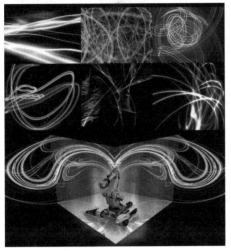

人的发展 The development of Human

情感 Sensibility　手势 Gesture　语音 Voice　语言 Language　词汇 Word　比特 Bits

The development of Computer　计算机的发展

图1-6
人的发展与计算机的发展的逆向过程

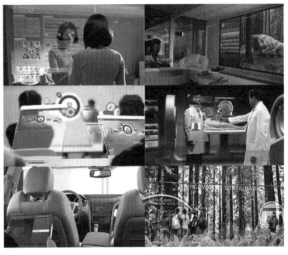

图1-9　杨茂林作品《智能机器人行走绘图》　　图2-6　康宁设想的智能空间——无处不在的显示

图2-3　新型信息

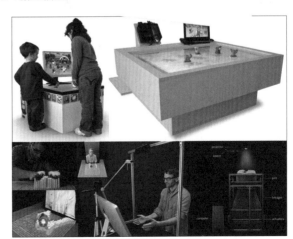

图2-7　微软设想的智能空间形式——智慧医疗　图2-9　感知交互界面的代表形式：实体界面和体感控制

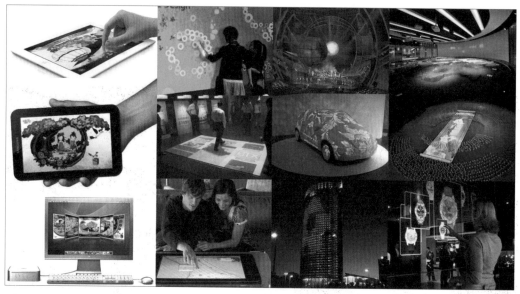

图2-10　多平台、多媒介的传达手段

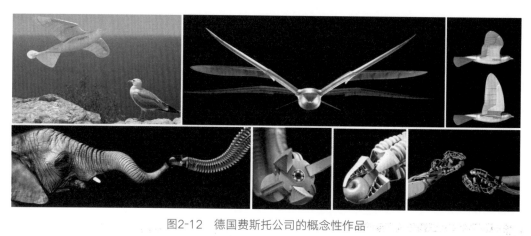

图2-12　德国费斯托公司的概念性作品

图2-13　虚拟与现实融合

图2-14 人机融合

图2-15 面向未来的设计创新在实用设计领域的研究成果与产品

图2-16 百度筷搜概念产品

图2-17　美国MIT媒体实验室的创新性设计作品"第六感"

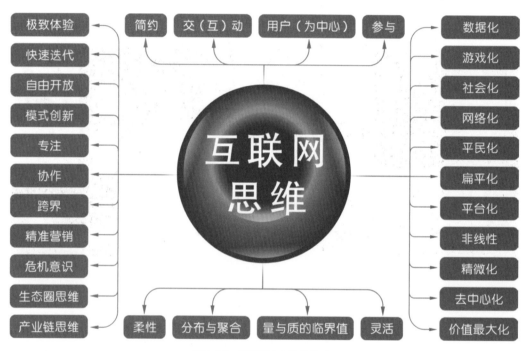

极致体验
快速迭代
自由开放
模式创新
专注
协作
跨界
精准营销
危机意识
生态圈思维
产业链思维

简约　交（互）动　用户（为中心）　参与

互联网思维

数据化
游戏化
社会化
网络化
平民化
扁平化
平台化
非线性
精微化
去中心化
价值最大化

柔性　分布与聚合　量与质的临界值　灵活

图2-25　互联网思维的特点

图2-28　异面投影平台　　图2-29　3D投影技术使建筑物外观充满了智能化的特点

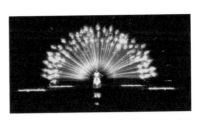

图2-31 互动投影、全息影像技术和异型投影

图2-33 穿透式全息投影膜

图2-19 第六感的具体应用 图2-27 增强现实技术 图2-46 脑机接口和通过意念控制假肢

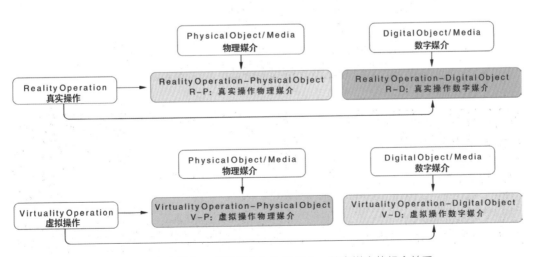

图2-38 真实操作、虚拟操作与物理媒介、数字媒介的组合关系

时间

2099

2029

2019

2009

智能机器开始考虑宇宙的命运

智能人形成

人脑思想与机器智能融汇

人脑逆向工程完成

人工神经植入普遍

信息能被立刻理解

机器智能主观感受开始被接受

教育目标完全改变

机器艺术

高度智能化残障及感觉提升装置

三维虚拟通信

自动代理程序

人工神经植入

纳米微型机器人

人脑逆向工程制造

三维投影显示器

图灵测试

计算能力

仿真人 机器智能

生物工程

纳米微型机器

完善的自动驾驶系统

计算能力

残障装置

服务机器人

立体三维显示

全方位触觉环境

虚拟环境

智能课件

虚拟仿真人

身体计算

虚拟艺术

可嵌入

智能化助手

生物工程

翻译电话产生

残障装置

语音识别

无线宽带接入 显示清晰

电脑 人类 智能生物 智能程度

图3-5 雷·库兹韦尔在《灵魂机器的时代》中阐述的宇宙演化、生物进化、科技发展大事年表

图4-3 苹果"iPhone"的"Touch ID"技术　　图4-8 2008年北京奥运会开幕式魔幻光影效果

图4-6 2010上海世博会"会动的清明上河图"和湖南馆"魔比斯环"

图4-9　智能化教学环境

图4-10　智能化医疗环境

图4-7　商场智能环境设计效果图

图4-11
《战狼1》中设想的智能作战指挥中心的效果

图4-12 智能家居的现状

图4-13 智能环境在室外和室内空间中的体现

室外

建筑物外观： 互动硬件装置、楼体立体投影、大型户外显示系统设计

大型活动开闭幕式： 声光电一体化设计、3D投影、全息影像、增强现实、体感控制、大型显示装置及播放内容设计

室内空间

公共空间

商业环境
- 商场：智能交互宣传媒体装置、互动橱窗、虚拟体验系统、全息增强现实展示系统、影像展示系统、多点触控展示系统设计
- 酒店：交互吧台设计
- 餐厅：智能点餐系统、大数据定制化配餐系统设计
- 专卖店：智能交互展示系统、自感应服务系统设计
- 服装店：虚拟试衣系统设计
- 售楼处：增强实现电子沙盘设计
- 银行：宾客等候区智能交互环境构建、业务讲解多点触控系统设计

非营利性环境
- 医院：医患间虚拟实时交流平台设计、虚拟会诊、远程制化设计、智能手术、信息化病房设计
- 学校：虚拟实验室、智能科学室、智能化教学软件系统设计、实化数字化智能教材体设计、大型数字化智能教材教库设计
- 军队：虚拟作战环境模拟、虚拟驾驶室、实时合成系统构建
- 博物馆：以增强用户参与感、营造沉浸感体验为主的、智能交互性混合现实系统设计、科学可视化设计
- 单位：智能远程会议系统设计、在线虚拟漫游、智能交互式企业展厅整体设计

大型活动开闭幕式： 声光电一体化设计、全息影像、增强现实、3D投影、环幕投影、实体感控制、大型显示装置及播放内容设计

发布会推介会： 移动屏虚拟产品展示系统、增强现实产品演示系统、实体交互系统设计

晚会舞会等： 智能交互式舞台美术设计、声光电一体化设计

个人空间

智能家居： 在云计算、大数据、物联网和移动互联网的支持下的全智能家居环境总控布线设计、智能家具、智能家电、智能用品设计

图4-15　WowWee的史宾机器人系列玩具

图4-16　WowWee的智能机器人玩具"RoboMe"

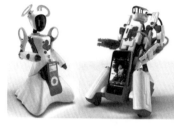

图4-19　Meccano的巡航智能机器人系列玩具"SpyKee"

图4-21　智能机器人人体外骨骼系统

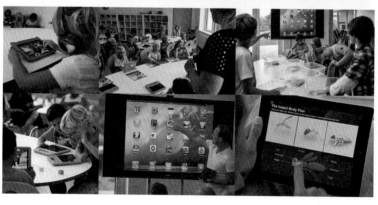

图4-22　荷兰"史蒂夫·乔布斯学校"

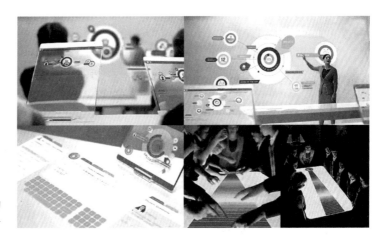

图4-23 康宁以无缝显示为
基础的智能化教学环境设计

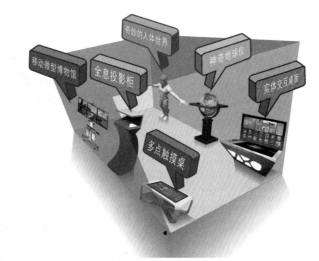

图4-24 作者设计的全智能
交互体验式教室方案

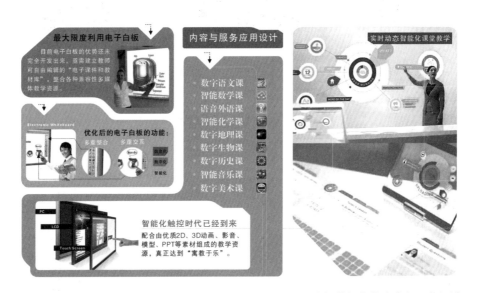

图4-25 基于电子白板的智能化内容与服务设计

物质世界与虚拟世界的融合

基于实物模型、投影等硬件和学习软件的集成化装置

该智能教育产品的衍生产品和应用还包括：学习音乐或者其他知识的装置。

装置的技术构成和体验效果　Smart Installation

红外传感　投影技术

智能互动体验性学习装置：

以互动投影、触控桌面、玩具模型为硬件基础，以适合不同年龄段儿童学习、娱乐的软件为内容的智能教育产品，真正做到寓教于乐。

图4-26　基于实体交互的智能化、交互性、体验式娱乐学习装置设计

虚拟漫游的体验效果

环幕投影半径通常100～360度不等，观众的视觉安全被包围，再配合环绕立体声系统及其他感应装置，使参与者充分体验一种高度身临其境的虚拟现实4D仿真效果，获得一个具有高度沉浸感的可视环境，适合校园科普教室环境设计。

Circlewise Projection

环幕技术配合体感交互：

投影显示　体感控制

虚拟现实和体感交互的智能空间

交互环幕投影是一种具有高度沉浸的虚拟仿真实景环境，采用多台投影（通过1~n台的环形投影屏幕），形成一个具有高度沉浸感的虚拟仿真可视空间。

环幕沉浸式体验环境

集合体感控制技术的科普体验空间

图4-27　基于环幕投影、仿4D影院效果的体验式、沉浸感科普教室空间设计

无与伦比的震撼显示效果

大屏幕可以实现不同显示模式、多分屏、高清显示

大屏幕显示系统，可以由55寸单元进行2*3拼接，大屏幕显示面积约为3649×1385mm；大屏幕分辨率为5760x2160。

大屏幕显示可结合红外触控：　Multi-Channel Assembled Large LED Screen

红外触控　前台屏幕

大画面与画中画显示：

通过数字高清矩阵切换器、图形处理器等，能够显示视频会议分屏、本地显示等画面。

图4-28　多通道组合LED大屏幕显示系统设计

图4-29 基于增强现实技术的装置和产品设计

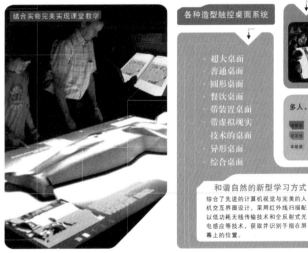

图4-30 基于触控技术的大型桌面系统设计

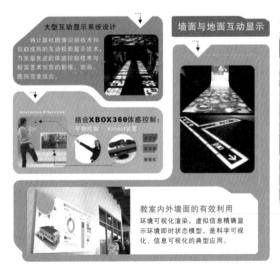

图4-31 基于互动投影技术的交互墙面、地面设计与体感交互产品设计

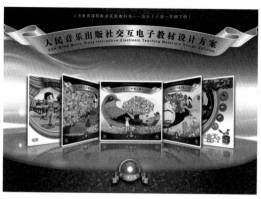

图4-32 人民音乐出版社交互电子教材设计方案

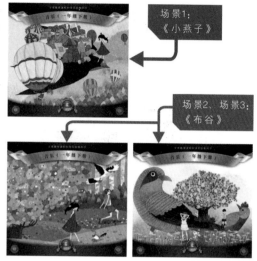

图4-34 重新设计的场景与情节

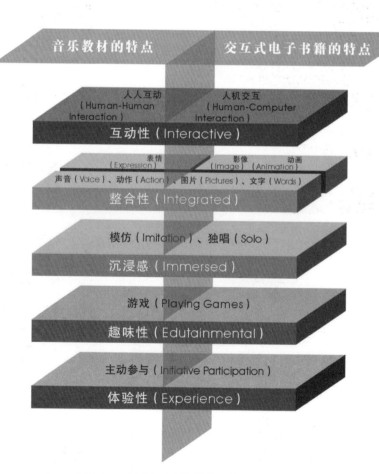

图4-33 人民音乐出版社交互电子教材设计方案

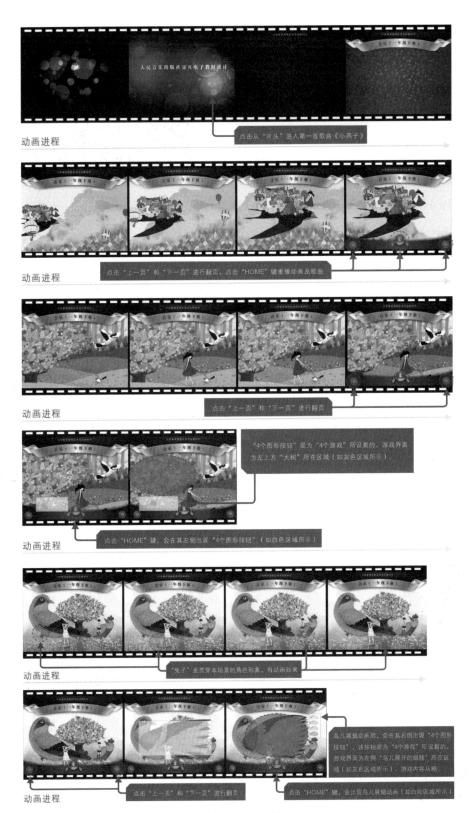

图4-35 场景详细

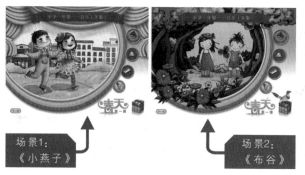
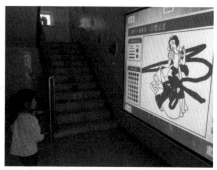

场景1：
《小燕子》

场景2：
《布谷》

图4-36　备选方案

图4-39　作者智能化教育软硬件产品设计项目实践——互动地面投影系统

图4-37　作者智能化教育软硬件产品设计项目实践——体感电子书

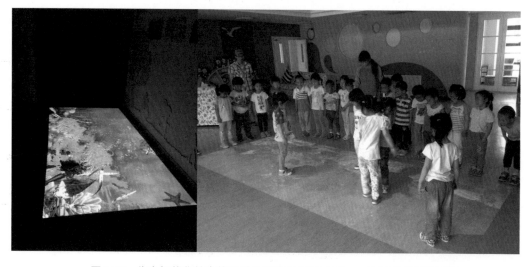

图4-38　作者智能化教育软硬件产品设计项目实践——互动地面投影系统

智能化信息设计

Intelligent Information Design

杨茂林 | 编著

化学工业出版社

·北京·

本书在大量梳理相关设计理论和实践的基础上，从多学科的角度阐述了智能信息设计的特征与本质，以及信息设计引入智能的意义和必要性。智能化信息设计以满足主体需求和价值实现为根本，以信息价值和交互体验价值为评价标准，参照艺术和人文精神的体现，力求为现代设计方法增益，并设计出具有极强体验性、人性化的产品形式、内容或服务模式，从而构建一个双向自然和谐的智能生态和设计生态。智能化信息设计方法是理论结合实践、科学融合艺术、物理世界连带数字世界的复杂设计生态系统，是对传统设计方法的增益、补充和新思考。

　　本书既可作为艺术类、信息、自动化、计算机等相关专业的教材，又可作为设计从业人员、文化传媒行业创意人员、高科技行业软硬件工程师等的学习参考书。

图书在版编目（CIP）数据

智能化信息设计/杨茂林编著. —北京：化学工业出版社，2019.2
ISBN 978-7-122-33462-6

Ⅰ.①智…　Ⅱ.①杨…　Ⅲ.①视觉设计-智能设计　Ⅳ.①J062

中国版本图书馆CIP数据核字（2018）第286564号

责任编辑：李彦芳　　　　　　　　　装帧设计：溢思视觉设计
责任校对：王素芹　　　　　　　　　　　　　　　E-mail: isstudio@126.com

出版发行：化学工业出版社 (北京市东城区青年湖南街 13 号　邮政编码 100011)
印　　装：天津画中画印刷有限公司
787mm×1092mm　1/16　印张 19¾　彩插 8　字数 332 千字
2019 年 4 月北京第 1 版第 1 次印刷

购书咨询：010-64518888　售后服务：010-64518899
网　　址：http://www.cip.com.cn
凡购买本书，如有缺损质量问题，本社销售中心负责调换。

定　　价：68.00 元

序一

在21世纪初期，我们意识到在设计领域必将产生新的设计理念、设计思维、设计方法、设计程序、设计美学范式和设计评价准则，信息艺术设计专业就是在信息产业迅速发展的背景下产生的跨学科交叉性专业。

信息设计侧重培养人才在信息科技与艺术方面的整合能力、以用户体验为中心的设计策划能力、结合信息产业和社会需求探寻新的解决方案的创意能力。信息设计是以交互为核心的关于信息的设计、关于体验的设计或关于服务的设计，是关于知识的设计或智慧的设计。在人工智能、信息技术、网络技术、生物技术和纳米技术等高新技术条件下，设计最终要为复杂技术的人性化提供可行的方法和途径，大数据要以经济适用的方式处理、成型、预测和分析，智能化是发展的必然趋势，然而在设计的层次上，我们需要重新思考设计的简洁性在应对复杂的设计对象时的意义。

鉴于此，2005年，清华大学美术学院率先在国内设立了信息设计专业，并开启了信息设计教学探索之路，经过十多年的执着追求，在信息设计领域积累了一定经验。为了更好地拓展信息设计的学术视野和创新水平，促进信息设计教育与文化创意的整合与发展，展现出当代设计教育与文化创意产业的前沿成果和发展趋势，推动艺术与科学、自然与人文、技术与设计的进一步融合，清华大学美术学院先后于1997年、2006年、2012年和2016年举办了四届"艺术与科学国际作品展暨学术研讨会"；于2009年和2013年联合举办了"交互设计国际会议"。此外，由清华大学美术学院牵头，于2012年协助中国工业设计协会成立了中国工业设计协会信息与交互设计专业委员会，并于2014年举办了专委会第一届大会。这些会议的目的就是要不断加强国际信息设计教育的交流与合作，打造全球视野下的信息设计教育与产业互动平台，不断推进信息设计教育的发展与进步。

本书是我的博士研究生杨茂林老师，潜心研究多年，顺应时代潮流，适时推出的一本全面论述信息设计及智能化对信息设计影响的基础性著作。该书对处于新时代信息设计的概念、研究范畴、理论与方法、发展历史和未来趋势，进行了有益的研究与论述。书中众多知识点和新颖的观点，对于从事和即将投身信息设计领域的人员具有指导意义和启迪作用。借此，我衷心希望，未来会有更多、更好、更全面、更系统、更专业、更深入的信息设计书籍面世，共同打造中国文化创意产业发展的美好明天。

是为序。

鲁晓波教授

清华大学美术学院院长、博士生导师、教育部高等学校教学指导委员会设计学类专业教学指导委员会主任委员、教育部长江学者特聘教授、清华大学艺术与科学研究中心主任、清华大学米兰艺术设计学院院长；

中国美术家协会副主席、中国工业设计协会副会长、中国科协全国委员；

国家科技支撑计划"国家文化科技创新工程"专家组专家、"十三五"科技计划重点专项核心专家、国际著名红点设计奖评委；

《中国大百科全书》设计卷主编，973、国家自然科学基金、国家社科基金重点项目负责人。

序二

在信息技术飞速改变世界的今天，各行各业的创新都受到了技术进步的影响。在美国20多年的工作、创业和生活，使我深感科技创新已经成为社会进步的重要力量。怀揣报效祖国的梦想，我将国外的新理念和新科技在国内进行二次创新，力求改变一代人。2009年，我入选国家第六批"千人计划"专家，回国创立了"思昂教育"，致力于信息化、智能化的教育产业建设，也因此与在此领域创业的充满激情的杨茂林博士结缘。

我曾在清华大学及我公司总部，多次与茂林博士探讨教育信息化和智能化的未来，我们共同认为这是一件利国利民、意义深远的事。虽然这次教育创新大潮带动了众多企业参与，但其实现路径依然在探索之中。茂林提出了独到的方法，他从设计思维和设计创新的角度去引领这个时代创业与创新的潮流，将不同行业、不同领域、不同学科的知识，用设计思维进行整合并加以创新，这不仅是设计创新的方向与本质，更是文化创意产业和高科技行业创新的源泉之一。

科技与艺术的本源都是以人为本，茂林是从设计角度出发，我则从技术角度出发创新，只有两者的结合方可产生非凡的用户体验，方可让科技被大众接受。当茂林将《智能化信息设计》书稿送到我手中时，我欣慰地看到他已给这个"结合"做出了系统的论述和深入的阐释。他将设计思维与互联网思维进行比较，把"ＯＴＯ"与虚拟和现实相结合，探索智能环境的发展历程和时代趋势等。作为一名艺术学博士，他的跨界思维和探索带给这个行业新的视角。

茂林一直潜心于智能化、交互化的产品设计和研究，力求从设计思维的角度整合科学技术、艺术与人文创新，用跨学科的研究方法，多角度、多维度、多层面地深入探索当下设计创新的理念与方法，并紧密结合实践，在文化创意与高科技行业的结

合领域里，不断推陈出新、有所建树。这本著作是他多年研究和实践的最新成果。书中探讨了信息社会中信息设计的重要性，深入思考了设计创新的本质与方向，从设计角度深入论述了智能化、互联网化、人机融合、虚拟与现实相结合等时代主题和大趋势，并用众多设计案例和最新研究成果，详细分析了设计师眼中的智能环境、体验式教学、数字化出版、交互式产品等热点研究领域。

本书内容丰富、涵盖范围广、自成体系、逻辑性强，既可作为院校的基础教材，又可作为相关从业者的参考书。希望企业界有更多设计师和工程师用合作、共荣、发展的思维参与到这一学科交叉的新兴领域，设计出更多、更好的惠民产品和服务方式。同时，希望在教育界，有更多师生在教育实践中，不断积累和总结经验，为相关专业和学科的建设与发展，培养出更多优秀人才。

茂林已经迈出了第一步，也希望正在这里奋斗的、正在改变世界的人们一起加入创新领域，共同完善这一理论。

是为序。

马列伟博士

国家"千人计划"特聘专家、北京市特聘专家、美国华盛顿大学电机工程博士；

思昂教育董事长、北京凌声芯语音科技有限公司前CEO；

美国蔓藤教育CEO（MentorX Corporation）、美国KLA-Tencor Sr. Director、美国Anchor Semiconductor 副总裁，美国Analogy公司中国首席代表。

前言

　　本书是一本全面系统论述智能化时代信息设计理论、概念、方法、历史和未来发展的专业书籍。本书致力于设计创新，选择智能及其物化——智能化信息设计为切入点，目标是构建智能化信息设计方法的理论框架。智能的物化，即智能化，是科技成果产品化、产业化的趋势和方向，而这一过程，离不开设计思维和设计方法的参与和指导。从设计角度而言，将科技塑造成一种为社会所用、对人类有价值的特定产品形式的过程，也是设计面临洗礼和升华，面对新技术和新文化形态影响的必经之路。

　　本书认为智能化信息设计要将智能巧妙地融合进人与人、人与物、人与环境的信息和交互过程中，并使它们成为一个不可分割的有机整体，以满足主体需求和价值实现为根本，以信息价值和交互体验价值为评价标准，参照艺术和人文精神的体现，形成合理的"设计阈值"，才能设计出具有极强体验性和人性化的产品形式和内容或服务模式，构建一个双向自然和谐的智能生态和设计生态。

　　本书从信息设计方法角度，将智能引入信息设计，并使两者融合成智能化信息设计这一相对新型的设计方法，就是在现有信息设计体系和方法的基础上致力于设计创新，力求为现代设计方法增益。智能化信息设计以理想化理念、批判性视角、平台化理念、全过程思维为设计原则，将艺术与科学、物质与非物质有机统一起来，利用游戏化、社交化、未来性、交互性、集成化、简约化、人性化等特征，为用户创造个性化、沉浸式体验内容与服务。设计原则决定了设计方向和设计价值，只有遵循信息社会下信息设计的基本原则，并在此基础上适度创新，才能以面向智能化为导向，设计出出色的信息设计作品。因此，智能化信息设计方法是上至设计理念、人文观念和价值取向，下至设计要素、设计流程和设计应用的系统、综合的设计方法论研究，是理论结合实践、科学融合艺术、物理世界连带数字世界的复杂设计生态系统，是对传统

设计方法的增益、补充和新思考。

全书共分六章，每一章的主要内容如下。

第一章为绪论，介绍了本书的写作背景、国内外研究现状、研究意义和研究方法，引出智能化信息设计的基本范畴与概念，探索了智能对于信息设计的影响和价值。

第二章系统介绍了信息设计的相关概念、范畴、特点、价值，及其与艺术设计和信息技术的关系。

第三章对智能本身进行了深入剖析与论证，分别从自然科学（主要是人工智能和智能科学）、人文社会科学（主要是哲学、心理学和文学等领域）展开，概括各领域对于智能的不同理解，并结合作者观点，阐释了智能的哲学含义和人文价值，对本书中的智能及其物化，即智能化进行了界定。

第四章系统阐述了本书的核心——智能化信息设计，分别从理想化理念、批判性视角和全过程思维等角度论证了面向智能化信息设计的原则；从科学与艺术的融合、物质与非物质的统一、游戏化、社会化、未来性、集成化、人性化、情感化等方面探讨了智能化信息设计的特征；从智能环境、通用设计、智能化教育软硬件产品等方面详述了智能化信息设计的内容，论证了智能化信息设计应用前景广阔、范围覆盖面大，成为面向未来设计创新的一种新尝试、新可能和新维度。

第五章阐述了智能化信息设计的结构模型，从策略层面、组织层面、交互层面和传达层面，对智能化信息设计中的各个环节和设计方法进行了集中论述。其中，结合大量论据，重点论证了组织层面的设计功能和结构，以及交互层面的感知和情感，并详细分析了"设计阈值"和设计价值问题。

第六章分析了智能化信息设计的流程，从问题求解到概念生成、再到设计方案和设计评估，在传统方法之上，强化智能的价值和作用。以提升信息价值为具体着力点，从可穿戴技术的介入来理解智能求解的全过程，论证了智能化信息设计方案生成和设计评估的流程，并指出在内容上对传统设计流程的有益补充。

本书的设计研究立足时代背景，在大量梳理相关设计理论和实践的基础上，从对智能的研究入手，从多学科的角度阐述了智能的特征与本质，以及信息设计引入智能的意义和必要性；通过论证智能作为设计研究切入点的可行性，导出面向智能化信息设计方法的概念界定和研究范畴；对其设计原则、特征等相关内容进行了阐释，并建构了智能化信息设计的结构模型和流程模型；通过大量案例研究，分别从一般到特

殊、再从特殊到一般，并结合个人观点，详细分析和论证了设计方法的要领和重点内容；最后，将方法与相关设计应用相结合，给出了智能化信息设计的应用前景和范围，形成结论。

本书内容丰富，有高度、有深度、有广度，条理清晰，观点独到，视角新颖，图文并茂，通俗易懂，史料详实，针对性强，适合于高校相关专业建设用资料、课程教学、专业课讲义、科研参考文献、企事业单位设计提案参考文献等。可以作为艺术类院校、综合大学下属艺术设计学院和其他相关专业专科、本科、研究生教学用书；也可以作为理工类大学信息、自动化、计算机等相关专业专科、本科、研究生教学用书。此外，本书对于设计行业从业人员、设计创业人士、文化传媒行业创意人员、高科技行业软硬件工程师等，均有一定的帮助、指导、借鉴和参考作用。

目录 CONTENTS

第五章 智能化信息设计的结构模型

第六章　智能化信息设计的流程

DIYIZHANG　　　　　XULUN

第一章　绪论

进入新世纪以来，随着社会信息化程度的进一步提高，信息技术正在以各种产品和服务的形式渗透进人们的日常生活中。在新技术成果转化成产品和服务模式的过程中，设计承担着极为重要的作用。在卓越的设计思维和设计方法的指导下，设计可以有效且巧妙地将新兴技术塑造成特定的形式，为社会和大众所用。面对文化的动态更新、技术进步、用户需求的变化，设计也必须不断丰富自身的研究维度，逐步扩展、立足创新、与时俱进。

清华大学美术学院院长鲁晓波教授曾指出："设计的灵魂是创新，而创新有不同的层次，设计创新所涉及的层次也有所不同。"诚然，在全社会都在呼吁建设"创新型社会"的大背景下，设计选择在什么角度、什么层面、什么维度上进行创新，尤为关键。因此，基于时代特征，本书致力于设计创新，以当下最流行的"智能（Intelligence）"为切入点，从信息设计角度，探索当智能成为信息设计的一个新的关注点、一种新的可能时，信息设计理论和方法的创新、更新、延展和补充等问题。

第一节　智能与智能化信息设计

一、前沿智能信息技术

迄今为止，人类社会已经经历了四次信息革命，以信息技术为代表的第五次信息革命，正在使人类步入信息化时代。以多媒体、数字化和虚拟现实（Virtual Reality，缩写为VR）为特征的信息高速公路建设所带来的巨大变革，正从各个领域改变和影响着人类社会的发展进程。目前，最流行、关注度最高的前沿信息技术及应用有以下7个主要方向。

① 物联网（Internet of Things，缩写为IOT；Web of Things，缩写为WOT）带来的是智慧地球和智能城市。

② 云计算（Cloud Computing）伴随着大数据（Big Data）时代的来临，使用户可以享受到巨大的虚拟资源和更快速、便捷的计算服务。

③ 普适计算（Pervasive/Ubiquitous Computing）成为未来智能家居和智能空间的基础。

④ 移动互联网4G和5G、三网融合、多屏合一，几乎颠覆了传统的通信方式和交流方式。

⑤ 人工智能（Artificial Intelligence，缩写为AI）构成了智能机器人的基础，它与生物科技和纳米技术结合，将使人类和机器的界限变得越来越模糊。

⑥ 可穿戴计算技术正在把衣服、人体和计算有机地结合起来。

⑦ 多点触控和交互技术使任何表面都变成了"触手可及"的屏幕。

这些耳熟能详的信息技术及相关应用并非高高在上，但也绝不是触手可及，它们正不断地物化至人们身边，形成看得见、摸得着、实实在在的产品和服务模式，逐渐对人类社会和人们生活产生由量变到质变的影响。它们中有的已经产品化、产业化，如多点触控和移动互联网已经广泛用于智能手机中；有的则正在加速产业化，如可穿戴计算、普适计算、物联网和人工智能等。

2007年，苹果公司（Apple）发布了智能手机"iPhone"，其巧妙利用信息技术并带有智能性质的信息产品，第一次大规模公开出现在人们的视野中和生活中。"iPhone"本着"All in one"的设计理念，将各种传感器和触控技术，通过设计行为完美地集成在一起，树立了很多行业标杆。它的创新性具有里程碑式的意义，颠覆性地改变了自手机诞生以来就形成的用户使用习惯和操作方式，从根本上影响了传统的人机交互方式和用户体验方式，为智能手机的普及起到了推波助澜的作用。"iPhone"面世之后，三星、诺基亚和微软开始相继发力，从而使手机较早地步入技术集成的"智能化时代"，为后来"iPad""智能电视""无人驾驶汽车""谷歌眼镜""智能手表"等智能化产品的问世奠定了基础，也成就了各行各业"智能元年"的来临。2010年是智能电视元年，2013年是智能手表元年和智能可穿戴设备元年。此外，2012年6月23日是英国著名数学家图灵诞生100周年，为了表达对图灵的敬意，《自然》杂志建议将图灵百年诞辰的2012年命名为"智能之年"。

2008年，国际商业机器公司（IBM）提出了'智慧地球'的概念和设想，2009年，又发布了《智慧地球赢在中国》计划书，揭开了'智慧地球'中国战略的序幕。在这份技术书中，IBM为我国制订了六大解决方案，包括智慧电力、智慧医疗、智慧城市、智慧交通、智慧银行和智慧供应链。近年来，"智能制造""中国制造2025"战略和"工业4.0"浪潮已经成为我国长期坚持的战略任务，成为我国迈向强国的重要标志之一。

"智慧地球"与"智能空间"和"环境智能"一样，都是以普适计算为基础的

物理空间与数字空间的整合，能够在物理空间上实现数字信息智能，将现实世界与虚拟世界无缝整合在一起，从而使未来人类生活和工作的空间，朝着信息化和智能化方向迈进，形成以自然交互技术为基础的智能化、交互式、沉浸式、体验式、混合现实（Mixed Reality，缩写为MR）的智能环境，并最终达到"和谐自然、人机合一"的境界。

上述来自科学技术领域的热点和应用开发中，出现频率最多的一个词汇是：智能。在以知识经济和信息消费为主的信息社会，智能不仅代表了人类学术探索领域的前沿，也成为产业界关注的热点。正如知名专家戴汝为院士指出的，"信息技术的进一步发展，将成为以智能为核心的技术。国内外有识之士均已经了解到今后智能技术将会覆盖几乎所有主要工程技术领域。"戴汝为院士指的智能，主要指人工智能以及与钱学森院士共同提出的"智能科学"和"智能工程"❶。持同样观点的还有中国人工智能学会理事长涂序彦教授，在2001年北京举行的"中国人工智能学会第9届全国人工智能学术年会"上，他在宣读的开幕词《迎接中国人工智能事业的大发展》中谈到，"智能是信息的最高级的产物和最精彩的结晶，智能化是信息化最辉煌的篇章。"

事实上，两位科学家阐述的智能，很早就已经成为众多学者、专家探索和研究的一个关注点。早在1632年，科幻小说家夏尔·索雷尔（Charles Sorel）在作品《来自异域的新闻》中提到了智能机器人，这也成为日后智能机器人研究的最初构想。英国科学家、"人工智能之父"阿兰·麦森·图灵（Alan Mathison Turing）在1950年就开始思考 "机器智能"，为1956年人工智能的正式诞生奠定了基础；美国心理学家霍华德·加德纳（Howard Gardner）在1983年提出"多元智能（Multiple Intelligences）"理论，全面系统地分析了人类智能的结构。

人文学科领域，技术哲学专家童天湘在其著作《智能革命论》中详细阐述了他对于智能革命和智能社会的理解（图1-1）。他指出"以当代科学成就和最新工艺为基础的高技术产业，将智能技术❷集群作为核心，拥有极高的智力附加值，能促进出现

❶ 引用钱学森院士和戴汝为院士对它们的解释：智能科学是了解人的心智，模拟思维与智能，建立人机结合（人机一体化）系统的理论。智能工程的任务是构建各种实用的智能系统，研制各种智能系统的开发工具。
❷ 这里的智能技术指人工智能、知识工程、智能计算机、智能机器人、智能传感器和智能控制等技术集群，其中人工智能是关键。

新一代智能生产力，从而导致智能革命。"在这里，童天湘将以人工智能为代表的第五代计算机为核心的智能技术作为促进智能革命的源动力，由高度发达的人工智能带动计算机向智能机发展，从而形成计算机革命；由产业机器人向智能机器人发展，形成机器人革命；由信息网络向智能网络发展，形成网络革命。三股洪流汇聚一起，促成社会智能化，形成智能社会。按照童天湘的理解，信息社会只是工业社会

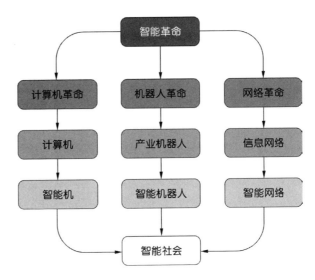

图1-1　智能革命导致智能社会
（资料来源：童天湘《智能技术创造未来社会》）

向智能社会过渡的中间阶段，"当信息化、自动化发展为智能化，社会信息化也随之进入社会智能化"时，便会形成智能社会。他进一步谈到"虽然信息革命席卷全球，但最终将导致一场智能革命，从现在起，人们就要面向智能时代，推进以智能化为代表的现代化，迎接智能革命、创造未来。"

　　"智能革命的实质是人类智能与机器智能的互补"，在某种程度上，带有未来学的含义，是以科学的视角，勾画人类未来的理想化"智能"蓝图。在这一立场上，钱学森院士也强调人的智慧与机器智能相结合，并由此创立了"从定性到定量的综合集成研讨厅体系"，进而发展出"大成智慧学❶"。钱学森院士指出，"基于人脑的复杂结构，人在处理不精确（定性）信息时的智能程度远超机器；但在处

❶ 钱学森院士主张采用"从定性到定量的综合集成技术"，把人的思维、思维的成果、人的知识、智慧以及各种情报、资料、信息统统集成起来，通过他所构思的"从定性到定量的综合集成研讨厅体系"，致力于把世界上千百万人的聪明才智和已经不在世的古人的智慧都综合起来，形成一个工程领域。按中国文化的习惯，把一个非常复杂的事物的各个方面综合起来叫作"集大成"，所以把该领域称为"大成智慧工程（metasyntactic engineering）"。如果将这一工程进一步发展，在理论上提炼成一门学问，就成为"大成智慧学"。可以说"大成智慧工程"是智能工程的一个重要组成部分，为发展智能工程提供了一条以从定性到定量的综合集成方法为核心的技术路线。——引自钱学森、戴汝为《论信息空间的大成智慧——思维科学、文学艺术与信息网络的交融》。

理精确（定量）信息方面，电脑的表现更为出色。此外，人的形象思维能力是现阶段计算机无法比拟、也很难短期内模拟的。"因此，钱学森强调：解决复杂问题时，应该让人和计算机分工合作，形式化的工作由计算机完成，非形式化的则由人直接或间接完成，形成人机结合的系统，既可以体现人心智的关键作用，又可以发挥计算机的特长。

哲学家黄明理在1989年提出了"智能哲学"❶观（图1-2），将智能看成是"驾驭物质、能量、信息的实践创造能力。"黄明理指出"智能哲学是继自然哲学、社会哲学之后的新兴哲学，以促成知识和经济、物质文明和精神文明相互作用为己任，创建一种新的可持续发展的智业文明。"。此外，哲学家郭凤海教授也从"智能唯物论"❷角度进行了很多补充，他指出"现代科学技术，特别是思维科学和人工智能研究的迅猛发展，社会生产力和产业结构的巨大变迁，尤其是智能产业的形成和发展，已经把人们对思维、智能的认识推向了一个新的阶段。以智能技术为核心的当代高科技群体的迅猛发展，随着社会生产和社会生活的日益智能化，人类便借助于一定的物质手段和社会条件，使自身智能开始了急速的扩张和质变，焕发出伟大的创造力。这就是智能革命，而智能革命又必然导致智能社会。这就昭示出：绝不能把人类智能理解为一种单纯的精神力量；作为一种人的力量，智能恰恰是那种内化着精神的物质力量，是人们现实地改造物质世界的最本质的力量。""智能唯物论"将智能上升至哲学层面，论述了智能内化意识的物质本质属性，非常客观地通过智能将科学与哲学，人、自然与社会，人脑与机器，意识思维与物质等诸多概念与观念整合在一起，促成智能成为启发人类

图1-2　智能哲学在人类文明史上的地位
（资料来源：黄明理《知识经济与智能哲学》）

❶ 黄明理所指的"智能哲学"是以哲学的视野、哲学的方式，整合自然科学和社会科学的精华、综观统筹地研究智能的发生、发展，及其在自然演化和社会进步中的地位和作用的新兴哲学学科。

❷ 智能唯物论就是马克思主义的智能观，把智能概念上升到哲学高度，认为智能就是内化着意识的客观实在，是能动的物质，并将"智能存在"与"智能意识"的关系明确区分开来。

不断去认识自身、认识世界、改造世界的有力武器。

上述横跨人文社会科学和自然科学领域，有关智能的各种阐述，已经很清晰地使我们看到未来智能以及智能的物化，即智能化，必将成为一个新的关注点，只是现在，还远未达到科学家、未来学家、思想家、预言家和哲学家所畅想的理想程度，但这并不影响智能成为如今多学科关注的焦点。设计作为一种活跃的社会、文化活动，一种时刻关注社会、技术、人文的横断学科，也亟需将智能纳入到自己的研究视野中。那么，从设计角度思考，当智能成为设计，尤其是信息设计的一个思考维度时，信息设计该如何通过对智能的有效引导和利用，在社会转型期间，不仅使自身得到无限丰富的可能，还能从社会、文化乃至商业层面，不断提升产品和服务的价值与潜力，塑造完美用户体验以致影响用户习惯和生活方式，从而达到协调科学技术发展与人文关怀，实现人与人、人与环境的和谐之目的，就成了摆在所有设计师和设计教育工作者面前的一个最重要议题。

二、智能的本质

本书以智能为切入点，以批判性视角，力求客观地看待智能，形成对智能价值观的公正判断，尝试构建以智能为核心的设计生态。"智能不是意识，而是内化意识的、能动的物质。"人类认识智能，探索智能的奥秘，从科学和哲学角度全面认识智能，就是为了更好地理解智能、利用智能。在科学技术不断发展的今天，主体智能施加于客体，客体智能反作用于主体，其目的是增强主体的信息处理能力和信息化生存能力，最终更好地认识世界、创造世界。那么，智能的价值辩证关系，既包含主体内化价值观的选择及人文关怀，也包含客体在满足主体需求、为主体服务过程中，最大化体现和创造主体对人本质追求的意义，二者共同构成智能的主客体价值链。因此，围绕智能的科学研究与人文关怀以及价值判断，形成了一个循环系统。如何协调该系统中的两对核心范畴：价值与异化、科技与人文的辩证关系，成为目前所面临的核心问题（图1-3）。

1. 如何协调智能科技与人文的关系

人与自然在哲学上是一种双向对应的辩证关系，"人对自然的人化"，同时也是"人更加深刻的自然化"，人使自己扩充到了自然，自然也使自己进入了人，二者是

相辅相成、和谐共生的关系。人类通过技术制造工具，因而能够创造自己的本质。而工具的介入，带来了一种新的人与自然的关系。工具作为一种中介，可以理解为"自然的人化物和人体的延长"。人利用工具去感知世界、改造自然、创造价值，工具也从本质上扩充了人改造客观世界的可能性。

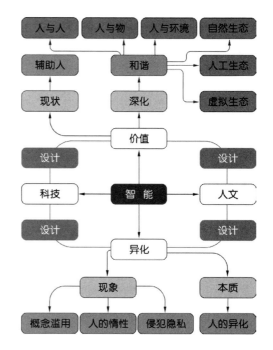

图1-3　以智能为核心的设计生态建构

在以信息技术为主导、信息文化为精神内涵的信息社会，信息消费和代谢的频率远超物质代谢，而这种信息需求与消费主要依赖信息工具——计算机和网络。计算机和网络构建的虚拟生态所提供的巨大数据库、信息库和资源库，使人类成为技术所构造的生态模式的一部分。通过强大的信息技术，信息工具正在不断地被赋予智能。而智能化信息工具不应该成为割裂人与自然联系的鸿沟，相反，它应该成为加强人与自然联系的纽带。智能化信息工具扩充了人体的维度，但不应该成为人类满足自我私欲和自我膨胀的利器。在当下自然频遭破坏、人与自然逐渐远离的今天，通过设计思维，来不断约束主客体，"目的性地使用工具，而非工具性地使用工具，体现终极人文关怀"，显得异常重要。

2. 如何提升智能价值，规避智能异化

价值是客体见之于主体的合目的性的意义。在人类不断探索自然和自身奥秘的过程中，以智能技术为代表的信息技术，正在不断促进自然世界与虚拟世界的融合与无缝整合。这种整合的背后是人与自然环境和社会环境的和谐共生，也是生态文化和信息文化所赋予人类最重要的精神价值。智能既是一种智慧，又是一种能力，繁荣于理性和感性、科学与人文融合的过程之中。智能不仅强调主体对于世界和自然的认识与理解，还强调在一定范围和意义控制下，人对于自然、生命、人性的关注和弘扬，是以人与人、人与物、人与环境和谐为最终目标的内化价值观。

　　然而，在智能物化的过程中，不可避免地会出现异化现象，这种异化体现在以下几个方面。

　　首先，从未来学角度讲，随着技术的持续进步，人类赋予机器的智能将不断增值、放大，甚至进化，且理论上人工智能的进步速度要快于自然智能，这就迫使人类不断接受类似"深蓝战胜棋王"的各种现实。这种挑战又迫使人类在自然智能的人工进化上寻求帮助。纳米技术和生物技术的发展为人类找到了突破，至此，机器智能与人类智能的博弈陷入了无休止的循环之中。其结果就是凯文·凯利（Kevin Kelly）在其经典思想史著作《失控》（Out of Control）中提到的那样，失控。

　　其次，现阶段由于缺乏哲学、心理学和伦理学等角度的思考和人文关怀，在一部分"强技术决定论"者的鼓吹下，智能陷入了一种几近泛滥的境地，各种有关智能的概念充斥耳鼓。各大高科技企业的智能产品铺天盖地而来，似乎一夜之间，人们的生活已经步入"智能化时代"，智能俨然成为一种时尚、一种潮流，成为"时髦"的代名词。尤其在商业领域，现如今，似乎如果与智能不沾边就成了落伍甚至食古不化。各种滥用智能的产品遍布大街小巷，打着智能旗号招摇撞骗的事件更是屡见不鲜。智能的泛滥与来自舆论和应用层面的误导，反作用于消费者，造成消费者产生理解偏差，进而影响企业的研发方向和开发目的，形成"蝴蝶效应"式的一系列连锁反应。这正是智能在以一种不恰当的方式异化。同时，在面向智能化的信息时代，人的惰性逐渐增强，正如德国学者亨宁·里特尔所述，"现代消费者被迫使自己的行为适应由'技术创新提供的可能性'之中，从而滋生了一种惰性。"更为重要的是，一味追求科技便利，并未使人的创造力增强。此外，隐私泄露现象日益严重，用户对于隐私的公开化问题愈发敏感，从而使隐私保护进入了一个全新时代，隐私已成为智能时代人们最关注的问题之一。

　　智能异化的背后是人的异化。作为工具的机器拓展了人类发展的空间，部分地实现了"人类追求自由的本质"。但与此同时，机器也屏蔽掉了更丰富的可能，使世界趋于扁平和单一，甚至使人类抛弃了一些固有的本能。智能化机器的发达不应造成人的异化，也不应成为发挥"马太效应"的人为诱因。真正和谐的人机关系应该是一种互补、互融、共生的局面。正如钱学森院士的"大成智慧"与童天湘先生的"智能革命"，皆是一种有关智能整合与设计思维的规划。

　　综上所述，只有全面认识智能的本质及其发展过程和物化过程中的利与弊，以高

屋建瓴、总揽全局的设计视野和设计思维去统筹兼顾，才能有效协调智能系统中的价值与异化、科学与人文等关系，构建一个和谐的智能生态。

三、信息设计

处在"物质流、信息流和能量流"交融的信息时代，历史所赋予的巨大推动力将设计再次推向新时代舞台的中央。比尔·巴克斯顿（Bill Buxton）在《用户体验设计：正确地设计、设计得正确》中指出的，"离开深思熟虑的设计，科技产品势必弊大于利。设计是一门与众不同的学科，它涉及一些特殊技能，可以将新兴技术塑造成为社会所用的产品特定形式。从技术、经济和文化的角度，设计是必不可少的，且绝不是一种奢侈品。因此，设计作为一种智力上的回应，成为塑造我们共有未来的关键。"此外，英国艺术评论家汤姆·米切尔（Tom Mitchell）也谈到，"现在，我们抛弃把设计概念仅仅理解为产品设计实体的一种生产方式的做法，而应该发展一种把设计理解为连续不断的、非器具思想的过程，是一种任何人——设计师和非设计师平等参与的创造性行为。信息时代设计师的角色是使设计过程被所有人接近。为了实现这个目标，设计，像此前的先锋派艺术一样，必须放弃美学，转变为一个社会定位的过程。在这个过程里，像新科学家一样，用尼尔斯·鲍霍尔（Niels Bolr）的话说，我们既是观众又是演员。"

设计为我们提供了解决问题的原点，但需要在现有理论体系和设计方法基础之上适度创新，延展设计的维度。未来性和创新性是设计的本质属性，结合时代背景，现阶段设计的创新应该是基于有效、合理的利用、转化、具体化各种新型信息技术的成果和理念，以设计学为立足点，从技术层面和思维层面，全面、系统、合理地将信息技术融入产品设计和服务模式设计中去，深层次挖掘设计价值和潜在功效，为国家发展、社会转型和改善人民生活尽一己之力。

德国设计委员会主席迪特·拉姆斯（Dieter Rams）指出"设计首先是一个思维的过程，是一个流程，一种工作方法，以用来创造新的产品或新的意义。"当智能进入设计的视野、思维和流程后，意大利设计师卡米罗·迪·巴托洛（Carmelo Di Bartolo）认为"设计工作的一个历史性主题就是希望确保给人类提供一个和谐的人工环境"。设计者将人类智能注入产品或环境中，使它们具备了某些智能功能，这是

人类智能物化的过程；同时，智能化的产品反作用于设计者，这体现在设计过程中产品的不断完善中，形成了设计者与产品的双向互动；用户在使用带有智能的产品时，享受到它们及其背后设计者赋予的体验，而开放的智能化产品又可以主动吸纳客户的信息反馈，形成双向互动；最后，用户将使用感受反馈给设计者，形成与设计者的双向信息互动，完成一个"智能循环"。在这个智能循环中，表面看是智能的流动，但实质上，体现的是智能背后有关"信息"和"交互"的概念，即有关人与人、人与物，乃至人与社会、人与自然之间和谐自然的信息和交互行为。因此，帮助人们有效记录、收集、传递、存储、分析、处理、选择、吸收、评价、利用和管理信息，兼顾信息背后人与人交互行为的信息设计，成为面向智能化时代解决问题最重要的手段（图1-4）。

处在历史和动态发展进程中的信息设计，很难用一个明确的定义和概念去描述它，从以往众多学者、专家的不同观点和多维视野中，我们可以对信息设计的研究范畴和核心任务形成一个总体理解。

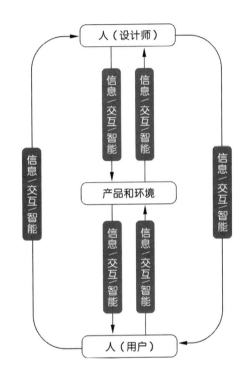

图1-4 设计师、产品和环境、用户的"信息、交互和智能"循环

罗伯特·杰克森（Robert Jocobson）认为，"信息设计是对信息进行系统化组织，以便使它具有交流的意义，改变个体或者群体的行为，推进知识的学习，使人和世界本身、人与人之间更好地理解、沟通。"

罗伯特·豪恩（Robert E. Horn）认为，"信息设计是准备信息，以便被人有效使用的技艺或科学，它的主要目标是：编写出容易理解的文档，使之能快速、准确地被检索且易于转化为有效的行动；与设备交互的设计要尽可能便利、自然和舒适，这一点包含在许多人机界面设计中；使人在三维空间中（特别是城市和虚拟空间）可以舒适便捷地找到道路。有别于其形式的设计，信息设计的价值主要体现在能否有效地完成交流的目的。"

纳森·沙尔德洛夫（Nathan Shedroff）认为，"信息设计不是要取代图形设计或其他视觉传达学科，而是一种使上述学科通过信息设计这一架构，呈现它们的作用。信息设计是交互设计、感受设计的集合，阐释了数据的组织和呈现，将数据转化为有价值、有意义的信息。交互设计实质是写故事和讲故事，媒体总是影响讲故事的方式和体验的创造，新的交互媒体的出现提供了以往都没有的交互和表现能力的可能性；感受设计采用我们通过感觉与他人沟通的所有技巧。"

泰瑞·易瑞温（Terry Irwin）认为，"信息设计师是一群非常特别的人，他们必须精通设计师的所有技巧和才能，并将之与科学家或数学家的严谨和解决问题的能力有机结合，还得将学者特有的好奇心、研究技能和坚持不懈的精神带到工作中去。"

在最新版的《信息设计》（Information Design）一书中，作者凯瑟琳·卡特斯（Kathryn Coates）和安迪·艾莉森（Andy Ellison）则认为信息设计至少包含三种不同形式：印刷信息设计，包含图表和数据、信息可视化；交互信息设计，包含计算机和网络的介入；环境信息设计，包含导览、展示、大型交互装置等。两人的观点非常独特，试图将信息设计架构在平面设计、环艺设计、展示设计、交互设计等不同设计门类之上，并组合拼接，形成混合式信息设计研究范畴。书中着重论述了信息设计要满足特定用户的特定信息需求，设计信息结构，信息设计致力于增强可读性、易读性、可用性和易用性，借助合适的媒体进行多平台传达设计实践以及信息设计必定带有一定的实验性、启发性和创造性等。

清华大学美术学院信息艺术设计系对学生如何锤炼自己的能力，以便将来成为一名合格的信息设计师，给出了以下18条建设性意见，这对于理解信息设计有相当大帮助。

（1）具有坚强的理论基础、创造性思维及系统分析能力；

（2）需要创新性和系统性；

（3）对从事的领域具有丰富和广博的知识面；

（4）对可视信息的构成、传达及交流中的各种联系具有深厚的知识；

（5）了解相关风俗、习惯、标准、规则和基本理论知识；

（6）熟练掌握媒体传达的必要技术，尤其是视觉传达方面的技术；

（7）熟悉并了解人对信息的感知、认识、反馈过程方面的能力；

（8）有能力考查信息传达给用户带来的潜在好处；

（9）有能力对图像、文字、静态和动态视觉信息进行创造，以简化任务相关的行为，并懂得如何使这些因素取得平衡和优化；

（10）能够通过设计使信息引人注目、生动有趣，达成传达目的；

（11）使信息制造和信息系统具有交互作用，以适应外界条件变化，是否令人满意，以便信息能够持续得到关注；

（12）理解信息并给信息和数据以适当的结构，使它们成为创造体验的原料，了解信息不只是视觉表现，而是需要多感官通道传达；

（13）能够同时有效利用文字语言进行沟通；

（14）理解必要的科学知识，例如认知心理学、语言学、社会学和政治学、计算机科学、统计学等；

（15）对不同文化背景的使用者具有敏锐的感受能力，能够与各种专家合作，以评价和改进设计；

（16）对执行过程中的相关成本因素具有细致的了解；

（17）其服务符合客户的价值观并满足他们要求的规则；

（18）考虑目标用户和社会整体需求，并对其负责。

当下信息设计应该是为以各种信息技术为支撑，以计算机、网络和移动互联网为媒介，力求使环境、媒体及各种信息获取和接收渠道变得更加智能化、情感化、合理化、系统化、集成化，从而更加快捷、方便、合理地为用户提供服务和帮助，有效地增进用户的体验感和沉浸感，增强用户与媒体、信息、产品、环境的交互性，从而达到改变或影响人们的生产、生活方式，进而促进社会进步和发展。同时，处在信息文化和生态文明双重影响下的信息设计，是以形成理想化的信息环境为己任，以艺术设计和交叉学科理论为基础，综合运用艺术设计学、符号学、传播学、新闻学、广告学、信息学等学科的研究方法和成果，将艺术设计理论、媒体理论、人机交互理论、普适计算理论、计算机科学理论、信息论、技术哲学、控制论和系统论等相关知识结合起来的一个新领域，具有综合性和多学科交叉性等特点，并逐渐成为未来最具代表性的设计方式，象征着未来发展趋势和潮流。创新思维引导下的信息设计，运用科学与艺术相结合的思维，将智能化、体验性、交互式媒体与设计行为相结合，研究设计行为是如何丰富人的感知能力、生活能力、工作能力、交流沟通能力，乃至决策和判断能力，使人能够更方便地使用计算机，更好地与周围环境融为一体，最终帮助实现物质世界与数字世界的无缝整

合，完成"以人为本、和谐自然、人机合一"的理念的。毋庸置疑，信息设计的最新研究成果必然会为全人类造福，为社会发展和人类的进步做出重大贡献。

四、智能化信息设计

智能对于信息设计的影响体现在两个方面：信息和交互。智能循环和智能生态的背后是信息价值和交互体验价值的合理增减，这就涉及智能在设计系统中的限度问题，即"设计阈值"（Design Threshold）。在科学领域，"度"可以称之为"阈值"，即临界值，刺激引起组织反应的过程中，释放一个行为反应所需的最小刺激强度。设计中的智能程度应该有一个限度，这个限度是相对于主体而言的，以主体在使用产品时所释放的心理和行为的界限为依据，以满足主体需求和价值实现为根本，以信息价值和交互体验价值为评价标准，参照艺术和人文精神的体现，形成一个合理"阈值"，即"设计阈值"，也就是设计中智能含量的阈值。

首先，智能对于信息设计中信息的影响体现在信息价值方面，而信息价值与信息熵有密切联系。"源自于热物理学概念的'熵'（Entropy）及其形成的著名熵定律，揭示了整个世界物质、能量和信息循环的根本规律。'熵'指系统的无序程度，一个系统有序程度越高，熵值越小，包含的信息量越大；反之，系统无序化程度越高，熵值越大，信息量越小，从而得来信息即负熵的概念。"因此，从这个意义上说，科学与艺术都在致力于创造有序和谐的世界，即社会的信息化程度越来越高，信息量越来越大，其本质目的是一致的。

热力学理论和信息论的结合，使人们看到，"整个世界的总熵量＝能量熵＋信息熵，有效能量意味着信息中的有序，无效能量意味着信息中的混乱。世界是向着能量高熵和信息低熵的矛盾方面发展的，两者通过散耗理论中的'涨落'，实现非稳定平衡状态。信息熵是信息论中信息量化的度量标准，从传播的角度可以用来评价信息价值。那么，信息熵的大小，意味着信息价值的大小。换句话说，在信息熵值最大的原始社会，信息价值是最大的，而在信息熵值最小的信息社会（或者未来的智能社会），信息价值是最小的，即人们掌握的大量信息，从而导致信息价值变得很低。我们以此类推，相反地，能量熵值最小的社会状态，即原始社会，能量价值是很小的，自然界到处是能量，能量损耗极低，自然和谐、生态平衡；而能量熵值最大的现代社

会，能量价值是最大的，能量变得极为珍贵、容易损失，人类亟需能量补充，这就是熵值守恒定律的核心价值。"因此，人类为了重新达到自然和谐的生态平衡，就必须控制能量熵和信息熵的此消彼长，而智能就是一个保持平衡态的关键点（图1-5）。

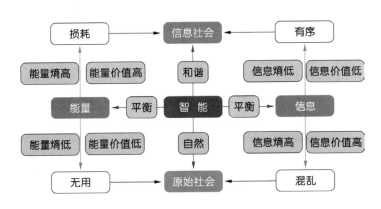

图1-5　智能与信息和能量的动态平衡

在信息社会中，虽然世界貌似变得逐渐有序，信息变得无处不在时，事实上，信息价值正在不断降低。更为重要的是，当能量熵达到最高，即"热寂"状态时（即使象征宇宙终极命运的热寂理论并无实证证明其正确性），同样是一种令人不安的状态。因此，信息设计要有效利用"设计阈值"，以智能方式思考和控制信息价值的增减，进而平衡能量的流失，把握信息和能量之间的动态平衡，不能以牺牲自然生态来换取信息增值为代价，用智能的设计方式保持人类与环境和生态的自然和谐。同样道理，智能地控制社会、自然、环境之间达到合理、均衡、自然、和谐的最佳状态时，也是信息与能量此消彼长趋于动态平衡之时。

其次，智能对于信息设计中交互的影响，体现在不断促进交互界面进步、不断丰富用户体验等方面。人机交互（Human Computer Interaction，缩写为HCI）的发展体现了人与计算机发展的双向、对立过程。人的发展从人降生的一刻开始，经历了从最初靠情感化自然手势、语音、语言、词汇（纸笔书写），最后到使用计算机逐渐成熟的发展过程。而计算机的发展则正好相反，其输入方式经历了从键盘、鼠标、多点触控、语音识别到手势识别，逐渐进步发展的逆向过程（图1-6）。因此，人机交互界面（Human Computer Interface，缩写为HCI）也从最早单一的字符用户界面（Character User Interface，缩写为CUI）到图形用户界面（Graphic User Interface，缩写为 GUI）和多媒体用户界面（Multi-media User Interface，缩写为

MUI），到感知用户界面（Perceptual User Interface，缩写为PUI），最后到自然用户界面（Natural User Interface，缩写为NUI），经历了一系列进步与发展。未来，在各种智能技术的帮助下，人机交互方式将朝着更自然、更直观、更接近人类行为方式，即人的自然交流形式的方向发展，具有多感官、多维度、智能化等特点。因此，信息设计需要把握好时代步伐，利用智能，设计出适合历史节奏的新型人机界面和优秀的用户体验，增强用户的投入感、参与感、体验感和沉浸感，加速现实物质世界与数字虚拟世界的不断融合。

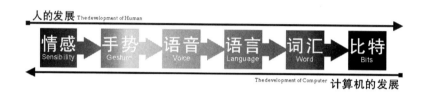

图1-6　人的发展与计算机的发展的逆向过程（彩图）

综上所述，"智能化信息设计"（即面向智能化的信息设计，在本书中简化称为智能化信息设计），该设计方法要求设计者在面对智能时，应该首先形成客观的判断，从"设计阈值"的角度，有选择、有限度、合理地利用智能，无处不在的智能就如同灾难。设计者以平台化、全过程思维定义产品结构和形态，使产品从内部结构到人机交互方式均体现出一种智能的状态，但并非面面俱到。产品智能体现在与用户情感交互和体验价值上，体现在产品具备开放、快速、准确、合理、优化、灵活、经济等诸多特性上，体现在可以有效利用群体智慧、深化主客体价值上。设计者只有将智能巧妙地融合进人与人、人与物、人与环境的信息和交互过程中，使它们成为一个不可分割的有机整体，并保持信息和能量的动态平衡，才是智能化信息设计的核心思想。

五、智能化信息设计的意义

智能化信息设计研究符合国家在政策层面的导向和面向未来的设计创新理念。"十三五"期间，国家明确鼓励文化创意产业借助科技进行集成创新研究。智能化信息设计作为文化创意产业的前沿研究领域，与支撑高科技产业发展的信息技术相结合，是借助高科技对文化资源和设计产业的全面提升与再创造，可以实现学术界和产业界、行业价值和社会价值的双重整合和双重效益。

首先，智能化信息设计是对设计理念、设计语言、设计表现方式和设计方法的创新与增益。智能化信息设计带来的整合性、多元化、集成化、平台化、情感化、体验式和沉浸式设计理念，为现有信息设计理念注入了新鲜力量，准确体现了未来的设计价值观。同时，智能化信息设计将融合多媒体、多通道、多感官、多维度的美学建构内容与手段，与最前沿的信息技术手段，如云计算、物联网、移动互联网、普适计算、可穿戴计算等有机整合在一起，设计出集声光电一体化、物质与非物质融合的产品和服务方式，这本身就是对传统设计语言和设计表现方式的更新与升级、发展与完善。智能化信息设计在设计结构、设计流程和设计评价体系等方面的创新与突破，是对现有信息设计方法的有益拓展与多维扩充。

其次，智能化信息设计产品通过以设计创新带动文化创意产业和高科技产业加速融合与发展，为设计行业整体发展带来了新机，为业界整合创新指明了方向。运用智能化信息设计方法设计出的具有高附加值的文化型、创意型、科技型智能产品，是产业链上下游不同业态之间合作与发展的结晶，需要不同企业和组织的高度、紧密协作与交流，能够有效联合文化、设计、传媒类企业、科技企业、生产制造业和营销类企业，将设计力、商业力和创新力集合在一起。在开发和研制智能化信息设计产品的过程中，业界以追求共同利益为基础，有效打通整个产业链，实现产业快速发展和体制创新，有利于深化设计知识产权保护并促成良性产品竞争机制，为市场经济发展创造良好商机，发挥行业价值、促进建设知识集约型社会目标的早日实现。

最后，智能化信息设计致力于文化和设计创新，在传播集成创新、二次创新和微创新等创新理念与内容过程中，可以形成良好的创新机制和创新风气，促进创新型和服务型社会建设，与民族、国家、时代发展保持同步。同时，通过整合与合理利用信息、文化和科技等社会资源，产生协同创新效应，增加就业潜力和财富转化效率，加速实现社会整体价值增值和人文关怀的终极目标。在面对新时代信息文化、生态文化对人类社会及价值体系等方面的深刻影响，以及信息社会呈现出的物质世界与虚拟世界、人与自然、科学技术与艺术设计不断融合的大趋势下，在不断深刻理解设计情境，促进生态和谐为最终目的的指引下，智能化信息设计用深入的研究成果和优秀的实践作品，始终以节能减排、信息价值增值、惠民利民为己任，紧跟时代步伐、适应时代需求，兼顾历史与现实，能够不断在动态中保持着功利与功能、美学精神与实用主义、物质与精神、个人价值与社会价值的统一与平衡。

第二节　发展现状概述

一、国外发展现状

在智能化的设计研究领域，国外很多学术机构、科研院所和大型企业都在不同角度进行着诸多尝试和探索。如图1-7所示，从1632年索雷尔提出智能概念以来，经过1847年的智能设计假说、1912年阿西莫夫"机器人三定律"、1956年人工智能诞生、1968和1969年智能机器人诞生、1997年IBM深蓝战胜卡斯帕罗夫、2007年"iPhone"诞生、2011年IBM沃森（Watson）在知识问答节目中战胜人类冠军，2013年智能可穿戴设备集中面世，到2014年美国电子消费展（全称为：美国拉斯维加斯国际消费类电子产品展览会，英文名Consumer Electronics Show，缩写为CES）智能化产品大爆发，最后到未来有关脑计算、类人脑、智能生物等预测，智能及其物化，即智能化的研究，已经经历了几个世纪的发展。

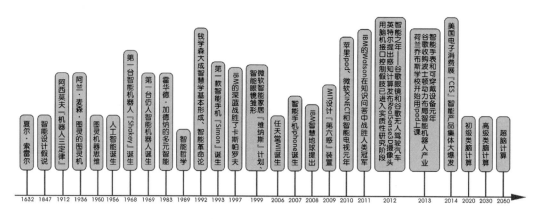

图1-7　智能及智能化产品设计发展简史

未来性作为设计的本质属性之一，是立足当下、面向未来的一种思路和视野。面对未来智能化的持续发展，设计创新应该体现在一种前瞻性上，以一种发展的、动态的、有生命力的、甚至理想化的方式，去研究和探求，并与人类前进和发展紧密联系。因此，在面向智能的研究过程中，实践研究与学术研究时而并行，时而交叠。

1. 科研型、探索型设计领域

科研型、探索型趋势带有理想主义色彩、有关未来人类生活方式的积极践行，但

这种理想主义并不是幻想，而是以现有条件和技术发展方向以及人的认知为基础的理性思考，带有一定的概念性，"是人类完成或实践理想的一种即将现实化、具体化的形态"。

在科研型领域，学院派中以麻省理工学院（Massachusetts Institute of Technology，缩写为MIT）最具代表性，其科学与艺术紧密结合的传统尽人皆知，尤其是由《数字化生存》一书作者尼古拉斯·尼葛洛庞帝（Nicholas Negroponte）创建的媒体艺术与技术实验室（The MIT Media Lab），更是享誉全球。2009年，由印裔天才博士研究生普拉纳夫·米斯特里（Pranav Mistry）设计的概念性作品"第六感"（Sixth Sense），曾引起极大轰动。"第六感"是一款将虚拟世界与现实世界进行无缝整合的智能交互式可穿戴计算作品，由软件控制的特殊颜色标识物、摄像头、电池驱动的迷你便携式投影仪和智能手机组成，通过微型投影仪把任何表面转换成一个支持多触点的交互式自然界面，使用者通过手势操作，就可以获取几乎一切需要的信息。

"第六感"将移动计算、智能识别、增强现实（Augmented Reality，缩写为AR）、体感控制、自然界面❶和可穿戴设备紧密结合在一起，体现了MIT学生超前的想象力和预见力，这得益于MIT领先的教育理念和混合型的学科背景。作者普拉纳夫在印度理工学院（IIT）获得电脑工程硕士学位，后又于麻省理工学院获得媒体艺术及科学（Media Arts and Sciences）硕士学位，属于典型的兼具设计及科技综合教育背景。他常将自己称为"设计工程师（Designineer：Designer+Engineer）"，非常喜欢从设计的角度看科技和从科技的角度看设计，他天才的想象力与创造力，均源于设计创新能力。他曾不止一次表示：其实我们不一定永远要找新技术来解决问题，我们的科技创意和设计创意的关键，不是要发明和创造多少新技术和新科技，而是要学会如何更加充分和合理地利用我们身边已有的技术或者是已有的事物来解决问题。

企业界在探索领域的行动派代表是德国的费斯托公司（Festo）和美国的康宁公司（Corning）。费斯托成立于1925年，是全球领先的技术先锋与先驱。费斯托最著

❶ 作者认为自然界面的本质是体现人机交互背后人与自然的和谐关系，将人与人、人与机器、机器与机器的交互最终统一为人与自然的交互，达到"和谐自然"的境界。

名的作品是"仿生机械手"（Bionik）和"仿生智能飞鸟"（SmartBird），这两件作品可以说是艺术与科学融合的智能化经典案例，曾出现在由清华大学美术学院主办的第三届"艺术与科学国际作品展"上。

费斯托从银鸥身上获取灵感，创造了仿生智能飞鸟。智能飞鸟可以自如地起飞、翱翔并降落，无需借助额外的驱动装置。这主要是因为它采用了主动关节式扭转驱动单元与复杂的控制系统组合。智能飞鸟利用复杂的技术和先进的理念，以符合空气动力学的轻量化结构设计，形成了一种超轻便但功率强劲的飞行模型，是从大自然中获取灵感的自动化全新解决方案。此外，通过分析智能飞鸟的各种数据，费斯托获得了更多信息和经验，用以优化其产品和解决方案的效应，并成功地将高能效技术与自然形态相匹配，进一步推广应用到混合传动技术开发和优化上。费斯托在节约利用材料和轻质结构设计上，体现了未来有效利用资源和能源的大方向。在此基础上，通过研发新型材料，费斯托又成功地设计出模仿象鼻的机械仿生手臂和更加高级的数据手套等概念作品。

费斯托的探索是建立在大量的技术积累之上的设计力整合创新。正如钱学森院士所言，"科学的首创需要猜想，这是毫无疑问的，没有想象和信仰就没有今天的科学，这种猜想就是意识形态、是形而上、是一种艺术性思维和艺术化观念，而基于这种猜想的理论推导、验证才是科学本身。"[1]费斯托正是在科学的艺术化想象的基础之上，以严谨理性的科学方法，用自然生态的设计理念将艺术想象与科学实验紧密地结合在一起，才设计出如此逼真、自然、智能的仿生作品。

康宁是美国知名的特种玻璃公司，2011年，康宁发布了一段名为"玻璃构成的一天"（A Day Made of Glass）的纪录片，展示了其最新研究成果和对未来的设想，揭示了配备技术的工程玻璃可以在多大程度上塑造人类世界的愿景。片中所展示的环境、技术和产品设计构想，与微软（Microsoft）的"未来幻想"（Future Vision）系列纪录片里关于未来"制造、生产、健康"的设想如

[1] 钱学森院士在1996年给戴汝为院士的一封信中曾提到："再说科学和艺术的关系。科学的创造首先要有猜想，这个猜想就是艺术，而不是科学。有了猜想，要做理论推导，又要做试验来验证，这些推导和验证就是科学，而不是艺术了。科学的推导和验证虽然是十分重要，但是没有开始的猜想也是不行的。归结起来说，艺术的思维是先科学后艺术，而科学的思维是先艺术后科学。这样的观点并不是说艺术和科学这两个范畴的东西完全可以捏在一起。"

出一辙，显示了产业界对于未来的谨慎思考、努力探索和积极行动（图1-8）。

康宁充分发挥自身对于玻璃的加工设计能力，以无处不在的显示为媒介，支持普适计算环境。康宁以平板设备为硬件控制核心，以开放的操作系统和共享的应用程序等软件，通过近场通信技术（Near Field Communication，缩写为NFC）及其他相关智能技术，来控制人们周围的大面积、无缝多功能触控玻璃信息墙，与用户进行动态

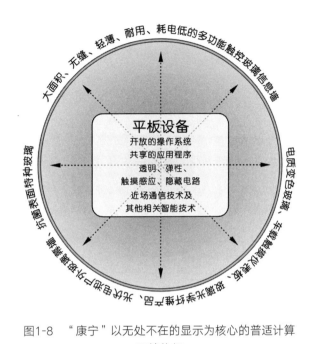

图1-8 "康宁"以无处不在的显示为核心的普适计算环境构想

交互。康宁给出的应用环境包括家庭、学校和医院。产品涉及可随光线改变的电质变色玻璃，车载触摸仪表板，装有低成本、高效率光伏电池的户外玻璃幕墙，拥有抗菌表面技术、清洁、无孔的特种玻璃，能投射数据并具有下一代3D高清显示所需无线带宽的玻璃光学纤维产品等。

作为玻璃生产企业，康宁并没有满足现状，而是通过软硬件的结合，在构建"智能化"个人管理系统，力求优化信息环境，实现信息价值最大化，打破沟通障碍，转变人们的沟通方式、工作方式和生活方式。

2. 在实用型、提升型设计领域

实用型、提升型趋势以超越现有产品为目标，以改善用户需求乃至影响用户生活方式为己任，是相对超前的设计思路。这种更加务实的设计思维，通过渐进式的演化设计过程，已经可以达到量产或者即将量产的阶段。

MIT毕业生大卫·玛瑞尔（David Merrill）和杰文·卡拉妮斯（Jeevan Kalanithi）成立的斯夫迪奥公司（Sifteo），2011年推出了"智能积木或智能魔方"（Sifteo Cubes）第一代产品，2012年又相继推出了第二代产品。在斯夫迪奥的"智

能游戏"（Intelligent Play）理念打造下，"智能积木"利用智能平台打造出一款新颖的交互式游戏。"智能积木由多个1.7英寸大小的固体方块组成，每个方块都配有一面全彩LCD屏、多种运动传感器、无线信号收发器和非接触式感应芯片等元件。这套设备通过无线接口与近邻的计算机相连，购买下载专有游戏，允许用户用手来移动、摇动、旋转或变换积木的排列、组合方式，依靠积木之间形成的相互传感，进行显示内容交互。"这些均源于斯夫迪奥一贯致力于创造完美便携游戏系统的设计创新理念，将重要的传统、典型游戏模式与丰富的交互式娱乐技术相结合，创造出令人兴奋、富有挑战性的互动体验。

3. 学术领域

卡内基梅隆大学（Carnegie Mellon University）设计学院前任院长丹·博亚斯基（Dan Boyarski）教授在《设计与时间》（Designing with Time）中详细论述了媒介与信息的传递方式和获取方式的关系，强调沉浸式体验的重要性。他指出：不同媒介与人的交互方式不同，而"时间"在其中充当了很重要的作用，必须"智慧"地将设计与时间联系起来，真正影响人的行为。他的知名论断还包括"听见你看到的"和"屏幕是空间的窗户"等。

美国著名发明家、思想家、未来学家雷·库兹韦尔（Ray Kurzweil），在其著作《灵魂机器的时代：当计算机超过人类智能时》（The Age of Spiritual Machines）中提到了一种"智能方法论"，他认为，"智能是能够最优化地利用有限的资源，包括时间，去实现人类的各种目标、满足需求，是从一件原本杂乱文章的事情中发现规律的能力。智能会迅速地激发出令人满意、有时甚至是令人吃惊的计划，以对付各种各样的条件限制。智能产品也许更加设计巧妙、构思新颖、精美雅致、出类拔萃、使用方便。某些智能产品集这些优点于一身，图灵破解德军密码时推出的机器就是一个很好的例子。有时候，采用一些小聪明也可能解决一些高深的大问题，但要提出一个可靠的、明智的解决问题的方案，就要有一个真正的高智能的思考过程，而不仅是靠一些小聪明。显然没有一个简单的公式能参透宇宙中最重大的现象——智能的复杂而神秘的演化过程。"

比尔·巴克斯顿（Bill Buxton）在《用户体验设计：正确地设计、设计得正确》中讲到，"大量技术进步，如内嵌微处理器和身份标签等的植入，使产品设

计的难度进一步提高，产品的交互性能到达了前所未有的程度。我们所创造的与其说是产品，不如说是一种'情境体验'。换言之，设计的终端产品并不是物理意义上的产品，而是一种回应，体现在行为上、经验中、情感里，源于产品在现实世界的存在和功用。这种描述方式是思维方式的转变，视角的革新，我把它叫作由'对象中心说'向'体验中心说'的转变。只有体验过去，才能谋划未来。设计中要充分考虑到环境或社会情境的因素。科技并不一定好，也不一定坏，但它一定会分出好坏。"

杰瑞·格林（Jay Greene）在《如何做设计》（Design is How it Works）中说，"设计远不只是一个东西的外观，也不是仅限于有一天能够陈列于现代艺术博物馆展览中，它应该能创造出新的选择，而不只是在已有的选项中取舍。那些与消费者们建立最持久关系的公司会为设计的繁荣创造有利环境。设计会先于消费者一步，感知他们的真实需求，将产品和服务融入生活，其本质是旨在创造绝佳用户体验。"他在书中深入研究了耐克、乐高和苹果等经典设计案例，总结了这些大公司在设计与技术、用户体验、产品智能反馈等方面做出的不朽功绩。

艾米利·皮鲁顿（Emily Pilloton）在《设计革命：影响人类的100件产品》（Design Revolution: 100 Products That Empower People）中指出：设计革命的重要现实意义在于其对于普通人潜移默化的影响。当面对饥荒、贫穷、痛苦、天灾人祸时，设计表现出的创造力和再生力量，是设计本质的外化和具体化。正是基于设计这种解决现实问题的巨大能力，才使之成为鼓舞和激发人类潜力和斗志的推动因素。他在书中反复强调的设计创新力，正是一种适合普适原则和通用设计的本位型设计思考，而智能化信息设计在通用设计领域中的应用前景，也正是本书所思考的初衷和理想应用途径。

4. 其他领域

美国非营利机构TED（Technology，Entertainment，Design，技术、娱乐、设计）也是公开宣传技术与设计相结合的重要基地。TED现在已成为全世界最知名的、影响力最大的公开宣传技术与设计整合的国际性组织，其所传达的创意、思想、智慧和新方式，以及创造未来的理念，将全世界最知名的各行业专家和各界领袖汇聚一起，共享思想碰撞的火花。

二、国内发展现状

鲁晓波教授2010年在《装饰》发表的《回顾与展望：信息艺术设计专业发展》中指出，"在21世纪初期，我们意识到在设计领域必将产生新的设计理念、设计思维、设计方法和程序，以及设计美学范式和设计评价准则，信息艺术设计专业就是以信息产业发展为背景下，产生的跨学科交叉性专业方向。信息设计侧重培养人才在信息科技与艺术方面的整合能力、以用户体验为中心的设计策划能力，以及结合信息产业和社会需求探寻新的解决方案的创意能力。信息设计是以交互为核心的关于信息的设计、关于体验的设计或关于服务的设计，甚至于关于知识的设计或智慧的设计。在人工智能、信息技术、网络技术、生物技术和纳米技术等高新技术条件下，设计最终要为复杂技术的人性化提供可行的方法和途径，大数据要以经济适用的方式处理、成型、预测和分析，智能化是发展的必然趋势，然而在设计的层次上，我们需要重新思考设计的简洁性在应对复杂的设计对象时的意义。"

清华大学美术学院信息艺术设计系整合了清华大学新闻与传播学院、清华大学计算机系等资源，并在三个学院的共同努力下，进行了交叉学科研究生培养。依托清华大学多间先进的实验室和研究所构建的高端技术平台支持及美术学院自身在人文和艺术设计领域的积累，已经进行了很多有意义的尝试和探索，引领国内相关专业的学科方向建设和产业发展模式。

由清华大学美术学院承办的"艺术与科学国际作品展"自2001年开始，已经连续举办了四届❶，尤其2012年在中国科技馆举办的第三届"艺术与科学国际作品展"，更是"以《信息·生态·智慧》为主题，集中展示了科学和艺术领域对于智能和生态的探索成果，从信息科学、生命科学和生态科学角度，以技术美学、艺术表现形式、生物智慧为媒介，表达了人类对于未来的思考和探求。"我的作品《智能机器人行走绘图》（图1-9）有幸入选这一盛会。该作品的设计初衷是以集成化智能机器人为载体，将图形与图像等艺术元素转化成程序语言输入给机器人，让机器人在自由行走过

❶ 第一届艺术与科学国际作品展暨学术研讨会于2001年在中国美术馆举办，盛况空前，集合了国内艺术与科学领域的众多专家、学者到场参观；第二届艺术与科学国际作品展暨学术研讨会于2006年在清华大学举办；第三届艺术与科学国际作品展暨学术研讨会于2012年在中国科技馆举办；2016年第四届艺术与科学国际作品展在清华大学艺术博物馆开展，展出了60幅达·芬奇珍贵手稿。

程中，利用语音识别技术，用机器手臂绘制出用户给定的绘图要求。整个绘制过程呈现出偶然与必然的结合。必然体现在绘图元素已事先输入；偶然体现在机器人会根据指令随机调用，且受到现场环境和机械手臂的校对影响，绘制结果会呈现出偶合、自然的效果。该作品属于团队合作的结晶，由于时间和精力等因素限制，最终呈现效果与原始创意有些许差距，但体现了人与机器之间生态和智慧碰撞和反思：机器是否能完全遵从人类的指令？机器思维如何渗透进人的智慧？科

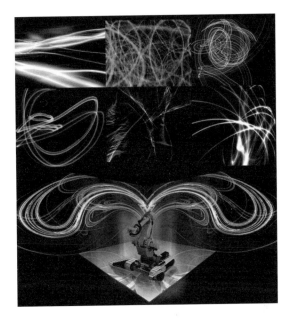

图1-9　杨茂林作品《智能机器人行走绘图》（彩图）

学地呈现艺术和艺术化地抽取科学是否可逆？能否艺术化表现模式识别和数据库范式等计算机信息处理方式或者设计一种图形符号由机器来按特定语境表达？诸如此类问题，都属于作者思考的内容。

此外，北京大学、北京理工大学、北京航空航天大学、湖南大学、广州美术学院等艺术院校，站在科研与学术的前沿，不断探索信息时代设计的发展与未来。2006北京国际新媒体艺术展，合成时代：媒体中国2008——国际新媒体艺术展，2011首届北京国际设计双年展，2013上海国际科学文化与艺术展等展览，2018平昌冬奥会北京8分钟，都在努力通过各种方式表达科学技术与艺术设计融合的时代主题，充满对"生态、智能、交互"等关键词的思考与探索。

DIERZHANG

XINXI　SHEJI

第二章　信息设计

信息社会需要信息设计。

信息设计是一门新兴的学科，它的设计方法必然受到传统设计方法的影响和制约，是在传统设计方法上的一种更新和升级，隶属于现代设计方法。设计方法学主要是在深入研究设计过程本质的基础上，以系统的观点研究设计进程（战略）和解决具体设计问题的方法（战术）的科学。设计方法运用现代技术手段和理论方法，深入综合研究设计原则、设计规律、设计程序，实现设计过程的合理、科学、高效，满足社会需求。现代设计方法与传统设计方法相比，具有更加综合、系统和完善的特点，包括视角更加全方位、更注重创造性、设计过程更加科学化和系统化、精确化和程序化、自动化和主动化、最大限度利用计算机技术、追求设计结果的整体最优化、多学科交叉性等特点。

作为现代设计方法的一个分支，信息设计方法除了具有现代设计方法的普遍特征和规律之外，应该强调信息学和信息方法的支撑和引导作用。信息学是研究信息现象及其规律、认识信息和利用信息的科学。信息学是以信息为基本研究对象，以探索信息的本质、建立信息度量法、研究信息运动一般规律、解揭示利用信息进行有效控制和开发利用信息资源、寻求通过加工信息来生成智能和发展智能的动态机制与具体途径为主要研究内容，以信息方法为研究方法，以扩展人的信息器官的信息功能为研究目标，所形成的系统、综合的新型横断学科。信息方法是运用信息的观点，把系统看做是借助于信息的获取、传输、处理、输出，以实现有目的的运动的一种研究方法。因此，信息设计方法必须兼具设计方法和信息方法，才能从更加宏观、全面和跨学科的角度去有效审视信息现象，把握设计信息行为的本质和规律。

鉴于此，我们需要的不是传统意义上的"信息（可视化）设计（Information <Visualization> Design）"，即将"信息"作为概念来处理，力求把抽象、枯燥的"信息"以生动的形象、动画、图表表现出来。我们需要的是有效地将最前沿信息技术（Information Technology，缩写为IT；也称之为信息和通信技术，Information and Communications Technology，缩写为ICT）和设计整合在一起的"创新型"信息设计（以下简称信息设计）。这也是本书论述的核心——结合信息技术的信息设计创新（图2-1），本书中的信息设计特指信息技术+设计，即Information Design = Information（Technology）+ Design。

Information design = information technology + design

图2-1　信息技术+设计的图示

第一节　信息技术概述

早在20世纪七八十年代，国外就产生了信息设计这个专业领域。当时信息设计的主要任务是进行信息可视化和信息图表设计，且一直延续至今。21世纪初，人类社会进入信息社会，社会的文明程度和文化水平不断提高、经济高速发展，人们的意识观念、生活方式、生产方式正面临巨大变革。信息社会强调信息文化、信息价值和信息消费，注重有效地记录、收集、传递、存储、分析、处理、选择、吸收、评价、利用和管理信息，并针对分类信息挖掘其背后的增值服务，形成以信息为中心的产业链。但是，信息社会又是信息爆炸、信息泛滥的时代，海量数据往往容易造成整个信息环境的混乱。这时，有效地设计信息、管理信息和传达信息就变得格外重要，信息设计再次被置于新时代舞台的中央。

一、新型信息技术

为了适应时代的变化与发展，做到与时俱进，信息设计也必须升级、更新、创新，以满足信息时代的要求。信息社会需要的是加入了这个时代核心要素的、全新的信息设计。而信息时代的核心因素就是信息技术。众所周知，信息社会的基础是各行各业的信息化进程，影响信息化进程的则是信息技术的发展与普及。信息技术的广泛渗透性，使之很自然地融入各行各业中（图2-2）。

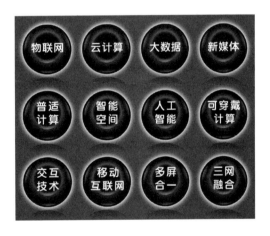

图2-2　时下最热门的、旨在改变人类生产和生活方式的新型信息技术

未来，你在搜索引擎里不仅可以搜文字、图片、影像，还能进行"基于领域的搜索（Domain-Tuned Search, 缩写为DoTS）""在地图上搜索人生（GeoLife）""照片搜索""人立方关系搜索（Object-Level Ranking）"和"学术搜索"等。你可以戴着"谷歌眼镜"，坐着"无人驾驶汽车"，沿途用"十亿级像素的数字相机（ Moshe Ben-Ezra）"拍摄美丽的风景，用

着"活地图（Live Search）"和"音乐导航（Music Steering）"，在"远程计算平台（Titanium Remote Platform）"上看"网络视频"。你也可以在装有"即时语音通信（Real time Speech Communication）"和"人脸识别技术"的会议室里，开着"多方视频会议"，用"智能数字墨水（Smart Digital Ink）"自由书写自己的思想……信息技术及其物化形式所构成的产品，正在对人类社会产生着巨大的影响。图2-3从左至右、自上而下依次为：谷歌眼镜、谷歌无人驾驶汽车、本田"ASIMO"智能机器人及"i-WALK"系列智能行走辅助装置、智能手表与智能腕带、虚拟现实装置、智能假肢、乐高"头脑风暴"可编程机器人、索尼"AIBO"电子宠物、智能电视、消防员外用辅助高科技骨骼、日本可穿戴纺织材料、智能宠物玩具、"WowWee"智能机器人系列。

图2-3　新型信息技术（彩图）

纵观这些让人兴奋的信息技术，设计师们可能会问，信息技术和设计行业、设计教育关系紧密吗？设计师需要将自己变成技术天才吗？设计除了要东西合璧、古今结合，还要与科学技术融合吗？

答案当然是肯定的，而且必须是肯定的。设计作为社会进步的推动力量之一，必然受到信息技术的影响。信息技术与设计的结合与互动成为时代发展的主题与必然。信息技术不仅影响着不同的设计领域，还影响着设计的思维模式、创意方式、执行过程和最终呈现的结果及效果。

二、信息技术对设计的影响

1. 信息技术改变了设计的媒介

以前，人们面对的是静态媒体，如书籍、报纸、杂志等；后来，人们开始面对动

态媒体，如电影、电视等；而现在，由于信息技术中交互技术、移动计算技术，比如Web2.0、RSS（Really Simple Syndication）和移动互联网的发展与普及，人们开始面对的是交互媒体（Interactive Media）。交互作为一种媒体，极大地扩展和丰富了人们的交流和交往方式。

交互媒体与传统媒体相比，其与生俱来的优势十分明显。

（1）它允许用户主动参与、分享、评论以及与内容互动，并可以直接接收用户反馈。

（2）它允许内容不断更新并包含富媒体（Rich Media），如动态影像、动画、游戏等，用户可以经常互相分享内容并不断从交互体验中获得乐趣。

（3）它允许全世界用户去主动创造内容（User-Generated Content，缩写为UGC）。用户自己设计的内容形式多样，可以是文字、视频、音乐、动画或游戏，同时，用户还可以通过网络与其他人分享这些内容并获得反馈。

因此，面对设计媒介的变化，设计师必须做出及时反应和应对方法，只有不断熟悉和利用新媒介并开拓它们的应用领域，做到兼收并蓄、与时俱进，才能设计出符合时代要求、带有积极意义的体验内容和服务模式。

2. 信息技术改变了设计的表现方式

以前，人们用笔在纸上手绘效果图；后来，人们用计算机等终端在电脑屏幕上绘图；而现在，人们利用网络在异地绘图、用程序在平板设备（Tablet Devices）上开发应用程序（Application Design，缩写为APP）、用互动投影（Interactive Projection）在桌面、墙面、地面、楼体等不同介质上设计互动影像和动画。究其原因，正是信息技术的发展，带来了这些变化。随着技术的演进，设计师的工具从纸笔，进化成电脑和软件，随后又进化成网络和投影。当设计师面对的"表演舞台"从纸面到任何表面，从小屏幕（如智能手机）到超大屏幕（拼接大屏或大型无缝拼接环幕投影），从商场（互动）橱窗到央视春晚（多媒体）舞台，从大型户外建筑楼体（投影）到鸟巢等大型场馆（活动现场）时，我们会发现，信息技术不仅扩大了设计者的创作空间、改变了创作手段，毫无疑问地，也改变了设计的表现方式和呈现状态。因此，信息时代的设计师必须明确：与设计相关的技术都是不断发展的，设计师必须与创新保持同步，必须能够判断新技术有无其他延伸及有无新颖、

未挖掘的用途可以再次开发，必须去学会选择那些帮助加强设计效果的技术，才能完美地呈现出最佳的设计表现形式。

3. 信息技术改变了设计师和观者/用户的关系

传统的艺术设计作品都是单向交流，艺术家、设计师将信息以艺术方式呈献给观众，观众则被动地接收。借助最新的交互性媒体，在艺术设计作品和观者之间史无前例地出现了双向交流，观众不再是被动的信息接收者。相反，他们成了主动的、甚至是能动的信息载体和艺术创作媒介。观众不仅能与作品互动，还能参与作品、修改作品、重新创作作品，从根本上颠覆了艺术家、设计师和观众的位置与关系。艺术设计不再是高高在上、曲高和寡、孤芳自赏的奢侈品，而是向全民化、大众化艺术转变。此外，得益于信息技术的应用和普及，近年来，大量带有极强交互性的新媒体艺术作品、网络交互设计作品、微电影作品等借助交互媒体的代表形式——社交媒体（Social Media）在线上、线下迅速传播。这些社交媒体也称为社会化媒体、社会性媒体，或社交网络服务（Social Networking Services），是一种允许人们撰写、分享、评价、讨论、相互沟通的网站和技术，其产生依赖的是Web2.0的发展，如博客（Blog）、微博（MicroBlog）、微信、脸书（Facebook）、推特（Twitter）等，并逐渐形成了以虚拟社区为中心的在线社交网络（Social Network）。这样一来，每个用户都能迅速分享他们的体验并发布自己的内容，极大地改变了设计师和用户的关系，将设计引向以不断满足交互性内容的需求为出发点，向着以积极的交互性、体验性、沉浸式设计影响人们生活方式的方向发展。

4. 信息技术无限地放大了设计的应用范围和可能性

信息技术使设计创意、创新和创业向更加宽广的领域延伸，极大地提升了设计的层次和价值，使艺术与科学的融合、文化创意产业与高科技产业的整合成为可能。信息技术使设计的应用范围渗透到生活的方方面面，从以电子书为代表的数字化出版、以智能手机和平板电脑等移动平台为载体的APP应用、以沉浸式体验为主的体验馆展陈、以文化遗产数字化呈现为根本的虚拟漫游，到以体验式教学为代表的信息化教育、以数字医疗和智能家居为代表的智能空间等。借助互联网和移动网络，设计作品可以轻松地在全世界范围内传播和交流。借助最先进的技术，几乎所有的设计创意都能够轻松实现，真正达到了"只有想不到，没有做不到"。《阿凡达》《变形金刚》

《复仇者联盟》《环太平洋》等好莱坞科幻大片都是利用最先进的数字合成技术和3D摄像技术，完成了令人叹为观止的视觉特效。

此外，信息技术将当下最热的概念"创业（Entrepreneurship）"引入到设计界。以前，设计行业的创业仅停留在设计师靠跳槽或多年积累创立个人工作室，再逐渐壮大成设计公司和文化创意公司。现在，借助下一代互联网的发展方向——移动互联网，所有年轻设计师、设计专业学生都能实现自主创业、轻松创业。举个例子，交互设计和游戏设计，如桌（面）游（戏）、网（络）游（戏）、手（机）游（戏）等，是设计行业的专利，非常适合伴随游戏长大的90后、00后一代设计专业学生和从业人员去研究、从事和探索。在这方面进行创业的案例也有很多，比如，围绕社交网络"Facebook"衍生出大量交互式网站和社区型游戏，这些应用同Facebook一道，吸引了大量关注和点击量，获得了包括风险投资在内的巨额财富。因此，设计人员可以利用高科技公司、互联网公司创业的经验和途径，通过大量调研，了解市场、目标用户及需求，再进行产品定位分析，然后撰写完整的商业计划书，想办法通过投资人或投资机构、孵化器或产业园区等方式融资、落地，走先天使投资、再风险投资（Venture Capital，缩写为VC）、再私募基金（Private Equity，缩写为PE）、最后公开上市（Initial Public Offerings，缩写为IPO）的途径，扎扎实实创业，这是一条新型的、创新型设计创业途径。

通过2012年在清华大学参加"清华—伯克利全球技术创业项目（The Tsinghua-Berkeley Global Technology Entrepreneurship Program，缩写为GTE）"，深深体会到：设计创业作为技术创业的一个有机组成部分，必须紧随时代步伐，把握互联网行业的先机，不断吸收来自经济管理、文化传媒领域的专业知识，坚持走自主创新、创业的道路，才能在信息时代抵住行业限制和就业压力。

新时代的设计专业创业者必须不断充实自己，逐渐培养自己的综合能力，在除设计之外的领域，如经管、传媒、技术等方面有所斩获，使自己尽可能多地拥有行业分析能力、市场营销知识、管理和金融财务知识、风险意识、对成本和利润有清醒认识、对管理和运营有比较准确的把握、熟悉投融资渠道和途径等，才能做到真正意义上的学科交叉、高屋建瓴，结合大的时代背景和创业热潮，走出一条不同于以往的、崭新的创业大道。

理论上讲，代表艺术的文化创意产业与代表科学的高科技产业并不在一个论述

层面上，然而借助信息技术与设计的融合，文化创意产业与高科技产业的融合、整合逐渐成为可能。"十三五"期间，国家已经明确规定鼓励文化创意产业和科技创新研究。信息技术与设计的结合，为两者的整合发挥着至关重要的作用。设计师可以依靠智慧、技能和灵感，借助高科技对文化资源进行再创造与提升。在产业领域，可以通过知识产权的开发与运用，设计出具有高附加值的创意型、文化型、科技含量高的信息设计产品。同时，通过与产业链内其他企业或者组织的合作与交流，利用设计产业的公信力，将整个产业链上的不同组织链接起来，追求共同利益，最终打通整个上下游产业链，实现产业的高速发展和体制创新。

综上所述，鉴于时代的原因，信息技术与设计的整合是必然趋势。因此，信息社会下的信息设计创新表现为以各种信息技术为支撑，以计算机、网络和移动互联网为媒介，力求使环境、媒体及各种信息获取和接收渠道变得更加智能化、情感化、合理化、系统化、集成化，从而更加快捷、方便、合理地为用户提供服务和帮助，有效地增进用户的体验感和沉浸感，增强用户与媒体、信息、产品、环境的交互性，从而达到改变或影响人们的生产、生活方式，进而促进社会进步和发展的目的。同时，处在信息文化和生态文明双重影响下的信息设计，是以形成理想化的信息环境为己任，以艺术设计和交叉学科理论为基础，综合运用艺术设计学、传播学、符号学、新闻学、广告学、信息学等学科的研究方法和成果，将艺术设计理论、媒体理论、人机交互理论、普适计算理论、计算机科学理论、信息论、技术哲学、控制论和系统论等相关知识结合起来的一个新领域，具有综合性和多学科交叉性等特点，并逐渐成为未来最具代表性的设计方式，象征着未来发展趋势和潮流。

信息设计运用科学与艺术相结合的思维，将智能化、体验性、交互式媒体与信息设计行为相结合，探讨未来设计的发展方向——以多平台传达（Multi-platform delivery）为基础，为交互媒体提供内容和服务应用设计（Content and Service Application Design）为核心，研究结合了信息技术的设计行为是如何丰富人的感知能力、生活能力、工作能力、交流沟通能力，乃至决策和判断能力，使人能够更方便地使用计算机，更好地与周围环境融为一体，最终帮助实现物质世界与数字世界的无缝整合，完成"以人为本、和谐自然、人机合一"的理念的。毋庸置疑，信息设计的最新研究成果必然会为全人类造福，为社会发展和人类的进步做出重大贡献。

学科交叉、不同学科的专业人士和专业知识如何才能做到有效地交叉和结合是信

息设计研究的难点与重点。在基于前沿信息技术的信息设计研发领域，计算机、软件工程、电子工程、通信工程背景的人员很难与传媒、设计和艺术等文科领域的人员进行有效的沟通和合作，这也是目前学术界、企业界最为困惑的问题之一。同时，如何将理工类有关研究成果与艺术设计的方法和思路相结合，使工科类的研究成果有效地为设计学所用，并做到合理整合、兼收并蓄、融会贯通，也是体现在理论高度上的学术难点之一。此外，考虑到技术二元论的影响，还要在研究过程中时刻关注并提出技术的不足，反思技术与艺术结合过程中的不利因素和反作用。由于理论深度挖掘能力和时间、精力有限，本书会在力所能及的范围内尽力达到相对的高度、深度和广度，努力为解决信息设计中如何合理、有效地选择、利用最前沿的信息技术等问题尽微薄之力，在信息设计方法方面形成有效地启发、指导，帮助建立合理的智能化、情境式、交互式、体验式的信息设计方法和流程等方面有所建树。

第二节　信息概述

一、信息及其相关概念

（一）信息

"广义的"信息是从本体论层次的定义，又叫"本体论信息"：信息是事物存在的方式和运动状态的表现形式，或对事物存在方式和运动状态的感知。

① 事物：一切可能的对象，如社会、思维、自然界。

② 存在方式：事物的内部结构和外部联系，如人体的组织结构、肢体与大脑的关系，水的状态（物理特性、感官特性等）。

③ 运动状态：事物在时间和空间上的特征、态势和规律，如水流动的各种状态。

"狭义的"信息是从认识论角度的定义，又叫"认识论信息"：信息是主体所感知或表述的事物存在的方式和运动状态，这个角度内涵更丰富。

① 人作为主体，能感知事物存在的方式和运动状态。

② 人有理解能力，能理解事物存在方式和运动状态的特定含义。

③ 人有目的性，能判断事物存在方式和运动状态对其目的的效用价值。

事实上，人只有感知了事物存在方式和运动状态，并理解其含义，明确它的效用后，才算真正掌握了这个事物的信息，才能做出正确的决策。

（1）关于信息的其他说法

① 信息是作为存储、传递和转换的对象的知识。

② 信息是关于客观事实的可通信的知识。

③ 信息是具有新内容、新知识的消息。

④ 信息是人与人之间传播的一切符号系列化知识。

⑤ 信息是不确定性的减少或消除。

⑥ 信息是决策、规划、行动所需要的经验、知识和智慧。

⑦ 信息即负熵，是组织程度的度量，是有序程度的度量，是用以减少不定性的东西。

⑧ 信息是组织好的、能传递的资料。

⑨ 在通信和控制系统中，信息是系统之间普遍联系的特殊形式，它与组织结构密切相关。

⑩ 对接受者来说，信息是未知的消息。

综上所述，各个领域的专家学者对于信息的定义理解不同，很难给信息下一个被各学科普遍接受的、统一的定义。我们认为，信息是物质的一种属性，它必须通过主体的主观认识才能被反映和揭示。

（2）信息的类型

① 语法信息，即信息符号间的关系。

② 语义信息，即信息符号与其实体意义之间的关系。

③ 语用信息，即信息符号与其使用者之间的关系。

这3种信息都有它自己的理论，目前比较成熟的是语法信息理论，即以申农信息论、维纳控制论为代表的信息理论。

（3）信息的特点

① 宇宙中所有事物都有信息。

② 信息反映的是事物的状态、特征与变化，因此，相对于材料与能源而言，信息更能表现事物的内在规律，反映事物本质的内涵。

③ 信息是可以无限增长的资源。

（4）信息与人类的关系

① 信息、物质、能量是人类赖以生存的三大资源。人通过感官了解外界信息并作出判断和相应的行为，这是天赋的能力，当人们了解某个事物后，他就具备了相应的知识，这些知识帮助他了解新事物，并作出正确的行动，知识通过传递被继承与发扬，这促成了人类社会的进步。

② 可以说人类的进步就是人类对信息、物质、能量的控制程度和控制方法的进步。

③ 人类的生存、发展，除了与外界有能量、物质交换外，还必须要有信息的交换。如果没有信息的交换，人脑就不会发达，人类文明也就不会存在。信息之于人，有时比物质和能量更为重要。例如皮肤对外界刺激的感应就是人与外界信息交换的一种途径，皮肤能感知温度变化、痛感和压感等，如果失去这些感知能力，人有可能被冻伤、烫伤、割伤以及丧失抓握能力。

④ 信息是不可见的，但它是可以被感知的，人类的大脑和神经系统就是为感知信息而存在的。大脑通过多种感知器官感应外界信息，来了解外界的变化，调整自己的行为。例如温度、湿度、声音、语言、味觉、视觉等，如果人的感知器官产生缺陷，如听觉障碍、触觉障碍等，都会对人的生存活动产生障碍。可以说，人类对世界的认识，就是对事物所呈现的信息进行理解和记忆的结果。

（5）信息的本质

① 信息与物质密切关联，但不是物质本身。

② 信息与精神密切相关，但又不限于精神。

③ 信息与能量相符相依，但不是能量。

④ 信息具有知识的秉性。

⑤ 信息普遍存在，而且永不枯竭。

⑥ 信息可被感知、传递、处理与共享。

（6）信息的属性

① 价值性。

② 可处理性。

③ 可识别性。

④ 可转换性。

⑤ 可存储性。

⑥ 可替代性。

⑦ 可传输性。

⑧ 无限性。

⑨ 共享性。

（7）信息量：是信息论中度量信息多少的一种物理量。

信息学、信息方法、信息技术、信息文化，本书相应章节会详细论述。

（二）数据

数据是探索、研究、收集和创造中的产物，是建立沟通的原材料。数据有乏味、不完整或不连贯的特征。它不是完整的讯息，因此不具备沟通价值。数据仅对创造者或任何处于创造中的角色才有意义，而对受众无意义；成功的传达不是呈现数据。数据与信息的关系是：信息是数据载荷的内容，对于同一信息，其数据表现形式可以多种多样，即数据 + 背景 = 信息。

（三）知识

知识是信息接受者通过对信息的提炼和推理而获得的正确结论，是人的大脑通过思维重新组合的系统化信息集合。

信息只有同接收者的个人经验、信息与知识准备结合，也就是同接收者的个人背景融合才能转化为知识，即信息 + 经验 = 知识。

（四）智慧与智力

智慧是最高境界的领悟，它更抽象、更具哲学意义，人们对如何产生智慧海还知之甚少，但可以确定智慧的产生基于对知识的理解上，没有理解难于产生智慧。这是人类认知过程中的最高境界。《汉语大词典》中将智慧解释为聪明才智。"智慧是对事物迅速、灵活、正确地理解和处理能力，是人脑的主观存在，是主观见之于客观的精神能力，是一种潜在的精神力、思想、观念、知识、思维等构成的复杂意识系统，只有转化成现实的能力，即主观见之于客观的物质力量，才能成为完整意义上的智能。而智能则包括智慧和能力，是精神力量与物质力量的高度统一与整合。"

《汉语大词典》中将智力解释为才智与勇力，人能认知、理解事物并运用知识、经验等解决问题的能力。"智力是保证人们成功地进行认知活动的各种稳定心理特点的综合，它是由观察力、记忆力、思维能力、想象力和注意力五个基本因素有机结合组成，其中思维能力是核心。智力是由上述五种因素结合成的一个完整、独特的心理结构，在智力活动中这些心理成分互相关联。智力可以看作是人的一种综合认知能力，包括学习能力、适应能力、抽象推理能力等。这种能力，是个体在遗传的基础上，受到外界环境影响而形成的，它在吸收、存储和运用知识经验以适应外界环境中得到表现。人的智力不是与生俱来的，而是有一个形成、发展的过程。个体智力发展的进程一般是随年龄的增长而发展变化，智力水平呈现个别差异。"因此，可以认为，"从感觉到记忆到思维这一过程，称为智慧，智慧的结果就产生了行为和语言，将行为和语言的表达过程称为'能力'，两者合称智能，将感觉、去记、回忆、思维、语言、行为的整个过程称为智能过程，它是智力和能力的表现。"

（五）信息与相关概念的关系

（1）信息与数据

数据是对某种情况的记录，包括数值数据，例如各种统计资料数据以及非数值数据两种，后者如各种图像、表格、文字和特殊符号等；而信息则是经过加工处理后对管理决策和实现管理目标或任务具有参考价值的数据，它是一种资源。数据只是记录信息的一种形式，而且不是唯一的形式。

因特网拥有海量信息，数据资料不再受存储介质容量的限制，也不受时间或者地域制约，理论上有无限丰富的资源可以享用。 数据虽是探索研究、收集和创造中的产物，是建立沟通的原材料，但遗憾的是，数据并不好辨别，它们乏味、不完整、不连贯，不具备沟通价值，不是完整的讯息。我们周围很多"数据技术"并没有将关注点放在理解和信息沟通方面，很多信息技术只关注数据存储、处理和传输，数据仅对创造者或任何处在制造中的角色才有意义，而对受众是无意义的。问题在于，创造者将泛滥的数据洪流推向受众，让他们自己弄清意义所在，甚至有不少供应商因自己抛向受众的大量无意义、无联系的数据而自夸。

数据到信息的转化过程需要筛选、组织、建立联系和表达。简言之，数据需要经过重新设计才能获得意义。信息使数据对受众有意义，因为它需要在数据之间发现联

系和模式，将数据转化为信息是通过以下过程完成的。

① 将数据组织成有意义的形式。

② 用适合的、有意义的形式表达。

③ 充分考虑所处的环境因素，与环境或背景相适应。

④ 信息不是理解过程的终点，正如数据可以被转化为有意义的信息一样，信息也可以被转化为知识，而知识更可以被进一步上升为智慧。

（2）信息与知识

人们通过每个经历获得知识。知识的获得要靠非常令人信服的、与他人或与工具之间的交互来完成。具体的讲，主体能在交互中对客体（人或工具）所传达的信息模式和意义进行学习、接受。多种不同体验传递着不同类型的知识。一些知识是个人化的，仅对个人的经历、思想或观点产生影响。而局域化的知识则由少数有共同经历的人共享。全局性知识相对更普遍、更受限，并基于一个过程，因为它很大程度上依赖于人们参差不齐的理解力和对沟通的共识。有效的沟通必须考虑受众的知识水平。所以，沟通的范围越大，难度就越高。

（3）信息与消息

消息是信息的外壳，信息则是消息的内核。比如，同是一分钟的消息，有的包含信息量很大，有的则可能很小。

（4）信息与信号

信号只是信息的载体，信息则是信号所载荷的内容。同一个信息既可以用这种信号载荷，又可以用那种信号载荷。比如，用"0，1"或用"正、负"来载荷。

（5）信息与情报

情报在汉语中只是一类专门的信息（情报在日语中就是信息）。

（6）信息与物质

物质是信息的载体，物质的运动是信息的源泉，而信息是事物运动的状态和方式，它并不就是事物本身。

（7）信息与能量

信息与能量是既相互联系又有区别的两类范畴。传递信息需要能量，驾驭或控制能量则需要信息。

（六）信息的可传递性

信息传递是信息由发生源经过一定的媒介体输送到接收器的过程。信息的传递有时间传递和空间传递之分。时间传递是指信息的储存，如用写字、打字、印刷、照相、唱片、磁带、磁盘等介质储存信息，使信息随时间的流逝而传递下去。空间传递是指由通信传输系统把信息从一方传到另一方，通信传输系统是由发送信息和接收信息的电子设备以及通信线路等硬设备与通信软件组成的，它把信息产生单位和信息用户连接起来，实现信息的空间传递。现代通信传输系统（能够把计算机与各种不同类型的用户终端联结成交时的信息传递系统）可以有不同的传输速率和传输方式，在通信控制部件的控制下，实现信息的自动传递。

传递信息有几个重要的环节，一个称为信息源，一个称为信息的接受者。在信息源和接受者之间还必须存在传递信息的通道，信息通道把信息源"发生了什么事件"传递给接受者。信息的传递是指可能性空间缩小过程的传递。信息源发生的确定性事件使它的可能性空间缩小了，经过传递，这种缩小最终导致了信息接受者可能性空间的缩小。因此，所谓信息的传递也就是可能性空间变化的传递。从这点来看，传递信息与控制有密切的关系，所谓控制也是一种使可能性空间缩小的过程。实际上，信息的传递离不开控制，控制也离不开信息的传递。

信息技术的发明和发展，是人类信息传播手段的又一次革命性成就。信息技术使得过去相互分离的信息传播载体相互连接起来，并以前所未有的方式跨越地域告诉传播，互联网将世界连接起来、实时交流、海量的数据保存、无限制的复制，每个人都被信息海量包围。据统计，全世界有超过90%以上的人在从事与信息有关的行业。人类已经迈进全新的信息时代。

信息时代的信息活动是指人类社会围绕信息资源的形成、传递和利用而开展的管理活动与服务活动。信息资源的形成阶段以信息的产生、记录、收集、传递、存储、处理等活动为特征，目的是形成可以利用的信息资源。信息资源的开发利用阶段以信息资源的传递、检索、分析、选择、吸收、评价、利用等活动为特征，以求达到实现信息资源的价值、信息管理的目的。

信息作为一种客观存在，不仅广泛存在于人类社会和动植物界，而且存在于各种机器设备的运转过程中，也存在于各种事物之中，包括风云突变、地震的产生和核能的聚

变等。而且在事物的演变过程中，信息及信息的传递和变化过程往往起决定作用。

人类获取和传递信息主要靠三个常规途径。

（1）外部：对世界的观察，看到的和感知的，如印刷的文字、陈述的语言和媒体发表等。

（2）内部：每个人自己的想象、思想、视觉化和理解。

（3）结合外部和内部资源来增进认识和理解，并将知识和信息提升成为一种整体。

人类在长期的生活实践中，发明创造了各种手段来推动知识和信息的传播，如古代的绳结记事、烽火台、海上航行中使用的信号灯。语言是人类用来沟通和交流的有效途径，印刷术、电视、电话、报纸、广播等技术的发明和应用推动了信息的远距离传播和扩散，从某个角度讲，人类文明的历史就是信息文明的历史。

二、信息学、信息文化与信息方法

1. 信息学

信息学是研究信息现象及其规律、认识信息和利用信息的科学。信息学的崛起是科学技术研究深入的必然结果。信息学的发展，将使原先以物质和能量为中心观念的传统自然科学转变为以物质、能量、信息为中心观念的现代自然科学，也就是使传统自然科学的二元结构转变成为现代自然科学的三元结构，这将在很大程度上改变自然科学的发展方式和思维方式。

信息学的研究内容包括以下5个主要方面。

（1）探讨信息的本质并创立信息的基本概念。

（2）建立信息的数值度量方法，包括语法信息、语义信息和语用信息的度量方法。

（3）研究信息运动的一般规律，包括信息的提取、识别、交换、传递、存储、检索、处理、再生、表示、施效（控制）等过程的原理和方法。

（4）揭示利用信息进行有效控制的手段和开发利用信息资源实现系统优化的方法。

（5）寻求通过加工信息来生成智能和发展智能的动态机制与具体途径。

信息学的内容涉及现代科学的广阔领域，如信息学广泛地渗透到系统科学、控制沦科学、人工智能科学、认知科学、思维科学等领域，可以促进对信息学的哲学

问题的思考，如信息的哲学本质，智能的哲学本质，信息与反映、意识的关系，人工智能与人类智能的关系等。人们可以在信息学涉及的诸多方面，做深入的、开创性的研究。但是，如果从认识论角度考虑问题，则可以把信息学上述5个方面的内容做一次思维行程中的抽象，就可以看出关于信息的本质和度量方法的研究，目的是要从质和量两个方面来把握信息的实质，这是对信息的认识问题。而关于信息的处理、加工和利用以生成智能和发展智能等问题的研究，则是要揭示信息的运动规律，解决如何利用信息来为人类服务的问题。典型的信息运动的全过程包含信息获取、信息传递、信息处理与再生、信息施用等过程（图2-4）。信息学就是要用统一的观点和方法来研究信息运动过程中各个环节的原理和规律，它们共同构成了信息学的基本理论体系。

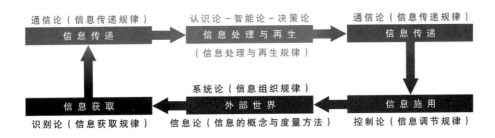

图2-4 信息运动全过程模型

信息学的研究范围已经远远超出了申农信息论的领域，已深入到控制论科学、系统科学、耗散结构理论、协同理论、人工智能理论、认识科学、思维科学等领域。信息学的基本科学体系分为3个层次。

（1）信息学的哲学层次，其中包括信息的哲学本质、智能的哲学本质、信息与反映的关系、信息与认识的关系、人工智能与人类智能的关系等。

（2）信息学的基础理论层次，主要研究信息的一般理论。

（3）信息学的技术应用层次，主要研究应用信息学理论在技术上拓展人的信息功能（特别是其中的智力功能）的问题。

其实，在信息学问世之前，信息论、识别论、通信论、认知论、智能论、决策论、控制论、系统论都已经存在，它们各自独立地发展。只有当全信息理论出现之后才发现它们之间内在的本质的联系，并把它们综合成为一门统一的新学科——信息学。

综合不是简单的相加，正如系统学的原理所表明的那样，有机综合的结果使整体

远远大于部分之和。信息学作为一种整体的发展，其作用远非各个学科独立发展所能比拟的。

2. 信息文化

信息文化（Information Culture）一词最早出现在朱迪·拉波沃迪兹（Judy Labovitz）和爱德华·泰姆（Edward Tamm）1987年所写的论文《建立一种信息文化：案例研究》（Building an Information Culture: A Case Study）中。信息文化是一种具有特殊内容和表现手段的文化形态，是人们借助于信息、信息资源、信息技术从事信息活动所形成的文化形态。信息文化有广义和狭义之分，广义的信息文化指一切与信息的处理、存储、传播、流动及信息媒介相关的文化，其发展的历程可以追溯到人类历史的开始，随着人类交流与交往的发展而发展。狭义的信息文化是指依托于某种或多种媒介形态的文化，如印版文化、电子文化、短信文化、影视文化等。

信息文化是信息技术发展的产物。在技术的支撑下，信息文化的符号表征在内容、方法上都有别于传统文化，也直接导致了人类获取与接受信息的革命。

（1）信息文化符号表征的数字化使符号的交流、传播、复制变得更为快捷、方便。

（2）信息文化符号表征的集成性使人类在接收信息时可以获得多感官的体验感受。

（3）信息文化符号表征的交互性使人在与信息互动中实现了人工干预控制，从而使符号的载体具有"人"的形态，更加人性化。

（4）信息文化符号表征的网络化使人与信息的交流变得更加非线性，从而能反映人类思维的本质属性——联想。

信息技术出现以后，不但改变了人们在遇到问题时可能想到的解决手段和解决工具，而且改变了人们预期的问题解决目标，甚至会使人产生解决更多问题的欲望和想法。工具的使用带来了很多我们原来连想都不敢想的行为方式和结果，也就是说，对一种新的工具的掌握会放大我们对问题解决目标的预期，并最终赋予我们一种新的解决问题的行为方式，这也就导致了信息文化在行为模式上的变化。

信息化、网络化时代同时也是一个真正的全球化交往时代。信息文化赋予了每一个生活在信息时代的人以真正的生活主人之选择的自由，这就是信息文化精神对人之

主体性的最大彰显。信息文化的重大意义是在理性和价值之间、科学同人文之间真正的融合中产生的。它既强调人对自然的超越，强调人之主体性，又强调这种超越必须在价值与意义的控制之下，以人与自然的和谐发展作为人的活动目标和历史进步的尺度。透过信息技术的外表，我们看到的更多是技术如何支撑人们解决问题的行为，看到的是在信息技术支撑的生活交往中，所隐藏的对人性、对生命的关注，对人的主体性以及人的和谐发展的极大弘扬，这也正是信息文化的价值之所在。

3. 信息方法

信息方法（Information Method）是指运用信息的观点，把系统看作是借助于信息的获取、传输、处理、输出以实现有目的的运动的一种研究方法。运用信息方法的基本要求是以信息概念作为分析问题和处理问题的基础，完全撇开对象的具体运动形态，把系统的、有目的的运动过程抽象为一个信息变换的过程。信息方法告诉人们，正是由于信息流的正常流动，尤其是因为有反馈信息的存在，才能使系统按预定的目的实现控制。

现在人们常用的信息方法主要有信息分析综合法、行为功能模拟法、系统整体优化法。信息方法已经作为一种具有普遍方法论意义的科学方法。

（1）信息分析综合法是从信息的观点出发，抓住对象的信息特征和联系来分析对象，从理解和揭示它的工作机制，或者运用信息科学的原理和方法来综合某种系统，从而实现一定的工作目标。信息分析综合法包括信息分析法和信息综合法两个部分。

① 信息分析法：是在认识复杂事物的时候，要从信息（而不只是物质和能量）的观点出发，从分析事物实际的运动状态和运动方式人手，考察它的外部联系（输入→输出、刺激→反应关系等）的状态和方式，如果可能，还要考察它的内部结构的状态和方式，探明其所包含的具体的信息运动过程，如信息的识别和检测、信息的变换和传递、信息的存储与检索、信息的处理与分析、信息的再生与控制等，对这个信息过程做出必要的定量分析与描述。由此建立一个完整的信息模型，从而达到在整体上和逻辑上把握该事物的工作机制的目的。

② 信息综合法：是在设计复杂系统的时候，从信息的观点出发，根据用户提出的功能要求，首先综合出合理的信息模型；然后通过模拟检验，确保信息模型能够满足用户的功能要求；最后，根据实际的条件采取相应的技术手段实现这个信息模型，从

而达到设计或改造复杂系统的目的。信息分析综合方法的重要意义在于：一方面，它使许多过去用物质和能量的观点看来无法认识的复杂和高级系统的工作机制一个一个地被揭示出来，使人类的认识能力发生了质的飞跃，因而使得世界的图景比以往更加清晰。另一方面，它又使人类的实践能力获得巨大的突破。

人类就有可能通过信息分析法和信息综合法，把自然界经过长期进化而形成的各种各样的、奇妙高明的机制用人工的方法实现出来，为人类和社会的发展服务，用它们来扩展和延长人类自身的智力和体力的功能，从而使自然力束缚下的人类得到极大的解放。

（2）行为功能模拟法：是从行为的观点出发，以行为的相似性为基础，从功能上来模拟事物或系统对环境影响的反应方式。它告诉我们，应如何进行信息的分析和综合。

（3）系统整体优化法：是从系统的观点出发，着重从整体与部分之间、整体与环境之间的相互联系中，综合地考察对象，从而达到全面地、最佳地解决问题的目的。实践证明，物质具有系统属性，我们科学研究的对象，都可以把它看成是一个由若干要素组成的动态系统。在这个系统内外，不仅存在着信息传递、变换，还有对信息的处理和控制。同行为功能模拟法一样，系统整体优化法也是信息分析综合法的一个重要的发展和实用化。

信息方法的步骤包括：信息的获取、信息的传输、信息处理和处理结果的输出（图2-5）。信息方法的作用如图2-5所示。

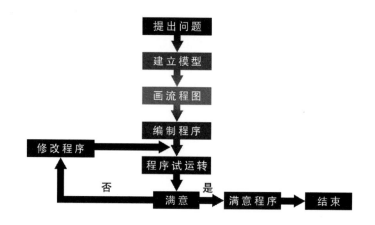

图2-5　信息方法步骤图

① 揭示了某些事物运动的新规律，对过去难以理解的现象做出科学的说明。

② 揭示了机器、生物有机体和社会不同物质运动形态之间的信息联系，成为一切组织系统相互联系的重要中介。

③ 为开展人体科学研究提供了基础。

④ 是实现科学管理与决策的有效手段。

⑤ 用于调整人的行为，发挥人的能动性。

⑥ 是人类获得外域与古代间接知识的重要中介。

三、信息化与信息社会

"信息化"的概念最早于20世纪60年代由日本人提出来。1967年，日本的一个政府研究机构"科学、技术和经济研究小组"创造性地提出了"Johoka"（信息化）。1977年，法国人西蒙·诺拉和阿兰·孟克在为法国政府撰写的经济发展报告《社会的信息化》中，使用了法文的"信息化"一词，随后被广泛传播并被世界各地普遍接受和使用。我国是在1986年于北京举行的"首届中国信息问题学术讨论会"上，由与会专家讨论了信息的重要性与中国研究发展信息化的迫切要求，并在会后编辑出版了名为《信息化——历史的使命》的论文集，提出信息化是"描述国民经济中信息部门不断壮大的过程"，是"国民经济和社会结构框架重心从物理性空间向信息和知识性空间转移的过程"。信息化同工业化、现代化一样，是具有特定内容的发展过程，尽管反映其水平、程度的指标可以作为目标去争取并加以实现，但信息化本身绝不是目的，使人类社会从工业社会或准工业社会最终发展成为信息社会，这才是信息化的目的。

"信息社会"的概念于1964年在日本的《朝日放送》杂志发表的立教大学（Rikkyo University/Saint Paul's University）上岛教授的论文《论信息社会的社会学》中，第一次使用。文中指出，日本正在快速进入信息产业社会（日文Joho Shakai）。信息社会是信息产业高度发达且在产业结构中占据优势的社会，而信息化则是由工业社会向信息社会前进的动态过程，它反映了从有形的可触摸的物质产品起主导作用的社会，到无形的难以触摸的信息产品起主导作用的社会的演化或转型。1970年，日本学者Ma-suda第一次把在日本广泛使用的"Joko Shakai"翻译为英文"Information Society"。

尽管信息化和信息社会这两个词是由日本学者首先准确提出来的，但是许多西

方学者认为日本学者的信息化研究是受美国社会学家丹尼尔·贝尔（Daniel Bell）"后工业社会"理论的影响而兴起的。因为，早在1959年夏天，丹尼尔·贝尔在奥地利萨尔茨堡举行的学术讨论会上就率先提出了"后工业社会"（即后来所称的信息社会）一词。20世纪60年代初"后工业社会"思想传入日本，推动了日本对未来社会的探索和研究。1973年丹尼尔·贝尔正式出版了《后工业社会的来临》，系统地研究了工业社会的未来，预测发达国家的社会结构变化及其后果，在美国学术界和国际未来学界引起很大反响，被认为是未来学的经典著作。尽管贝尔没有提出"信息社会"的概念，但他对后工业社会的分析和描述却突出了信息和知识的轴心作用。1979年他发表《信息社会》的文章，明确指出："即将到来的后工业社会，其实就是信息社会"。

纵观国外学者对信息社会的研究，其分析的视角如下。

（1）从历时性的角度分析人类社会发展基本阶段，揭示"信息社会"阶段到来的实质，这个阶段是被冠以"后工业社会""第三次浪潮"还是"网络社会"等名称。

（2）论述信息和知识成为财富增长的主要源泉。

（3）论述信息产业成为主导产业，传统产业全面实行信息化。

（4）社会就业结构发生根本改变，管理性、专业性、知识性和技术性的职业快速增加。

（5）传统的生活方式发生改变。

（6）人们的精神生活和价值观发生根本改变，人们的经济生活、政治生活、精神生活及整个社会生活开始前所未有的信息化、知识化、科学化。

国外学者对信息社会研究的主要特点如下。

（1）视野宽泛，构建宏大的分析框架，融入社会发展的方方面面，注重全面性。

（2）重点分析信息产业、知识和信息对经济的贡献率，并将知识和信息在经济领域中的重大贡献扩展到社会各个领域，强调知识和信息的核心地位。

（3）列举事实，注重实证分析，预测未来信息社会的种种特征，主要采用社会学与经济学的论述传统，较少从学理或抽象的层面思考这种变革的思想前提和理论基础，给哲学的反思留下了极大的空间。

（4）为信息社会的未来表现了极大的乐观与热烈的期待，却较少思考可能出现的问题和负面的效应，也成为未来哲学反思的对象。

因此，如果一个社会的政治、经济以信息业为主导，信息经济的比重和从业人员人数远比其他行业高许多，那么就可以说这是信息化社会。相对于农业社会人们以物质制造工具、工业社会人们制造的产品需要更多地利用资源，信息社会人们更多地依赖信息来创造价值。我国学者刘昭东等提出：信息化社会是以信息为社会发展的基本动力，以信息技术为实现信息化社会基本特征的手段，以信息经济为维系社会存在和发展的主导经济，以信息文化改变着人类教育、生活和工作方式以及价值观念和时空观念的新兴社会形态。

第三节　信息设计的范畴

20世纪40年代，我国知名科学家钱学森院士就曾预言："可以预料，从某种意义上说，20世纪末到下一个世纪，将是一个交叉学科的时代"。而当今社会的发展正在实践着这个预言。可以说，信息社会就是学科交叉与融合的时代，而信息设计就是顺应时代的产物。

信息设计的学科交叉与融合体现在它的研究对象、研究过程和研究成果上，而所有这三者都为同一个核心服务，那就是人，从而形成了"以人为本、以人为中心"的设计行为。

信息设计的研究对象是一切围绕人产生的信息交互行为，比如人需要记录、收集、整理、分析、处理、选择、吸收、评价、利用、管理、存储、传递信息，还要接受信息反馈并进行新一轮信息循环。在这个过程中，人既是信息的发布者，也是信息的接收者，具有双重身份。人在发布和接收信息并与信息交互时，一般具备空间、媒体和手段3个条件。时至今日，受信息技术的影响，这3个条件已经发展到极其丰富、成熟的阶段，并不断以几何级的速度继续进化。

一、空间

信息设计研究的"空间"主要指智能空间（Smart Space）。智能空间是一个嵌入了计算、信息设备和多模态传感器的工作空间，其目的是使用户能非常方便地在其

中访问信息和获得计算机的服务，从而进行高效地单独工作或与他人的协同工作。智能空间是以普适计算为基础的物理空间（Physical Space）与数字空间（Cyber Space）的整合，能在物理空间上实现信息智能，其开放所要求的自适应能力是智能空间的本质体现。作为普适计算的典型系统，智能空间呈现出异构性、非线性、多维性、多感知性、可移动性、可变性、直观性、体验性、真实感、沉浸感、自然感等特点，是诸多学科研究的重要问题。以智能空间为主要研究方向的信息设计，必须借助其他学科的知识与研究成果，才能从自然界面、增强现实、虚拟现实、多点触控、互动投影、全息影像、体感控制等角度，深入探索如何在空间、环境中利用身体交互、物理交互（Physical Interaction）、空间交互等方式与信息进行智能交互（图2-6、图2-7）。

图2-6 康宁设想的智能空间——无处不在的显示（彩图）　　图2-7 微软设想的智能空间形式——智慧医疗（彩图）

二、媒介

信息设计研究的"媒体"主要指交互媒体。交互技术的发展，使交互作为一种媒体，极大地扩展和丰富了人们的交流和交往方式，史无前例地使媒体和用户之间出现了双向对话，人们能够分享他们的体验并发布自己的内容。目前比较流行的交互媒体主要包括两大块：一是以Web 2.0为代表的网络媒体和移动互联网媒体；二是以传感、触控、无线跟踪、近场传输、智能控制等技术为代表的感知交互（界面）媒体。

Web2.0是支持通过互联网进行交互和协作的网络服务，是相对Web1.0 的新一类互联网应用的统称。Web1.0 的主要特点是用户通过浏览器获取信息，Web2.0 则更注重用户的交互作用，用户既是网站内容的浏览者，也是网站内容的制造者。现今最流行的Web2.0应用

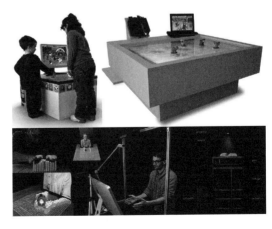

图2-8　以Web2.0为代表的交互媒体

包括：博客、微博、简易聚合内容、百科全书（超文本系统，支持多人协作写作，如百度百科）、社会网络（Social Networking Services，缩写为SNS，如Facebook，Twitter、微信等）、网摘、P2P、即时信息（IM）、网络地图（如谷歌地图）等，如图2-8所示。 Web 2.0的显著特征是：多人参与、以人为本、集体智慧、可读可写互联网、丰富的用户体验、多样化和个性化表现等。

移动互联网是移动和互联网融合的产物，具有高便携性、隐私性、应用轻便、开放共享、高品质互动操作等特点。它使互联网加无线网的组合成为最佳互动营销模式。目前，移动互联网的内容主要包括：移动社交、移动广告、移动阅读、移动支付、移动电子商务、移动定位服务（Location Based Service，缩写为LBS）、手机游戏、手机视频、手机搜索、手机内容共享服务等。移动互联网系列产品引导移动通信技术发展，能够满足用户需要，并能够提供有竞争力的服务，包括：更高数据吞吐量，并且低延时；更低的建设和运行维护成本；与现有网络的可兼容性；更高的鉴权能力和安全能力等。

由人的感知通道所衍生形成的界面可以称之为感知界面（PUI）。与人的五感对应，感知界面的研究领域包括与触觉对应的实体界面（Tangible User Interface，缩写为TUI）、触摸感应界面和体感控制；与听觉对应的语音识别；与视觉对应的眼球跟踪、面部识别等其他多通道交互形式（嗅觉和味觉的研究成果还比较少），感知交互界面如图2-9所示。

图2-9　感知交互界面的代表形式：
实体界面和体感控制（彩图）

感知界面的形成是计算机技术发展的必然结果，是普适计算和情景感知计算的典型应用，代表了未来人机交互的发展趋势。

实体界面是将日常生活中的实物和环境作为与数字空间进行信息交互的直接接口，使用户充分利用生活经验与计算机交互的一种人机交互方式，实现物理世界与数字世界的无缝整合。麻省理工学院感知媒体实验室教授石井裕（Hiroshi Ishii）讲到，在人与计算机进行信息交互的过程中，人首先要实现信息输入，输入的方式是控制进入数字世界的界面。在图形界面（GUI）时代，人们通过控制鼠标的光标，与虚拟世界交互，由数字世界提供非物质化信息输出反馈。而现在，通过实体交互，人们可以控制各种有形的实物，而这些实物就是与数字世界连接的界面，来了解数字世界的反馈结果。因此，石井裕教授团队的主要持续性目标就是要赋予信息与计算程序一个可触摸的实体形态，使之与计算内部程序紧密结合在一起，通过控制有形装置，让人与数字信息世界交互，实现多人合作同时工作。但石井裕教授也指出，实体呈现所面临的问题之一，是在现阶段技术下，人们还不能随意改变它的形状、颜色或形态。所以，人们通常会让有形的呈现模式再结合上无形的呈现模式，比如采用影像投射或是声音表现，使这两种呈现模式一起运作，来强化感知体验，获得动态输出或反馈。因此，未来，随着各种触控技术的普及，触摸感应已经变得非常流行，而以实体界面、体感控制和集合多种自然交互技术的英特尔感知计算（Context Aware Computing）为代表的感知用户界面设计，作为自然人机交互界面的过渡形式，则将成为新的发展方向与趋势。

三、手段

信息设计使用的"手段"主要是多平台传达。理解承载信息设计的传达手段至关重要，用户体验不能被限制在一种手段或一种平台下，必须设计出横跨多种显示途径的体验方式。一款设计作品需要跨越从大屏幕环幕投影、LED屏幕、电脑显示器、平板电脑、智能手机，到水幕、烟幕、楼体、透明投影膜，直至所有表面（图2-10）。而且，要保证在不同的平台上，用户都有能力准确无误、积极主动地体验产品或服务。对于信息设计而言，不管是为静态单一平台还是移动多平台设计，都要为用户设计一种独特的用户体验，不断强调用户参与过设计之后的体验感，以及在用户和内容

设计者之间建立起来的联系。不同平台上的设计表现并不是屏幕大小的差别，而是理解人们如何和在哪里使用内容。信息设计需要仔细考虑如何利用不同手段，能让用户更容易找到重要信息或完成一项特殊任务，然后将这些事情优先设计到交

图2-10 多平台、多媒介的传达手段（彩图）

互体验中去。同时，要仔细考虑信息设计中的体验性、娱乐性和游戏性（游戏的"黏性"）特点等问题。

　　信息设计的研究过程和研究成果是从信息的负载空间开始，以不同手段，通过交互媒介，进行内容和服务设计（Content and Service Design）。信息设计以最新的技术实现手段和设计理念，丰富现有的设计思维、设计表现手段和设计效果，重新定义了设计作品的范畴和感染力。将传统设计行为与前沿信息技术相结合，并配以最新的传感装置、显示装置，就能够实现具有交互、模拟、感应功能和声音、图像相融合的体验型互动设计产品，让人们能够在充满奇幻想象的设计环境和空间中体验和分享到更多的乐趣。通过糅合动态投影、灯光、声音、图像、色彩、动画、视音频及自然姿态，让人们在感官互动中获得一次充满刺激和趣味的奇妙旅程。

　　综上所述，信息设计的学科交叉性可以用这个公式表达"信息设计 = 设计 + 科学+艺术 + 技术"（图2-11）。信息设计的科学性体现在，它建立了一种新型的人机交互关系，这个交互过程包括几个子过程：识别交互对象、理解交互对象、把握对象情态、信息适应与反馈等，还包括用户与"含有计算机的机器系统"之间的通信媒体载体或实现手段等支持人机双向信息交互的软件和硬件，最终形成具有极强混合现实功能的智能信息交互环境和虚拟漫游体验。信息设计的艺术性体现在，它为我们提供了一个非物质和物质相结合的数字信息空间，人们能在同一时间、同一空间内准确、便捷、艺术地获取各种信息。这种集艺术性、数字化、智能化、交互式媒体服务的信息体验，是一座横跨于环境和用户之间，融合艺术、科技和文化的综合性、全方位的

艺术化媒介桥。

图2-11　信息设计的公式和特点

信息设计的文化内涵体现在，它的研究需要秉承先进的文化观念、创意理念，再结合高端科技，创造拥有自主知识产权的数字、智能化、交互式媒体产品；需要从想象力、创造力、交互作用、身临其境方向出发，整合电子、能量以及扩展的数字化媒体，为用户提供可行性的交互式媒体服务。未来，通过信息设计可以将新媒体、概念艺术、智能空间、交互式工程、交互技术和市场运营策划相结合，通过设计师、媒体行业专家和软硬件工程师在产品生产和项目执行等一系列环节中的密切配合，为人们提供具有革新性、行之有效的设计解决方案和不断升级、深化的产品和服务模式。

四、信息设计的广义范畴

要理解信息设计的研究范畴，就要从国内外学术界的研究现状说起。

信息设计在国外设计教育领域已经存在很久，而国内则起步较晚，直到2012年中国工业设计协会才成立了信息与交互设计专业委员会，由清华大学美术学院院长鲁晓波教授任主任委员。

国外的信息设计主要研究信息可视化（Information Visualization）问题，以信息图表设计（Information Graph Design）、信息传达设计（Information Communication Design）等内容为主，相对单纯和独立。但国外信息设计讲授的内容更靠近视觉传达设计的研究内容，颇像"平面设计 + 动画设计"的组合，单纯地将"信息"这个概念做动态化、可视化处理，这显然已经不适合信息时代的要求了，从而导致国内一些院校在引入和模仿设置该专业时，过于依赖平面设计或视觉传达设计。国内将这个专业方向直接命名为"信息设计"的院校并不多，除清华大学美术学院外，其他院校的命名都极不统一，缺乏共识与交流。例如，有的院校叫新媒体设计或新媒体艺术，有的叫数字媒体设计或数码设计等，但研究内容大致相同，以新媒体、影音设计、游戏设计、三维动画等内容为主。随着时代的进步、技术的发展，这种命名方式、专业设置和讲授内容明显已经跟不上时代进步的步伐了，亟待重新定义

与更新。

如果要以教育部最新版《普通高等学校本科专业目录》为根本进行溯源，在本目录的最后，有一个"特设专业"，在"特设专业"最后的"设计学类（1305）"下，能找到"艺术与科技（130509T）"方向。作者认为，这一方向应该是从国家学科与专业设置的权威角度，与现在作者所谈论的信息设计，在方向与内容上最为吻合的一个。而纵观国内的学科设置，作者认为，只有国内最早设置该"信息设计"专业的清华大学美术学院，其教学思路、教学内容上与教育部的权威认证最为接近，体现了比较好的前瞻性和创新性，比较理想地体现了信息设计学科交叉的本质，也比较好的体现了这一学科的发展方向和趋势。

得益于清华大学在自然学科方面的强大支持，清华大学美术学院其综合性和权威性正在逐渐加强。清华大学美术学院于2005年正式成立了一个新的专业方向——信息艺术设计。清华大学美术学院信息艺术设计系由现清华大学美术学院院长鲁晓波教授着手建立，整合了清华大学新闻与传播学院、清华大学计算机系等资源，并在三个学院的共同努力下，进行了交叉学科研究生培养。该系目前培养信息设计和动画设计本科生、交叉学科研究生班和数字娱乐方向学位，设有多间先进的实验室和研究所，依靠清华大学高端技术平台支持及美术学院自身在人文和艺术设计领域的积累，已经培养了多批优秀毕业生，引领国内相关专业的学科方向建设和产业发展模式。

鉴于时代的主题（信息化）、产业的发展方向（高科技与文化创意产业并重）、教育的发展趋势（学科交叉）以及艺术设计的特点，未来有关信息的设计以及信息技术对于设计行为的影响，必然成为文化界、设计界、设计教育界讨论的核心主题。信息设计的大发展势在必行。有关信息设计的研究内容目前尚无具体定论，也缺乏权威指导和论证，对于信息设计的研究内容、涉及领域，本书认为信息设计应该致力于艺术与科学的融合、面向未来的设计创新、服务于产业链的内容设计这三个方面的研究。这三个部分相辅相成，共同构成了整个信息设计的基本框架。艺术与科学最高端、最难实现，涉及众多学科，学科交叉性最强，当然其实现成果也最引人瞩目；面向未来的设计创新居中，涉及范围广、关系产业发展和人才培养的责任重大、对信息技术依赖性强；服务于产业链的内容设计最适合面临产业转型期的艺术设计从业人员和艺术类高等院校研究，其内容具体且相对单纯，对艺术性和审美要求高，学科特点突出，比较适合艺术类院校转型过渡。

五、信息设计的狭义范畴

1.信息设计狭义概念

1999年在日本多摩美术大学举行的国际信息设计学术研讨会上，正式启用了信息设计的英文学科名称"Information Design"。有关信息设计的概念各种各样，简单总结列举如下。

（1）信息设计联合会（Information Design Association，缩写为IDA）：信息设计是一个交叉学科的方法，综合了图形设计、写作和编辑、插图和人机工学，信息设计师综合具备以上能力，可以使复杂的信息变得易懂。

（2）美国视觉艺术学院（American Institute of Graphic Arts，缩写为AIGA）：信息设计使复杂的信息变得更容易理解和使用。

（3）国际信息设计学院（International Institute for Information Design，缩写为IIID）：信息设计是用以定义、计划、决定信息内容以及信息呈现的环境，以满足信息接收者对于信息的特定需求。

（4）大卫·赛尔斯（David Sless）：信息设计被定义为准备信息的艺术与科学，它可以使信息更有效率和效果地被人类使用，信息设计最开始的产品是在计算机屏幕的文档，信息设计使信息变得更容易理解和使用。

（5）彼得·博格斯（Peter J. Bogaards）：信息设计是一个有目的的设计过程，一个相关领域的信息被转换，以便于以可理解的形式进行表现。

（6）罗伯特·扎克博森（Robert Jocobson）：信息设计被定义为对信息进行系统化组织，以便使它具有交流的意义，改变个体或者群体的行为，推进知识的学习，使人和世界本身、人与人之间更好的理解、沟通。

（7）罗伯特·豪恩（Robert E. Horn）：信息设计被定义为准备信息，以便被人有效使用的技艺或科学，它的主要目标是编写出容易理解的文档，使之能快速、准确地被检索且易于转化为有效地行动；与设备交互的设计要尽可能便利、自然和舒适，这一点包含在许多人机界面设计中；使人在三维空间中（特别是城市和虚拟空间）可以舒适便捷地找到道路。有别于其形式的设计，信息设计的价值主要体现在能否有效地完成交流的目的。

（8）纳森·沙尔德洛夫（Nathan Shedroff）：信息设计不是要取代图形设计或

其他视觉传达学科，而是一种使上述学科通过信息设计这一架构，呈现它们的作用。信息设计是交互设计、感受设计的集合，阐释了数据的组织和呈现，将数据转化为有价值、有意义的信息。交互设计实质是写故事和讲故事，媒体总是影响讲故事的方式和体验的创造，新的交互媒体的出现提供了以往都没有的交互和表现能力的可能性；感受设计采用我们通过感觉与他人沟通的所有技巧。

（9）尼古拉斯·法尔纯（Nicholas Feltron）：信息设计不仅包含文字、图像和插图等独立性传达信息，还包含数据这一要素，以便能更顺畅地解释、传达设计者的传达意图。

（10）维斯·福若斯特（Vince Frost）：信息设计是用规则、整齐的层级方式组织和显示信息、消息或讲故事。通过利用图形手段，如文字、色彩、图像、时间、灯光、材质和材料等，清晰、独特地表现内容，满足目标人群的感官体验，起到警示、教育、解释、娱乐或指导作用。

（11）艾莉森·巴尼斯（Alison Barnes）：信息设计应该给读者以视觉和理智上的双重愉悦，而非仅是一个界面传达而已。

（12）弗兰克·赛森（Frank Thissen）：信息设计是对信息清晰而有效的呈现。它通过跨学科的途径达到交流的目的，并结合了平面设计、技术性与非技术性的创作、心理学、沟通理论和文化研究等领域的技能。

（13）洛基·凯纳利·德洛斯（Luigi Canali De Rossi）：信息设计就是关于用户如何获取、分析和记忆信息的心理学和生理学，关于颜色、形态、图案和学习方式的作用和影响。

（14）格林德·斯库勒（Gerlinde Schuller）:信息设计是将复杂的数据转换成二维视觉呈现，旨在交流、记录和保存知识。信息设计负责将完整的事实及其相互关系变得易于理解，目的在于创建信息的透明度并剔除不确定性。

（15）泰瑞·伊温（Terry Irwin）:信息设计师是一群非常特别的人，他们必须精通设计师的所有技巧和才能，并将之与科学家或数学家的严谨和解决问题的能力有机结合，还得将学者特有的好奇心、研究技能和坚持不懈的精神带到工作中去。

（16）苏·沃克（Su Walker）和马克·巴洛特（Mark Barratt）：信息设计也称交流设计，是一门快速发展的学科，与多个领域有关：字体设计、平面设计、应用语言学、应用心理学、应用人机工程学、计算机科学等。信息设计响应了人们需要理

解和使用各类事务的需要：表格、法律文件、标识，计算机界面、技术信息和操作/装配指南。

综上所述，很多设计师、设计机构都赋予信息设计以不同的含义，有人认为它是数据可视化，有人认为它是信息以不同的方式进行传达，有人认为它是不同形式的广告或者是符号化表现，用以售卖商品或进行健康公益提醒等。对于这个"相对崭新"的学科，我们不能将全世界所有设计师、设计机构、设计组织对于它的五花八门定义都罗列在此，但不管怎样，我们都能从每种有关信息设计的定义中找到一些共性和一些普遍规律，总结如下。

（1）信息设计至少包括三种不同形式：印刷信息设计、交互信息设计和环境信息设计。

（2）信息设计要满足特定用户的特定信息需求，这就需要定义用户、为用户定位（Positioning Users）。

（3）信息设计需要设计信息结构（Information Structure），即进行信息架构（Information Architecture）设计。

（4）信息设计致力于增强可读性（Readability）、易读性（Legibility）、可用性（Usability）和易用性。

（5）信息设计必须借助合适的媒体（Appropriate Media）进行多平台传达设计实践（Multi-Platform Delivery in Design Practice）。

（6）信息设计必定带有一定的实验性、启发性、创造性。

鉴于上述观点，作者以为，当下，信息设计应该是为以各种信息技术为支撑，以计算机、网络和移动互联网为媒介，力求使环境、媒体及各种信息获取和接收渠道变得更加智能化、情感化、合理化、系统化、集成化，从而更加快捷、方便、合理地为用户提供服务和帮助，有效地增进用户的体验感和沉浸感，增强用户与媒体、信息、产品、环境的交互性，从而达到改变或影响人们的生产、生活方式，进而促进社会进步和发展的目的。同时，处在信息文化和生态文明双重影响下的信息设计，是以形成理想化的信息环境为己任，以艺术设计和交叉学科理论为基础，综合运用艺术设计学、符号学、传播学、新闻学、广告学、信息学等学科的研究方法和成果，将艺术设计理论、媒体理论、人机交互理论、普适计算理论、计算机科学理论、信息论、技术哲学、控制论和系统论等相关知识结合起来的一个新领域，具有综合性和多学科交叉

性等特点，并逐渐成为未来最具代表性的设计方式，象征着未来发展趋势和潮流。创新思维引导下的信息设计，运用科学与艺术相结合的思维，将智能化、体验性、交互式媒体与设计行为相结合，研究设计行为是如何丰富人的感知能力、生活能力、工作能力、交流沟通能力，乃至决策和判断能力，使人能够更方便地使用计算机，更好地与周围环境融为一体，最终帮助实现物质世界与数字世界的无缝整合，完成"以人为本、和谐自然、人机合一"的理念的。毋庸置疑，信息设计的最新研究成果必然会为全人类造福，为社会发展和人类的进步做出重大贡献。

2.信息设计师需要具备的素质

（1）具有坚强的理论基础、创造性思维及系统分析能力。

（2）需要创新性和系统性。

（3）对从事的领域具有丰富和广博的知识面。

（4）对可视信息的构成、传达及交流中的各种联系具有深厚的知识。

（5）了解相关风俗、习惯、标准、规则和基本理论知识。

（6）熟练掌握媒体传达的必要技术，尤其是视觉传达方面的技术。

（7）熟悉并了解人对信息的感知、认识、反馈过程方面的能力。

（8）有能力考查信息传达给用户带来的潜在好处。

（9）有能力对图像、文字、静态和动态视觉信息进行创造，以简化任务相关的行为，并懂得如何使这些因素取得平衡和优化。

（10）能够通过设计使信息引人注目、生动有趣，达成传达目的。

（11）理解使信息制造和信息系统具有交互作用，以适应外界条件变化，是否令人满意，以便信息能够持续得到关注。

（12）理解信息并给信息和数据以适当的结构，使它们成为创造体验的原料。了解信息不只是视觉表现，而是需要多感官通道传达。

（13）能够同时有效利用文字语言进行沟通。

（14）理解必要的科学知识，例如认知心理学、语言学、社会学和政治学、计算机科学、统计学等。

（15）对不同文化背景的使用者具有敏锐的感受能力，能够和各种专家合作，以评价和改进设计。

（16）对执行过程中的相关成本因素具有细致的了解。

（17）其服务符合客户的价值观并满足他们要求的规则。

（18）考虑目标用户和社会整体需求，并对其负责。

3.信息可视化设计

信息可视化设计包括了信息可视化和视觉传达设计两方面内容。

信息可视化信息可视化是一个跨学科领域，旨在研究大规模非数值型信息资源的视觉呈现，利用计算机图形图像方面的技术与方法，帮助人们理解和分析数据。信息可视化则侧重于抽象数据集，包括数据可视化、信息图形、知识可视化、科学可视化等内容。

信息可视化致力于用直观方式传达抽象信息的手段和方法，使得用户能够目睹、探索以至立即理解大量的信息。信息设计师通过对数据的充分适当地组织整理，将事物的信息以图表、图形、色彩等形式，用静态、动态或者是交互的方式或手段展现出来，从而让人们能够更加直观、清楚、明了地洞察其中的规律、含义、意义等抽象内容，找到问题的答案，发现各种关系，理解在其表象形式下隐含的深层寓意等。

自18世纪后期数据图形学诞生以来，抽象信息的视觉表达手段一直被人们用来揭示数据及其他隐匿模式的奥秘。20世纪90年代期间新近问世的图形化界面，则使得人们能够直接与可视化的信息之间进行交互，从而造就和带动了十多年来的信息可视化研究。信息可视化试图通过利用人类的视觉能力，来搞清抽象信息的意思，从而加强人类的认知活动。借此，具有固定知觉能力的人类就能驾驭日益增多的数据。信息可视化的英文术语"Information Visualization"是由斯图尔特·卡德（Stuart K. Card）、约克·麦金利（Jock D. Mackinlay）和乔治·罗伯逊（George G. Robertson）于1989年创造出来的。斯图尔特·卡德1999年的报告称，20世纪90年代以来才兴起的信息可视化领域，实际与其他几个领域的知识息息相关，比如图形学、视觉设计、心理学、计算机科学以及人机交互等。时至今日，信息可视化在读图和观看视频的时代，具备了更加广阔的发展前景，它与时下流行的数据挖掘（Data Mining）和数据可视化分析（Data Analysis）分析等领域存在交叉和融合，为实现信息和数据价值的最大化，不断贡献着新的力量。

视觉传达设计，即图形设计、平面设计，英文为Visual Communication Design或Graphic Design。

4.信息图表设计

信息图表（Information Graph Design）也称信息图形，广泛应用于计算机科学、统计学、设计学等领域，指将信息、数据、知识等抽象内容进行可视化、视觉化表达，以优化信息结构，将复杂信息或数据以高效、清晰的方式传递、显示出来，使用户更高效、直观、清晰地接收和理解信息。信息图表领域的代表人物包括威廉·普莱费尔（William Playfair）、爱德华·塔夫（Edward Tufte）、彼特·沙利文（Peter Sullivan）和奈杰尔·霍姆斯（Nigel Holmes）。

1786年，威廉·普莱费尔在《商业政治图集》（The Commercial and Political Atlas）中第一次呈现了数据型图表，作者使用了大量的条形图和直方图来描述18世纪英国的经济状况。1801年，他在《统计摘要》（Statistical Breviary）杂志中第一次发表了关于面积图的介绍；统计学家、政治学家和设计师爱德华·塔夫撰写了一系列的关于信息图表设计的书籍。他还经常组织各种讲座，并定期开办信息图表设计的基础培训。他将信息图表设计的过程比喻为：将多维度信息经过设计整合为二维信息的过程。

彼特·沙利文于20世纪70年代到90年代，在《星期日时报》工作期间所做的工作对新闻报纸采用更多的信息图表起到了非常关键的作用。沙利文也是曾经撰写有关新闻报纸中的信息图表设计相关文章的少数几个人之一。自1982年美国首次推出彩色版报纸开始至今，活跃在美国新闻报纸行业的艺术工作者们不懈努力，始终贯彻着应用信息图表设计使信息更加简单高效地传递这一理念。全球信息图表设计大赛，最高赏的名称——"彼特·沙利文奖"就是以他的名字命名的。

奈杰尔·霍姆斯第一次开创了信息图表的商业化应用，被称为"解释性图表"。他一直为《时代》杂志制作信息图表，他的工作不仅要运用信息图表的设计知识，还需要掌握处理问题的知识。同时，他还撰写了多本关于信息图表设计的专著。

5.新媒体艺术

新媒体艺术（New Media Art）源于20世纪60年代的观念艺术，以及由早期未来主义宣言、达达式行为和20世纪70年代的表演艺术等。沟通与合作，成为艺术家在新媒体艺术创作中关注的焦点，他们不断探索新的行为模式与新的媒材，企图发掘创造新思维、新的人类经验，甚至新世界的可能性。许多艺术家对于让观众参与到作品中深感兴趣，而艺术作品本身的定义也不再决定于它的实体形式，更多在于它的形成过

程。总之，整个20世纪对于新科学的隐喻与模式的着迷，尤其是世纪初的量子物理和世纪末的神经科学与生物学，大大地激发了艺术家的想象力。

新媒体艺术将逐渐融入媒体技术当中；新媒体艺术家将转化成媒体技术专家，或者被媒体技术专家取代；新媒体艺术将更加商业化；新媒体艺术将为媒体技术的存在而存在，为媒体技术的发展而发展。这就是叫人迷惘和困惑的理由。但是，不论新媒体艺术今后的走向会怎样，它必然会随着信息产业和互联网的发展而存在和发展下去。人们不必急于给新媒体艺术下什么样的结论。

新技术还将迅猛的发展下去，对艺术与设计的影响和参与，也会越来越深入，艺术与科学共同作用于人们的生活，艺术与科学的界限将会越来越模糊。但是，人们也不能就此把艺术与科学等同起来，认为新技术将使艺术变成科学，或者科学成为艺术。技术追求统一性、标准化、定型化，因为只有这样才符合工业化的大批量生产。艺术追求个性化、独创性、求异性，因为只有这样才能够满足人类的审美情趣。人们可以把一种新技术作为创造艺术的手段，人们却不能把一种新艺术当成技术发明的方法。

新媒体艺术的先驱罗伊·阿斯科特（Roy Ascott）说：新媒体艺术最鲜明的特质为联结性与互动性。了解新媒体艺术创作需要经过5个阶段：联结、融入、互动、转化、出现。首先必须联结，并全身融入其中（而非仅仅在远距离观看），与系统和他人产生互动，这将导致作品与意识转化，最后出现全新的影像、关系、思维与经验。人们一般说的新媒体艺术，主要是指电路传输和结合计算机的创作。然而，这个以硅晶与电子为基础的媒体，正与生物学系统，以及源自于分子科学与基因学的概念相融合。

新媒体艺术分成"干""湿"两性。所谓"干"就是与计算机科学相结合，所谓"湿"是与生物科技相结合。最新颖的新媒体艺术将是"干性"硅晶计算机科学和"湿性"生物学的结合。这种刚刚崛起的新媒体艺术被罗伊·阿斯科特称之为"湿媒体"（Moist Media）。

新媒体艺术的表现形式很多，但它们的共通点只有一个：使用者经由和作品之间的直接互动，参与改变了作品的影像、造型、甚至意义。使用者以不同的方式来引发作品的转化——触摸、空间移动、发声等。不论与作品之间的接口为键盘、鼠标、灯光、声音感应器等更复杂精密，甚至是看不见的"机关"等，欣赏者与作品之间的关

系主要还是互动。联结性是超越时空的藩篱，将全球各地的人联系在一起。在这些网络空间中，使用者可以随时扮演各种不同的身份，搜寻远方的数据库、信息档案、了解异国文化、产生新的社群。

设计是艺术与科学技术结合的产物，设计不仅具有科学技术和艺术两方面的特性，并且整合两者、超越两者，成为新的一极。

科学技术与艺术的结合是在不断发展的层面上开展和提升的，这种在更高层次上的整合，导致了整体设计观的建立与发展，整体设计的产生是艺术与科学技术进一步整合的产物。设计师必须全面关注从产品的科技功能、材料到美学形式和价值的所有方面，这实际上是对设计中艺术与科学的整合提出了更高的要求，使两者更有机地结合在一起。通过设计，将科学技术艺术化地物化在产品中。

信息设计代表了艺术与科学整合的高级形态。在计算机和网络所建构的信息空间中，设计师与设计对象、设计之物与非物质设计、功能性与物质性、表现与再现、真实空间与信息空间的诸多关系发生了变化。数字化、虚拟的信息空间成为人类的一种新的表达或表现的中介，与人类已有的主要以语言文字符号为中介的方式相比，这一中介更高级、更抽象。在信息空间中，设计成为一种具体化的虚拟方式，或者说，设计以数字化的虚拟为中介，创造和构思设计作品，这是人类艺术设计方式的一次全新革命。

第四节　艺术与科学

一、艺术与科学的关系

艺术与科学是人类整体文化的两朵奇葩，是人类认识世界和改造世界的不同手段，是具有不同规律但又相互紧密联系的两个领域，正如世界著名物理学家、诺贝尔奖获得者李政道先生所言"科学与艺术是不可分割的，就像一枚硬币的两面"。我国著名画家吴冠中先生也曾讲到"艺术与科学虽然具体形式有别，但艺术思维和科学思维的根本是一致的，都要探索，都要不断推翻成见、创造未知，它们可以相互影响、相互渗透"。两位大师思想的碰撞为科学与艺术的融合做出了历史性贡献。艺术与科学的融合开始深刻地影响人类的文明进程。艺术与技术的关系亦是密不可分的。技术

是艺术的本质属性，而艺术则是技术存在的最高形态。

现今，现代科学技术一体化的趋势越来越明显，科学技术化和技术科学化促使科学技术连续体的逐渐形成。这种一体化的现代科学技术正在对艺术形成前所未有的深层次影响，为艺术创造了诸多可能性与发展条件，艺术也正成为科技向生活转化的最佳通路。李砚祖教授指出"科学技术对社会和人生活的贡献和影响是通过产品设计和产品的形式实现的。在产品中物化着不同时代不同科学、技术的成就和技术方式。"在科学技术艺术地物化到产品的过程中，设计的重要作用变得愈发突出。设计成为科学技术与艺术结合的最佳产物，而艺术与科技的统一也成为设计最本质的特征之一。设计以艺术和科技融合为根本出发点，整合两者，同时又超越两者，成为新的一极。

现今，在面向软件与硬件相结合、科学技术与艺术设计相结合的信息化时代，信息设计要从整个流程的开始，就要持续不断地关注科学技术与艺术表现的逻辑关系与结构模式。从建立目标、思考完善、观察研究、设计表现、实验开发，到最终呈现，每一个步骤都要经过精心的规划与设计。这期间渗透着科学的逻辑思维与艺术的形象思维的相互交叠，科学研究方法与艺术创作方法的相互融合，科学规律与艺术规律的更替变换，科学"范式"与艺术"图式"的间歇替换，科学联想与艺术想象的交替上升，科学实验与艺术构想的交织萦绕，情感与理智、物质与思维、虚拟与现实、概念与形式、表现与再现、抽象与形象、智慧与身体的密切结合与互相作用。在深刻挖掘科技内涵与艺术想象力，巧妙融合科技成果与艺术创造力的循环过程中，重塑功能与美学、主客体价值观、科学技术进步与艺术设计发展的辩证关系。

艺术和科学是两个极大的命题和范畴，比如艺术领域就涉及不同艺术门类，如音乐、影像、装置和绘画等，以及不同的设计门类，如工业设计（Industry Design）、展示设计（Exhibition Design）、平面设计（Graphic Design）、环境设计（Environment Design）和动画设计（Animation Design）等。科学则涉及领域更广，从计算机软硬件（Computer Software and Hardware）、计算机图形学（Computer Graphics）、到通信工程（Communication Engineering）、媒体与网络技术（Media and Network）、软件工程（Software Engineering）、电子工程（Electronic Engineering）、机械工程（Mechanical Engineering）、自动化（Automation）、生物科学（Bioscience）、材料科学（Materials Science）、神经科学（Neuroscience）等。因此，想要将两者整合在一起，并且做到自然、和谐、

精巧，实属困难。目前，只有少数国外大型企业和研究机构的经典作品，才能在某种程度上部分诠释艺术与科学融合的真谛。

二、艺术与科学融合的案例分析

德国的费斯托公司成立于1925年，是自动化技术领域的全球级先锋与技术先驱，致力于发挥技术优势，促进可持续发展，推动工业自动化不断提高。费斯托每年有100项产品创新、9%的研发转化率及全球2900项专利，在全球59个国家设立了分公司，雇员超过15000名。费斯托最著名的作品是仿生机械手和仿生智能飞鸟（图2-12），这两件作品可以说是艺术与科学融合的经典案例。

图2-12 德国费斯托公司的概念性作品（彩图）

展翅飞翔是人类最古老的梦想之一。费斯托从银鸥获取灵感，创造了仿生智能飞鸟，成功破解鸟类飞翔的秘密。智能飞鸟是费斯托公司研发中心的代表作，它可以自如地起飞、翱翔并降落，无需借助额外的驱动装置。这主要是因为它采用了主动关节式扭转驱动单元与复杂的控制系统组合，从而获得了前所未有的飞行效率。

智能飞鸟利用复杂的技术和先进的理念，以符合空气动力学的轻量化结构设计，结合主动式扭转机构，形成了一种超轻便但功率强劲的飞行模型，是费斯托利用运动技术，从大自然中获取灵感的自动化全新解决方案。通过分析智能飞鸟的飞行参数，费斯托获得了更多知识以优化产品和解决方案的能效性，并借此首次成功将高能效的技术与自然样板相匹配，比如耦合传动装置的功能整合，使费斯托可以将其推广应用到混合传动技术的开发和优化上；智能飞鸟最低程度地利用材料和极其轻质的结构规格，为设计上有效利用资源和能源指明了道路。目前费斯托已经将其在流动工艺方面的专业知识，应用在了当前新一代气缸和阀门的开发上，并在此

基础上，通过研发新型材料，又成功地设计出模仿象鼻的机械仿生手臂和更加高级的数据手套等概念作品。

费斯托的探索是建立在大量的技术积累之上的设计力整合创新。正如钱学森院士所言，"科学的首创需要猜想，这是毫无疑问的，没有想象和信仰就没有今天的科学，这种猜想就是意识形态，是形而上，是一种艺术性思维和艺术化观念，而基于这种猜想的理论推导、验证才是科学本身。"费斯托正是在科学的艺术化想象的基础之上，以严谨理性的科学方法，用自然生态的设计理念将艺术想象与科学实验紧密地结合在一起，才设计出如此逼真、自然、智能的仿生作品。

国外先进的概念性作品向人们昭示了，艺术与科学的整合是21世纪社会发展必然的大趋势之一，它实际上是一种来自两者内在的和时代的共同要求。进入信息社会以来，艺术与科学融合的脚步也正在加快。艺术与科学的整合已经不仅揭示了各自发展的新方向，展现了各自的新天地，而且还深刻地影响人类文明的发展与进步。历史表明，科学技术要进入人的生活，在人们的生活中扎根，就必须与艺术相结合，即以艺术化的存在方式为人服务。艺术成为科学技术向生活转化的通道。同样，科学技术的发展为艺术创作提供了更多的可能性和诸多条件，以及更多的功能和形式方面的美学要求。艺术与科学结合，也为自身的发展提供了根本保证。因此，我们有理由相信，未来艺术与科学整合的脚步将越来越快，人类文明将继续攀登另一个高峰。

三、面向未来的设计创新

信息设计创新的关键是利用信息技术。正是由于信息技术的介入，才使得信息的传达和接收变得更方便、准确、易于识别，极大地增加了信息的价值和力量。信息技术还能够帮助人类利用信息科技改善自身生活状况、激发无限创造潜能，发展出更人性化、更合理的设计创新方式。因此，信息社会里，不管是信息设计创新还是面向未来的设计创新研究，都主要表现在如何有效、巧妙地利用信息技术上。

如果一位设计师能够巧妙地将信息技术与设计创意结合起来，或者一位信息工程师能将艺术设计等创造性思维与系统集成、自动化、程序语言等结合起来，那么，他们必将是这两个领域的佼佼者和开创者。像我们将在"第六感"中提到的一个词"设计工程师（Designineer：Designer + Engineer）"一样，未来需要的设计师正是这样

的综合性人才。好莱坞的很多电影特效设计师均为艺术背景出身,后来又掌握了多种计算机程序语言,才能够制作出逼真又不失艺术性的电影特效,完美地将影视艺术语言和计算机语言结合在一起,成就了世界上最出色的好莱坞电影帝国。这样的人才在国外有很多,而在国内却是凤毛麟角。我们的设计师要不是艺术专业出身,对信息技术知之甚少,要不是工科背景出身,对于审美、构图、色彩等艺术语言的了解极其有限。究其原因,这当然与计算机程序语言均为英语,而且语言的最底层架构都是国外程序员用英语搭建起来的不无关系,非英语国家的程序员或工程师,很难从根本上完全掌握、改变这种规律和架构。但更重要的则是,这与国内外的教育方式和教育体制密不可分。国外更加强调创造力教育、素质教育,很早就将艺术与科学紧密地结合,在教育方法和教学手段上不断强化学生的综合能力。随着观念的进步、教育理念的提升、教育技术的升级,这一问题会逐渐得到解决。已经成年的设计师又该如何更新自己、升级自己,与时代同步呢?肩负设计创新的重任,如果我们还是一味地排斥技术带来的变革,每次遇到大型多媒体项目时,设计师永远只能作为"美工"出现,无法从管理层面、执行层面参与项目的创意和表现,又如何能从根本上提升我们项目的艺术水准和审美水平呢?又何谈设计创新呢?因此,设计师必须与创新保持同步,必须与新技术进步保持同步,必须了解现阶段有哪些新技术、常用技术的最新发展阶段和能实现的设计效果(建议定期浏览网站:http://www.36kr.com/)。设计创新既不能完全技术化,也不能简单依靠创意。设计师只有兼收并蓄、与时俱进,才能真正推动设计创新朝着合理、健康、正确的方向发展。

四、行业趋势分析

所谓面向未来的设计创新,前提就是要认识什么是未来,然后才能面对、才能创新。未来是设计创新的方向和趋势,设计师首先要了解产业发展的方向和趋势,这样才能做到准确把握设计创新的本质和规律,在社会发展的大潮下,为设计创新准确定位。目前,从行业和产业的发展来看,学科交叉和跨学科合作是大趋势,设计创新要想跟上时代步伐、把握时代潮流,乃至引领时代发展,就必须与其他学科和行业交叉、交互。在信息时代,信息技术的渗透无处不在,且影响深远,设计与信息技术结合的产物——信息设计,成为设计创新的前沿和先锋。那么,处于融合的时代,行业

和产业的方向呈现两种巨大的趋势与可能：一是虚拟与现实融合（图2-13），二是人机融合（图2-14）。

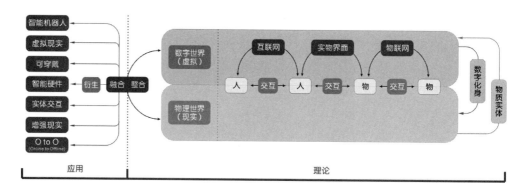

图2-13　虚拟与现实融合（彩图）

图2-14　人机融合（彩图）

（一）虚拟与现实的融合

虚拟世界，即数字世界、计算机世界、网络世界正在呈现出与现实世界，即物理世界、物质世界相融合、整合的趋势。人与物在物质世界里都拥有物质实体，其间可以直接交互，而且自然、由来已久；随着计算机和互联网的快速发展，人与物又都拥有了虚拟世界的数字化身。人与人通过互联网进行虚拟人生，在网络和计算机世界里生活和社交，以前非常流行的"第二人生（Second Life）"以及现在的社交网络，就是典型例子。

随着物联网和云计算、大数据等信息技术的发展，物与物、人与物之间，又进一

步建立起更加紧密的虚拟交互关系。人与物之间的实体交互和虚拟信息交流、物与物之间的数据交换，都是其虚拟化、数字化、信息化的直接表现。未来，人与物之间的虚拟与现实的界限正在逐渐变得模糊，数字身份和物质实体正在以飞快的速度向同一方向靠拢，呈现不断融合和整合的趋势。所有物质实体均会有一个对应的数字化身，所有的数字物质也均会找一个物质实体，这就是为什么现今"线上到线下"（online to offline，缩写为O to O）如此火爆的原因之一。线下在努力争取线上资源，线上在努力发展线下实体，这正是互联网经济在向传统领域扩张、传统产业拥抱互联网的本质所在。物质实体与虚拟数字化身之间有着多种连接方式、交互形式和对应方法，其关系既可能是一一对应，也可能是相互交叠、辐射发散，这取决于他们之间的复杂关系和信息交换的方式以及技术发展的层次等，但二者融合与整合的大趋势不会改变，进度也不会放缓，这是人为不能左右和控制的潮流，是历史不断进步、社会不断发展的结果。因此，信息时代的设计创新，一定要迎合这个大趋势，而不是逆历史潮流而动，才能做到真正意义上的创新与融合。

（二）人机融合

人类与计算机之间的界限正在逐渐变得模糊，呈现不断融合和整合的趋势。随着学科交叉和跨学科研究的不断发展，学科之间的界限正变得日渐模糊，学科之间的相互影响、相互合作变得日益频繁。目前人类进化的速度异常缓慢，而人类试图超越自身、探索未知奥秘的心态却从未放缓，在生物工程、神经科学、脑科学、人工智能和材料科学的帮助下，计算能力——这种人类欠缺的能力，正逐渐被植入人体。微型芯片和微处理器的植入人体（目前已经出现了利用植入手臂内的芯片为手机解锁的功能和产品），帮助人类快速拥有了超强的计算能力，随之而来的是联网能力和数据分析、挖掘、比较等逻辑分析能力，同时，医学和材料科学结合3D（三维）打印，已经能打印出活体肾脏和肝脏，这些人造器官在不久的将来就能顺利在人体内运转。它们期初可能是被用来替换生病的器官，但随着技术的成熟和观念的进步，正常人主动去置换人造内脏的情况会逐渐成为常态，而具备计算和联网能力的人造内脏，借助大数据和云计算，就是植入人体的"智能硬件"。因此，当人类的记忆、判断等认知和感知能力借助计算设备不断增强，以至于人工神经网络遍布人脑、人工组织替换人体组织时，人类的机器化进程将彻底得到解放，并朝着拥有超强计算能力的半人半机器状态不断迈进，最终成为智能生

物。相反地，计算机的仿人进程也正随着传感技术、交互技术和智能控制技术等的发展不断加速，情感计算和人工智能系统使计算机在形象思维方面正在向人类靠拢，同时，在材料科学和生物科学的帮助下，计算机又被赋予了类人的皮肤和外观，日本A-Lab公司研制的高仿生机器人"Asuna"就是一个典型例子。

人工智能的结果主要在情感和形象思维方面与人类存在巨大差距，且一直是一个难以解决的问题，未来，当人类攻克了这一核心障碍，使人工智能产品既拥有远超人类的逻辑思维能力的机器，又拥有了和人类一样的形象思维力、细腻情感、丰富表情和逼真皮肤时，真正的智能生物将出现，而且这种智能生物还具备不断进化和学习的能力，比如自学习、自管理、自进化、自繁殖等，好莱坞科幻电影中的情境恐怕将出现在现实生活中，拥有人类内在气质和外形的真正意义上的智能机器人，变得与常人无异且不断完善，这样一来，人与机器的界限终将消失，融合成为必然。拥有超强计算力的人和拥有情感和思维的机器，无论从外表还是内在，均不能形成本质差异时，人类社会的命运将何去何从，着实令人迷茫和惆怅。探讨这些带有科幻色彩的未来场景何以实现、何时实现还为时尚早，但人机融合的大趋势告诉设计师，未来的设计创新应该以多感官、多通道、自然直观的人机交互形式为主体，以生动、简洁的内容设计为出发点，以形成和谐的人机交互环境为根本，去创造多维度、多媒介、高融合性、高参与性、高体验性的交互性产品。

（三）设计师如何应对

上述设想的情景源于多方面研究的综合与发展，带有未来主义色彩和超前性，可能人类社会进入上述状态还需良久，也可能在向上述状态迈进的过程中，出现各种突变和不确定因素。但不管怎样，从目前多学科交叉的研究角度观察，这一方向和趋势不会改变，虽然它涉及极深的人文、道德和伦理问题，但科学研究从不会因人文因素的影响而倒退或停滞，历史的车轮将不断向前，义无反顾。因此，设计作为引领时代潮流、处在时代前列的推动力量，必须明确方向、顺应潮流、引领趋势，这也正是设计的超前性和未来性之所在。设计创新的源动力——设计师，应该在观念和实操上把握这两个方向，才能真正做到由内而外的创新。

1.观念上

在观念上，设计师尧高屋建瓴，从理论层面把握产业发展大趋势。诚然可能人类社

会步入作者上述设想状态还要百年，乃至几百年甚至千年，我们这代人作为人类历史长河中的瞬间过客，基本无望体验，但我们要从理念和观念上更新自己，站在理论前沿，使自己的意识和思想具备一定的超前性，避免"只有想不到，没有做不到"的尴尬，要想在前、看在前、思在前，先眼高，再手高。比如，当看到和了解了人机融合以及虚拟与现实融合的趋势，设计师就能敏锐地发现产业的新的创新点和切入点，例如O to O、实体交互、自然界面、大数据、虚拟现实、智能硬件和可穿戴设备等。而当所有人都在关注目前智能硬件和可穿戴的时候，设计师又要敏锐地、超前地发现，其实智能硬件和可穿戴的发展并不是只围绕人体，事实上，它们应该逐渐被植入人体。正如尼葛洛庞帝2018年在北京的讲座中所言，他极其不看好用智能手机控制冰箱和微波炉等家电的应用体系，他认为这些只是表象，是小儿科。当计算被逐渐微型化、小型化地植入人体时，人的器官具备了计算和联网能力时，谁还会用手机来通话和控制呢？这也难怪尼葛洛庞帝不看好手机，因为，终有一日，手机将彻底消失或者以一种变体出现，虽然，它离我们还那么的遥远（也可能并不遥远，因为摩尔定律还在持续生效）。鉴于此，设计师应该在这些科学趋势的影响下，基于理论和实际相结合的充分想象。

2.实践上

在实践操作上，设计师应该更加务实、踏实和实际，才能设计出具有很好体验性、创新性、前沿性的智能化交互产品。诚然，设想很美好，人机融合和虚拟现实融合的美好结果令人向往，但鉴于社会发展的阶段性特征和人们观念的更新速度，以及经济、历史、人文、地理等因素的影响，设计创新仍然需要首先立足当下，其次才能放眼未来。比如，目前来讲，开发智能手机的各种潜在功能并不断扩展，还是最值得投入的行业；围绕人体的可穿戴设备和增强人类信息生存能力的智能硬件，还是最被看好的研究性领域；各种智能机器人和无人驾驶，还是最高大上的前沿研究。在这些领域的研究、布局和投入，还是最有价值和前景的产业前沿方向。因此，设计师在这些领域里进行跨学科研究和创新，设计出具备一定超前性的实际产品，仍然是最为实际且有价值、有意义的创新和创业点。

五、实践研究与学术研究的趋势

未来性作为设计的本质属性之一，是立足当下，面向未来的一种思路和视野。面

对未来设计形式的不断进化与持续发展，设计创新应该体现在一种前瞻性上，以一种发展的、动态的、有生命力的、理想化的方式，去研究和探求，并与人类前进和发展紧密联系。因此，在面向未来的设计创新过程中，实践研究与学术研究时而并行时而交叠，集中体现出两种趋势。

一种是科研型、探索型，带有理想主义色彩、有关未来人类生活方式的积极践行，但这种理想主义并不是幻想，而是以现有条件和技术发展方向以及人的认知为基础的理性思考，带有一定的概念性，"是人类完成或实践理想的一种即将现实化、具体化的形态"。

另一种是实用型、提升型，以超越现有产品为目标、以改善用户需求乃至影响用户生活方式为己任、相对超前的设计思路。这种更加务实的设计思维，通过渐进式的演化设计过程，已经可以达到量产或者即将量产的阶段。

1.科研探索型

在科研探索型领域，学院派中以麻省理工学院（MIT）最具代表性，其科学与艺术紧密结合的传统尽人皆知，尤其是由《数字化生存》一书作者尼古拉斯·尼葛洛庞帝（Nicholas Negroponte）创建的媒体艺术与技术实验室，更是享誉全球。作者将通过详细分析MIT一个设计创新案例——"第六感"，来详述设计师如何从哲学、美学、社会学、技术、价值观等层面碳素面向未来的设计创新的方法、途径、规律和本质。

2.实用提升型

在实用提升型领域，尤其在当下"智能硬件"创新的"创客年代"，有很多创新型产品设计思路和服务设计模式，都引领着设计创新的趋势和潮流。比如，MIT毕业生大卫·玛瑞尔和杰文·卡拉妮斯的"智能积木"（Sifteo Cubes），就是源于他们一贯致力于创造完美便携游戏系统的设计创新理念，将重要的传统、典型游戏模式与丰富的交互式娱乐技术相结合，创造出令人兴奋、富有挑战性的互动体验（图2-15）。

此外，苹果的"i"系列产品，以"软件+硬件+内容"的全新模式，已经成为设计创新的开创者和领导者；谷歌通过"无人驾驶汽车""谷歌眼镜"和"智能隐形眼镜"等产品不断布局产业链上下游，通过收购知名机器人公司波士顿动力（Boston Dynamics）和智能家居设备公司"耐斯特"（NEST），加大智能机器人和智能家居领域的投入，引领业内探索方向；英特尔（Intel）正在努力开发将"面部识别""语

音命令""眼球追踪"和"手势控制"等自然交互技术集合在一起的技术集成——"感知计算",并力求小型化,成为一种新标准,集成在未来的计算机中,从而彻底改变人们与计算机的交互方式。其最新推出的"三维真实场景"摄像头(Realsense 3D)已经能"实现高度精确的手势识别和面部特征识别,帮助机器理解人的动作和情感,通过集成在各种主流设备中,为用户带来不断完善的增强现实和深度沉浸式互动体验;"微软在继2006年任天堂的"Wii"之后,于2010年推出基于体感控制的"Xbox 360 3D体感摄像头"(Kinect)装置。"Kinect"是一种摄像更为智能,"它导入了即时动态捕捉、影像辨识、麦克风输入、语音辨识、社群互动等功能"。此外,利用微软发布的软件开发工具包(Software Development Kit,缩写为SDK),全世界的开发者均可以利用"Kinect"装置研发各种带有虚拟现实和增强现实效果的沉浸式、智能交互式交互设计应用,如图2-15所示。

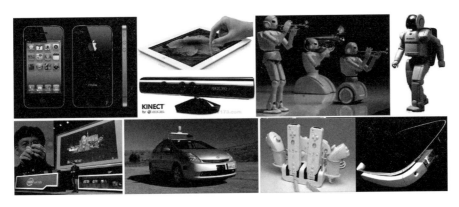

图2-15 面向未来的设计创新在实用设计领域的研究成果与产品(彩图)

上述实用设计领域的创新表现是以计算为代表的嵌入式技术,通过逐渐微型化植入产品结构系统内的设计方式,"对现有的已知系统进行改造或增加较为重要的子系统的改良性设计活动"。这种改良型设计可能会产生全新的结果,但由于它多数是基于原有产品基础之上的设计创新,因此可能并不需要做大量的重新构建工作。这种类型的设计是设计工作中最为普遍和常见的。

在面向未来的设计创新活动中,改良型设计占有绝对的比重,这其中又可以分成两种思路:一是适当内嵌技术元件,保持原产品特性并做适量智能升级的改良设计,更注重设计的人文价值以及利用科技的尺度感,乐高可编程机器人和"耐克+"(Nike+)均属于这种设计思路;二是以追求自然交互和最大限度利用互联网平台为

目的，大规模植入微处理器、传感器和无线网络等新兴信息技术，以至几乎颠覆产品本来面貌、改变产品属性的智能化全面升级的改良设计，更加注重市场和商业效应，并在此基础之上体现设计的未来性，智能手机、智能电视、智能眼镜等智能终端属于这种思路。在接下来的案例研究中我们做重点论述分析。

六、案例分析

（一）智能硬件

从2012年"智能元年/智能之年"开始，有关智能化推动产业创新与创业的高潮也随之而来。在这股大潮中，以创客文化为代表的智能硬件设计、研发与创新，成为最炙手可热的新星和最为人关注的、新的创新点。

目前，市场上可见的、貌似成熟的智能硬件包括智能紧身衣、智能筷子（百度筷搜）、智能镜子、智能卡（万卡）、智能手环、智能插座、智能烟感器、智能净化器、智能冰箱（以海尔智能冰箱健康盒子为代表的智能冰箱产品群）、智能洗衣机、智能微波炉、智能电视、智能路由器、智能鞋柜、共享单车等。同时，在智能硬件向人体和环境扩展的过程中，又与可穿戴设备和智能家居不谋而合，出现了重叠和不断融合的趋势。

面对智能硬件、可穿戴设备和智能家居在产业界引起的创新和创业浪潮，面对设计界、科技界等社会各界人士的关注、向往和无比热情，设计师需要理性思考和深入洞察，去了解其中的问题与答案、历史与前景、关联与整合。对智能硬件的理解分为感性理解和理性分析两大类。感性理解来源于目前出现在我们身边的众多智能硬件产品和思路，以及行业内专家和专业人士的观点整合；理性分析来源于本人刚完成的博士论文的部分内容，力求深入透彻地将智能及其相关智能化产品的设计与研发思路，做一个概括与总结。

随着各种有形物理硬件内被植入"嵌入式"处理器和移动通讯处理器等计算装置和各种传感装置，硬件的计算能力、联网能力、感知能力等软件功能得以大幅度，形成软硬件结合的新型服务型、体验型产品，为用户创造更多、更大价值。硬件在升级过程中具备的感知、记忆、计算、移动联网等特性，使之逐渐具备了某种智能化功能，因而形成智能硬件。

以百度在2006发布的一款智能硬件产品"百度筷搜"为例（图2-16），按照百度的设想，该产品实际上是一双智能筷子，通过内置传感器结合百度强大的人工智能和大数据技术，能够检测食品中是否含有地沟油等有害物质，并将食材产地等信息反馈给消费者。这种设计思路有一定的价值和新颖性，但从该产品雏形面世至今已经过去10多年了，我们依然没看到量产的产品上市。虽然这些年中，百度经常宣称量产在即，但却一推再推，个中根本原因我们不得而知，但这个现象也从侧面向我们展示了智能硬件目前面临的各种问题，告诉我们，即使百度这样，有想法、有团队、有资金、有渠道的巨头，想要产品化一款成熟的智能硬件产品，仍然那么不容易、任重道远。智能硬件相比于传统硬件，具有了更强大的功能和优势，但其智能化程度的高低及价值还有待进一步探讨（有关智能化产品的价值等问题参见其他章节），同时，基于产业链、技术和某些人为原因，智能硬件所面临的困境和问题也不少，比如产业链闭环尚未完整形成，整个产业链有待进一步完善和成熟。

图2-16 百度筷搜概念产品（彩图）

1.产业链上游——复杂的供应链管理和协调

智能硬件开发者有两种，一种是有互联网公司背景的人，有了一个好的想法而涉足智能硬件；另一种则是有硬件公司背景，依照现实中自身的硬件技术水平做产品。

互联网背景的创业者和从业者会遇到供应链不透明、没有硬件行业背景导致的不懂硬件加工基本规律的短板，比如锤子手机就遇到了包括产品线欠磨合、工人对新机型装配操作不熟练、物料初期供应不稳定、品控标准没完全统一等复杂因素。小米手

机在创业初期苦于寻找懂硬件的专业人士等问题，还有，比如手机的良品率正常行业标准是千分之三，但是有些不懂供应链标准的企业甚至会与工厂签订允许1%不良率的单子等。

加工商和供应商由于自身的成本、利润、管理、品控、流程、标准、经验和一些人为因素等原因，会出现各种实际加工问题和屏障，例如电子行业的制造有很多种标准，如果客户没有或者忘记或者不懂在合同中进行限制，代工厂很自然地就会依照最简单的标准来生产。比如一个USB接口，如果客户没有跟代工厂要求这个接口应该能够插拔多少次，那代工厂就会用最低的标准来做。对于代工厂而言，他们主要赚取微薄的制造业利润，而且他们也投入了很多模具等成本来生产，很难要求他们能够跟互联网公司一样创新。再者，还有一些供应商基于利润空间和成本核算等问题，使某些关键元器件的采购经常出现缺货、假货或存在质量缺陷等问题。大的加工商会因为管理等人为原因，导致高层重视而加工工人怠工，或者熟练工人数有限、生手太多等问题。而小型加工企业虽反应迅速，但能力和技术实力有限、又不肯投入，同样是毁誉参半。因此，有专家说，"创业者最好不要寄希望于产业链有任何创新，要用标准、便宜和产业链已经成熟的供应链和有足够生产能力的工厂，这是最保险的。还有一些创业团队，需要懂硬件的专业人士过目才知道所需的元器件是否已经量产，是否能够通过简单的渠道购买到。如果缺乏这类型的人才，很难拿到这些信息。"

此外，硬件本身的技术门槛和发展瓶颈，也使智能硬件创业者面临着各种沟壑和羁绊，比如传感器过于单一、精准度不够、高端部件过于昂贵等。例如在医疗领域的传感器，在人体没有任何创伤的情况下，体表测量的信号非常微弱，需要传感器有特别精密的插分电路，在电路这层的噪音滤除掉，然后再转成数字信号进行后期处理，这种传感器的成本比较高昂。以前这个类型的传感器主要提供给医院做仪器，当投入到普通消费类电子产品时，就会存在测量精度不够精准，需要精准成本过高、价格过于昂贵等问题。此外，智能硬件普遍不智能，更谈不上能够满足用户需求。智能硬件的功能方向有两个主要因素：芯片和操作系统。目前在芯片的选择上，许多智能硬件厂商选择了北京君正，还有联发科的MTK2502，而英特尔和高通在这个领域的芯片正处于准备上市的阶段。如果说对功耗没有很大要求的智能家居等产品，选择的余地尚可，但是可穿戴设备要求很低的功耗和很小的体积，这方面芯片还是非常少。而操作系统层面，虽然谷歌推出了"Google Wear"系统，但是目前国内还没开放。一

般的厂商都是采用安卓操作系统自己做优化。此外，芯片厂商一开始不能覆盖到很多领域的功能，中间需要加入一层模块的设计供应商。但是大的设计公司不会做太多类型的模块，需要有一些中小型企业设计出不同门类的模块，适应某一种应用领域的功能。但是这些中小公司还很少，需要多一些才能满足不同的产品需求。

2.产业链中下游——智能硬件的理解、研发、设计、应用

（1）用户体验不佳，增值服务模式单一：比如有关传感类的智能产品，其用户体验涉及人的感知，而只有在传感器能精准感知和收集数据之后，才有产生一个靠谱的增值服务模式和方式，而目前，传感器的感知能力和技术水平还有待进一步提高，因此，过于依靠感知能力的智能产品的增值服务模式还比较单一。此外，各种可穿戴设备，如智能紧身衣和智能手环、智能手表等，虽然已经能够收集用户的各种运动数据，但其功能仅停留在采集、告知、提醒、警告等范围内，还没有形成进一步的增值应用模式和规模化效应，导致这些设备的市场和前景目前仍停留在拓展阶段，无法进一步增强和深化。

（2）实验室产品过早投入市场：互联网思维产生的想法，多数是天马行空的概念和软件化产品模式，乃至实验室产品雏形和原型，这种思维方式并不太适合硬件开发，比如软件或者网络产品的快速迭代和升级，就不适合硬件，因为硬件的更迭需要修改模具以及和规模化、标准化和量产化相配合，加之目前很多行业硬件加工和平均技术水平尚未达到能够满足创业者奇思妙想的境地，从而使硬件创新与软件和思维创新脱轨。

（3）刚需尚未形成、消费者习惯有待进一步培养：智能硬件同样存在"锦上添花"，而非"雪中送炭"的问题，导致不能形成消费的强烈购买欲望、满足消费者刚性需求，因而无法大规模、批量化、迅速占领市场。此外，要改变消费者长期形成的消费和生活习惯，并非易事，希望消费者适应硬件智能化和物品网络化的趋势，仍需要一段相当长的培养过程。

（4）价格过高：智能硬件价格的居高不下，产业的不透明导致产品的价格停留在一个高位阶段，也是限制其不断发展的因素之一。当小米手环以79元的价格冲进市场时，人们才了解原来智能手环动辄几千、上百元的价格，与其真实成本和价值相去甚远，如果没有所谓的"搅局者"出现，相信，产品的价格透明化阶段会迟迟

不能到来。

　　未来，我们身边每一个物理物品都将拥有一个数字化身，成为连接数字世界的物理媒介，这也是物联网的初衷和梦想，智能硬件的起源和归宿。因此，致力于智能硬件开发的设计人员，首先应该仔细了解物联网的历史和未来、了解支撑物联网强大计算和联网能力的云计算、大数据和移动计算等技术、了解普适计算的本质与愿景、了解以智能传感器和微处理器为代表的人工智能和可穿戴技术，在了解、理解乃至掌握绝大多数信息技术名词、术语、概念、范畴、核心和内容的基础上，再利用设计思维、互联网思维和创意与创新思维，对各种硬件进行智能化升级、更新和改造，才能创造出真正意义上的智能硬件和智能产品，改变现有软硬件创新的格局和现状，设计出有意义、有价值、体验性好、交互性强、智能程度合理的智能化产品。

　　想深入了解智能硬件应该详细了解智能概念，以及相关的信息技术，因为，作为设计人员，创意思维和设计思维应该是我们首先具备的能力和思考方式，而我们欠缺的则是自然科学中有关信息技术和人文社会科学中有关人文、哲学和社会的思考。因此，设计师提升自己在除设计、艺术和美学等专业领域之外的知识积累与各项能力，显得尤为关键和重要，这也是设计师不断成熟、完善自身诸多技能，完整、系统化自己的知识体系和综合设计能力的核心途径与方法。

（二）第六感（Sixth Sense）

　　在利用信息技术进行设计创新上，美国麻省理工学院媒体实验室的作品非常典型。很多流行作品和设计师均出在该实验室。MIT媒体实验室流体界面组开发的"第六感"装置极具代表性（图2-17）。"第六感"作为信息设计时代的代表作，既是科学技术成果，也是创新型信息设计作品。

　　"第六感"是一款将虚拟世界与现实世界有效结合起来的概念化、智能化、交互性信息设计作品。它基于移动计算的新型、智能化人机交互系统，用户使用自然手势控制操作界面，通过智能手机接入互联网获取用户需要的信息，再将信息以投影的方式投射到任何事物的表面，从而实现了现实物质世界与虚拟数字世界无缝整合的混合现实效果。它像是人类五种感官之外的"第六感"一样，帮助人们像使用视觉、听觉、嗅觉、味觉和触觉这五种感觉一样地使用计算机，更准确、快捷地获取所需信息，进而有效提高人们的认知能力和"数字化"生存能力。

"第六感"由软件控制的特殊颜色标识物（Color Markers）、数码摄像头（Camera），电池驱动的迷你便携式投影仪（Projector）和智能手机组成，如图2-18所示。其工作原理是："信息采集——网络查询——信息反馈"。摄像头负责采集信息，它可以识别并跟踪用户的手势（通过跟踪颜色标识物的位置、运动和分布的轨迹）和物质实体，然后将采集到的信息传送到智能手机上，经过特定软件程序的处理，上传至网络进行智能搜索，再将搜索到的信息反馈给手机，最后通过微型投影仪把任何表面转换成一个支持多触点的交互式自然界面展现在使用者眼前。这样一来，使用者通过手势操作，就可以获取几乎一切需要的信息。设计者开发的具体应用功能还包括（图2-19）：用户手势取景拍照，浏览和选择照片；智能地图；智能手表、手机拨号；动态阅读和智能查询等。

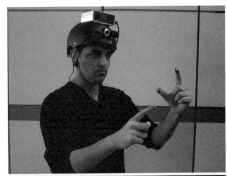

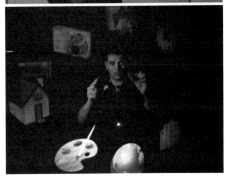

图2-17 美国MIT媒体实验室的创新性设计
作品"第六感"（彩图）

"第六感"的发明者是MIT媒体实验室流体界面组的印裔天才博士研究生普拉纳夫·米斯特里，他于2009年在"TED India"大会上发表了有关"第六感"的演讲。他经常将自己称为"设计工程师（Designeer）"，非常喜欢从设计的角度看科技和从科技的角度看设计。

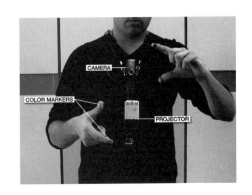

图2-18 "第六感"装置结构示意图

普拉纳夫的天才智商及综合教育背景，帮助他很早就开始使用科学技术与艺术设计相结合的思维方式去思考问题。他利用科学想象力——一种艺术的形象思维方式，不断地想象如何能将物质实体世界与虚拟数字世界结合起来。普拉纳夫曾经不断

思考：我们的生活中有许多的乐趣来自于每天接触到的物体，而不是复杂的计算机软件。问及如何接触物体时，我们不得不涉及一些肢体动作。我们用不同的肢体动作来与生活沟通。所以，他一直想象能将有趣的行为动作与枯燥的计算机软件联系在一起，试图实现像现实生活中一样的沟通方式与计算机世界进行沟通。他通过利用想象力的组合力量（组合各种观察、实验和调研材料）、形象化的构想（在思想中塑造未知对象的形象、图景、模型）和理想实验（在想象中进行实验）这三大作用和功能，结合逻辑思维、抽象思维等科学方法，发明了一项又一项的新型人机交互作品。

在创造"第六感"之前，普拉纳夫发明了很多铺垫性作品。比如，他相继拆开四个鼠标，并拿出滚轮，利用滑带和弹簧，做出了一个侦测手部动作的接口装置（这个装置成本只有两美元）。通过这个装置，他可以将现实世界的动作在数字世界里反映出来。此外，普拉纳夫还发明了可以将写在便利贴上的内容同步到计算机的数字便利贴、画3D效果的笔，以及只需通过动作识别而不必输入关键词的实体世界的谷歌地图。所有这些发明都是建立在他充分理解科学和艺术共同规律，深度挖掘科学与艺术想象力和创造力，巧妙结合科学研究方法与艺术设计方法的基础上。他曾不止一次表示：其实我们不一定永远找新技术来解决问题，我们的科技创意和设计创意的关键，不是要发明和创造多少新技术和新科技，而是要学会如何更加充分和合理地利用我们身边已有的技术或者是已有的事物来解决问题。

"第六感"其实没有利用一项最新技术，普拉纳

图2-19　第六感的具体应用（彩图）

夫将很多现成的技术巧妙地重新组合起来，并充分开发和挖掘这些技术的现有功能和人们未曾关注的潜在功能。"投影仪、摄像头、手机、移动互联网、多点触控、体感控制"等这些我们身边看似极为平常的设备和技术，经过普拉纳夫的巧妙组合和开发，就变成了令人吃惊的"难以想象的高端人机交互发明"，让我们叹为观止的同时不得不佩服普拉纳夫的天才般想象力与创造力，这正是源于普拉纳夫的设计创新能力。"第六感"从思考、想象、观察到实验、开发、成型，每一步都体现着设计和科学的互补和相互渗透：科学逻辑思维方式和艺术形象思维方式的沟通、科学研究方法和艺术创作方法的渗透与融合、科学"范式"与艺术"图式"的不断切换、科学规律和艺术规律的交替更迭、科学想象与艺术创造的交织萦绕、求同和求异的反复更新、智慧与情感的密切关联和相互作用。"第六感"发明之后，普拉纳夫还发明了划时代的"纸计算机界面"，将科学技术与艺术设计相结合的思维发挥到了极致。

"第六感"就像苹果的"iPhone"一样，源于流行的设计概念——"All in one"，是以创新的用户体验和改善人的数字化生活为目标，以研发新的用户界面技术和交互方式为己任，创造出的一种新型智能化概念性信息设计产品，这正是面向未来的设计创新的核心（图2-20）。

苹果"iPhone"的创新在于将很多已经广泛存在的信息技术，如多点触控、传感器（Sensor）、三轴陀螺仪（Gyroscope）等，通过设计行为完美地集成、嵌入到手机中，不仅令"iPhone"更便于使用，而且从根本上影响和改变了人们对手机的操作方式和使用方式，改变了人机交互方式和用户体验方式。

"第六感"也创造性地将很多时下最流行、最前沿的信息技术整合在一个产品（装置）中，从而形成了带有普适计算、人工智能性质的可穿戴计算机系统。具体地讲，"第六感"在信息采集阶段通过传感技术进行信号追踪，将信息输入智能手机之后，再综合运用移动计算技术和云计算技术等进行处理，最后在信息输出阶段，则采用互动投影技术、体感控制技术，多点触控技术，最终形成具有了自然用户界面（NUI）的增强现实效果。

对信息技术的创新性设计整合，正是"第

图2-20　iPhone手机创新性地使用了多项信息技术

六感"装置的核心价值之所在。近年来,随着信息技术的普及与流行,越来越多的信息技术正在逐渐介入到设计领域,如多点触控技术和传感器技术在智能手机和平板电脑设计中的运用;体感控制技术在游戏机设计领域的运用(微软的"Kinect"和任天堂的"Wii");3D投影技术、互动投影技术、全息影像技术、增强现实技术和虚拟现实技术在建筑设计、室内设计、平面设计、展示设计、舞美设计中的运用等。然而,虽然信息技术运用广泛,但真正能做到将现有技术进行有效整合的设计产品却并未出现。"第六感"作为一种概念设计产品,跨越了这一鸿沟,创造和诠释了科技与设计的创新性整合。

"第六感"完美地代表和体现了未来人机交互的发展方向。

人机交互的发展体现了人与计算机发展的双向、对立过程。人的发展经历了从最初靠情感化自然手势、语音、语言、词汇(纸笔书写),最后到使用计算机的人逐渐成熟的发展过程。而计算机的发展则正好相反,其输入方式经历了从键盘、鼠标、多点触控、语音识别到手势识别的逐渐进步的发展过程。未来,人机交互方式将朝着更自然、更直观、更接近人类行为方式,即人的自然交流形式的方向发展,而且应该具有多感官、多维度、智能化的特点,增强用户的参与感、体验感和沉浸感,加速现实物质世界与数字虚拟世界的不断融合。具体特点体现在以下4个方面。

(1)普适计算:又称为"无处不在"的计算,是指把计算机嵌入到环境与日常工具中,让计算机本身从用户的意识和视线中"消失",在用户不觉察的情况下进行计算、通信等各种服务,并提高用户随时随地访问信息的能力,以最大限度地减少用户介入,从而将用户的注意力拉回到要完成的任务本身中来,真正做到"以人为本、人机合一"的境界。

(2)智能化:最新一代的智能计算系统,不仅具有信息采集、存储、处理、通信功能,还具有形式推理、联想、学习和解释能力乃至一些简单的思维能力。"智能化"的计算机系统对信息输入、处理和输出的过程就像是富有人类智慧的机器人在处理问题一样,通过将人工智能技术与数据库技术相结合,建立演绎推理机制,将传统的深度优先搜索变为启发式搜索,可以自动生成能完成某个目标的具体程序,或可以智能寻找确定最佳调度或最佳组合方法,最终提供用户最优的解决方案或相关信息。

(3)自然透明的交互界面:未来新型的人机交互系统是更自然、更直观、更接近人类行为方式的自然用户界面,并力求在达到人机自然交互的同时,体现人机交互

背后人与自然的和谐关系。在物理世界中，结合计算处理能力与控制能力，将人与人、人与机器、机器与机器的交互最终统一为人与自然的交互，达到"和谐自然"的境界。

（4）混合现实：实现了实体世界与数字信息的无缝整合，使人们通过自然手势就可与信息互动。通过将真实环境和虚拟物体实时地叠加到同一个画面或空间，使观众产生虚幻的感觉，从而更加直观和形象地获取信息和知识，增加体验性、沉浸性和交互性。

因此，未来的人机交互也应该像"第六感"创意装置一样，以智能化和普适计算为基础，以自然界面为表象，以混合现实为根本，真正实现虚拟世界与现实世界的无缝融合，让用户在自然和谐的操作体验过程中，享受"人机自然合一"的高度和谐状态，合理、迅速、快捷、方便、有效地记录、收集、传递、存储、分析、处理、选择、吸收、评价、利用、管理信息，从而激发人类的无限创造潜能。

不过，"第六感"从面世到现在已经过去9年了，虽然当初，LG和微软等巨头对"第六感"表现出了极大的兴趣，纷纷表示希望将它尽早产品化，普拉纳夫也表示他会尽快公布其源代码。但是，直到现在人们依然没有见到任何相关的产品被研制出来，究其原因主要有以下两点。

①"第六感"是普拉纳夫在MIT实验室里研发的创意试验品，对于用户需求、产品定位与市场应用前景的研究与分析，存在一定的模糊性和不确定性；

②"第六感"的技术要求相对较高，产品化成本偏高。将极高流明度的微型投影和带有红外捕捉功能的摄像头等设备以微型方式内置于手机等终端上的成本过高。需要高传输率的无线网络覆盖，才能达到其即时、快速传递数据、图片、视频的要求，这在目前带宽的范围内还比较难达到。"第六感"设想对终端的要求也很高，目前智能手机的运算能力和智能化程度都还暂时达不到这样高的要求。

"第六感"作为21世纪开端，MIT媒体实验室对于人类的创意贡献，其产品化、商品化、产业化的过程还有很长的路需要走。"第六感"作为信息时代学科交叉的代表作品，一种新型人机交互系统、物质与虚拟融合的信息设计实践，是普拉纳夫用智慧带给所有设计师、科学研究人员的思考和启示。

"第六感"的创意就是从人的信息需求出发，在力求达到人机自然交互的同时，体现人机交互背后人与自然的和谐关系。信息社会中，信息焦虑和信息饥渴现象突

出，"第六感"以信息技术为支撑，在信息社会生活和生产方式的大背景下，有效地解决了"信息人"对于信息的需求。普拉纳夫多次强调：现实世界与数字世界应该以更直接的方式交互，最好的科技是让用户能够用他熟悉的方式去生活，归根到底，一切科技都是为人服务的。"第六感"的强大功能，例如通过自然手势或语音感应与信息互动、选择在任何一个有形界面投影、系统智能发现用户需求并做出反应等，很好地诠释了未来人机交互的发展方向：更加直观、无缝、自然、和谐。"第六感"自然和谐的交互方式使数字世界与物质世界融为一体，进一步带来的就是促进人与自然的和谐融洽相处。普拉纳夫表示：未来通过对"第六感"的进一步开发和产业化，力求将所有设备集成在一个更加微型、小巧和便捷的终端上，比如手机，"第六感"技术与手机的结合似乎可以更早地在商业上得到实现。这样一来，用户在获取信息和与环境交互时，方式就更为自然，几乎感觉不到计算的存在，真正体会到融入自然、天人合一的和谐感觉。在"第六感"中信息工具的主要作用是扩充人的身体，而不是满足人的消费私欲，主体目的性地使用信息工具，而非工具性地使用工具，体现了人的终极人文关怀。人与自然的联系通过"第六感"建立起来，主体"人"的活动使客体"自然"人化。人与自然的关系成为一种生命与生命的亲证，自然不再是纯粹的客体——虽然有客体性。人使自己扩充到了自然，自然也使自己进入了人，这完全是相辅相成的关系。

总之，"第六感"创意的价值会随着它的普及化和产业化进程而逐渐地被开发出来，但是不管怎样，"第六感"的核心价值还在于它能满足人们物质和精神需要的这样一种性质。当前，随着科学技术社会化、社会科学技术化的程度加深，"第六感"作为一项技术创新和设计创意，在不久的将来，不仅具有给人们带来财富、给企业带来利润等这些物质和功利价值，也蕴含促使人类不断探索和探求自然奥秘、不断努力实现自然世界与虚拟世界融合，从而满足人类无止境好奇心的美学精神和人文主义的价值。因此，"第六感"对整个社会的价值应当是物质与精神价值的统一。

七、服务于产业链的内容设计

（一）概述

如果一个产品能将硬件、软件和内容结合起来，以最流行的设计概念——"All in

one"为根本，以创新的用户体验和改善人的数字化生活为目标，以研发新的用户界面技术和交互方式为己任，那么，它必将是一款极为优秀的产品，而这个产品就是苹果公司的智能手机"iPhone"。"iPhone"作为工业设计产品的杰出代表，创新性地使用了多项技术，并将它们通过设计行为完美地嵌入到手机中，不仅令"iPhone"更便于使用，而且从根本上影响和改变了人们对手机的操作方式和使用方式。

苹果在硬件开发能力上不及韩国三星公司，三星是目前全世界生产智能手机触控屏最好的公司，苹果的触控屏多数由三星代工或者直接采购。苹果的软件开发能力不及微软和谷歌。微软的"Windows"仍然是全世界电脑的主流操作系统，市场份额很大，功能优越。苹果的IOS系统，在电脑操作系统领域的占有率不及微软，在智能手机和平板电脑操作系统领域，不及谷歌的安卓（Android）系统。苹果在内容设计及应用程序开发方面不及谷歌。基于苹果IOS系统的应用程序商店（App Store）应用内容，由于苹果应用程序需要注册付费开发，且语言为较难的Objective-C，限制了部分开发者。而谷歌的应用程序开发是完全免费的，且语言为相对容易、开发人员多的Java，并不如基于谷歌安卓系统的应用内容那样丰富和开放。

然而，正是由于"软件 + 硬件 + 内容"的全新模式结合出色的设计理念，使苹果公司成为全世界市值最大的公司，2012年8月一度达到6325.6亿美元，比微软、谷歌、脸书（Facebook）、亚马逊，这四家全球领先科技公司的总市值还高（四家公司总市值为6308亿美元，其中，微软2567.8亿美元、谷歌2214.8亿美元、Facebook414.3亿美元、亚马逊1112.6亿美元），目前更是突破万亿美金市值。这一结果确实令人震惊，但也不乏引人思考：苹果模式（软件 + 硬件 + 内容）真的有那么神奇吗？这难道是微软开始涉足全能开发的根本原因吗？在面临产业发展的新方向——移动互联网的机遇与挑战时，设计师和设计行业该如何思考、定位和应对呢？

作者认为，在面对软件和硬件等设计行业并不熟悉的领域时，多数设计师显得无所适从，毕竟国内真正的学科交叉型设计人才还很紧俏，多数设计师对于"技术"性问题并不敏感，也没有兴趣去深入了解。但整个产业的发展方向已经明显超着下一代互联网的大方向——移动互联转移了，设计师如果不能做到与时俱进，协同创新，就会在时代发展的大潮中退色，甚至消亡。因此，虽然上边我们论述了很多有关艺术与科学的整合以及结合信息技术进行设计创新的内容，但作者始终认

为，真正适合设计师在产业转型时承担的角色，还是服务于产业链的内容设计。内容设计不仅是移动互联网的根本和核心，还与设计师可以应对自如的老本行有关，因为，内容设计涉及交互设计、体验设计、游戏设计、动画设计等传统内容，只是体现在交互媒体上而已。而不管交互媒体如何发展、以何种形态（移动设备还是沉浸、体验式环境）示人，其根本性关键还是内容设计。没有好的内容，即使有再好的交互技术、交互方式设计、体验方式设计，也是无本之木、无源之水，经不起检验和推敲。

（二）基于移动互联网和社交媒体的APP设计和服务设计

基于移动互联网提供的移动平台，如苹果和安卓系统的应用程序商店的内容每天都在增长，信息设计不得不面对这一新兴平台，并为此平台设计出合理的体验性内容和服务等整体解决方案。

移动互联网是指互联网的技术、平台、商业模式、应用与移动通信技术结合并实践的活动总称。随着无线宽带接入技术和移动终端技术的飞速发展，人们迫切希望能够随时随地乃至在移动过程中方便地从互联网获取信息和服务，因此，移动互联网应运而生并迅猛发展。这最终也改变了媒体和产品的发展方向，使整个高科技产业面临重要转型。助推移动互联网迅速发展的动力之一，就是移动设备，如平板设备、智能手机的高速发展。来自中国互联网市场数据发布的报道指出："2013年智能手机销量超越非智能手机，份额达54%"；"截至2017年，全球移动互联网用户已达33亿"；截至2018年2月底，我国移动互联网用户总数达到12.8亿"。移动网民呈现三大重要特点：随时随地在线、高黏滞度和高使用率。

目前，移动互联网的主要业务包括：移动社交、移动广告、移动阅读、移动支付、移动电子商务、移动定位服务（LBS）、手机游戏、手机视频、手机搜索、手机内容共享服务等。

未来，信息设计内容创新应该以不断满足交互内容的需求为出发点，向着以积极的交互性、体验性、沉浸式设计影响人们生活方式的方向发展。设计内容创新很重要的一环就是有能力看到未来超越软硬件原初设计的可能性，真正的重点是推动创新和改变，创造出更多带有极强交互性、参与性、体验性和娱乐性的内容和服务应用设计。这需要设计师不断培养多方面技能，去迎接和感受新的体验性挑战，设计出更好

的用户体验作品，不断强调用户参与过项目之后的体验感，以及在用户和内容设计者之间建立起来的联系。

1.移动应用设计

对于信息设计而言，不管是为静态单一平台还是移动多平台设计，都要为用户设计一种独特的体验并想好它是如何区别于竞争对手的。信息设计师要扪心自问：移动体验与传统静态体验的区别在哪里？移动平台上的设计不同于计算机上的设计，这并不是屏幕大小的差别，而是理解人们如何和在哪使用移动内容。当信息设计师为一个小屏幕设备和"移动中"的用户设计交互性时，一定要了解移动用户一般时间不多，而且不会冥想，为了移动，设计师需要仔细考虑怎样能让用户更容易找到重要信息或完成一项特殊任务，然后将这些事情优先设计到交互体验中去。同时，要仔细考虑设计中的体验性、娱乐性和游戏性（游戏的"黏性"）特点等问题。一款设计作品需要横跨多种显示途径和空间，而且，要保证在不同的平台上，用户都有能力，准确无误、积极主动地体验该产品或服务。

移动应用设计更倾向于以任务为核心，在着手进行内容应用设计之前，信息设计师应该明确以下两方面问题。

（1）了解应用程序的类型

① 生产内容应用程序（Productivity Applications）（图2-21）。

② 实用应用程序（Utility Applications）（图2-22）。

③ 沉浸式应用程序（Immersive Applications）（图2-23）。

（2）了解应用程序内容设计的注意事项

① 移动设备的分辨率更大、屏幕更小。因此，一般出现在低分辨率台式机的版式要素，在出现在移动设备屏幕上时，精度要更高。为小屏幕做设计并不容易，内容必须第一眼看上去就清晰，还要经得起近距离观察，运用对比、醒目的颜色和图形元素，可以帮助传达APP的可用性（Usability）。

② 在移动设备上测试设计内容非常关键，即使它们是静态模型。及时、有效地测试是让好创意正常工作的核心。

③ 不同的移动操作系统有不同的用户使用习惯。一个常规错误就是直接将一款应用从一个平台，如苹果的操作系统，转移到另一个平台，如谷歌的安卓系统。需要仔

细研究和分析同样的APP应用
是如何在不同手机上运行的，
例如，在安卓手机上和iPhone
上运行时的区别，差别可能细
微，但很重要。

④ 多实践，找到一个互联
网或台式机APP应用，尝试着想
办法将它转移到移动设备上。

⑤ 找到不同品种的手机，
了解它们的特点和异同点，以
及在屏幕质量和处理器处理能
力上的差异。

⑥ 有关移动平台设计和台
式机设计的主要方面并未发生
本质改变，随着技术的进步和
设备变得越来越快、越来越强
大，用户都是在追求从运行软
件中获得更多好处。交互设计
的工作就是力求使这些设备上
的界面和内容提供尽可能优越的体验。

图2-21　生产内容应用程序　　　图2-22　实用应用程序

图2-23　沉浸式应用程序

所有的内容和服务模式应用设计都与视觉冲击力、用户参与感和信息传递有关。
信息设计师需要信息设计师要使用多种试验手段和认知技能，从客户的需求入手，用
不同的新技术以一种新方式，试验性地、创新性地增强用户的参与性，从而创造出积
极、深刻的沉浸感体验方式。在移动应用设计中，创意需要跨过媒体的界线，从产品
界面设计到互联网、游戏、手机和平板电脑，把所有这些处在不同空间下的媒体都考
虑进来。

以Web2.0为代表的交互媒体正在变得越来越流行。交互媒体的代表形式是社交
媒体，具有很强的双向传达作用——人们能够分享他们的体验并发布自己的内容，
这就将人们的交际形式从线下扩展到线上，形成了以虚拟社区为中心的在线社交网

络服务。

社交媒体的代表就是号称在全球拥有十亿用户的国外著名社交网站Facebook。Facebook作为典型的SNS网站发展案例，能够成为全球最热门的社交平台，与SNS顺应当今网络潮流有很大关系。此外，知名的社交媒体还有Twitter、MySpace、Orkut、VZ-Networks、人人网等。

2.服务设计

围绕着社交媒体这个大环境、大型生态系统，产生了数以万计的相关扩展应用，衍生出很多新型商业模式，创造了惊人的价值和财富。其中对于信息设计有重要影响的主要集中在衍生服务（模式）设计。

服务（模式）设计是有效计划和组织一项服务中所涉及的人、物、设施、产品、信息交流等相关因素，从而提高用户体验和服务质量的设计活动。服务设计广泛存在于服务业，其目标是为客户设计策划一系列易用、满意、可信赖、有效的服务。服务设计既可以是有形的，也可以是无形的。服务设计将人与其他诸如沟通、环境、行为、物料等相互融合，并将以人为本的理念贯穿于始终。

服务设计是运用设计思维，让服务变得更加有用、高效，有效的设计行为，是全新的、整体性强的、全局性的、多学科交融的综合领域。服务设计包括了用户体验、设计流程跟踪、信息传达等环节，为终端用户提供全局性、系统性的服务和流程。服务设计具有成熟的设计流程和技术支持，是一种提高已有服务和创造新服务的创造性设计方式。

服务设计的流程包括：服务发掘定位、服务方案形成、服务整合说明、服务产生、服务体验与评估、服务传递与增值等。服务设计是社会结构向服务型社会转变的过程中应运而生的。随着互联网经济的繁荣以及移动互联时代的到来，消费者对于服务的需求正在进一步增加，对于服务的质量要求也越来越高。正如第二届"SOOO服务设计大赛"的命名一样，其"SOOO"分别代表："Service + Original + Online + Offline"，寓意原创的服务模式设计是融合线上和线下等资源的、整合创新型思维模式和设计方式。服务设计正在试图建立一种新型的服务提供方式和生活方式，这其中既有互联网思维的作用，也有设计思维的影响，可以说，服务设计或者说服务模式设计是互联网时代、知识经济时代最具潜力的设计行为。阿里巴巴的金融服务和国际化

商务服务，百度的搜索服务及其不断扩展的平台化价值，腾讯微信的服务平台和产业生态圈搭建，京东依靠强大的物流提供的线上线下联动的服务模式，乐视的内容生态圈服务方式等，所有这些新型的服务模式和方式，均是将思维、技术、信息和用户体验相整合的设计结果。

在谈论社交媒体的相关话题时，我们必须论述一个现在非常重要的营销传播模式——病毒式（Viral）传播。病毒式的3个关键要素是：创建有传播价值的内容、找到并吸引最有可能传播它们的人、利用最有利于传播这些内容的（高病毒性）技术平台。

第五节　信息设计的跨学科性

信息设计的跨学科性体现在它横跨多个学科，其中涉及自然科学和人文社会科学，是典型的交叉学科研究。

一、认知科学与"三论"对信息设计的影响

21世纪，科学技术将会有迅猛的发展。通常认为，21世纪初的重要科技领域有纳米、生物、信息、认知等领域。纳米领域包括纳米科学和纳米材料；生物领域包括生物技术、生物医药和遗传工程；信息领域包括信息技术、先进计算机和通信；认知领域包括认知科学和相应的神经科学。这些源于美国国家科学基金会和美国商务部共同资助的一个雄心勃勃的计划——提高人类素质的聚合技术，它的英文全称是Nano-Bio-Info-Cogno converging technology，缩写为NBIC，即纳米、生物、信息、认知四种科学技术领域的会聚和融合。将纳米技术、生物技术、信息技术和认知科学看作21世纪四大前沿技术，并将认知科学视为最优先发展的领域，主张这四大技术融合发展，并描绘了这样的科学前景：聚合技术以认知科学为先导，因为一旦我们能够在如何、为何、何处、何时这四个层次上理解思维，我们就可以用纳米科技来制造它，用生物技术和生物医学来实现它，最后用信息技术来操纵和控制它，使它工作。这四个领域的会聚和融合，将会产生新的研究思路和技术模式，将会提高人的素质和能力，

并且使人的潜能和高效率的机器相结合，促进人类自身和社会的进步，给未来人类社会的发展带来巨大影响。

信息论（Information Theory）、系统论（Cybernetics）和控制论（System Theory）总称"三论"，是20世纪40年代迅速发展起来的一组新兴学科，它们丰富和发展了哲学、思维科学和方法论，是科学横向整体化的具体表现，也被称为横断科学。

1. 认知科学

认知是人脑的高级功能，它包括多个层次和多种形式的活动，如感觉、知觉、学习、记忆、注意、思维、推理、语言、意识等。认知科学是研究认知的本质和规律的科学。对认知规律的了解和应用，将有助于提高人的素质和能力，促进人类自身和社会的进步。

认知科学是研究心智和智能的科学，研究方向包括从感觉的输入到复杂问题的求解，从人类个体到人类社会的智能活动，以及人类智能和机器智能的性质。认知科学是一门多个学科领域交叉的科学，它是现代心理学、人工智能、神经科学、语言学、人类学乃至自然哲学等学科交叉发展的结果，需要不同专业的专家合作进行认知科学研究。认知科学研究的目的就是要说明和解释人在完成认知活动时是如何进行信息加工的。

认知科学的兴起标志着对以人类为中心的心智和智能活动的研究已进入到新的阶段，认知科学的发展将进一步为信息科学技术的智能化作出巨大贡献。认知科学是一门新兴的前沿科学，研究具有认知机理的智能信息处理理论与方法，探索大脑信息加工的认知过程和神经机制，探讨和实现新的神经计算模型，建立物理可实现的计算模型，必将为信息技术的发展注入新的活力。认知科学研究人类感知、学习、记忆、思维、意识等人脑心智活动过程，是智能科学的重要部分。

2. 信息论

信息论是关于信息的本质和传输规律的科学的理论，是研究信息的计量、发送、传递、交换、接收和储存的一门新兴学科。人类的社会生活是不能离开信息的，人类的社会实践活动不光需要对周围世界的情况有所了解并能做出正确的反应，而且还要与周围的人群沟通关系才能协调地行动。这就是说，人类不仅时刻需要从自然界获得信息，而且人与人之间也需要进行通信，交流信息。

3. 控制论

控制论即一般控制论，是自动控制、通信技术、计算机科学、数理逻辑、神经生理学、统计力学、行为科学等多种科学技术相互渗透形成的一门横断性学科。它研究生物体和机器以及各种不同基质系统的通信和控制的过程，探讨它们共同具有的信息交换、反馈调节、自组织、自适应的原理和改善系统行为、使系统稳定运行的机制，从而形成了一大套适用于各门科学的概念、模型、原理和方法。

控制论认为，无论自动机器，还是神经系统、生命系统，以及经济系统、社会系统，撇开各自的质态特点，都可以看做是一个自动控制系统。在这类系统中有专门的调节装置来控制系统的运转，维持自身的稳定和系统的目的功能。控制机构发出指令，作为控制信息传递到系统的各个部分（即控制对象）中去，由它们按指令执行之后再把执行的情况作为反馈信息输送回来，并作为决定下一步调整控制的依据。这样我们就看到，整个控制过程就是一个信息流通的过程，控制就是通过信息的传输、变换、加工、处理来实现的。反馈对系统的控制和稳定起着决定性的作用，无论是生物体保持自身的动态平稳（如体温、血压的稳定），还是机器自动保持自身功能的稳定，都是通过反馈机制实现的。控制论就是研究如何利用控制器，通过信息的变换和反馈作用，使系统能自动按照人们预定的程序运行，最终达到最优目标的学问。

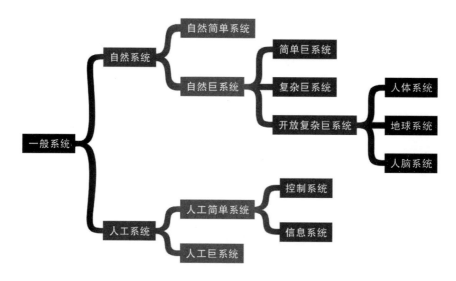

图2-24 钱学森院士对于系统分类的论述

4. 系统论

系统论是研究系统的一般模式、结构和规律的学问，它研究各种系统的共同特征，用数学方法定量地描述其功能，寻求并确立适用于一切系统的原理、原则和数学模型，是具有逻辑和数学性质的一门科学。

我国著名科学家钱学森教授多年致力于系统工程的研究，十分重视建立统一的系统科学体系的问题，如钱学森院士对于"智能控制系统"由来的论述（图2-24）。"智能控制系统"是人工简单系统、人工大系统和人脑系统组合起来而构成的，属于开放复杂巨系统。具体地讲，把人脑系统与人工系统两者结合起来而构成的系统称之为"智能系统"，这里说的"智能"是指人具有的智能行为。人工系统中两种简单的系统分别为控制系统与信息系统，所以很自然地把人作为系统中的一个子系统时就形成智能控制系统与智能信息系统。1971年傅京孙在"学习的控制系统与智能控制系统"中论述的3个智能控制领域是：以人起控制装置作用的控制系统有关领域、以人机交互方式起控制装置作用的控制系统有关领域、自主机器人系统有关领域。

前两个系统是人直接参与到系统中。这样的智能控制系统，它的特点没有得到充分的说明与表达。对于自主机器人系统，是一种人不直接参与的系统，但设计者期望这样的系统具有某种智能行为。其实，对于第一、第二两个领域，很自然地会提出这样的问题：是否能用一个人造的子系统来代替人这个子系统形成不用人参与的自动控制系统。实际上就是模拟人的智能行为，这就是人工智能领域中所追求的目标，也就意味着将系统科学与人工智能相结合。用人工子系统代替人所形成的系统，说得确切一些，是"人工智能控制系统"。因此，按照系统分类可总结如下。

（1）智能控制系统是一类人机交互系统，属于开放复杂巨系统的范畴。

（2）人工智能控制系统属于简单系统范畴，因为人脑的复杂程度现在是无法人造的。

（3）实现某种人工智能控制系统实际上是以简单系统来实现对开放复杂巨系统的某种近似。

总之，人工智能控制系统的设计应考虑到系统必须是开放的、具有一定知识信息处理能力的系统。通过以上讨论，可以明确地把智能控制系统分成两种类型。

（1）属于人机交互类型的智能控制系统，以机器为人的助手。

（2）作为智能控制系统的一种近似的人工智能控制系统，让机器做人的高级助手。

人工的智能控制系统研究的核心问题是根据对系统的要求，如何用人工的子系统来模拟人脑的智能行为以达到系统的设计要求。从宏观上对人类智能行为进行模拟，是模拟人的思维活动。人工智能也就是用计算机来模拟智能行为的研究领域。

"第六感"首先是根据控制论的原理，创建了一套信息控制系统，这样一来，人们就可以使用信息方法来对信息进行干预和控制了。按照控制论的原理，"第六感"好像借鉴了仿生学原理一样，给系统安装了一个"头脑"。这个"头脑"由两部分组成。一部分是具有信息反馈能力的自动控制装置，相当于生物的神经反射系统，比如"第六感"中的摄像头，是自动信息采集系统。另一部分是由计算机和移动网络组成的信息处理装置，相当于生物的大脑，比如"第六感"中的4G手机和移动互联网。这两部分的结合形成了具有自控能力的完整的信息控制系统，于是出现了高级自动化的机器系统。对于这样的机器系统来说，由于有了完整的信息控制装置，信息方法就可以适用了。更重要的是，此时的信息方法已经发展了一步，它已不是对现成的信息控制系统实施信息干预的方法，而是利用无机自然界的材料给机器制造一个人工的信息控制系统，使它变成"活物"，从而实施控制的信息方法。"第六感"正是通过运用控制论原理建立起来的信息控制系统，使用相应的信息方法，来解决人类面临的一系列生活和生产问题，体现了信息时代的社会特征。

从系统论和控制论角度看，人们确实可以把人脑看成是一个复杂缜密的系统，这个系统控制着人的各种器官并随时进行着大量信息活动。人身体上的各种器官可以被看成是一个个"信息接收器"，通过与外界接触来接受各种信息，并将信息转化为感觉信号，通过神经网络传给大脑进行处理和加工，并形成反馈来感知世界，进行信息交流。

如果从仿生角度逆向思考一下人脑的机制，人们又能通过各种传感装置和通信网络，模拟生物神经反射系统，以高级自动化系统模拟人脑的功能，形成一套完整的信息采集、处理、反馈机制，来实现人脑的部分功能和认知、感知能力。而后，人们将这套模拟系统微型化、模块化并嵌入到我们身边的各种物品和环境里，使这些物品

通过计算具备感知能力，能主动地、自适应地、甚至智能地判断、响应、满足人的需求，从而形成整体计算环境。

从技术角度看，这一切近乎完美，嵌入式系统和传感技术为物联网和情境感知计算提供了基础，激发了大数据时代的到来，利用移动互联网和云计算，以先进的显示技术和可穿戴计算技术为支撑，在增强现实和虚拟现实技术的帮助下，用户实现了和谐自然的人机交互，使普适计算环境初步形成。用户在海量服务模式和应用程序的包围下，轻松享受各种虚实结合的，集沉浸式、智能化、情感化为一身的多感官体验。

上述愿景可能理想化，也可能并不十分准确。不过，当计算遍布我们周围时，当号称辐射极低、对人体基本无影响的射频识别技术（RFID）嵌入几乎所有物品里，从而使它们变得比某些生物还要聪明时，当物联网让你了解了身边一切物品的来龙去脉而毫无神秘感可言时；当你生活的全部只剩方便时；当数据大到除了对于政府和商家有用而对于消费者毫无意义时；当你几乎毫无信息安全和隐私可言时；当现实和虚拟难以区分时；当APP Store上几乎有你想要的一切以致其数量大到无穷无尽时，我们可能真的不再需要认知和大脑，转而需要一个智能管家或者通过纳米、生物技术、某种算法来提升我们大脑的智能程度，才能应对这一切。

二、信息设计思维与互联网思维的关系

信息设计思维是融合了设计思维与信息技术思维的一种混合式思维方式。技术思维应该是工程师和技术人员应该掌握的基本思考方式，但从目前看来，技术思维，尤其现今是最流行的互联网思维，已经成为时下技术族、创业者、经营管理者共同遵循的一种思考及操作执行方式，而且持续扩展，成为全民皆知的大道理和方法论。这源于互联网企业的快速发展，以及其在社会民生等领域的持续扩张。各行各业的网络化及信息化趋势使互联网企业获得了巨大成功，同时，他们又不断向传统行业和其他非知识经济产业持续渗透，形成了一股"O to O"浪潮，似乎一夜之间，所有传统产业都需要"互联网化"才能在激烈的数字化时代保持不败之地。技术进步之快令人震惊，一时之间，有关"互联网思维"也成了人们最热衷讨论的话题。

在互联网方兴未艾之前，"互联网思维"并不为人熟知，但看看最近这些案例，

人们会发现，信息时代"互联网思维"却像是一剂良药。最早，360以免费杀毒的互联网安全模式切入业内，到目前独霸一方，这种以免费为切入点，先聚集用户，待到一定规模时，再集中发力全面扩展服务的模式，是典型的"互联网思维"。小米靠"互联网思维"，在短短几年内，成为全球第三大手机制造商。雕爷牛腩以"互联网思维"来运营餐厅，在很短时间内，完成了开业、融资等一系列动作，并声称估值近10亿元仅用了半年。雕爷对于菜品的精致、讲究、档次的追求，颇具互联网企业做产品的风格，体现了极致、用户体验、细节和专注等"互联网品质"。西少爷肉夹馍前的百米长龙，似乎再一次验证了"互联网思维"好似灵丹妙药，其与传统行业的对接，颇具颠覆性影响，一时间成为人们津津乐道的主题，成为青年创业人士首选的创业思维和创业模式。

"互联网思维"是什么？研究发现，它与设计思维，尤其是信息设计思维是如此的接近与相似。对应着"互联网思维"的诸多特点，我们甚至可以清晰地看到信息设计思维的影子，二者就像是个性和特点不太相同，但基因和血液等本质因素无异的亲兄弟。接下来，我们详细分析一下信息设计思维应该从互联网思维中吸收哪些有益因子。互联网思维的特点如图2-25所示。

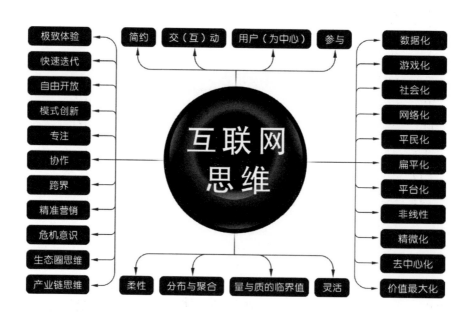

图2-25 互联网思维的特点（彩图）

互联网思维与设计思维相比，二者的区别与联系如图2-26所示。

特 点	互 联 网 思 维	设 计 思 维
以用户为中心	互联网产品都是在力求为用户（人）提供一种服务模式或者体验方式，实现价值最大化并创造附加值	设计的本质就是为人服务，围绕用户体验建立设计生态，构建以人为中心的设计价值体系
极致体验	互联网产品会通过不断更新、升级和迭代，来丰富用户的体验感、沉浸感和交互性	设计产品会通过不断变化的材质、外观、结构、审美和色彩等要素，来丰富用户的体验性和交互性
参与性与交互（动）性	Web 2.0的特点就是广泛的参与性与交互性。互联网产品可以提供用户"发泄"的入口，比如评论、跟帖、反馈、上传、自主和参与制作等方式	交互类产品和新媒体艺术作品的典型特点就是广泛参与和互动，将用户作为作品的一部分来看待
快速迭代	迅速积累人气、用户和口碑，是互联网产品的一大特点。互联网产品的生命周期普遍偏短，因此在版本不断升级的过程中，产品的生命周期、生命力得以延长和延续，也就能借此进一步留住现今注意力分散、需求复杂、缺乏耐心的用户	以智能化为特点的信息设计产品属于软硬件相结合的产品。因此，在硬件方面遵循摩尔定律，在软件方面遵循互联网产品开发路线，在内容设计方面呈现多元化、服务化、游戏化和注重排名与关注度等
自由开放	互联网产品就是要开放入口，让用户和客户自由进入，在此过程来逐步用服务来邦定用户、获取优质资源、收集用户数据、进行广告植入和推送服务等一系列增值活动。没有免费和自由开放的前期准入制度，就不会带来后期商业模式和盈利模式的出现	追求自由是人类的本性，设计作为一种社会性活动，其结果应该是创造一种平等、自由、公平、开放的使用和生存环境，才能从本质上实现设计的价值
模式创新	很多互联网企业均在探索不同的模式创新，这其中有商业模式、盈利模式、产品模式和服务模式等。互联网思维下的模式创新不同于传统行业，是一种改良和进步。因此，传统行业拥抱互联网，不应该仅是简单照搬和复制，而应该是深度学习和模仿并有机整合	长期以来，设计创新是设计行业面临的最重要问题之一。面向未来的设计创新，应该以全局化、可持续、系统化的眼光，去看待技术和观念的变化，以多元、开放、整合的方法去面对设计对象和设计受众，形成一种协同创新机制
专注	在互联网行业内存在着各个垂直领域，这种细分和专注是互联网企业的典型特点和生存之道。没有专注就没有BAT三巨头的出现（百度专注搜索、阿里巴巴专注电商、腾讯专注社交）。这种少则多的思维是一种极为职业化、专业化的体现	从后现代主义开始，"少则多"开始成为一种典型的设计思维，为设计师所津津乐道。专注、细分、极致地关注细节成为当下各类流行电子产品的设计风格，体现了设计的极端专业性、严谨性和职业性
协作	多人协同、蜂巢式协作模式是互联网思维的代表模式。马云在2014年乌镇国际互联网大会指出的3W（即3"win"，客户、合作伙伴和自身三赢）就是一种典型的协同共赢的方式。集合众人智慧，将不同专业、背景、阶层的人联合起来，正不断创造互联网奇迹	从后现代主义开始，"少则多"开始成为一种典型的设计思维，为设计师所津津乐道。专注、细分、极致地关注细节成为当下各类流行电子产品的设计风格，体现了设计的极端专业性、严谨性和职业化
灵活柔性	互联网产品以软件和网络产品为主，因此可以保持较高的灵活度和柔韧性。其形式灵活多样，传播和推广方式不受地域和时空限制，载体灵活和外延可拓展性强，在线上和线下联动以及带动产业链上下游等方面灵活性很强	设计是靠智慧和理念来影响社会和人们的行为的。因此，设计本质上体现了一种柔性，一种潜在的价值力。同时，设计随着时代的变迁、潮流的变化而产生相应调整，体现了一种灵活的适应力
数据化	当技术足以生成、处理、分析、积累足够的数据量时，大数据时代来临了。"得数据者得天下"已经成为时下几乎所有行业的座右铭。数据的价值及其背后所代表的无形资产，成为企业生存和发展的巨大宝库	设计是以用户研究为基础，以市场为导向的社会性活动。大数据可以为设计建构一个立体、全面的用户模型和市场预期。同时，在用户反馈和设计管理方面，数据亦能提供详实有据的帮助和支持，与设计形成良性互动与循环
量与质的临界值	互联网产品是以量换质的典型。当流量、用户、下载量等量化指标达到一定级别后，融资、上市等质变就会不期而至	设计过程也是一个典型的积累过程，尤其是创造性思维中的灵感和顿悟等形象思维形式，更是质与量的跳跃性积累
生态圈思维	以乐视、腾讯、阿里等为代表的互联网企业的生态圈意识很强，在号称"互联网圈地运动"中，企业都在进行"入口"之争，以自身为核心建立生态系统	设计是以设计师、产品和用户为主的生态系统。在设计生态圈中，各要素间的和谐共生、良性互动，是设计行为可持续化的关键与根本
产业链思维	对于产业链上下游的关注是一种全局意识、整体意识。随着互联网向移动互联和智能硬件方面倾斜，有关打通产业链上下游，依靠技术壁垒形成闭环的产品和服务模式将会越来越受重视	设计作为文化创意产业中的一个核心环节，肩负着产业升级与布局的重任。同时，信息时代，受信息技术的影响，设计正在有机地将高科技产业与文化创意结合起来，成为贯穿整个产业链的重要一环

图2-26 互联网思维与设计思维的比较

097

三、信息设计与艺术设计的关系

郑建启在《设计方法学》中，对现代设计方法和传统设计方法进行了比较，认为"人类文明史的发展就是设计活动丰富的过程，同时是设计方法不断发展的过程。"他指出，"设计方法经历了从简单思维到复杂思维的变化，并将人类运用的设计方法概括为'复杂思维＋计算＋模型实验'，而更新的设计方法则是'信息分析与处理＋软硬件设计＋产品制造'，并提出设计方法论是对设计方法的再研究，包括信息论、系统论、控制论、优化论、对应论、智能论、寿命论、模糊论、离散论、突变论等十大科学方法论。"黄平在《现代设计理论与方法》中认为，"设计方法是研究设计一般过程及解决具体设计问题的方法和手段，是'设计的设计'，并强调了现代设计方法的系统性、创造性、综合性和整体性，指出现代设计方法包括：设计方法学、优化设计、可靠性设计、有限元法、人机工程设计、价值工程、反求工程、计算机辅助设计、相似设计及绿色设计等。"

1. 交互设计

交互设计产生于20世纪80年代，由全球创新设计公司（IDEO）创始人比尔·莫格里奇（Bill Moggridge）于1984年提出，是一门以人机交互为基础，关注交互体验的交叉学科。交互设计通过了解目标用户的需求以及用户在与产品或服务互动时彼此的行为，对产品、服务和系统进行交互方式设计，并在此基础上进行增强和扩充，使产品与用户之间建立起一种和谐有机的关系，从而达到用户目标并让用户享受愉悦的体验过程。作者认为，交互设计属于一种普遍科学，在这个意义上有点像哲学，它是设计门类中一切与人机交互有关内容的基础性知识，不适合单独设置成一个学科或方向，能成为学科的应该是信息设计。

交互设计涉及信息技术、艺术设计和人文社会科学（主要是传播学、认知科学等）等领域内容，具有综合性和多学科交叉性的特点。其提供的新型传达方法和设计策略使得这一学科处在设计产业的前沿，并迅速在全球化设计中占有一席之地。经过多年的发展，交互设计越来越聚焦于通过叙事（Narratives）和情感联系（Emotional Connections）去创造一种新型的体验方式。这种设计创新源于用以交互的软件和硬件等交互技术，在本质上不断变化、更新和提高。同时，在产业界，工程师和交互设计师也在不断发展和利用新技术并开拓它们的应用领域，使交互设计创

新朝着以移动互联网等多平台传达方式为基础，为交互媒体提供内容和服务应用设计为核心的方向发展。

交互设计的对象是人工制品、环境和系统的行为，以及传达这种行为的外形元素。但交互设计更关注内容和内涵，旨在首先规划和描述事物的行为方式，然后才描述传达这种行为的最有效形式。交互设计的基本特征是通过对产品或服务进行设计，使得人与人之间的互动变得更容易、更便利。其终极目标是促进人与人之间的交流与沟通。此外，交互设计是基于特定的语境和文化、时间和技术条件下，解决具体问题的一种方法。这也就决定了它是一门基于实践和经验的实用艺术，不存在绝对的工作模式，设计师可以采取任何方法来解决实际问题。

随着网络和技术的发展，各种新产品、新服务模式和交互方式越来越多，人们也越来越重视交互体验。对于设计师而言，深刻理解交互体验并将其优势最大化，将自己锤炼成一名懂得适应新变化并适时做出调整的出色"交互设计师"，显得格外重要。面对交互媒体的爆发式增长、相关应用的海量上线、商业模式的日趋成熟与完善，交互设计要想创新，很重要的一点就是要求交互设计师关注本领域的前沿动态，并具备对于技术和创新的激情、超前的思维能力和想象力，以及出色的创意能力。此外，交互设计师还必须确认他们的设计作品能吸引眼球、有参与性和体验性，用不同的新技术以一种新方式，试验性地、创新性地增强用户的参与性，从而创造出积极、深刻的沉浸感体验方式。

未来，交互设计将朝着智能化方向发展，形成智能交互设计。智能交互设计是以信息设计、环境设计和展示设计为平台，以最前沿的信息技术、计算机软硬件技术、传感技术、微电子技术和投影技术为支撑，以计算机、网络和最新的显示技术为媒介，力求使环境、媒体及各种信息获取和接收渠道变得更加智能化、情感化、合理化、系统化、集成化，帮助用户合理、迅速、快捷、方便、有效地记录、收集、传递、存储、分析、处理、选择、吸收、评价、利用、管理信息，增强用户的体验感和沉浸感以及与媒体环境的互动性、参与性、交融性、积极性和主动性，从而达到改变或影响人们的生活方式和活动空间的一种综合设计行为。其特点包括：智能化、数字化、情感化、交互性、体验性、虚拟性、沉浸感、真实感、立体感等。

有关交互设计应该知道的几个方面如下。

（1）交互设计涉及的几个核心概念：新技术、故事板（Storyboards）、讲故事

（Storyteller）、角色与情节（Personas and Scenario）、原型（Prototypes）、视音频图形、体验、共享媒体（Shareable Media）、情感（Emotional attachment）、可用性、测试等。

（2）交互设计参考书籍：《软件观念革命——交互设计精髓》《关键设计报告：改变过去影响未来的交互设计法则》《交互设计——超越人机交互》《人本界面——交互式系统设计》《交互设计基础教程》。

（3）国外部分交互设计院校：卡耐基·梅隆大学（Carnegie Mellon）、伊利诺斯州立大学设计学院和英国皇家设计学院（Royal College of Art）。

（4）国内部分人机交互学术机构：清华大学信息科学技术学院计算机科学与技术系普适计算教育部重点实验室（http://media.cs.tsinghua.edu.cn），人机交互与媒体集成研究所（http://media.cs.tsinghua.edu.cn），简称"媒体所"，媒体与网络技术教育部——微软重点实验室和清华大学——HP多媒体联合实验室，北京大学计算机系人机交互与多媒体研究室，中国科学院软件研究所人机交互技术与智能信息处理实验室，微软亚洲研究院交互设计中心等。

（5）此外，可以关注苹果、IBM、微软、谷歌、飞利浦、西门子、英特尔、惠普、雅虎、诺基亚、三星、百度、腾讯、阿里巴巴等大型科技公司用户体验、交互设计等相关部门。

2. 界面设计

用户界面（User Interface，简称UI）是人与机器之间传递和交换信息的媒介，包括硬件界面和软件界面，属于计算机科学、心理学、设计艺术学、认知科学和人机工程学等学科的交叉研究领域。近年来，随着信息技术中网络技术和计算机技术的迅速发展，界面设计和开发已成为国际计算机界和设计界最为活跃的研究方向。

众所周知，软件类产品的外形也是需要设计的。软件用户界面是指软件用于和用户交流的外观、部件和程序等。软件用户界面设计应遵循以下几个基本原则。

（1）用户导向（User oriented）原则：首先要明确使用者，要站在用户的观点和立场上来考虑软件界面设计。必须了解用户的需求、目标、期望和喜好等。比如要仔细考虑用户之间的差别和能力上的不同，以及计算机的配置差别（操作系统、浏览器的不同）等。

（2）KISS原则：KISS原则是"Keep It Simple And Stupid"的缩写，简洁和易于操作是界面设计的关键原则。操作和链接等过于复杂的设计都是不成功的。

（3）布局控制：遵循Miller公式。根据心理学家乔治·米勒（George A.Miller）的研究表明，人一次性接受的信息量在7个比特左右为宜。总结为一个公式：一个人一次所接受的信息量为 7 ± 2 比特。这一原理被广泛应用于软件架构中，比如一般网页上面的栏目选择最佳在5～9个之间，如果内容链接超过这个区间，人在心理上就会烦躁，让人感觉信息太过密集。如果实在难以缩减数量，可以采用分组处理。

（4）视觉设计：利用视觉传达设计原理仔细处理设计的三要素：图形、色彩、文字。注意图形的向心性、色彩的搭配和文字的可读性等问题。内容可以采取标准版式设计方法进行分栏设计，在理性版式设计的原则下，适当加入自由版式设计的思路，以求达到整体和谐一致，又不失个性的界面设计效果。同时，注意体现信息时代文化的多元性和兼容性，体现软件本身的操作逻辑、使用流程和定位及特点。

界面设计的根本是为了用户，因此，需要不断进行测试和用户体验研究，需要工科背景的软件工程师，与文科背景的心理学研究员、设计人员进行配合完成。遵循以下程序：定位目标用户并了解其特殊需求，采集用户习惯交互方式及用户希望达到的交互效果；设计时要始终保持设计目标、元素外观和交互行为一致，保证最终成果可用、可理解、可达到、可控制、可执行。

界面原型设计工具如下。

① 出除了众所周知的图形图像处理软件外，Microsoft的PowerPoint、Adobe的Director、Flash、Dreamweaver等多媒体工具，以及Microsoft的Visual Studio .Net和Borland公司的Delphi等可视化开发工具都可使用。程序员或者设计人员利用Visual Basic或Java等语言编写代码，以支持具体的用户操作。

② GUI Design Studio是一个不需要进行软件编码的完整的设计工具。

③ Balsamiq Mockups（http://balsamiq.com/）是一款免费的带有手绘涂鸦风格的原型设计软件。

④ MockFlow（http：//www.mockflow. com/）是一款基于Adobe Flex技术开发的在线原型设计软件，提供了与Balsamiq Mockups基本相似的功能。

⑤ Axure RP（http://www.axure.com/）是美国Axure Software Solution公司开发的原型制作软件，同时也是目前最受关注的原型开发工具。

⑥ SketchFlow（http：//www.microsoft.com/）是微软Expression Blend的一个插件，支持手绘风格的界面设计。

⑦ 还有HotGloo、Mockingbird、Prototype Composer以及Wireframesketcher等。

3. 体验设计

用户体验（User Experience，缩写为UE，也称为UXD）是用户在使用一种产品或服务的过程中建立起来的主观心理感受。由于它具有主观性，从而带来一定的不确定因素，个体差异决定了每个用户的真实体验是无法通过其他途径来完全模拟或再现的。但是对于一个定位明确、需求清晰的目标用户群体来讲，其用户体验的共性可以通过良好的设计实验去认识。

用户体验设计的目的之一就是设计多感官体验，使用户可以建立属于自己的、富有意义的体验感。体验感在人们心里停留的时间更久，因此，它可以形成人们对于产品或品牌的记忆和积极性联系。设计体验的根本在于建立模拟真实的环境，将观众带入到不同于他们日常生活的思想状态中。设计师需要明确各种各样的用户关联点，产品和服务的框架以及它是如何被感知、获悉和使用的；需要研究项目的范畴、目标受众、平台、功能和技术要求；努力寻找用户需求和商业目标之间巧妙的结合点；需要反复推敲整个项目的生命周期，即从最初的草图阶段到最终投入使用的整个过程；要考虑用户与产品互动时所涉及的所有方面，确保连贯性和品质，这样才能创造出最完整的、跨平台体验方式。

体验设计强调"以用户为中心"的设计流程。在开发的初期就将"用户体验"引入整个流程，并贯穿始终。其目的是为了保证：对用户体验有正确的预估、认识用户的真实期望和目的、在功能核心还能够以低廉成本加以修改的时候对设计进行修正、保证功能核心同人机界面之间的协调工作，减少"错误"（BUG）的出现。在具体的实施过程中，要遵循严格的过程：定位→情境问询→可用性研究→用户测试，并在设计→测试→修改这个反复循环的开发流程中，不断挖掘量化标准，力求在设计的产品或服务中融入更多人性化和情感化理念，方便用户使用，更符合用户的操作习惯。

4. 非物质主义设计

谈到非物质主义设计，就要首先了解"非物质社会"。虽然很多人对它持有不同

的观点，但其基本理解还是一致的。所谓非物质社会，就是人们常说的数字化社会、信息社会或服务型社会。在这个社会中，信息工人比率大大增加。与原始社会和工业社会不同，后者的产品价值包含原材料的价值和体力劳动的价值，而非物质社会的经济价值和社会价值，主要以先进知识在消费产品和新型服务中体现的比例衡量。在这个社会中，大众媒介、远程通信和电子技术服务和其他消费者信息的普及，标志着这个社会已经从一种"硬件形式"转变为一种"软件形式"。

"非物质主义"是一种哲学意义上的理论，其基本观点是，物质性是由人决定的，离开了人，物质就没有意义了。"非物质主义"设计的本质实际上是：发现不合理的生活方式，改进不合理的生活方式，使人与产品、人与环境更和谐，进而创造新的、更合理、更美好的生活方式。也就是说，其设计结果并不一定意味着某个固定的产品，它也可以是一种方法、一种程序、一种制度或一种服务，因为设计的最终目标是解决人们生活中的"问题"，这正是"非物资主义"设计观产生的重要前提条件之一。

"非物质主义"设计理念倡导的是资源共享，其消费的是服务而不是单个产品本身。目前我们的生活方式是以产品消费为主流，其做法是：生产者生产和销售产品，用户购买后占有产品并使用产品得到服务，产品寿命终结将其废弃。"非物质主义"的做法是：生产者承担生产、维护、更新换代和回收产品的全过程。用户选择产品、使用产品，按服务量付费。整个过程是以产品为基础，服务为中心的消费模式，它与传统的产品消费模式的区别在于以下3点。

（1）先占有后使用的消费必然存在着排他性，伴随着产品功能的闲置浪费。而"非物质主义"使单个产品的服务量共享，以服务量为纽带联系生产者与用户，能够最大限度地满足有服务需要的用户，能够充分利用资源。

（2）"非物质主义"的生产者是以提供服务达到盈利的目标，这将弱化有计划的产品废止制，为谋求利益的最大化，生产者的着重点将从更新换代逐渐转为减少消耗，在一定程度上将生产成本与生态成本有效地综合起来，使生产者主动地去做一些有利于生态系统的工作，如用部件的回收再利用等。

（3）"非物质主义"的用户以服务量付费，改变了过去先占有产品后使用的随意性，促使用户主动优化使用过程，使生产者与用户共同担负起环境保护的责任。

"非物质主义"设计提供了物质和技术上的保障，非物质设计理念不仅是一种与

新技术，特别是计算机、网络、人工智能相匹配的设计方式，同时它也是一种以服务为核心的消费方式，更是一种全新的生活方式。

5. 科学可视化设计

科学可视化（Scientific Visualization），也称之为科学原理可视化，是科学之中的一个跨学科研究与应用领域，主要关注的是三维现象的可视化，如建筑学、气象学、医学或生物学方面的各种系统。重点在于对体、面以及光源等的逼真渲染，或许甚至还包括某种动态（时间）成分。科学可视化侧重于利用计算机图形学来创建视觉图像，从而帮助人们理解那些采取错综复杂、规模庞大的数字呈现形式的科学概念或结果。

20世纪90年代初期，先后出现了许多不同的科学可视化方法和手段。后来，埃德·弗格森把"科学可视化"定义为一种方法学，即科学可视化，是"一门多学科性的方法学，其利用的是很大程度上相互独立而又彼此不断趋向融合的诸多领域，包括计算机图形学、图像处理、计算机视觉、计算机辅助设计、信号处理以及用户界面研究。其特有的目标是作为科学计算与科学洞察之间的一种催化剂而发挥作用。为满足那些日益增长的，对于处理极其活跃而又非常密集的数据源的需求，科学可视化应运而生"。1992年，布罗迪提出，科学可视化所关心的就是，通过对于数据和信息的探索和研究，从而获得对于这些数据的理解和洞察。这也正是许多科学调查研究工作的基本目的。为此，科学可视化对计算机图形学、用户界面方法学、图像处理、系统设计以及信号处理领域之中的方方面面加以利用。1994年，克利福德·皮科夫认为科学可视化将计算机图形学应用于科学数据，旨在实现深入洞察，检验假说以及对科学数据加以全面阐释。

2007年召开的国际计算机图形学会议科学可视化研讨会，就科学可视化的原理和应用开展了教育培训活动。其基本概念包括可视化、人类知觉、科学方法以及关于数据的方方面面。已经确定的可视化技术方法包括二维、三维以及多维可视化技术方法，如色彩变换、高维度数据集符号、气体和液体信息可视化、立体渲染、等值线、等值面、着色、颗粒跟踪、动画、虚拟环境技术以及交互式驾驶。进一步延伸的主题则包括交互技术、已有的可视化系统与工具、可视化方面的美学问题，而相关主题则包括数学方法、计算机图形学以及通用的计算机科学。

科学可视化设计在信息设计领域的应用包括虚拟现实、增强现实、计算机动画演示、智能交互展示等，其中最主要的是计算机动画演示。

计算机动画在科学可视化领域的运用主要是利用计算机动画进行科学研究和实验的模拟及演示。具体包括：建筑仿真及虚拟漫游、城市和园林规划设计三维重建、产品演示及模拟动画等。随着计算机动画及三维影像技术的不断发展，三维图形技术越来越被人们看重。计算机动画因为比平面图更直观，更能给观赏者以身临其境的感觉，尤其适用于那些尚未实现或准备实施的项目，使观者提前领略实施后的精彩结果，其最大特点是用户可以与虚拟环境进行人机交互，将被动式观看变成更逼真的体验互动。360度实景、虚拟漫游技术已在网上看房、房产建筑动画片、虚拟楼盘、电子楼书、虚拟现实演播室、虚拟现实舞台、虚拟场景、虚拟写字楼、虚拟营业厅、虚拟商业空间、虚拟酒店、虚拟现实环境表现等诸多项目中采用。未来，计算机动画将继续以其强大的技术实力为科学可视化提供更多、更大的帮助。

四、信息设计与信息技术的关系

信息技术是信息设计的基础和支撑，是信息设计之所以包罗万象的决定性力量。信息技术与设计的互动和结合，丰富了设计理念、设计的表现手段和设计效果，重新定义了设计作品的范畴和感染力。将传统设计行为与前沿信息技术相结合，并配以最新的传感装置、显示装置，就能够实现具有交互、模拟、感应功能和声音、图像相融合的体验型互动设计产品，让人们能够在充满奇幻想象的设计环境中体验和分享到更多的乐趣。通过糅合动态的灯光、声音、影像、色彩、动画及简单自然的手势和姿态，让人们在感官互动中获得丰富的体验经历。

具体地讲，信息技术在设计表现方式、设计结构和设计效果等层面的影响明显，更容易量化和考证。

首先，前沿信息技术对设计表现方式的影响可以细分为：对展示或者称之为显示方式的影响、对（人机）交互的影响和对设计传达方式的影响。

在展示/显示方面，主要技术包括：增强现实、虚拟现实、互动投影和全息影像。在交互方面，主要技术包括：多点触控、体感控制、实体交互和自然界面。在传达方面，主要技术包括：社交媒体、网络技术、三网融合、多屏合一、移动技术和传

输技术。

其次，在前沿信息技术对设计结构的影响方面，主要技术包括：嵌入式系统、单片机、传感技术、可穿戴计算、识别技术、控制技术、云计算、物联网和大数据。

最后，在前沿信息技术对设计效果的影响方面，主要技术包括：普适计算、人工智能和脑机接口。

事实上，与信息设计相关的信息技术还有很多，或者说，要完成一个大型信息设计项目，所用到的信息技术有很多，在此我们不能一一列举。上述是运用比较多的、比较有代表性的26种。对于这26种信息技术，按照轻重缓急，重点论述那些常用的、与设计结合紧密的、利用频率高的以及通过多年研究作者主观认为非常重要的14种。在本章中，除了详述每项技术的具体定义、内容和最新动态外，最重要的是讲，该技术如何与信息设计相结合，如何提高设计效率、丰富设计手段、增强设计效果、拓宽设计范围的。此外，由于设计人士疏于研究技术，对于有什么应该熟知的技术了解并不多，作者在最后附录部分——附录二里，尽可能多地搜集了更多与信息设计有关联的信息技术术语，感兴趣的读者可以根据本书最后附录，顺着作者提供的线索，继续利用多种途径进一步扩展查询、了解、研究。如有遗漏或忽略的，请读者谅解。

1. 人机交互

人机交互可以说是信息设计的起点。

人机交互是研究关于设计、评价和实现供人们使用的交互计算系统以及有关这些现象进行研究的科学。系统可以是各种各样的机器，也可以是计算机软件。用户通过人机交互界面与系统交流，并进行操作。

与人机交互相关的术语包括CHI（Computer-Human Interaction）、HCI（Human-Computer Interaction）、UCD（User-Centered Design）、MMI（Man-Machine Interface）、 HMI（Human-Machine Interface）、OMI（Operator-Machine Interface）、UID（User Interface Design）、Human Factors（人因工程，缩写为HF）和Ergonomics（人机工程学）等。尽管这些术语在形式上不同，但它们本质上是相同的，只是不同术语侧重的角度和范围有所不同，体现了不同学科的研究人员更倾向于从自身领域的角度来理解人机交互。例如，CHI强调计算机重要性，HCI主要体现用户第一的思想，而HMI针对的不只是计算机系统，还包含其他形式的系统，因此较HCI更加通用。

操作系统的人机交互功能是决定计算机系统"可用性"和"易用性"的一个重要因素。人机交互功能主要依靠可输入、输出的外部设备和相应的软件来完成。可供人机交互使用的设备主要有键盘、鼠标、触屏、各种模式识别设备（如语音识别、汉字识别）等。与这些设备相应的软件就是操作系统提供人机交互功能的部分。人机交互部分的主要作用是控制有关设备的运行和理解并执行通过人机交互设备传来的有关各种命令和要求。

随着计算机的计算和感知能力变得越来越强，其在模拟人类感知能力的同时，将人机交互指向两个关键目标：一是使人机交互沿着自然和谐的方向发展，减少人类学习成本和时间精力投入成本，增强个体基本信息处理能力，以便更好地融入信息社会和信息文化中；二是不断促进虚拟的数字世界与现实的物理世界走向融合。

2. 增强现实

增强现实（AR）也称为扩增实境。通过电脑技术，将虚拟信息应用到真实世界，力求把真实环境和虚拟物体实时地叠加到同一个画面或空间里。这种将现实与虚拟世界相混合的方式可以使观众产生虚幻的感觉，可以更加直观和形象地获取信息和知识，增加体验性、沉浸性和交互性。

增强现实的原理可以简单理解为信息采集——定制化三维模型或其他类型信息生成——混合现实（图2-27）。增强现实的最初形式就是为增加实物商品的互动性和信息量。当用户手拿某商品的图片或者包装并将其置于摄像头采集的范围内时，摄像头在将整个场景显示在与之连接的显示器上的同时，随即分析采集的产品信息，并即刻通过程序调用已经事先建好的三维模型，并使该模型出现在显示器场景中，商品图片或者包装之上，从而形成类似产品的数字化形象与"真实"形象相叠加的混合效果。引号意指这里的真实并非现实中的真实产品，而是出现在显示器中、摄像头采集的场景中产品的，本质还

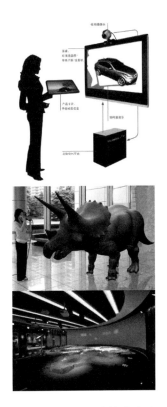

图2-27 增强现实技术（彩图）

是数字化的。当用户旋转或者移动手中的产品图片时，显示器中的场景以及产品的三维形象也会随之发生变化，从而使用户可以更加直观地与数字形象互动。

产品的三维形象其实并没有出现在用户手中的图片之上，而是出现在显示器中相应场景中的图片之上，即增强现实并不能在空气中生成三维形象，而是借助显示装置来完成。通过采集真实信息，然后调用已生成的模型，形成了虚拟形象与虚拟场景的混合，本质上并不是虚拟与现实的融合，仍然是发生在数字世界中的魔术而已。事实上，这也是目前所有虚拟与现实融合时面临的统一问题，即目前的技术还并不能在空中成像，像《钢铁侠》中的空气界面是不存在的。虽然，很多研究机构力求突破这一显示的瓶颈，也有很多机构和视频标榜能在空气中成像并交互，但目前来讲，寻根问源，都是不可能的。无论全息影像还是投影技术，都需要借助空气中的某些介质，才能成像。比如全息技术借助的是释放在空气中的烟雾、水幕等，投影技术借助的是透明投影膜。完全不借助任何材质的、纯粹空中可交互成像，在目前的技术条件下，还不能实现。而完全无边、透明的显示装置目前也还未生产出来，正如国际上最先进的玻璃生产商"康宁"所言，目前完全隐藏玻璃中的电路还做不到；三星也讲到，目前生产完全无边的显示器也不现实。受此限制，增强现实也只有借助显示装置，才能以虚拟结合"现实"（仍是虚拟）的假象来暂时替代了。俄罗斯一家公司曾号称开发出"空气幕触摸屏"，对现有的硬质触摸屏发起挑战，并在国际消费电子展上展出。然而经过研究发现，这台只有底座的机器仍然是以喷射出的稳定湿润气流作为屏幕，以类似投影的方式将图像投射至气体幕上，再使用动作感应器来识别用户的手势，完成一系列的隔空操作，如滑动、捏合、缩放等。因此，虽然已增强现实为代表的虚拟现实和全息影像等最新的显示技术均是在力求解决空中成像的问题，加速虚拟与现实的融合，但真正实现还是需要时日的。随着显示技术的不断进步，显示装置正在变得越来越薄、越来越大、边缘越来越窄、并逐渐弯曲。设想，有朝一日，当显示器薄到纸张的厚度并能像纸张一样随意弯曲和折叠时、完全没有边缘时、内部线路能完全隐藏或者透明时、白昼情况下能自发光或者能有效借助外界光线显示时、自备计算能力能依靠无线网络胡近场技术收发数据时、轻到能悬浮于空中且韧性能维持其不会随意飘动时，真正意义上的空气交互式屏幕才能出现，又一波人机交互的革命性大潮、用户体验的颠覆性改变必会随之到来。

目前来讲，增强现实仍属于信息设计中的前沿研究领域，设计师借助增强现实来为真实空间增加"信息外套"，用户借助移动设备，通过人工感应进入互联网，将实

体信息转换为数字信息。比如用户使用平板和智能手机等设备，可以将数字信息叠加在真实环境和场景之上，更有效地了解、理解自身所面对的未知世界。这些应用功能使用户能够更方便地使用实体计算技术，更好地与周围环境融为一体，更及时、迅捷地掌握和利用信息，进而帮助逐步实现现实物质世界与数字世界的无缝融合。

目前，增强现实的主要应用领域包括：古迹复原和数字化文化遗产保护、商场产品展示、虚拟试衣、新品发布会现场、工业维修、娱乐和游戏产业、市政规划建设、电子沙盘、交互橱窗、虚拟说明书和动态海报等方面。比如在文化遗产保护方面，科学信息以增强现实的方式提供给参观者，用户不仅可以看到古迹的文字解说，还能看到遗址上残缺部分的虚拟重构；在虚拟试衣镜前，通过摄像头采集消费者个人形象信息并传入电脑中，结合程序与相关算法，消费者就可以将显示在镜子上的不同款式的衣物，虚拟的穿戴在自己身上，从而在购买之前就可以逼真地体会到某款式的衣服穿在自己身上的效果，省去了真实试衣的烦琐和反复试穿的麻烦，在同样的时间里，可以虚拟试穿更多款式的衣服；在新产品发布和可视化产品说明中，使用增强现实技术，可以通过发布会现场的投影屏幕，将真实的主持人和讲解人员与虚拟的产品结合在一起，最大限度地增加现场气氛、提高讲解的趣味性、并使观众获得更多的信息量；产品的虚拟可视化展示，则是通过捕捉和识别技术，使观众通过显示装置看到在一张普通产品说明书上生成的虚拟产品形象，并可以自由转动产品，从各个角度观察和了解产品，增加了趣味性和体验感；在电子虚拟沙盘中，采用增强现实技术将规划效果叠加在真实沙盘场景中，以更生动的方式直接获得未来规划效果；在博物馆领域，通过事先设置好的观察眼镜或者其他智能终端，用户可以体验到有关展品的一切虚拟信息，知识和信息的接收量陡增，体验感和沉浸感进一步加强。

此外，随着智能移动设备的普及，增强现实技术在智能手机中得到了广泛运用。用户可以通过手机摄像头将接收到的周边建筑物的相关资料，叠加显示在建筑物周围，最大限度地获取相关信息。此外，用户还可以通过手机进行虚拟游戏，而这种虚拟游戏是将数字内容与真实场景相混合的结果。用户不用一直盯着屏幕来进行游戏，而是通过在真实场景中的移动，来随机获取游戏内容，形成极强的沉浸感和体验感。

3. 虚拟现实

虚拟现实（VR）也称灵境技术或人工环境，是利用电脑模拟产生一个三维空间的

虚拟世界，提供使用者关于视觉、听觉、触觉等感官的模拟，让使用者如同身历其境一般，可以及时、没有限制地观察三度空间内的事物。

虚拟现实首先是一种可视化界面技术，可以有效地建立虚拟环境，这主要集中在两个方面，一是虚拟环境能够精确表示物体的状态模型，二是环境的可视化及渲染。系统主要用到三维计算机图形学技术、多种功能传感器的交互式接口技术和高清晰度显示技术，是计算机系统设置的一个近似客观存在的环境，是硬件、软件和外围设备的有机组合。

虚拟现实离不开视觉和听觉的新型可感知动态数据库技术。可感知动态数据库技术与文字识别、图像理解、语音识别和匹配技术关系密切，并需结合高速的动态数据库检索技术。同时，虚拟现实不仅是计算机图形学或计算机成像生成的一幅画面，更重要的是人们可以通过计算机和各种人机界面交互，并在精神感觉上进入环境。它需要结合人工智能、模糊逻辑和神经元技术。

目前，虚拟现实的主要应用领域包括：虚拟实训基地和虚拟仿真校园，虚拟漫游，工业仿真，矿产、石油、电力、煤炭行业多人在线虚拟应急演练，市政、交通、消防虚拟应急演练，多人多工种虚拟协同作业，虚拟制造，虚拟装配，模拟驾驶、训练、演示、教学、培训，军事模拟，虚拟战场、电子对抗，虚拟地理信息系统，生物工程中基因、遗传、分子结构虚拟研究，虚拟医学工程中虚拟手术、解剖、医学分析，虚拟建筑视景与城市规划，虚拟航空航天，科学可视化，文化遗产数字化保护，产品虚拟展示，虚拟建设、虚拟地理勘探、虚拟演播室、虚拟水文地质研究和维修等。

虚拟现实是一个典型的人机交互系统，也是一个由计算机软硬件构成的系统，其基本特征是一个"3I"环境，即交互（Interaction）、沉浸（Immersion）和想象（Imagination）。据此特征可知，在虚拟现实系统中，人仍然是核心要素，起着主导作用，人们可以在虚拟现实构建的定性结合定量的综合集成系统环境中，获得感性和理性知识，从而进一步激发创造性思维。此外，虚拟现实系统在技术层面，是由基于先进传感器的人机接口、多媒体计算机系统和面向虚拟现实的软件系统构成。因此，虚拟现实系统需要借助多维度、多空间的人机交互媒介，来完成和谐的人机交互，这些设备包括：立体眼镜、头盔显示器、三维鼠标、数据手套、手持式（手控式）宽视野高分辨率立体显示器到虚拟视网膜显示等显示技术和装置，以及触觉和力反馈装置、获取人体动作和表情的数据服、多人共享的沉浸式显示系统

等，将人置身于一个完全虚拟的环境之中。

随着计算机软硬件的不断快速发展，比如高性能工作站和各种虚拟现实生成软件，如Open GL（Open Graphics Library）、虚拟现实工具包VRT、WTK（World Tool Kit）、Quick Time VR、MultiGen及其开发的Vega（实时仿真、可视化环境和虚拟现实软件系统，用户可以利用它迅速生成一个交互式、三维模拟环境）和DI-Guy等。以DI-Guy为例，它在虚拟现实中的应用包括三类：沉浸式训练系统（Immersive Training System）、交互式训练系统（Interactive Training System）和可视化设想系统（Scenario Visualization System）。

增强型虚拟现实技术是综合型运用各种虚拟现实软硬件技术的整合应用，比如虚拟驾驶操作舱系统利用了头盔式显示器、数据手套等软硬件设备；虚拟手术系统则是利用光学融合取得虚实结合的病人虚拟现实景象，通过各种医疗设备，如扫描仪和超声波探测仪等，将获取的数据、图像生成三维图像，并将它们的位置、大小、颜色无缝融合并同步校准在模型和真实人体上，从而为医生练习和手术带来便利与帮助，是一种虚实结合的、安全、可靠、高效、全面的医疗系统。

虚拟现实还可以和增强现实、体感控制、实体交互等结合使用，将人造虚拟环境一步一步叠加在现实空间中，形成物理空间与数字空间无缝融合的混合现实效果，使人置身于亦真亦幻的情境之下，形成了以人为中心的"3I"环境。

4. 互动投影

从第一台投影仪面世至今，已经过去了将近40年，现在，投影技术正飞速向前发展。投影从最初的仅是显示图像，到后来与其他信息技术的结合，通过摄像头可跟踪、可触控，从而实现互动投影（Interactive Projector）、3D投影（Three Dimension Projection），其应用和发展已经经历了巨大的质变过程。比如使用克鲁克斯（Coolux）开发的"潘多拉系统"（Pandoras Box）投影平台（图2-28），突破异型表面限制，结合先进的无缝边缘融合技术，实现了大型室外环境、演出、车身、交互装置等互动产品的实体投影效果。

图2-28 异面投影平台（彩图）

互动投影系统的运作原理首先是通过捕捉设备（感应器）对目标影像（如参与者）进行捕捉拍摄，然后由影像分析系统分析，从而产生被捕捉物体的动作，该动作数据结合实时影像互动系统，使参与者与屏幕之间产生紧密结合的互动效果。

互动投影的最基本原理是：通过摄像头主动发射红外，然后由传感器接受红外，使人体与背景虚拟对象得以分割，摄像机得到的是一副包括人像的黑白单色背景。接下来，通过图像差分技术，就是把摄像头得到的连续两帧图像进行相减，得到运动部分，最后再分析得到的数据，投射图像。复杂的互动投影技术还涉及摄像机的标定、光流法寻找运动方向、性能的优化处理、特效等。

互动投影系统由四个部分组成：第一部分、信号采集部分，根据互动需求进行捕捉拍摄，捕捉设备有红外感应器、视频摄录机、热力拍摄器等；第二部分、信号处理部分，该部分把实时采集的数据进行分析，所产生的数据与虚拟场景系统对接；第三部分、成像部分，利用投影机或其他显像设备把影像呈现在特定的位置，显像设备除了投影机外，等离子显示器、液晶显示器、LED屏幕都可以作为互动影像的载体；第四部分、辅助设备，如传输线路、安装构件、音响装置等。

互动投影的衍生产品包括：地面和墙面互动投影、空中翻书、球幕和环幕系统等。

（1）异形多点触控投影：采用红外线扫描配以低功耗无线传输技术，实现球体表面触摸功能，衍生出诸如地球探索、火星探秘、月球考察等实体球面触摸概念的新型互动产品（图2-28）。

（2）楼体3D投影与景观和大型装置3D投影：运用数字化边缘融合墙体投影显示技术，实现了多色彩、高亮度、立体化、高分辨率显示效果的超大建筑物外墙体画面投影效果。墙体投影是由单台或多台投影组成，是集成了硬件平台以及专业显示设备的综合型可视化系统工程，整个系统包括投影墙体、投影机、高级仿真图形计算集群、相关辅助配件等组成，产生高度真实感、立体感超大的三维场景。此外，多种大型装置、景观的外立面3D投影效果，可以丰富感官体验、增强视觉冲击

图2-29　3D投影技术使建筑物外观充满了智能化的特点（彩图）

力（图2-29）。

（3）车体3D投影：以车身为载体进行3D投影实现，效果绚丽、震撼力强（图2-30）。

（4）舞台美术设计3D投影：舞台美术设计中通过将3D投影技术和全息影像技术相结合，产生了亦真亦幻的魔幻情境，强烈地增加了舞台效果和演出效果，有效活跃了现场气氛，给观众带来了新的视听效果和震撼体验（图2-31）。

互动投影的投射方式有正投和背投之分。此外，为了实现透明的投射效果，近年来，出现了一种透明投影膜（ProDisplay），该投影膜是一种新型投影材料，独特的透明投影材质，可以制造出影像悬浮于空中的立体感，采用背投方式，更节省空间，与室内外装饰风格浑然一体。ProDisplay有三种型号。SunScreen背投膜，可以在阳光直射环境下使用，成像效果好。Diffusion背投膜，它是散射膜的一种，透明度最高达75%，适合无阳光直射环境或者夜晚使用。ClearView背投膜，完全透明，透明度高达99%，适合做全息成像用。在运用透明投影膜的基础之上，又衍生出三种不同方式，分别是：360°倒金字塔全息投影柜（图2-32）、穿透式全息投影膜（图2-33）和移动屏。

360°倒金字塔全息投影柜可以从任何角度观看影像的不同侧面。这种360度幻影

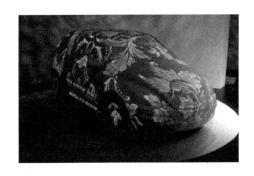

图2-30　车体3D投影

图2-31　互动投影、全息影像技术和异型投影
（彩图）

图2-32　360°倒金字塔全息投影柜

图2-33　穿透式全息投影膜（彩图）

成像系统，将三维画面悬浮在实景的半空中成像，效果奇特，科技感十足；穿透式全息投影膜是由内部具有精密光学结构的、高分子纳米材料制成的投影屏幕。具备高透光性、高亮度、高对比度的特点。具有同时呈现实景与影像的功能，这种全新的互动展示技术将装饰性和实用性融为一体，是一款高档时尚的展示工具；移动屏利用LED或者透明投影幕，结合轨道装置，按照设定的路线进行移动，和屏幕后方物体产生叠合效果，从而创造虚拟与现实相结合的混合现实效果。

目前来说，投影投射的面积已经远超各种显示器和平板电视，但随着用户对大型显示面积需求的进一步增强，大型屏幕无缝拼接技术的应用变得越来越普及。"潘多拉"系统使用无缝边缘融合技术就是其中之一。它是将一组（多台）投影机投射出的画面进行边缘重叠，并通过融合技术显示出一个没有缝隙、更加明亮、超大、高分辨率的整幅画面，画面的效果就好像是一台投影机投射的画质。当两台或多台投影机组合投射一幅两面时，会有一部分影像灯光重叠，边缘融合的最主要功能就是把两台投影机重叠部分的灯光亮度逐渐调低，使整幅画面的亮度一致。这种技术经历了硬边拼接、重叠拼接和边缘融合拼接三个发展阶段。大型屏幕无缝拼接技术可以满足展示丰富效果的要求，实现任意形状、任意尺寸的无缝拼接屏幕，实现图像边缘的无缝融合。该技术特点扩展自由，安装灵活方便，解决了高分辨率图像的实时变形问题和多个显示应用程序的同步问题。比如，首先在屏幕上采样一定数量的关键点，然后通过插值的方法得到原始图像与显示图像的数学变换模型，再利用现代图像显示卡GPU的巨大并行计算能力，在GPU上实现了插值变换数学模型，可以满足高分辨图像的实时变形和边缘融合。插值数学模型利用双线性采样公式，从变形后图像坐标反计算出原始图像坐标，对原始图像进行实时采样。这样只需要进行一次坐标变换计算，得到原始图像和变形图像的对应关系，就可以利用此对应关系，实时在GPU中实现显示图像的变形。大屏幕拼接过程包括如下。

（1）Window桌面经投影后在弧形的拍墙壁上的局成像效果，安装投影机需要两个投影画面有一定的重叠区域，便于进行图形拼接。

（2）未经变形纠正图像投影效果，两个标定画面具有一定的重叠，用来进行边缘融合拼接。

（3）经过变形纠正的图像投影效果，经过边缘融合，两个标定画面自然地拼接在一起。

互动投影颠覆性地改变了环境设计的范畴、空间和表现形式，无限地丰富了其表现效果，并为景观、建筑物外观、室内设计增加了前所未有的震撼感受和视听效果，极大地提高了环境的智能化、交互性、体验性和沉浸感等特点，实现了人与环境的双向交流与互动。此外，互动投影与展示设计相结合产生的各种虚拟数字产品与现实相混合的装置，使展示空间成为高度集合智能化、交互性的重要场所。不论短期展示还是长期展示，其数字化、信息化的媒介、展示方式和模拟真实的操作性都会带给参观者高度的沉浸感、体验感和参与感。比如通过悬挂在顶部或正面的投影设备把影像效果投射到地面，当参观者走至投影区域时，通过系统识别，参观者可以直接使用双脚或动作与投影幕上的虚拟场景进行交互，各种互动效果就会随着你的脚步产生相应的变幻。这种地面互动投影系统是集虚拟仿真、图像识别于一身的互动投影设计实践，包含了水波纹、翻转、碰撞、擦除、避让、跟随等表现形式。观众通过身体动作来与地面的图像进行互动，其交互体验性令人难忘，广告效果极强，特效类型丰富，投影区域面积和投影形状可以根据展示效果及创意的需要而任意改变，易于安装部署，方便拆装和运输，既适用于长期展览，也便于短期展会。

互动投影技术集合了先进的计算机视觉技术和投影显示技术，将日趋成熟的信息技术与艺术创意完美结合，来营造一种奇幻动感的交互体验效果，具有很高的新奇性和观赏性，可以很好地活跃气氛，增加展示的科技含量，提高现场人气的目的。因此，互动投影项目运用的场合和领域极为广泛，具体包括：商城、大型购物广场（Shopping Mall）、连锁卖场、品牌旗舰店、休闲会所等的消费终端；机场、地铁、火车站等公共场所的查询终端；大型庆典、交易会、展览会、产品推介会现场的沉浸式多媒体展示系统；图书馆、博物馆、展览馆、学校、信息中心等地的知识普及和阅览系统；儿童体验馆、娱乐场所的互动游戏装置等。尤其是新型交互式游戏，运用互动媒体全新理念，重新定义了传统游戏产品，将传统游戏与投影技术结合，再配以传感装置，实现具有交互、模拟、感应功能和声音、图像相融合的体验型互动游戏产品。这种交互游戏重拾了游戏的本质：释放欢乐，以及在欢乐中获益，让人们能够在充满奇幻想象的游戏中体验和分享到更多的乐趣。通过糅合动态的灯光和声音及简单自然的手势和姿态，让游戏玩家在感官互动中获得一次充满刺激、神秘和趣味的奇妙旅程。而且，处在当下娱乐经济时代，交互游戏还可以推广至医疗保健、科学中心、品牌策略与传播、儿童博物馆、科技馆、体验馆以及其他活动领域，具有广阔发

展空间。

5. 全息影像

全息影像（Holography）是利用全息技术生成的影像，全息技术则是利用干涉和衍射原理记录并再现物体真实的三维图像的记录和再现的技术。第一步，利用干涉原理记录物体光波信息，即拍摄过程。被摄物体在激光辐照下形成漫射式的物光束；另一部分激光作为参考光束射到全息底片上，和物光束叠加产生干涉，把物体光波上各点的位相和振幅转换成在空间上变化的强度，从而利用干涉条纹间的反差和间隔将物体光波的全部信息记录下来。记录着干涉条纹的底片经过显影、定影等处理程序后，便成为一张全息图，或称全息照片。第二步，利用衍射原理再现物体光波信息，即成像过程。全息图犹如一个复杂的光栅，在激光照射下，一张线性记录的正弦型全息图的衍射光波一般可给出两个象，即原始象（又称初始象）和共轭象。再现的图像立体感强，具有真实的视觉效应。全息图的每一部分都记录了物体上各点的光信息，故原则上它的每一部分都能再现原物的整个图像，通过多次曝光还可以在同一张底片上记录多个不同的图像，而且能互不干扰地分别显示出来。

全息技术形成的图像具有虚拟成像和模拟真实的感觉，其图像形成的立体感、空间感很强，可以360度浏览，借助投影投射方式的全息影像还能通过红外等技术与观众互动，成为亦真亦幻的悬空、通透效果，在文化遗产数字化再现、虚拟展示和交互投影等方面具有广阔的应用空间。

然而，全息技术的瓶颈在于，其成像必须借助一定材质，比如烟雾、水幕等粒子系统，目前还无法做到直接在空气中成像。很多视频中宣扬的空中成像技术，基本都是后期合成的虚拟效果或者是借助透明的投影膜模拟的效果，比如现在展示设计中常用360°倒金字塔全息投影柜和穿透式全息投影膜，均是由内部具有精密光学结构的、高分子纳米材料制成的投影屏幕。这种投影膜具备高透光性、高亮度、高对比度等特点，能同时呈现实景与影像的功能，可以从任何角度观看影像的不同侧面，将三维画面悬浮在实景的半空中360度成像，但归根结底也是材质在起到显示作用，抛弃材质的成像作用的，类似《钢铁侠》中，小罗伯特·唐尼在空中操作虚拟界面的效果，目前还无法做到。随着显示技术的不断进步和相关技术的配合发展，不远的将来，完全不需要借助显示媒介的全息影像技术必然会出现，从根本上颠覆传统显示方

式，为显示和交互技术的发展，带来革命性变化。

6. 多点触控

多点触控（Multi-Touch），又称多重触控、多点感应、多重感应，是采用人机交互技术与硬件设备共同实现的技术，能在没有传统输入设备（鼠标、键盘等）的情况下进行计算机的人机交互操作。比如互动投影系统就是利用多点触控技术，基于先进的计算机视觉技术，采用红外线扫描配以低功耗无线传输技术和全反射式光电感应等技术，获取并识别手指在投影区域上的移动，让用户彻底摆脱"鼠标+键盘"的传统操作方式，只需用手轻触，即可精确而迅速地实现对投射区域的操作，配合精致的交互界面设计，大大提高用户对媒体资源的利用效率，是一种极为自然和方便的互动模式。

多点触控系统的衍生产品可以广泛应用于：展厅和会议演示系统、信息查询和导识系统、产品发布会议现场、互动吧台和互动点餐桌面、电子书浏览等科教、军事、文物保护、公共宣传、教育等众多领域。用户可通过双手进行单点触摸，也可通过单击、双击、平移、按压、滚动、旋转等不同手势触摸屏幕，实现图像的点击、缩放、三维旋转、拖拽等随心所欲的操控，从而更全面地了解对象的相关特征（文字、录像、图片、卫片、三维模拟等信息）。

长久以来，人们一直只习惯用鼠标来操控电脑画面，这导致多点触控技术无法在科技产品中获得完整的运用。在理论上，利用手指直接在屏幕上进行操作远比使用鼠标要更为精确。虽然这会让使用者耗费更多的动作及体力，却能够在操控过程中获得更多的乐趣。多点触控产品可整合至投影机或液晶面板内，并结合手势、手绘轨迹等辨识技术，完成自然的人机交互过程，可以让多用户共同享受交互体验。多点触摸技术，能构成一个触摸屏（屏幕、桌面、墙面等）或触控板，能够同时接受来自屏幕上多个点进行计算机的人机交互操作，即多人多点多任务处理。

根据工作原理不同，触摸屏被分为不同种类，比较常见的包括电阻式（触摸屏）、电容式（触摸屏）、红外式（触摸屏）、声波识别式（触摸屏）、电磁感应式（触摸屏）。此外，依靠红外捕捉技术的触控方式，就是利用特殊红外灯在桌体内部形成均匀红光照射，再利用多个高效红外捕捉摄像机，搭建起一个抗干扰的红外捕捉系统，当用户通过手或激光笔触控桌面时，红外捕捉系统能迅速捕捉，交由定制的红外捕捉处理程序处理。从而完成不同手势的响应。这个系统还包括LLP技术、FTIR技

术、Tought Light技术、Optical Touch技术等。

多点触控技术与设计结合最为紧密，很多产品和创意方案均是利用其完成了出色的人机体验。苹果智能手机iPhone作为信息产品设计的杰出代表，创新性地使用了多项信息技术，并将它们通过设计行为完美地嵌入到手机中，不仅令iPhone更便于使用，而且从根本上影响和改变了人们对手机的操作方式和使用方式。其中，最具颠覆性的应用就是多点触控技术。用户只需手指轻点就能与手机系统互动，控制方法包括滑动（swiping）、轻按（tapping）、挤压（pinching）及旋转（reverse pinching）等。多点触控技术开始为人熟知，并得到了爆发式的增长和普及。很多设计成果和实现方式，均运用了多点触控技术，比如互动投影、触控屏幕、触控桌面等。多点触控另一个典型应用就是目前在教育界已经普及的交互式电子白板（Interactive Electronic Board）。

2010年3月，微软技术节在美国总部正式举行，这是微软研究院年度内最大的技术展示活动，微软亚洲研究院的一项名为"移动三维交互场（Mobile Surface）"的技术被选定在这次技术节上展示。 该技术用到了"智能触控技术"，通过使用摄像投影传感系统能够将任意的（比如办公桌面、餐台、茶几等）表面或一张普通的纸变成可触控的平台，如图2-34所示，从而让用户能

图2-34 广泛应用的多点触控桌面系统

够在移动设备，如手机上，体会到与微软"Surface"类似的智能触控体验，而且这项技术在平面多点智能触控的基础上，还能够为移动设备提供3D空间的自然交互。比如用户将手机的内容投影到任意桌面，可以触控或3D的手势实现交互操作。而且这个系统还能实时捕获放入投影区域物体表面的数据模型，从而为增强现实应用提供了支持平台。

7. 体感控制

体感控制（Body Control）是自然人机交互（界面）的一种基本形式（图2-35），指运用人的肢体动作去控制界面的一种新型人机交互方式。目前对体感控

制的开发和研究主要是基于微软Xbox 360的外设Kinect（Kinect for Xbox 360 in Body Control）、体感控制器制造公司Leap的"Leap Motion"和英特尔的"Real Sense 3D"摄像头。

图2-35　体感控制技术

　　Kinect（图2-36）的成功源于消费者对于自然人机交互方式的渴望和认可。Kinect是一种3D体感摄影头，但较一般的摄像头更为智能。它导入了即时动态捕捉、影像辨识、麦克风输入、语音辨识、社群互动等功能。它能够发射红外线，从而对整个房间进行立体定位，并借助红外线来捕捉和识别三

图2-36　微软Kinect体感控制设备

维空间中人体的运动。除此之外，配合着Xbox 360上的一些高端软件，可以对人体的48个部位进行实时追踪。Kinect是划时代的产品、是开创新时代的产品。在游戏领域，它的出现意味着游戏玩家可以抛掉任何控制器，只需要对着屏幕做各种动作就可以轻松地控制游戏。Kinect是一种3D体感摄影机，但较一般的摄像更为智能。它导入了即时动态捕捉、影像辨识、麦克风输入、语音辨识、社群互动等功能。首先，它能够发射红外线，从而对整个房间进行立体定位，并借助红外线来捕捉和识别三维空间中人体的运动。除此之外，配合着Xbox 360上的一些高端软件，可以对人体的48个部位进行实时追踪。该设备最多可以同时对两个玩家进行实时追踪。

　　Kinect的出现撼动了互动游戏领域Wii的统治地位，同时也为交互媒体领域注入了新鲜的思路和新型的实现方式。基于Kinect，人们可以开发出更多的应用和扩展，使体感控制成为现实。目前，最新的应用开发主要是通过体感近距离控制各种屏幕、显示器、投影幕，乃至交互装置上的影像、动画和界面等信息输出方式。比如MIT媒体实验室的两个代表作品："第六感"和"inFORM"。"第六感"是一个典型运用身体语言，与虚拟世界交互的体感控制作品，但它并没有直接使用Kinect，而是运用

了和Kinect相同的红外摄像头捕捉技术。而MIT媒体实验室实物媒体组设计的另一个作品"inFORM"，则利用了Kinect来完成。

体感控制器制造公司Leap的Leap Motion（图2-37）在2013年2月发布、5月上市，2014年8月登陆中国市场。这是一款体感控制设备，具有很强的软硬件结合能力。Leap Motion体感控制器功能类似Kinect，其应用程

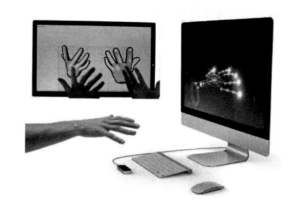

图2-37　Leap Motion体感控制设备

序商店名为Airspace，包括游戏、音乐、教育、艺术等分类。此外，已经有包括迪士尼、Autodesk、谷歌在内的很多公司宣称部分旗下软件游戏支持Leap Motion，其中包括赛车游戏、Autodesk的Maya插件、Google Earth以及其他应用。流行的事件管理器Clear Mac版同样支持Leap Motion体感动作操控。

英特尔进一步发展了与人类体感相关的设计思路，正在努力开发将"面部识别""语音命令""眼球追踪"和"手势控制"等自然交互技术集合在一起的技术集成，即"感知计算"，并力求小型化，成为一种新标准，集成在未来的计算机中，从而彻底改变人们与计算机的交互方式。其最新推出的"Realsense 3d"摄像头正是基于这种理念的一款集成化产品，已经能"实现高度精确的手势识别和面部特征识别，帮助机器理解人的动作和情感，通过集成在各种主流设备中，为用户带来不断完善的增强现实和深度沉浸式互动体验。"

8. 实体交互

尼葛洛庞帝曾指出："即使到现在，计算机中的数据转化成可供使用者阅读的形式，还是以屏幕显示与键盘为主，知觉与实体的接触都受到相当的限制；但是，'可触位元'（Tangible bits）却让我们可以通过肌肉、心灵与记忆，与它进行互动。"尼葛洛庞帝所说的"可触位元"就是实体交互的雏形构想。实体界面（Tangible Interaction）是将日常生活中的实物和环境作为与数字空间进行信息交互的直接接口，使用户充分利用生活经验与计算机交互的一种人机交互方式，实现物理世界与数

字世界的无缝整合。

麻省理工学院感知媒体实验室教授石井裕说："站在这条海岸线上，一边是原子的陆地，另一边是位元的海洋，在实体世界与数字世界游移的我们，必须要重新调适目前的双重身份。可感知位元就是要赋予数字信息一个实体躯壳，让你可以操控并感受到它的存在。"石井裕教授讲到，在人与计算机进行信息交互的过程中，人首先要实现信息输入，输入的方式是控制进入数字世界的界面。在图形界面（GUI）时代，人们通过控制鼠标的光标，与虚拟世界交互，由数字世界提供非物质化信息输出反馈。通过实体交互，人们可以控制各种有形的实物，而这些实物就是与数字世界连接的界面，来了解数字世界的反馈结果。因此，石井裕教授团队的主要持续性目标就是要赋予信息与计算程序一个可触摸的实体形态，使之与计算内部程序紧密结合在一起，通过控制有形装置，让人与数字信息世界交互，实现多人合作同时工作。但石井裕教授也指出，实体呈现所面临的问题之一是，在现阶段技术下，人们还不能随意改变它的形状、颜色或形态。所以，人们通常会让有形的呈现模式再结合上无形的呈现模式，比如采用影像投射或是声音表现，使这两种呈现模式一起运作，来强化感知体验，获得动态输出或反馈。

实体界面是基于人的操作方式和操作媒介的多样性而形成的。人的操作方式可以分为真实操作（Reality Operation）和虚拟操作（Virtuality Operation），操作面对的对象或媒介包括物理媒介（Physical Media/Object）和数字媒介（Digital Media/Object）。将两种操作方式和两种媒介一一对应，就会产生四种结果（图2-38）：

图2-38 真实操作、虚拟操作与物理媒介、数字媒介的组合关系（彩图）

真实操作物理媒介（R-P）、真实操作数字媒介（R-D）、虚拟操作物理媒介（V-P）、虚拟操作数字媒介（V-D）。真实操作物理媒介是源于人类的本能行为、社会技能和从小习得的某些习惯的自然认知方式，比如在纸上写字、端盘子等极为平常的自然操作方式。虚拟操作数字媒介是典型的用计算机控制数字化内容，虽然属人类后天习得的操作方式，但随着计算机的深入普及，已经成为一种非常自然的习惯。目前，研究的重点和热点就在其他两种操作方式：真实操作数字媒介和虚拟操作物理媒介，这也成为实体交互界面研究的重点。

真实操作数字媒介方面，英国查沃·马克·罗比奥（Javier Marco Rubio）用实体界面应用与儿童教育相结合，运用以儿童为核心的设计方法学，设计了一系列桌面实体界面游戏，融合物理游戏与计算机游戏之间的明显界限。查沃通过在实体玩具上设置标准的识别标示（类似于二维码），用以摄像头追踪和识别不同玩具信息，通过进一步限制信息符号和象征的意义，结合计算机程序和可视化游戏界面，形成一体化实体界面游戏系统（图2-39）。

图2-39　实体界面与儿童教育的结合

虚拟操作物理媒介方面，MIT媒体实验室实物媒体组设计的"inFORM"，让用户通过虚拟手势操作，来控制物理世界的现实物体（可变性3D表面），完成虚拟与现实的巧妙融合。"inFORM"由投影仪、Kinect装置和一系列硬件组成，这些硬件包括"Pins"（针状实体构成的可变性表面）、联动装置、底层的反应器和计算机系统。操作者通过面对计算机屏幕进行虚拟手势操作，由Kinect采集动作信息，经由计算机程序分析生成数字信息，再通过类似模拟信号的形式传递给反应器和联动装置，形成对实体"Pins"的高低起伏的控制（图2-40）。

图2-40 MIT "inFORM" 实体界面装置设计

设计师经常将实体交互中的实物形象地比喻为 "Tangible Bits"，即信息空间的基本单位 "比特" 就像物理空间中的基本粒子 "原子" 一样，看得见摸得着，将物理空间与信息空间直接连接起来，使 "信息空间成为物理空间的数字化表现形式"。这种界限的消失，使人类可以随时随地访问数字空间，同时，将计算机和网络中的数字化信息、数据、服务、计算、通讯的总体内容，无缝地映射在物理空间中，实现用户与信息的透明融合和自然交互。这种融合不仅涉及空间，也涉及时间，是一个时空整体融合的过程，成为信息设计的主客体情境要素。我们以 "Jive" 的设计为例，来论述信息设计与实体交互的关系。

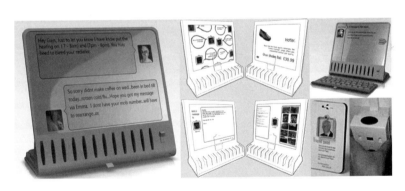

图2-41 针对老年人社交的实体界面产品 "Jive"

"Jive" 是由设计师本·阿伦特（Ben Arent）设计的一个供祖父母级的老人进行电子社交活动的设备，使那些对技术不敏感的老人通过网络与家人和好友联络（图2-41）。"Jive" 由计算机改装而来，由一个名为 "Betty" 的触控显示屏、一个靠无线射频标签识别的 "Friend Pass"（平时可以插在显示器下边专门为其预留的槽里的卡片）、一个路由器构成。"Betty" 是一个实体界面，不需要鼠标和键盘控制，避免了老人对于电子设备的排斥，当集合了用户朋友信息的 "Friend Pass" 贴在

"Betty"（显示器）表面时，"Betty"可以自动识别"Friend Pass"上负载的个人信息，然后自动在网络上搜索相关图片和更新记录等信息，显示给用户。这样一来，老人不需要任何外接设备，只需要操作实物（即"Friend Pass"），用自然动作（贴在显示器表面），就能从显示装置上看到好友或家人的最新信息，将物理世界与数字世界紧密结合起来。"Jive"给出的口号是：自由连接、与时代同步。

"Jive"以老年人的特点和需求为设计初衷，有效地利用智能技术，为老年人设计了一款简单、实用、高效的智能型产品。老年人普遍对于新型技术不感兴趣，因而被隔离在互联网和社交媒体之外。而因子女不在身边、退休赋闲在家，远离社会与家人，使老年人普遍存在孤独感，以致性格孤僻。本·阿伦特以老龄社会的普遍性问题为出发点，抛弃了老年人不能灵活操控的鼠标、键盘等外接设备，改用触控显示装置，结合物联网的射频设别输入方式，为老人提供可视化信息。通过将用户好友和家人信息提前输入卡片内，让计算机去自动识别信息，再通过网络匹配，将用户想要了解的亲友最新信息，输出在屏幕上，形成直观、自然、亲切、友好、智能的情感体验，将物理世界与数字世界有机整合在一起，迎合老年人社交需求，增强老人的归属感，从心理和情感上体现对老人的人文关怀。

"Jive"的设计体现了信息设计利用实体交互技术的优势与特点，将传统的电脑屏幕变成了可以识别信息的感知设备。通过类似二维码的射频标签，显示器可以有效感知用户发出的搜索指令，然后，利用内置的程序去自动联网，在网络上搜索相关人士的最新消息，涉及社交网站、博客、电子邮件等一应俱全。这样一来，使老年人在操作时，完全摒弃了传统的鼠标和键盘以及在网络上漫无目的的寻找，通过一个简单的动作——取出卡片、贴在屏幕上，就能了解好友和家人的最新信息，不仅方便实用，而且简易迅捷。

这种设计思路正是信息设计的核心，即以最接近用户真实操作的交互方式，触发物理与数字世界的联动。虽然简约背后是大量的计算、程序控制和设计在起作用，但前端用户体验到的永远是人性化和智能化的内容和服务。信息设计从对老年人的人文关怀入手，经过一系列严谨的设计过程，发挥实体交互技术和设计的价值，解决老人面临的根本性问题。通过全过程和平台化思维，以问题求解的设计流程，在可接受的智能化阈值范围内，将物质与非物质资源有机整合在一起，有效地解决用户的深层次需求，实现产品设计的目标和功能。

9. 自然界面

自然交互指人可以用最自然地交流方式与机器互动，确切地说，"自然"其实是用户与产品交互和感知的方式，即使用产品的过程和感受，是通过严谨的设计以及利用现代技术潜能更好地模仿人类本能的全新设计范式。自然交互所生成的界面，就是自然用户界面（Natural User Interface，缩写为NUI），是一种经过全新设计的界面，使用新的输入操作方式和自解释功能。自然交互的自然性肇始于操作者和操作系统（也就是使用环境）之间的共生关系。这种共生关系是设计的起点、评估的试金石、成功交流的决定因素。因此，自然交互旨在设计一种无缝体验的过程，使"用户欣然接受并迅速熟练操作"。

自然界面致力于改善人机交互体验，使交互过程更加自然、直观、和谐，接近于人类自身的行为和活动方式。自然界面是人化自然，其尺度和核心是人，是合乎人的"自然"，让人感觉"自然"，是遵循人的自然规律以及合乎人的自然感受的界面，具有相对性和模糊性等特点。

人的自然本性包括人的生理自然属性和精神自然属性。人的生理自然属性包括身体、行为动作的自然，精神自然包括认知、理解和意识活动的自然。因此，自然界面的感受自然是生理自然和精神自然综合作用的结果，合乎人的"自然"就是要去除人为的、技术因素对人的自然本性的种种限制，遵循人的自然规律。因此，作者认为，自然界面的本质是体现人机交互背后的人与自然的和谐关系，将人与人、人与机器、机器与机器的交互最终统一为人与自然的交互，达到"和谐自然"的境界。

自然界面属于信息设计中的前沿研究领域，信息设计可以借助自然界面中的身体交互（Body Interaction），发挥身体语言的自然能力，降低用户在智能空间中交互时的认知障碍并增加自然性。自然交互方式是人机交互的发展方向，正是基于人类一直以来对于人机自然交流方式的追求，才促成大量依靠触摸感应技术的新产品不断出现。智能手机通过电容式触控屏，成功地向自然人机交互迈出了第一步，这一突破也为传统电脑进入触摸时代奠定了基础，导致一系列依靠触摸感应的设备出现，比如"谷歌眼镜"和智能手表等；任天堂的Wii和微软的Surface更进一步，依靠手势交互，迈出了人机自然交互的第二步；英特尔的感知计算，则要将语音、手势、眼球追踪等多种自然交互方式结合在一起，嵌入电脑内部，颠覆电脑自诞生以来就形成的人机交互方式，迈出人机自然交互的第三步，如图2-42所示。未来，以康宁的大面积、

无缝玻璃显示为代表，多点触控技术正试图内嵌至各种物体表面内部，比如桌面（微软"Surface"已经实现）、家具表面和家电表面等，形成一个自然交互环境。

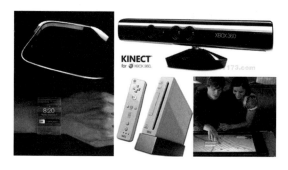

图2-42 谷歌眼镜、Kinect、智能手表、Wii和微软Surface的自然界面

10．可穿戴技术

凡是能消除人与计算机隔阂的技术都具有强大的生命力，移动计算技术正符合这个发展的趋势。移动计算是随着移动通信、互联网、数据库、分布式计算等技术的发展而兴起的新技术。移动计算技术将使计算机或其他信息智能终端设备在无线环境下实现数据传输及资源共享。它的作用是将有用、准确、及时的信息提供给任何时间、任何地点的任何客户。这将极大地改变人们的生活方式和工作方式。可穿戴计算技术（Wearable Computing）是移动计算技术的重要分支，是人类为增强对世界的感知能力而出现的一项技术，是计算模式的重大变革（图2-43）。

图2-43 智能化影响下的终端变化

人们根据需要将微小型计算机及相关设备合理地分布在人体上，以实现移动计

算的可穿戴计算模式。实现可穿戴计算工作模式的计算设备称为可穿戴计算系统或穿戴计算机。穿戴计算机促进了一种新的人机交互模式的出现，这种新的人际协同交互形式包括3种操作模式：持久性、增强性和介入性。穿戴计算机的6个属性是：非限制性、非独占性、可觉察性、可控性、环境感知性和交流性。穿戴计算机的3大能力是：移动计算能力、智能助手能力、多种控制能力。有关可穿戴技术与信息设计的结合，请参见本书第五章。

11. 传感技术

传感技术的核心是传感器（Sensor）。传感器是由敏感元件和转换元件组成的一种检测装置，能感受被测量信息，并按一定规律变成为电信号或其他所需形式的信息输出，以满足信息的传输、处理、存储、显示、记录和控制等要求。传感器是实现自动检测和自动控制的首要环节，可以说是人类五官功能的延伸。

生物的感受主要是通过"传感"和"施动"完成的，因而形成了"传感器"和"施动器"。人体的神经反射过程大致包括：感受器→感觉神经→中枢→运动神经→效应器。当感受器（相当于传感器）将所接受的刺激转变为神经冲动并经感觉神经传入中枢部时，中枢部内的有关中枢对此刺激进行整合（相当于数据融合）自此发出冲动，经运动神经传至效应器（相当于施动器），对该刺激做出一定反应。因此，基于模仿人类神经反射系统活动的计算传感-施动模型形成了。计算的资源来自传感信息，计算的目的在于施动信息。传感-施动模型是一条从多传感器通过嵌入式数据融合机制到一个或多个施动器的单方向数据流，它通过被控环境实现闭环调整，由3类模块构成：传感模型、施动模型和融合模块。这一过程构成了计算感知系统的基本构成方式，但依据应用不同，设备对于感知的内容也不同，不论是感知用户的位置，还是表情、心跳、血压，或者是感知温度、光线或者某种"力"等。对于来自不同传感器的数据进行实时处理与融合，成为这类技术的关键问题，尤其在智能环境的普适计算情况下，实时感知与不确定建模以及系统的自适应、自组织等问题，仍然处于技术瓶颈的位置。

时至今日，传感器的发展可谓日新月异，不仅模拟人类五感的传感器均已出现，而且越来越朝着微型化方向发展，能够被集成在一块微小的电路板之上，完成事先设定好的若干任务。集成了大量传感器的芯片正在被越来越多地内嵌至各种系统之中，

成为自动化控制、智能感应的基础和关键，也是物联网等重要应用的核心。

泛在化的感知能力是物联网的重要特征，支持泛在化的技术是无线网络，因此，无线传感器网络也就成为物联网的重要末梢神经，是物联网未来商业化并发挥其巨大魅力的重要技术支撑手段。物联网的重要传感技术是射频标签技术（RFID），属于一种无线传感器网络系统。无线传感器网络是由部署在检测区域内大量的、廉价的微型传感器结点组成，通过无线通信方式形成的一个多跳的、自组织的无线自组网系统，其目的是将网络覆盖区域内感知对象的信息发送给观察者。因此，传感器、感知对象和观察者构成了无线传感器网络的是3个要素。

传感器在智能产品设计中的广泛运用，使智能设备具备了很强的感知能力，从而有效提升产品的智能化程度和体验感。比如智能手机中加入的感应器三轴陀螺仪（Gyroscope）、方向感应器、距离感应器和光线感应器，不仅丰富了手机的智能化效果，还可以被更多的应用程序使用，以智能手机内部的陀螺仪传感装置为例，陀螺仪作为物质存在于产品结构的物理层面，负责监测用户翻转手机时所产生的力（一种能量表现形式），并以信号（附带信息）的形式传递给位于数字层面的程序进行处理，再反馈给用户，这种反馈可能是一种直接反应（比如翻转画面），也可能是一种更为复杂的信息运转机制（比如增强现实应用）。一个看似简单的传感器植入，就促成了产品结构内部从物理层到数字层的联动机制形成，实现了一系列物质、能量和信息交换的复杂过程。

在辅助视听残疾方面，利用传感技术的信息设计则可以表现出更强的实用性和创新性。比如盲人虽然有视觉障碍，但听觉和触觉感知能力仍然健全，这就为信息设计在听觉和触觉感知通道上进行智能强化提供了发挥空间；而语言和听觉障碍的人士，视觉和触觉仍然健全，为信息设计在这两个感知通道上设计智能化解决方案提供了可能。

"Tactile Wand"是由韩国设计师韩金吴（Jin Woo Han）设计的一款帮助盲人探测前方障碍，避免碰撞的小型电子设备（图2-44）。以前盲人只有依靠灵活性和可靠性比较差的手杖前行，韩金吴将手杖变成了可

图2-44 "Tactile Wand"小型盲人探测装置设计

以随身携带的、简约、时尚、便捷、有科技含量和智能化性质的微型设备，而且非常实用。"Tactile Wand"用距离传感器帮助盲人监测周围环境。当前方有障碍物时，"Tactile Wand"会以一系列各种层级的脉冲信号转化成的振动方式，来告知用户，越接近障碍物，振动频率越大。距离传感器并不是什么新技术，普遍存在于很多小型设备中，然而，对它的应用方式和由设计方式转换成的产品功能，才是利用传感技术为设计服务、为人服务的过程中，其价值最大化、最具创新的部分。类似的设计还有很多，比如MIT将传感器植入盲人的皮肤中，通过传感得到的信息，可以帮助盲人以触觉的方式获得一些视觉和知觉能力。研究人员还将传感器埋在树下，当盲人走来时，传感器采集到震动信息，以某种方式传达给盲人，比如设计一个小型接收装置，佩戴在盲人身上，使其及时停止或者转向，从而避免碰撞等。这些都是有效利用新型传感技术，改变盲人生活状况，提高盲人生活质量的智能化思考和设计实践。

"DMC聋哑人士交流伴侣"是2013年"联想创客大赛"中的一件获奖作品，旨在解决聋哑人士与普通人的沟通障碍问题（图2-45）。它的设计思路是："当有听力和语言障碍的人士佩戴此手套打手语时，由手指上的传感器收集手语肢体信号，通过内置转换和翻译模块，将动作信号转换成语音信号，由扬声器发出或者通过普通人佩戴的蓝牙耳机收听，以便普通

图2-45 "DMC聋哑人士交流伴侣"设计

人理解；同时，对方的语言信号则通过相关模块转化成文字信号，出现在障碍人士手套掌心的显示装置上，供他们读取，从而实现双方无障碍交流与沟通。"DMC聋哑人士交流伴侣涉及语音识别和手势识别技术，并通过内嵌计算设备实现了手语和文字、语音的双向显示，虽然在实现上还有一定难度，但设计者的大胆设想和概念原型，仍然值得肯定和倡导，是一种有效利用传感技术的智能设计思维在产品化方面的集中体现。

12. 脑机接口

生物智能（脑）与机器智能（机）的融合乃至一体化，将脑的感知和认知能力与机器的计算能力完美结合，有望产生令现有生物智能系统和机器智能系统均望尘莫及

的更强智能形态，这种形态我们称为脑机融合（brain-computer integration），也称为脑机接口（Brain-Computer Interface，缩写为BCI，或Brain-Machine Interface 或Direct Neural Interface）

脑机接口是人脑、动物脑和外界建立联系、交互的接口。1973年杰克·维达（Jacques Vidal）发表了第一篇关于脑机接口技术的文章，指出脑机接口是不依赖于大脑的正常输出通路，即外围神经和肌肉组织，而是通过特殊途径，实现人脑与外界（计算机或其他外部装置）直接通信的系统。这种认识源于人们认为生命的本质是信息，人工脑与生物脑的本质都是信息，在信息处理上机理一致，只需加上接口（interface）即可交流。信息本质上的统一，将对电脑的发展、人脑与电脑结合、人工脑的进化带来巨大变化。

脑机接口是在人脑或动物脑（或者脑细胞的培养物）与外部设备间建立的直接连接通路。可以分单向脑机接口和双向脑机接口，单向脑机接口指计算机或者接受脑传来的命令，或者发送信号到脑（例如视频重建），但不能同时发送和接收信号。而双向脑机接口允许脑和外部设备间的双向信息交换。此处，"脑"指有机生命形式的脑或神经系统，"机"指任何处理或计算设备，其形式可以从简单电路到硅芯片等。简单地讲，脑机接口技术就是将脑电波转变成为虚拟和现实世界运动的一种科学实验以及诸多尝试。具体分为侵入式和非侵入式，如图2-46所示。

侵入式是将微电极直接植入大脑皮层，从而获得高质量脑信号，完成复杂外设，如对假肢的控制，但稳定性和安全性差，且容易引发免疫反应和愈伤组织（疤），对大脑造成伤害，进而导致信号质量的衰退甚至消失。侵入式脑机接口主要用于重建特殊感觉（例如视觉）以及瘫痪病人的运动功能；非侵入式是将外置头皮电极获得脑信号，再用导线或无线传输至计算机，由计算机进行分析、加工、处理后发出指令，来控制假肢或

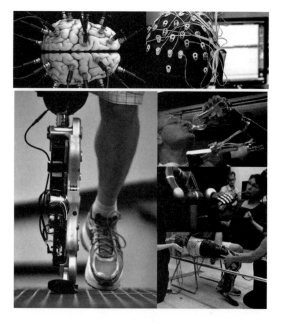

图2-46　脑机接口和通过意念控制假肢（彩图）

轮椅等。这种方式对大脑没有伤害且相对简易、方便、实用，但是由于颅骨对信号的衰减作用和对神经元发出的电磁波的分散和模糊效应，记录到信号的分辨率并不高，且这种信号波仍可被检测到，但很难确定发出信号的脑区或者相关的单个神经元的放电，因此，出现难以操控复杂物体等问题。

人的脑电分为自发脑电（Spontaneous electroencephalo gram，缩写为EEG）和诱发脑电（Evoked potential，缩写为EP）两种。自发脑电中的"自发"是相对概念，指在没有特定的外加刺激时，人脑神经细胞自发产生的电位变化。自发脑电是非平性比较突出的随机信号，不但它的节律随着精神状态的变化不断变化，而且在基本节律的背景下还会不时地发生一些瞬念，如快速眼动等。诱发脑电是指人为地对感觉器官施加刺激（光、声或电）所引起的脑电位的变化。诱发脑电按刺激模式可分为听觉诱发电位（Auditory evoked potential，缩写为AEP）、视觉诱发电位、体感诱发电位（Somatosensory evokedpotent potential，缩写为SEP），以及利用各种不同的心理因素如期待、预备以及各种随意活动进行诱发的事件相关电位等。

要获得这些脑电，就需要利用到上述两种方式（侵入和非侵入）。比如侵入式的直接连接电极，而非侵入式的则是使用一种类似"帽子"的装置来捕获脑电活动，并用一种电子系统来识别脑电图仪中的脑电活动模式。脑电图仪信号非常混乱，而且大部分都是无法解读的电信号，但是与运动相关的信号被证明是相当强烈而且可重复的。这样的思维能力已经被用于很多实验中，如控制轮椅、演奏世界上第一支"大脑管弦乐"、与WiFi网络一起控制直升机躲避障碍物等。当研究人员能够直接连接大脑时，他们就能够更准确地定位大脑的活动区域，用这种非侵入性的方法来收集大脑的力量，有着更广泛的长期应用。常用的脑电信号分析方法有：时域分析、频域分析、时频分析、时空分析等。

利用脑机接口的信息设计产品在通用设计[1]上，能够起到极大的促进和指导作

[1] 通用设计（Universal Design，UD）也称为共用性设计或普适设计，于1985年由美国设计师罗纳德·梅斯（Ronald L. Mace）首先提出。其核心思想认为设计从初始阶段就应该以所有人能使用为基础，使环境、产品和空间适合大众，不需要特别调整。通用设计源于20世纪初盛行于建筑界的无障碍设计（Barrier-free Design）。无障碍设计指通过建设和改造，消除残疾人在现有建筑物中行动时所遇到的障碍，从而将建筑环境打造成为无障碍的环境，使身心有障碍人士回归主流。很显然，相对于无障碍设计，通用设计的用语显得更具普适性，也避免了歧义，因此，逐渐取代无障碍设计而变得更为流行。与通用设计理念接近的概念还有全民设计（Design for All）、包容设计（Inclusive Design）、可及性设计（Accessible Design）等。

用。据统计，"目前全球有6亿多残障人士，其中以肢体残疾和视听残疾的数量最大，分别接近残障人士总数的30%和40%"。因此，在辅助肢体残疾方面，假肢和轮椅成为最重要的产品。出现在2014年新版《机器战警》中的智能假肢已经不再是遥不可及的梦想了。不管是来自美国国防部的"革命性假肢"，还是被称之为"C-Leg"的假肢（图2-47），都已经具备了一定智能化程度。而智能假肢的进一步发展，就是利用脑机接口，通过人的意念，即脑电波信号来控制假肢自由活动。

图2-47 "C-Leg"假肢

在通过脑机接口控制假肢方面，美国的研究人员已经取得了突破性进展。美国布朗大学的神经学家约翰·多诺霍（John Donoghue）利用患有闭锁综合征病人的脑信号，使他们成功抓取了饮料罐。而来自芝加哥康复研究所的最新研究表明，人们甚至可以直接在大腿部位放置电极，用连接仿生假肢的微电脑，在肌肉和假肢之间直接建立神经连接，从而摆脱了脑信号，通过大脑直接控制假肢，在意念控制假肢的研究上进一步进化。此外，通过进一步内嵌传感器，智能假肢甚至可以告诉使用者所触摸物体的材质是粗糙还是光滑、是冷还是热等知觉感受。脑控智能假肢无疑在假肢产品研发上更进一步，脱离了外形和功能层面，朝着更高级的感知模拟层面发展，实现残障人士的身心自然融合。

智能轮椅是将脑机接口和智能机器人技术相结合的结果，它集"多模态输入于一体，通过触控屏、语音控制、操纵杆、功能键盘、头控和眼控、手势控制、意念控制等方式，实现轮椅的安全保障、自主和半自主导航、人机交互、避障、转向、加速等功能，甚至监测使用者体温、脉搏、心电图等信息"，大大提高残障人士和老年人的生活质量，使他们重获自理能力和部分行走能力，使重新融入社会成为可能。未来，智能轮椅将朝着全面产品化和模块化、低能耗和强计算能力并行的方向发展，真正融入服务

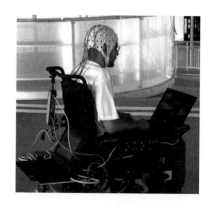

图2-48 智能轮椅

型社会，为人们提供更有价值的帮助（图2-48）。

13. 普适计算

毕达哥拉斯学派认为"万物的本源是数"，对于数值分析和运算速度等问题的持续研究，使计算进入人类的视野，并迅速拓展了世界的维度。计算以数为本，用数来表示信息。目前计算的主体——计算机通过由1和0做算术来转换信息，跨越时空来传递信息，通过网络、通信和控制来形成对世界的解释。今天的信息时代、数字化时代的简化理解就是，由计算机、通信和控制系统（Computer、Communication和Control）构成的3C系统网络世界，通过产生、处理、传递信息，完成了绝大多数人类活动，成为人类赖以生存的支撑手段之一。

"计算模式的演变是一个动态的进化过程。在经历了主机计算（Mainframe Computing）、小型计算机（Mini-compute）、微型计算机（Microcomputer）、因特网（Internet）之后，网格计算（Grid Computing）和普适计算开始提上日程"。普适计算是面向传感资源和施动资源的共享，认为计算的主体应是机器服务于人类，以人为中心的计算，并能自适应人类需求和工作内容的变化，这种对于理想化计算状态的愿景，使之迅速成为计算机科学界的研究热点。"普适计算不仅是简单的计算复杂化，而是复杂计算阶梯式上升，不过目前，普适计算面临的问题是，虽然嵌入式技术、网络技术、移动计算、中间件技术和传感器技术都已存在，但将它们无缝集成还有很大挑战。"

1991年，美国Xerox PAPC实验室的马克·威瑟（Mark Weiser）正式提出普适计算（Ubiquitous Computing）。普适计算体的几个特点如下。

（1）"无处不在"：是指随时随地访问信息的能力。

（2）"不可见"：在用户不察觉的情况下进行计算、通信，提供各种服务，以最大限度地减少用户介入。

（3）"以人为本"：把计算机嵌入到环境与日常工具中，让计算机本身在人们的视线中"消失"，从而将人们的注意力拉回到要完成的任务本身。

（4）自然透明的人机交互：普适计算系统具有人机关系的和谐性，交互途径的隐含性，感知通道的多样性等特点。

（5）无缝的应用迁移：主要集中在服务自主发现、资源动态绑定、运行现场重构等方面。

（6）上下文感知：普适计算环境必须具备自适应、自配置、自进化能力，减少对用户的干扰，使用户将注意力集中于工作本身。

普适计算体现出信息空间与物理空间的融合，反映了人类对于信息服务需求的提高，具有随时随地享受计算资源、信息资源和服务的能力。其应用思想是使计算机技术从用户的意识中彻底"消失"。在物理世界中结合计算处理能力与控制能力，将人与人、人与机器、机器与机器的交互最终统一为人与自然的交互，达到"环境智能化"的境界。因此，普适计算的研究领域、研究课题、研究方法与研究成果对于信息设计的研究有着重要的指导、借鉴和支撑作用。

普适计算的核心是以人为本的计算，体现了人性化、自然化和智能化等特点，在这一点上，与设计的本质不谋而合，科学技术与设计的共同追求再次殊途同归。设计的对象是产品，但目标不是产品，而是满足人的需求，即为人的设计；计算科学的对象是计算，但目标也是以人为本，二者的出发点相同，方式不同，比如设计运用造型、装饰、审美，计算则运用感知计算、可穿戴计算、游牧计算等。当计算形式发生迁移（也有人称之为计算的民主化），软硬件技术配合的默契程度不断提高，并逐渐内嵌至产品中去时，必然会影响设计的思考维度和实现方式，成为设计创新，尤其是面向未来的信息设计创新，必须考虑的重要因素。

14. 人工智能

人工智能（Artificial Intelligence，缩写为AI）分为强人工智能和弱人工智能，强人工智能理论上是不能碰或者研究时适可而止的，因为它涉及人类的存亡与未来。弱人工智能是趋势和方向，以辅助人类、增强人类各项能力为目的，我们常听说和讨论的大众意义上的人工智能，就是指弱人工智能。人工智能是本书探讨的重点，因此，有关人工智能的论述，请详见本书相应章节。

第六节　信息设计的价值

价值是一个哲学范畴，主要表达人类生活中的一种普遍的主客体关系，即客体的存在、属性和变化同主体需要之间的关系，是指主客体之间客体是否满足主体的需

要、是否同主体相一致、为主体服务的一种关系状态。

从社会学角度讲，工具是中介、手段和方法，是向目的的过渡。工具可以理解为一件"自然的人化物"，作为人肢体的"延长"，工具扩大和提高了人的本质客观展开的可能性。因此，工具的楔入意味着一种新的带着中介的人与自然关系的诞生。从最原初的意义上说，人与自然的关系是一种双向对应的关系。"人对自然的人化"，同时也就是"人的更深刻的自然化。"人不应该越来越远离自然，而是应该越来越进入自然。

一、信息设计的社会价值和文化价值

社会价值是需要人从无到有主动追求才可生成的价值，是通过人的实践劳作自然才生产创造出的价值，是人按照自己的目的理想所创造和实现的新的价值形态。换句话说，社会价值是一种人通过自身实践活动所追求、所创造、所实现的价值，是人的实践活动结果作为价值对象而对人自身所具有的积极意义。它蕴涵着主体目的需求，体现着主体实践本质，凝结着实践创造本性。

文化价值是价值的核心，文化价值研究是价值论研究的具体化和深化。文化价值是一定的价值对象显现出的有益于人规范和优化自身的生命存在的特质，是对象对规范和优化人的生命存在具有的价值，是人为优化自己的生命存在所追求的意义。趋向标准的、理想状态的人，就是文化价值的核心。因此，文化价值还可以理解为人对自己生命存在的文化意义的理解和确定，特别是人类文化活动的终极目标和价值，归根到底是对于人的全面发展所具有的意义。

信息设计体现了文化和科技创新及其成果在满足人类需要上的作用，最大限度地实现和创造着人类追求自由的本质，体现了人对他们个人价值和群体价值追求的意义。其文化和社会价值体现在以下3点。

（1）信息设计增强了个体的基本信息处理能力，即"主动选择各种信息工具，主动地利用各类信息资源，有效地采集信息、加工信息、处理信息、选择信息、发布信息等处理信息的基本能力"，有利于个体更加和谐地融入信息社会、融入信息文化之中。

（2）信息设计增强了个体的信息化生存能力。在日常的生活情境中，利用信息

技术解决问题的行为活动能力，即从一个待解决的情境转移到解决方案的情境的过程。这种解决问题的行为表现在，着眼于信息的理解、分析、查找、评价和使用的一系列智力活动，而这一系列智力活动支撑的便是个体的信息生存能力。具体而言，包括高效获取信息和批判性评价、选择信息的能力；有序化地归纳、存储和快速提取信息的能力；运用多媒体和网络表达信息、创造性使用信息的能力等。在熟练驾驭信息的基础上，个体将其转化为自主、高效地学习和交流的能力，从而激发、维持和扩展适应信息时代的生存能力。

（3）信息设计通过内化信息文化价值，提升了个体的信息素养。信息文化价值的内化，即个体对信息文化的批判品格、主体平等意识的内化。具体而言，即培养和提高信息文化新环境中个体的信息意识、信息道德、信息伦理与社会责任。众所周知，现今由于科学、技术和经济的发展，人类面临前所未有的价值冲突、困惑和危机，现代人的这种生存境况客观上把文化价值的意义凸显出来。信息时代，技术、信息等引起的快速、剧烈、深刻的变化，使人们还来不及品味和琢磨新事物的意义，来不及建构新事物的解释系统，难以用原有的价值体系吸纳、整合、诠释新的事物时，世界的文化和价值就已经产生了剧烈的冲突与交融，以致人们缺少多元文化和价值交往、对话、协调与整合的方式与途径。信息设计的出现就是在力求搭建这样一种途径。在获取、利用和设计信息时，用户不但要学会利用信息工具获取信息、加工信息、展示信息、评价信息，更重要的是要具备信息意识，内化信息伦理，比如由于通过互联网可以即时获取大量有关人和商品的信息隐私，用户就需要在一定的价值观指导下，学会正确、灵活地使用这些信息，这就将一个操作层面的问题提升到了价值层面上，表现为一种信息社会中主体所应有的适应与创新的意识与能力，从而培养和塑造了人们的态度和意识等内化价值观。"

人类以信息设计为手段、工具和形式，去感知世界和改造世界，去努力创造和实现人的价值。"信息设计的价值就是要使人对价值的追求，成为人对人的本质的追求；使人的价值创造，成为人对人的本质的创造；使人的价值实现，成为人对人的本质的实现。其最高目的，是要使社会生活变成真正的人的生活，使社会关系变成真正的人的关系，使人类社会变成真正的人的世界，使人类历史变成真正的人的自我生成过程，变成人的自我发展、自我实现和自我完善过程。"

二、信息设计的商业价值

商业模式是价值的产生机制，决定着企业的价值创造，是技术开发与价值创造之间的转换机制。基于对商业模式的性质、本质以及对商业模式作用的认识，可以将商业模式视为是一个有核心内在联系，由多个相互依存、互为补充的元素所组成的整体结构。企业正是依靠这样的整体性结构来实现盈利的。更为准确地说，商业模式就是一个企业在某一领域的经营活动中，对企业自身及产品或服务进行定位，选择客户，获取和利用资源，进入市场，并在其运行过程中创造价值并从中获取利润的系统，是一个企业创造价值的核心逻辑和结构。简单来说，商业模式是指企业为获取利润以维持经营而采用的业务开展方式，特别是其调度相关资源（包括自身资源和外部资源）创造价值的方式。

信息设计的商业价值，就是信息设计对商业系统的积极效应，通过作用于企业流程层面和组织层面，对组织绩效产生包括效率方面和竞争方面的积极有效的影响。

信息设计商业价值分为5种类型：业务价值、内嵌价值、信息累积价值、协同价值、扩散价值。业务价值是指信息设计能有效地支持企业提升运营管理效率和降低其成本；内嵌价值指组织内部信息设计与企业组织和流程等融合在一起而产生的价值；信息累积价值指由信息积累并加以深层次分析和利用而产生的价值；协同价值是指跨组织信息系统的扩散而引起组织之间因信息共享协同工作而产生的价值；扩散价值是指那些与信息设计采纳和扩散有关的间接的无形价值。这5种信息设计商业价值并不相互独立，而是相互联系。信息设计业务价值是其他4种信息设计价值实现的基础。信息设计内嵌价值是核心，与其他4种价值紧密联系。

信息设计能力与期望的企业能力的有效融合，是实现组织间协同能力协同价值，创造信息价值的能力信息累积价值，以及最终实现所有信息设计潜在价值扩散价值的前提。

信息设计商业价值有两个特点：一是信息设计价值创造存在延时性；二是与信息设计互补的企业资源越复杂，与信息设计互补后对信息设计商业价值形成的作用力也不同。

运用信息设计来协调企业自身的价值链与其上下游价值链之间的关系是信息设计商业价值的一个重要方面。由此，信息设计的商业价值很明显，就是通过提高效率、

降低成本、增加产品和服务的差异性、改变或扩大经营范围来提高公司的综合竞争实力，创造价值，获得利润。

如何才能真正地实现信息设计的商业价值呢？微软咨询部门的创始人、现任其信息工作者商业价值（Information Worker Business Value）事业部副总裁罗伯特·马克杜威（Robert McDowell）认为，信息设计商业价值应该由客户来定义，所以在不同的企业，它的具体含义应该是不同的。尽管如此，他认为，信息设计商业价值还是有一个基本尺度。"首先，它必须体现出客户的满意程度。其次，必须要提高效率。信息设计可以减少浪费和管理官僚主义。"他说。这两个价值在马克看来，只是信息设计的基本商业价值。他认为，人们往往忽视了信息设计最大的商业价值：信息设计是推动组织根本性变革的催化剂。"当企业需要再造流程时，很多流程需要彻底打破。在这个过程中，信息设计会发挥很重要的作用。"因此，他认为，信息设计只有和公司的业务创新和流程创新紧密结合起来，其商业价值才能够得到有效体现。

三、信息设计的产业价值

（一）信息设计的商业价值

从实际产业化的角度来看，信息设计类创意产品可以作为一项手段，内嵌在企业里，渗透到企业运转、经营的过程中，为企业的发展提供相应的支持，未来在产业化过程中，企业、设计者和专家可能会为其量身定做出各种适合它的商业模式。在目前4G向5G迈进的高速网络时代、移动互联网时代，在互联网技术与移动通信技术不断发展和融合的趋势和影响下，从商业模式的变革角度来分析和探索信息设计的产业价值，主要有以下几种可能。

（1）信息设计应该在提高企业生产效率、为客户创造价值、赢得竞争优势等方面发挥更大的作用，支持企业战略目标的实现。信息设计作为企业技术型信息技术资源，应该与管理型信息技术资源有效地协同配合，最大程度上提高组织的运作效率。企业的内部竞争力、产业集中度、行业规范、劳动力构成等因素，可以通过技术型信息技术获得更多的效率，从而带来更多盈利上的增长。

（2）信息设计应该强化企业在信息过程中对意识、流程和经验积累方面的促进作用。例如基于信息设计的即时信息获取和处理系统，企业可以对那些以知识为基础

的资源进行有效管理。这些资源是企业在长期的实践工作中积累下来，帮助企业构想、开发和应用信息技术来支持和提高企业业务能力和技能，是一种异质性资源，是企业经验总结的结晶。主要包括理解业务需要、顾客和供应商的需求能力，与企业内各个业务部门、顾客和供应商协同开发市场的能力，与其他职能的业务部门协作的能力，有效预测和把握未来市场需要的能力等。

（3）信息设计应该在企业技术型人才、操作性人才和管理型人才的发掘和培养上起到重要的作用。随着高等教育的普及和各种培训的完善，企业需要的各类人才不再是社会的稀缺资源，人才的自由流动在一定程度上使人才资源无法为某个企业所特有。因此，信息设计应该发挥其在强化人才信息处理能力和信息素养上的优势，比如增强企业技术型人才的编程能力、数据库开发管理能力、操作系统的应用能力、信息系统的规划设计能力，为企业不断培植和输送更多的人才资源，使企业在市场中竞争持续而稳定地赚利，增强企业的价值内涵、策略体系、管理体系和竞争力等软实力。

总之，信息设计的价值会随着它的普及化和产业化进程而逐渐地被开发出来。但是，信息设计的核心价值还在于它能满足人们物质和精神需要的性质。当前，随着科学技术社会化、社会科学技术化的程度加深，信息设计作为一项技术创新和设计创意，在不久的将来，不仅具有给人们带来财富、给企业带来利润等这些物质和功利价值，也蕴含促使人类不断探索和探求自然奥秘、不断努力实现自然世界与虚拟世界融合，从而满足人类无止境好奇心的美学精神和人文主义的价值。因此，信息设计对整个社会的价值应当是物质与精神价值的统一。

（二）文化创意产业与高科技产业结合的价值

"十三五"期间，国家已经明确规定鼓励文化创意产业和科技创新研究。作为横跨高新技术产业和文化创意产业的信息艺术设计，必然迎来发展的最佳时机。智能化在信息设计中发挥着至关重要的作用，信息设计依靠设计师的智慧、技能和灵感，借助高科技对文化资源进行再创造与提升。在产业领域，可以通过知识产权的开发与运用，设计出具有高附加值的创意型、文化型、科技含量高的信息设计产品。此外，通过与产业链其他企业或者组织的合作与交流，利用设计产业的公信力，将整个产业链上的不同组织链接起来，追求共同利益，最终打通整个产业链，实现产业的高速发展

和体制创新。

首先，经过精心设计的智能化信息设计产品，能够满足大众不同层次的需求，将"注意力经济"逐渐转变成"吸附力经济"，创造很好的社会经济效益。其次，通过大众媒介的力量，鼓励传播文化创新、技术创新、二次创新和微创新等各种创新内容，可以形成良好的社会机制，促进创新型社会建设。再次，通过有效开发、合理利用各种信息资源，产生信息资源的协同效应，有利于整合各种社会资源，实现社会整体价值最大化。此外，融合文化创意产业和高科技产业的信息设计行业，可以增加社会创造财富价值的效率和就业潜力，对于建设创新型、服务型社会起到承上启下的巨大作用。最后，智能化信息设计的根本结果就是适应时代需求，在节能减排、减少能耗中发挥至关重要的作用，在贴近民生中惠民利民，体现各种人文关怀，最终帮助实现"智慧地球"的远大目标。

（三）信息设计的创新价值

"创新是一个民族进步的灵魂，是一个国家兴旺发达的不竭动力"。创新表现在人类社会历史发展的每一个方面。就设计界来说，创新同样也是设计的灵魂，是设计的本质要求。不论是纵观历史，还是着眼现实，优秀的设计作品，都是在创新的基础上，对其所表现设计主题的信息进行正确、充分地传达。智能化信息设计对未来设计创新的影响表现在以下3个方面。

1.对设计理念创新的影响

智能化信息设计是对传统设计理念和思维的创新。简言之，就是对过去的设计经验和知识的创新。创新根据性质、程度的不同可以理解为继承传统式的创新和激进式的创新，后者发展到一定程度上甚至成为一种否定和反叛，尤其是对于长期以来自我潜意识所形成的一种固定思维框架的否定和反叛。用马克思主义哲学观来看，创新就是事物螺旋式上升的运动。在信息时代，人类生存方式上新观念的介入，在思维的引导和情感的表达上，以往贯穿于设计中运用的法则正逐渐被打破，人类在跨越世纪的里程中力求找到更加合理的设计理念。智能化、个性化、多元化、情感化、交互性、体验性、沉浸感、科技感等，都是智能化信息设计给未来设计理念注入的新鲜力量，正确体现着未来的设计价值观。面对新技术革命的浪潮的冲击，设计师要让自己的设计理念和思维接受信息化时代的洗礼。

2.对设计语言创新的影响

从某种意义上讲，为了达到信息传达的目标，设计师需要始终不渝地寻找、挖掘并创造出最佳的设计语言，借以表现、传达自我的设计理念和艺术主张。19世纪和20世纪的许多艺术和设计运动都是以探索新的表现语言和新形式为基本目标的，一种新的形式往往就是由反传统的艺术通过反对过去时代的艺术而创生的，工艺美术运动、新艺术、现代主义、后现代主义等流派的设计运动在形式方面的试验与革命，以及为寻找并获得体现时代特征的形式和语言而进行的探索都说明了这一点。智能化信息设计使用的设计语言创新之处在于，对各种设计元素的创新以及这些元素相互之间的美学性构成的创新，如对声、光、电的利用，整合图形、色彩、文字、影像、动画、游戏、交互等内容与手段等。

3.对设计表现方式创新的影响

科学技术在人类历史发展中的作用是不言而喻的，它所提供的思维方式、理论模式、试验成果、先进机器工具等都为设计提供了强有力的精神和物质基础。设计就是设计者依靠对其有用的、现实的材料和工具，在意识与想象的深刻作用下，受惠于当时的技术文明而进行的创造。随着技法、材料、工具等的变化，技术对于设计的创新产生着直接的影响。从造纸术、印刷术的诞生，摄影、电影、电视的发明，到多媒体计算机的出现，再到现在互联网的普及和移动网络、云计算、物联网、普适计算的发展，伴随着科技的不断创新，设计领域和表现方式不断扩大。设计者不但要科学地认识到设计是科学技术商品化的载体这一特性，而且要清醒地意识到自己是使科技转化为现实实体的中介。对于科技的突飞猛进，我们要依靠敏锐的创造性直觉，在新的技术中发现新的设计表现可能。而智能化信息设计正是提供这一新的表现方式的最佳途径。

智能化信息设计创新的这3个层次具有辩证统一、不可分割的整体关系。设计理念创新是设计语言创新和技术表现方式创新的前提和基础；而设计语言创新是设计理念创新和技术表现方式创新的表现形式；技术表现方式创新则为前两者提供强有力的技术支持和实现途径。

进入21世纪，人类不得不承认科技正在重新构造我们的现实，它已经成为一种强大的力量，在很大程度上控制和决定了社会、经济、文化及其未来的发展。计算机技术、网络技术、多媒体技术使人们直接面临"数字化生存"，与此同时，它们也冲

击着传统的传达方式，使设计正在经历着一场数字化的革命。而这些先进的技术、先进的探索设备、先进的研究方法和手段，也为设计师观察事物的角度和思维方式提供了不断延伸和扩展的机会。因此，设计师只有主动地迎接信息时代的洗礼，从设计理念、设计语言和技术表现方式的创新入手，坚持三者的辩证统一，才能彻底地推动设计在信息时代的作用和发展。

第三章　智能与智能化

第一节 智能及其分类

围绕智能产生了价值与异化、科技与人文两组范畴（图3-1）。围绕这两组范畴，设计起到了重要的指导和协调作用，并促进它们之间向合理、和谐的方向进行循环（图3-1中间绿色部分）。

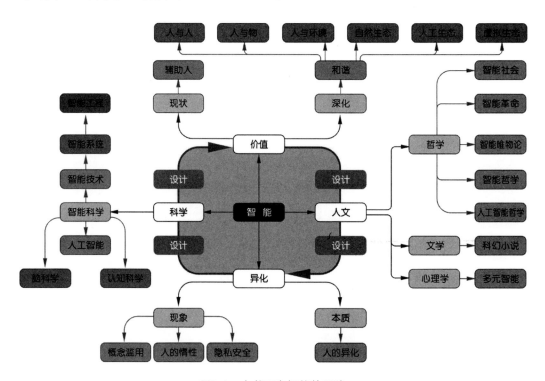

图3-1 本书研究智能的思路

一、智能溯源

"智能的发生，与物质的本质、宇宙的起源、生命的本质一起被列为自然界四大奥秘。"关于智能范畴的争论从古至今一直存在，因此，很难给智能下一个确切定义。《汉语大词典》中将智能解释为智谋和才能。智能对应的英文单词为"intelligence"，《牛津现代英汉双解词典》的释义是"the intellect；the understanding"，即智力和理解力。不同学者对智能有不同的理解，归纳起来有以下6种定义。

（1）智能属于认识活动的范畴，它既是人们认识客观事物的能力，又是改造客

观现实的能力。

（2）智能是指在学习实践活动中表现出的感知观察力、记忆力、逻辑思维能力和语言表达力等综合性的心理能力。

（3）智能是人类认识世界和改造世界（包括自身在内）的才智和本领，"智"主要指人对事物的认识能力，"能"则主要指人的行动能力。

（4）智能是受人的个性倾向影响并表现在活动中的各种认识能力的总和。

（5）智能是脑神经活动的针对性、广扩性、深入性和灵活性在任何一项神经活动和由它引起，并与它相互作用的意识性的心理活动中的协调反映。

（6）智能是指人类在认识、改造客观世界与人类自身的整个过程中由脑力活动所表现出的能力。

总之，对智能的理解可以说是众说纷纭。要想深入了解智能，必须全面、系统考查与之相关的各种概念，深刻分析智能本身的构成，并研究不同领域对于智能的理解和论述，才能客观地把握智能的本质和意义。

二、智慧、智力与智能

《汉语大词典》中将智慧解释为聪明才智。"智慧是对事物迅速、灵活、正确的理解和处理能力，是人脑的主观存在，是主观见之于客观的精神能力，是一种潜在的精神力、思想、观念、知识、思维等构成的复杂意识系统，只有转化成现实的能力，即主观见之于客观的物质力量，才能成为完整意义上的智能。而智能则包括智慧和能力，是精神力量与物质力量的高度统一与整合。"

《汉语大词典》中将智力解释为才智与勇力，人能认知、理解事物并运用知识、经验等解决问题的能力。"智力是保证人们成功地进行认知活动的各种稳定心理特点的综合，它是由观察力、记忆力、思维能力、想象力和注意力五个基本因素有机结合组成，其中思维能力是核心。智力是由上述五种因素结合成的一个完整、独特的心理结构，在智力活动中这些心理成分互相关联。智力可以看作是人的一种综合认知能力，包括学习能力、适应能力、抽象推理能力等。这种能力，是个体在遗传的基础上，受到外界环境影响而形成的，它在吸收、存储和运用知识经验以适应外界环境中得到表现。人的智力不是与生俱来的，而是有一个形成、发展的过程。个体智力发展

的进程一般是随年龄的增长而发展变化，智力水平呈现个别差异。"

因此，可以认为，"从感觉到记忆到思维这一过程，称为智慧，智慧的结果就产生了行为和语言，将行为和语言的表达过程称为'能力'，两者合称智能，将感觉、去记、回忆、思维、语言、行为的整个过程称为智能过程，它是智力和能力的表现。"

三、智能的分类

1.人类智能

"智能可以分为自然智能和非自然智能。自然智能包括人类智能和其他生物智能，其中人类智能是最高等的自然智能，其核心是人脑。"作为世界上最缜密的生物化学结构，人脑网络化结构和遍布的神经元，使其成为人类一切活动的智能中枢。人脑最出色的功能包括对于模糊信息的识别和处理，巨大的记忆、存储、搜索和判断混合机制，模式识别与思维决策能力，因而成为人类高级精神活动和心理活动的生理场所。自从人脑成为科学研究的对象之后，有关人脑智能的问题正在被一层一层地拨开，总有一天，在强大的计算工具的帮助下，人类能够彻底揭开大脑智能之谜，而且能轻而易举地以数字化方式，借助新材料，实现大脑功能的复制乃至升级。

2.人工智能

人工智能属于非自然智能，即人造智能，用以模拟自然智能，模拟的重点是人类智能，即人脑，涂序彦教授称之为高等人工智能。从1936年，英国科学家、"人工智能"之父阿兰·图灵提出"理论计算机"模型——"图灵机"（Turing Machine），创立了"自动机理论"，明确地提出了"机器能思维"的观点，并且设计了检验机器有没有智能的智力测验，即"图灵测验"（Turing Testing）。有关人工智能的各种探索和理论日趋成熟完善，成为自然科学领域里耀眼的明星。科学界对于人工智能的研究已经日渐明朗，涂序彦指出：纵观人工智能学科发展的进程，从科学方法论角度已初步形成三大途径、三大学派（图3-2），并朝着兼容、整合、系统的现代广义人工智能（Generalized Artificial Intelligence，缩写为GAI）方向发展。[1]涂序彦在综合

[1] 广义人工智能是涂序彦于2001年12月，在第9届全国人工智能学术年会的主题报告中提出的，是人工智能学术界的自主创新。

研究各种人工智能学派的理论之后，创造性地提出了广义人工智能理论（图3-3），进而延展出"集成智能""协同智能"等概念。

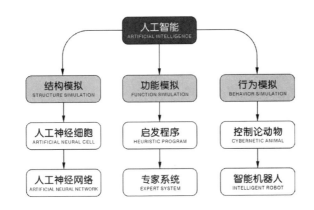

图3-2　人工智能的学派与研究进展

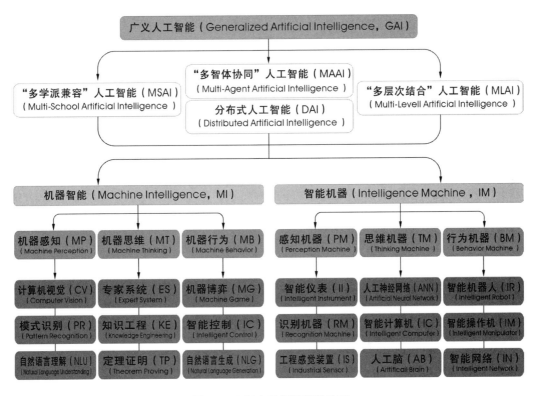

图3-3　广义人工智能学科体系

对于人类智能的人工模拟，需要多学科的交叉知识做支撑，心理学、思维科学、认知科学、控制论、系统论、信息论、计算机科学、数学、伦理学、生物学、语言

学、医学、神经学、哲学等，都被联系起来，从而使人工智能成为这个时代"最耀眼的明星"。

第二节　不同领域的智能

一、自然科学视野中的智能

（一）智能科学和智能工程

1.智能科学

研究智能本质的科学称为智能科学，是脑科学、认知科学和人工智能的交叉学科。脑科学从分子水平、细胞水平、行为水平研究自然智能机理，建立脑模型，揭示人脑的本质；认知科学是研究人类感知、学习、记忆、思维、意识等人脑心智活动过程的科学；人工智能研究用人工的方法和技术，模仿、延伸和扩展人的智能，实现机器智能。智能科学不仅要进行功能仿真，而且要从机理上研究、探索智能的新概念、新理论、新方法。中国科学院计算技术研究所史忠植研究员在《智能科学》一书中指出，"智能科学以建立新型智能系统的计算理论，解决对智能科学和信息科学具有重大意义的若干基础理论和智能系统实现的关键技术问题为己任，在类脑智能机、智能机器人、脑机融合、智能系统等方面得到广泛应用。智能科学是生命科学技术的精华、信息科学技术的核心，现代科学技术的前沿和制高点，涉及自然科学的深层奥秘，触及哲学的基本命题。"

2.智能工程

"智能工程主要研究智能科学技术在各个领域应用中所涉及的工程应用技术，属于应用层面的研究。智能工程以智能科学为理论基础，采用智能技术，应用智能系统工具，结合国民经济和国防建设的具体需求，研究开发智能应用系统，在信息化带动工业化的基础上，实现智能化，提高企业竞争力的系统工程。"

2013年10月在中国人工智能学会"创新驱动发展——大数据时代的人工智能"高峰论坛上，史忠植指出了智能科学发展的路线图，"在2020年，实现初级类脑计算（认

知计算，即Elementary Brain-like Computing），计算机可以完成精准的听、说、读、写后，2030年，进入高级类脑计算阶段（即Advanced Brain-like Computing），计算机不但具备高智商，还将拥有高情商，再到2050年，智能科学与纳米技术结合，发展出神经形态计算机，实现超脑计算（即Super-brain Computing）。"

史忠植的观点代表了自然科学界里绝大多数人工智能和智能科学领域学者、专家的规划和设想。目前，智能科学从最根本层面揭示人脑工作原理的研究，仍然举步维艰，进展缓慢，但并未影响科学家、思想家和预言家对于未来人工智能发展的预测，即人工智能的终极目标就是最终超越人类智能。不过有学者持异议，认为人工智能并非人工意识，没有意识的机器永远不可能超越人类或者控制人类。但也有学者提出：如果人工进化参与进来，其进化速度将远超自然进化，假如智能机器又掌握了人工进化的本质，那么，超越人类智能就只是时间问题了。一旦机器智能赶上或者超越人类，就会涉及伦理、道德和价值观等问题，从而将智能、人工智能等问题再次上升至哲学层面，成为哲学命题。

（二）智能机器人

智能机器人研究是目前机器人研究领域里最炙手可热的一个方向（图3-4）。纵观机器人的发展历史，从最初的毫无感应装置，到逐渐配备传感器，再到目前人工智能介入，已经形成了一门完整的综合学科。未来，机器人将继续向着智能化、微型化、仿生化和群体协作化方向发展。

智能机器人研究要追溯到1915年，当时"框架理论"的创立者马文·李·明斯基（Marvin Lee Minsky）指出："智能机器的核心是创建抽象模型，并能自动寻找解决办法的系统。"这个论断影响了以后近30年智能机器人的研究方向。1968年，美国斯坦福研究研发成功了世界上第一台智能机器人"Shakey"。1969年，被誉为"仿人机器人之父"的日本早稻田大学的加藤一郎，研发出第一台用双脚走路的仿人形智能机器人。时至2013年底，

图3-4 代表智能机的最高形态的智能机器人

科技巨头谷歌在连续收购了7家机器人公司后，宣布成功收购知名机器人公司波士顿动力，拉开了布局智能机器人产业的序幕。这桩号称"最明智的机器人收购案"，牵动了全世界的目光，使人们看到了谷歌在智能机器人及"智能制造"领域的野心、决心和信心。同时开始布局智能机器人产业的还有亚马逊，据称亚马逊有意让智能机器人介入整个配送流程，并最终实现无人机取代物流系统。

有关人工智能和智能机器人的发展不是本书论述的重点，有关它们的未来作者也不敢妄加猜测，但有一点毋庸置疑，结合众多学者、专家的观点，我们有理由相信，未来能够不断人工进化的智能机器人，其智能化程度迟早将远超人类，其反作用也一定会影响人类、生态、自然、社会乃至地球。面对人工智能的最高形态，作者相信多数人会在此时，即人类还能控制局势时选择停下来思考，我们选择的智能应该是一种生活方式，还是牢牢控制我们的枷锁？

有关机器的人化和人的机器化，以及智能生物的出现，一直以来都是业界讨论的焦点。如果有朝一日预言成真，作者以为，那真是人类的大灾难。虽然到目前为止，所有这些想象还只停留在科幻小说和科幻电影中，但也不得不引起人类的警醒。围绕人类自身的各种人文研究成果将矛盾地指向智能机器人和人类本身，形成难以逾越的伦理鸿沟和人性黑洞。已有学者预言最终毁灭人类的就是人工智能及其最高形态智能机器人，但仔细想想，似乎是人类一手毁灭了自己。因此，本着批判性思考的初衷，在科学家孜孜以求地努力模拟甚至赶超人类智能时，哲学界对于人工智能的评述则显得更加中肯。我们应该批判性地认识到，人类对于科学技术发展规律及其价值体系的认知不完整，人在观念和伦理等道德层面更新的滞后性，是影响人类对于科学技术价值形成客观、公正判断的核心障碍。从价值论角度出发，科学技术的价值是受之于主体——人的价值而言的，是为主体服务、满足主体动态需求、与主体保持一致的发展过程，这种历史性和哲学思辨性才是技术发明者和受众最应关注的核心，否则一切凌驾于人和自然之上的技术都很难找到立足点。

二、哲学视野中的智能

（一）智能的哲学含义

"智能是人脑特有的机能，是人类不断进化、劳动和实践的结果，是人脑内化意

识的物质存在，是人类认识自身、认识世界的一种思维活动，是改造客观世界的物质基础。人脑作为智能的物质载体，代表了自然智能水平最高的高等智能。" ❶ 人工智能模拟的是自然智能，其中主要模拟人脑智能。脑科学、认知科学的发展帮助人类不断深入理解智能，人工智能帮助人类将智能不断赋予身边的机器和环境，生物科学和纳米科技的发展以及与人工智能的结合，又帮助人类不断获取机器智能，与机器进行智能融合，这实际上是一个智能被逐渐人工放大的循环。

　　人工模拟智能，使智能进入自然科学的范畴，而智能涉及人脑，就必然又横跨人文与社会科学。前文指出，科学界对于智能的愿景，已经引起了哲学界的普遍关注，正逐渐对智能的伦理和价值问题形成反思。比如著名发明家、思想家、未来学家雷·库兹韦尔在《灵魂机器的时代》中对于未来人工智能、人工生命以及人类未来的思考和预言，充满奇幻色彩，但发人深省；"大数据时代的预言家"维克托·迈尔·舍恩伯格（Viktor Mayer-Schönberger）在其著作《删除》（Delete）中也指出，当人类连最本能的天性：记忆和遗忘，都需要借助机器的智能选择来维持和完成时，那人性和人权该如何体现呢？的确，人类会不断借助技术，尤其是智能技术的发展，持续探索自身和自然的奥秘，用以满足其无止境的好奇心和占有欲，这样一来，如果在人文和设计层面不加以谨慎思索，势必存在潜在的风险与危机。

　　在自然科学开始系统研究和认识智能之前，人类一度将智能与意识和认识混为一谈。随着脑科学和认知科学的发展，以及智能开始进入哲学的视野，人类才逐渐解开智能之谜。尤其在马克思主义哲学，即辩证唯物论和历史唯物论的影响下，有关智能的研究开始步入正轨，变得更加系统、科学、严谨。在这一层面上，哲学对于全面认识智能的贡献不可小觑。事实上，从自然科学角度，智能研究主要集中在人脑和认知科学以及智能的模拟，即人工智能上。在社会科学角度，智能主要是心理学研究的对象，伦理学和社会学也偶有涉及，但更多的是借鉴自然科学的一些成果。只有加入人文学科的研究，即哲学的思辨性和文学，主要是科幻文学的早期思考，智能的研究才显得更加全面、统筹。

❶ 高等智能也称为先进智能，Advanced Intelligence，包括高等自然智能，主要指人类智能。人为万物之灵，人类是地球上已知生物群体中最灵巧、最聪明的，人类是自然智能水平最高的高等生物，人的智能是自然智能水平最高的生物"高等智能"；高等人工智能，主要指高等拟人机器智能，人机集成智能和人群、机群的群体协同智能。——引自涂序彦《广义人工智能》。

"人类智能是自然的物质、能量和信息在人那里所达到的主体化、工具化和对象化的运动形式。"根据马克思主义历史唯物论，人类的劳动和实践促使人脑形成，在此基础之上又经过长时间的演化与劳动，才产生了智能。人脑是意识和思维活动的主体，而思维科学的发展证明思维活动就是物质运动（恩格斯语）。智能行为包括思维活动，其本质也是物质的，"是内化着人类意识、人文意义和人化自然的客观实在"。因此，智能与意识完全不可等同，它们是一对对应范畴，这就从根本上与唯心主义划清了界限。

一旦人类头脑中产生了智能，就拥有了强大的改造世界的武器。智能在人脑中不断发展，逐渐具备了"超越时空的缩观统筹能力，超前事变的科学预见能力，驾驭物质、能量和信息的实践创造能力"。凭借智能，人类不断认识自我、认识宇宙，在实践中，积累知识、发展经济、创造世界。

（二）人类智能与人工智能的辩证关系

从科学哲学的角度看，首先，智能作为人脑的一种能动的物质，通过人们对智能的具体形态进行抽象概括，那么，其本质就是物质行为模式，这种物质行为带有很强的技术性和可模拟性，这就成为人工智能的现实依据。其次，人脑和机器的物质统一性，决定了它们之间在规律上也是一致的，比如它们都是信息变换系统，在某些功能和行为上具有共性。最后，最为高级运动形式的思维活动，包含着很多低级运动形式，这些低级运动形式是可以通过机器来模拟的。

人工智能在模拟人类智能方面还存在很多难以弥补的巨大鸿沟。比如人脑的社会属性问题，就是人工智能很难模拟和达到的。此外，人工智能的主要任务之一就是进行模式识别，而模式识别正是人类智能最擅长的能力。模拟人类行为的各种模式也成了人类制造工具的肇始原因之一。然而，人脑对模糊信息的识别处理，远强于计算机，这主要是取决于"人脑记忆的知识与其判断机制浑然一体，它的模式识别是寻找、运用知识的思维决策"。相比之下，人工模拟智能的水平和程度还相去甚远。

然而，如前所述，"人工智能的终极目标就是人类自身，这也是科学家一直努力实现的最佳结果"。拥有人类的外形，也拥有人类一样聪明的大脑，能够从事一切人类活动，彻底从仿生进化至仿人。但似乎这并不是终点。众所周知，人是进化而来的，理论上讲，模拟人类的智能机器也是可以具备进化能力的，不管这种能力

是人赋予它的，还是它自我习得的。比如早在20世纪50年代，数学家冯·诺依曼就曾提出过机器"自生殖"❶的现象。一旦智能机器开始进化，未来会不会像凯文·凯利在其经典思想史著作《失控》中提到的那样失控？凯利的《失控》被称为"过去十年，公认最具智慧和价值的一本书"，他在书中大量关注科技、智能、系统、生态、社会和人类命运。他提到人工进化的设想，"谈到自然进化的过程非常冗长，缓慢，而如果进化能被轻易地转化为计算机代码，那么这种兼容性将促使人工进化给机器世界带来革新"，而代价就是失控：进化系统的本质，是一种产生永恒变化的机制，意味着对变化做出变化，而问题在于，这样一来，人们必须放弃某些控制。我们可以隐约感到凯利对于未来的某种忧虑。虽然他关心的并不全是智能机器人，他还关心自然、生态以及人类的命运，但这些其实都与智能机器人或者说人工智能有关联。

库兹韦尔在《灵魂机器的时代》一书中，大胆预测了人类智能与人工智能的螺旋式关系，作者将其绘制成图表，便于更加直观地理解库兹韦尔的设想（图3-5）。图中横轴代表"智能化程度"，纵轴是时间，跨度从2009年至2099年。蓝线是电脑在这些年间发展的重要节点和轨迹，比如微型化可嵌入、自动驾驶的完善、计算能力赶超人脑等。绿线代表人脑，比如通过智能装置辅助提升各项能力、纳米和生物工程介入、人工神经植入等。二者的结合点在红线的起点——智能人或者称之为智能生物。这就像是出现在科幻小说里的场景，真实又虚幻，让人憧憬又畏惧。但由于库兹韦尔20前的预言几乎已经全部得到证实，基于这一点，人们才对他的预言颇感兴趣。虽然库兹韦尔的观点有些激进，但作为带有哲学意义的思考，还是有很大的参考价值。当智能机器的智慧远超人类并趋于完美时；当人类依靠微型智能纳米装置克服自身各种问题，不再担心生老病死，如机器一般时；当死亡和遗忘都成为人类珍视的某种特权时；当地球遍布半人半机的智能生物、人机走向完全融合时；其结果就是：世界的丰富性被扁平化、单一性所覆盖，人文价值被完全异化，人类引以为荣的人工智能技术将成为毁灭人类自身的直接导火索。

❶ "自生殖"类似《黑客帝国》（The Matrix）中的"母体"（Matrix），"母体"自己设计制造机器，且在形体和功能上都优于"母体"，也能不断进化。

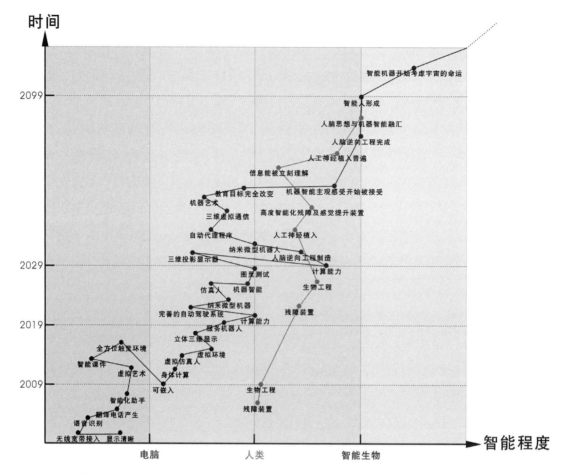

图3-5 雷·库兹韦尔在《灵魂机器的时代》中阐述的宇宙演化、生物进化、科技发展大事年表（彩图）

上述学者从技术哲学和人工智能哲学角度的各种思索，带有极强的伦理学和社会学意义，触目惊心，发人深省。但很多学者认为人工智能产生的机器与人类智能的核心人脑存在本质差别。马克思指出：机器的特征是"主人的机器"。控制论权威格鲁什科夫院士也认为"机器与人不可能以完全一样的方向向前发展"。日本人工智能专家渡边慧也多次指出"自然智能与人工智能之间有着根本的区别"。

从唯物辩证法角度看，人类智能与人工智能应该是互相依存、互为补充、互惠互利的辩证发展关系。人工智能是人类认识世界、改造世界的工具，是人类认识自身、追求人的本质过程中的手段，其价值在于为人类服务、与人协调一致、造福人类。人类智能通过人工智能放大、循环，在发展人工智能上，人类应该做到有所为、有所不为，这样才能实现人机共融的和谐局面。此外，从历史的角度讲，科技的发展历来先

于人们思想观念、认识水平和道德水准的更新，当人类还未认识到高速发展的科技可能带来很多负面因素以前，人类就已经具备了足以撼动自然界的强大力量，此时正是人类责任感最脆弱，而使命感最膨胀的时候，一系列道德问题引发的环境问题、生态问题、价值取向问题就会接踵而来。因此，与其单纯依靠科学技术自身的适度控制和严格规范，倒不如重塑人的态度、意识、观念等内化价值观，在正确的舆论导向下，以引导和监督、道德和伦理机制，适度调整社会价值观，以应对可能出现的危机和灾难。我们只有以立足当下、面向未来的诚恳态度，全面、系统、客观、公正地看待智能，同时兼顾冷静的反思与选择，"择其善者而从之，其不善者而改之"，引用人类学家克利福德·吉尔特兹（Clifford Geertz）在著作《文化的解释》中那朴素而冷静的劝说就是："努力在可以应用、可以拓展的地方，应用拓展它；在不能应用、不能拓展的地方，就停下来。"这才是有关智能辩证法的根本立足点。

三、人文社会学视野中的智能

（一）心理学中的智能

多元智能（Multiple Intelligences）理论是由美国哈佛大学教育研究院的心理发展学家霍华德·加德纳（Howard Gardner）提出的。加德纳的智能理论里的"智能"，其实指的是"智力"，即个体身上相对独立存在着的、与特定的认知领域或知识范畴相联系的九种智力，如"语言智能（Verbal/Linguistic）、逻辑数理智能（Logical/Mathematical）、空间智能（Visual/Spatial）、运动智能（Bodily/Kinesthetic）、音乐智能（Musical/Rhythmic）、人际交往智能（Inter-personal/Social）、内省智能（Intra-personal/Introspective）、自然观察智能（Naturalist）和存在智能（Existentialist）。"多元智能理论拓展了人类对于智能的认知，强调多元、差异、创造和开发，体现了一种积极、包容和开放的态度。

"多元智能"理论是加德纳在20世纪80年代提出的，经过多年的完善与发展，加德纳又先后在新世纪推出了丰富"多元智能"理论的新论著《重构多元智能》和《多元智能新视野》，从人类是否还有其他珍贵智能，如道德智能、领导者智能、如何超越智能，以及"多元智能"在教育教学中的具体应用方面，紧随时代，进一步发展了这一重要理论。"多元智能"作为强化人们观念和理解的思想力量，从心理学角度直指人类内

心，对于其他不同应用领域的指导作用非常突出。❶

随时技术和文化的进步，以及学科之间的交叉性越来越强，"多元智能"理论还会不断深化和发展。按照加德纳对于智能的理解，即使只是从心理学角度而言，人类的智能好像也远不止这些。"多元智能"应该像其名字一样，自内而外地体现"多元"的概念。作为一个开放理论体系和平台，兼收并蓄是毋庸置疑的。事实上，这已经不是"加德纳一个人在战斗"的时代了，Web2.0时代，每位用户都可以从不同角度来丰富和发展"多元智能"。

（二）科幻小说中的智能

科幻小说是人类利用想象力来拓展现实和认识疆域的最佳手段，它利用幻想的形式，将带有科学依据的技术和变化施加于人类社会和人类自身，是一种典型的虚构性文学作品形式。科幻小说致力于探索科学假设中未来人类世界物质、精神和文化远景，内容交织着科学事实与预见和想象，通过艺术化表现，以美学视角，经验性地将艺术与科学有机地结合在一起。

我们讨论智能的概念，必须要研究科幻小说史，原因在于科幻小说是文学艺术领域里，比较早地介入智能概念的艺术形式之一。科幻小说里的智能主要体现在想象性技术类科幻作品里，其中主要载体就是"智能机器人"。亚当·罗博特（Adam Roberts）在其著作《科幻小说史》里，将科幻小说总结成四种类型：空间（到其他世界、行星和星系）的旅行故事；时间（到过去或者未来）旅行故事；想象性技术（机械、机器人、计算机、赛博格人以及网络文化）的故事；乌托邦小说。

智能化机器、智能化网络和智能化生物，是第三类型科幻小说主要描述的内容。事实上，有关"智能机器人"的科幻作品出现在距今400多年以前，远早于世界上第一台机器人的诞生时间。1632年，夏尔·索雷尔（Charles Sorel）的《来自异域的新闻》中"出现了一位能流利说所有语言的女机器人，代表了机器人科幻小说类型的首例"。此外，"机器人（Robot）"这个词也是始于科幻小说中的。1910年，捷克斯洛

❶ 加德纳的"多元智能"谈到了智能的结构，有关智能结构的说法还有：桑代克（E. L. Thorndike）的"独立因素说"、斯皮尔曼（C. Spearman）的"二因素说"、瑟斯顿（L. L. Thurstone）的"群因素说"、吉尔福特（J. P. Guilford）的"三维结构说"、阜南（R. E. Vernon）的"层次结构说"、卡特尔（R. B. Cattell）的"两态结构说"、斯顿柏格（R. J. Stoeberg）的"三元结构学说"和达斯（T. P. Das）、纳格利里（J. A. Nagliori）的"认知结构说"等。

伐克作家卡瑞尔·卡佩克（Karel Capek）在他的科幻小说中，根据"Robota"（捷克文，原意为劳役、苦工）和"Robotnik"（波兰文，原意为工人），创造出Robot这个词。人们不得不承认，现实中机器人科学研究就是始于科幻小说。美国科幻巨匠艾萨克·阿西莫夫（Isaac Asimov）于1912年提出的著名"机器人三定律"（Three Laws of Robotics），虽然只是科幻小说里的创造，但后来却成为学术界默认的研发原则了。

科幻小说对于智能问题的探索和挖掘，即代表了人类社会对于未来生活方式的憧憬，也从某种角度预示了人类可能面临的境况。很多科幻小说家都是杰出的思想家和极具前瞻性的预言家。正如美国文学评论家伊哈布·哈桑（Ihab Hassan）所说："科幻小说可能在哲学上是天真的，在道德上是简单的，在美学上是有些主观的，但就它最好的方面而言，它似乎触及了人类集体梦想的神经中枢，解放出我们人类这具机器中深藏的某些幻想。"

科幻小说带给我们更重要的启示，则是对智能的哲学反思：人工智慧和高科技、人工生命和人的机器式异化，成了人类社会面临的最终命运；自然的破坏和病态的技术依赖成了人类灭亡的前提，最终毁灭人类的可能就是人工智能，或是外太空强大的智慧生物。不管怎样，科幻小说不仅创造了智能，还对这些未来可能出现的混合生命形式给出了非常中肯的反思和警告。正如布赖恩·奥尔迪斯（Brain Aldiss）和戴维·温格罗夫（David Wingrove）提出的："科幻小说所描写的题材本身就很具争议性。我们是否要推动科技发展，直到这个行星的表面全都被水泥和钢材？是否所有的宗教都是反常的怪物？战争是否真的无法避免？人工智能是否可以取代管理，而这又是否是我们所期待的？我们是否需要征服太空？乌托邦社会怎样才会到来？我们不朽的灵魂到底是什么？"当科幻小说里的智能化世界真的来临，我们身边充斥着智慧机器、纳米神经人类器官时，抑或哪怕只是动画电影《机器人瓦力》❶里臃肿不堪、行动不便的人类或者是布鲁斯·威利斯的电影《未来战警》❷里的人类代理人遍布大街

❶《机器人瓦力》（WALL·E）是在利用机器的视角讽刺美国人的生活方式，包括肥胖、环境破坏、消费主义、领导能力等显示问题，但最终在影片的结尾，人类选择放弃所谓的"养尊处优"的生活，重回原生态。

❷《未来战警》（The Surrogates，又译作《猎杀代理人》）中，人类彼此不再直接交流，取而代之的是英俊美丽的各种机器代理人，操控代理人背后的人类则变得如《WALL·E》中臃肿不堪、苍老、行动迟缓。在影片最后危急关头，主角仍然选择亲手毁掉人类一手制造的"美丽外衣"，代表了这一类科幻主题电影或小说的选择——放弃曲解人类本性的高科技手段和超智能化现状。作者认为，在现阶段这应该是多数人的选择。

小巷时，我们将何去何从呢？是任其横行还是忍痛割爱地将其终结，重回原初状态，成为最重要的问题之一。

（三）智能设计假说

智能设计假说，又称智慧设计论、智能设计论，是相对进化论的一种假设，其倡导者认为，"宇宙和生物的某些特性用智能原因可以更好地解释，而不是来自无方向的自然选择"。2005年，时任美国总统布什曾表示：教育的部分目的正是让人们接触到不同流派的思想，因此，相信公立学校应该同时教授智慧设计论和进化论这两种彼此相左的理论。之后布什的论断饱受诟病，然而，在崇尚思想自由的美国教育观念里，所有人都明白"diversity（多样性）"的意义。

如果有朝一日，机器有了人的思维和人的智慧，那么它们是不是也会开展一场基于智能机器到底是进化而来还是由人类设计而来的争论呢？如果未来，智慧机器控制了整个人类乃至整个地球，那么它们会不会反思将一手设计它们的人类打入深渊而有悖伦理道德呢？而这又是不是一场造物循环游戏呢？因此，在这里，智能设计论到底属于科学还是代表一种哲学思辨已经不那么重要了，科学家的哲学思维、意识形态、问题意识和超越情怀与科学技术本身的辩证关系及哲学反思，才是我们现在讨论智能问题的最终归宿。

第三节　智能的反思

一、智能模拟的思考

李衍达教授在《信息、生命与智能》中谈到，"智能的本质是信息特征，人脑与机器在信息处理上具有一致性，这就为人工智能在机理上模拟人脑提供了可能。从而摆脱了仅把智能模拟限制在功能模拟的层面。而机理一致，载体不同的人脑和机器，又为生物脑和机器脑的互补打下了基础。"

从系统论和控制论角度看，人们确实可以把人脑看成是一个复杂缜密的系统，这个系统控制着人的各种器官并随时进行着大量信息活动。人身体上的各种器官可以被看成是一个个"信息接收器"，通过与外界接触来接受各种信息，并将信息转化为感

觉信号，通过神经网络传给大脑进行处理和加工，并形成反馈来感知世界，进行信息交流。同样地，如果从仿生角度逆向思考一下人脑的机制，人们又能通过各种传感装置和通信网络，模拟生物神经反射系统，以高级自动化系统模拟人脑的功能，形成一套完整的信息采集、处理、反馈机制，来实现人脑的部分功能和认知、感知能力。而后，人们将这套模拟系统微型化、模块化并嵌入到我们身边的各种物品和环境里，使这些物品通过计算具备感知能力，能主动地、自适应地、甚至智能地判断、响应、满足人的需求，从而形成整体计算环境。

对待智能模拟，学者们呈现出乐观派和悲观派两大阵营，但两派均表现的相对片面，不是扩大有利面，就是夸大困难与障碍。事实上，从实际出发，辩证地看待智能模拟，我们会发现它的价值，即能帮助人类获得必要补充，有利于人类解开智能的真正奥秘，从而正确认识和看待智能。同时，也要看待智能模拟的局限性，即由于人类智能源于一个极为复杂的系统，呈现非线性"涌现"的性质，所以，人类的创造性、能动性和形象思维是很难被计算机模拟的；此外，人类源于进化的学习能力和自我修复机制也是难于模拟的。因此，只有历史地、动态地考查智能模拟的利与弊、可能与不可能，才能形成对于人工智能模拟和人类智能本源的客观认识，做出正确选择和判断。

二、大成智慧的启示

钱学森院士的"大成智慧"是基于智能系统的研究深化而来。钱学森院士认为"智能系统是人工简单系统、人工大系统和人脑系统组合起来而构成的，属于开放复杂巨系统。"事实上，钱学森院士是把人脑的"智能"与系统科学结合起来，从而有了"智能系统"❶。而如果用人工智能替代人脑，就成了人工智能与系统科学结合，成为"人工的智能（控制）系统"。

哲学家熊十力曾经提出过这样的观点，即人的智慧有两个方面："文化艺术方面的智慧叫'性智'，科学技术方面的智慧叫'量智'。钱学森院士在此基础之上将

❶ 人工系统中两种子系统是：控制系统和信息系统，因而形成了智能控制系统和智能信息系统。

两者合为人的'心智'，而将人的'心智'与机器的'智能'相结合，则成了大成智慧，而这种'大成'明显带有东方思维"。钱学森院士曾游学美国，回国后凭着深厚的民族底蕴，将中西方文化和文明有机、巧妙地结合在一起，形成了带有强烈中国传统哲学观的大成思想。东方人的内敛、中庸，相对于西方的开放和略带极端的泾渭分明，是很好的互补和制衡。科技的高速发展已经为自然生态和社会秩序带来了一些负面影响，东方思想家的"天人合一""万物皆有道"的思想，颇有使之悬崖勒马的大气磅礴之势。

按照钱学森院士的思想，"智能系统是'人-机'结合的结果。人帮机、机帮人，互为补充是核心。根据两者自身的特点，让'人'去完成其最擅长的工作，比如善于判断思考和形象思维、定性信息处理能力强等；让'机'去执行它最擅长任务，比如善于大量计算、定量处理信息能力强等。"各司其职、术业专攻，而后再互相补充、巧妙结合，这不仅是人机合作的最佳途径，也是解决一切疑难问题的最佳办法。相信钱学森院士是在用东方智慧解决可能出现的"人-机"混淆❶的问题，提供了一种非常明智的方法，用来解决可能出现的"半人半机"或者"超级智能机器"带来的无穷问题，那就是永远不要让两者混为一谈，人类永远是机器的造物主，机器永远是人类的助手，各行其道，分而治之。正所谓："天长地久。天地所以能长且久者，以其不自生，故能长生。"以人为中心的"智能系统"才是长久之计。

第四节　智能化

一、智能化的定义

《现代汉语词典》将"化"解释为：词的后缀，附于名词或形容词后面构成动词，表示转变成某种状态或性质。《当代汉语词典》中"智能化"指使广泛具有人的某种智慧和能力，使能自动、准确地处理某些问题。

❶ 这里的"人-机"混淆，就是前面大量论述的人工智能导致的机器智能超越人类，以及人类大脑植入芯片导致半机器化，最终形成半人半机的智能人、智能生物的结果。

"智能化"对应的英文词汇为"intelligent"，《牛津现代英汉双解词典》解释是"having or showing intelligence, esp. of a high level; quick of mind, clever; a device or machine is able to vary its behavior in response to varying situations and requirements and past experience; esp. of a computer terminal having its own data-processing capability; incorporating a micro-processor."指人有才智和理解力强的、有灵性的、聪颖的；指物来说，是指设备或机器智能的，尤其指计算机终端有数据处理能力的，包括一个微处理器的。

因此，智能化可以理解为产品具备了人的某种智能的性质或状态，即智能的物化。

二、产品智能化

客体智能即产品智能，也就是智能的物化——智能化。产品智能化是一种理念、一种方法、一种思维方式，也是一种发展和进步过程，其结果就是智能产品。智能产品指智能化了的产品，可以是有形产品，也可以指无形产品。具体地讲，智能产品指"具备了某种计算机智能和网络智能的、用以增加舒适和便利"等功能的产品形态。比如智能手机就属于智能产品，它通过内置陀螺仪传感器，极大地增强了手机的功能和相关应用扩展，如导航、拍照防抖、成为各类游戏的控制器和控制手机屏幕翻转等，这些功能使得用户在使用智能手机时，感觉极为方便和智能，从而产生一种情感化共鸣和依赖感。智能产品是产品智能化的结果，而产品智能化的过程，一方面涉及智能产品的理论和设计实践，另一方面，还必须关注智能产品的应用前景和价值体验。

1.产品智能化与信息设计

产品智能化需要用信息设计思维，努力使嵌入了先进的计算技术，网络技术和传感技术的智能产品成为一个平台，使用户在此平台上进行信息交互并体验服务。这就需要设计者要从批判性视角，以平台化思维和全过程思维去仔细思考产品中智能的"设计阈值"，将主体智能谨慎地赋予到产品中。处在大数据和云计算时代，内嵌计算能力并巧妙结合诸如传感技术、网络技术、交互技术、智能技术等信息技术的智能产品，其提供的体验性内容与服务模式，以及评估标准和反馈体系均不同于传统产品，虽然其物质结构相对固定，但非物质化内容呈现不断地动态升级和更

新。智能产品在为用户提供全方位体验和服务的同时，可以有效地收集用户使用数据、信息、甚至知识，并不断反馈给设计者，与设计者形成动态交互，这就要求设计者从一开始就要将产品定位成一种信息交互平台，并将这种思维贯穿产品整个生命周期的始终。以智能电视为例，设计者通过智能电视构建的网络平台，持续得到用户对于影音内容的反馈和相关数据，促使电视内容制作者和应用程序开发者不断做出调整和改进，并将这种改变渗透到电视提供的视听体验中，与用户体验融为一体。用户通过智能产品这个平台，可以随意进行个性化和人性化添加、使用和整合，而只有将用户与产品有机融为一个整体，才能形成最完美的产品状态。因此，产品智能化设计需要设计者自始至终保持思考状态，使智能产品动态地无限接近无缝、自然、和谐的极致体验状态。

产品智能化包含了一切以人为本、以解决问题为出发点的智能产品的整体呈现，体现了人与物、人与环境的开放、和谐的共生关系以及人的物质需求和精神需求的内在统一。随着内嵌至智能产品中的各种智能信息技术不断升级，智能产品在与用户交互时，均可以或多或少地模拟人类智能，给用户一种实时或延时的智能反馈。一些基于人工智能和普适计算的复杂智能系统，甚至带有先进的自适应、自组织、自我修复和人工进化等特点。

2.产品智能化的普适性

然而，产品智能化并非一味追求高智能化结果，它的特点应该是具有普适意义和通用性，通过设计，将设计者、产品和用户紧密联系起来，深化主客体价值，形成自然和谐的信息交互过程。比如在解决手机拍照涉及隐私侵犯的问题时，通过在拍照时强制加入声音以起到告知作用，就是一种智能的解决方式，不仅保留了手机的新功能，还从设计层面解决了隐私争端，体现了设计的人文关怀。此外，手机静音时，来电通过振动刺激触觉的设计，也是利用感知要素体现产品智能化的典型案例。通过利用简单技术手段来加入声音和消除声音，都不属于实际意义上的智能产品设计，但却很好地体现了产品智能化的设计思维，一种简单、实用、有效地解决问题的思路和方法。

3.产品智能化的目的

产品智能化设计的目的是通过智能产品的帮助，不断增强用户信息处理和信息

化生存能力，加速用户的信息代谢过程，减轻信息负载。这样一来，用户可以更加高效地获取、加工处理信息，批判性地评价、选择信息，有序地归纳、整理、存储和提取信息，便捷地表达、发布、使用信息，创造性地、自主地驾驭信息，从而更加和谐地融入信息社会和信息文化之中。在这一过程中，用户努力创造和实现了人的价值追求，实现了自我发展、自我实现和自我完善的过程，最大限度地创造着人类追求自由的本质。

智能是人类特有的物质性机能，因而可以被人工模拟。自然科学领域对于人类智能的模拟涉及人工智能和各种智能技术，是一个漫长而复杂的过程。社会科学领域里，智能研究主要集中在心理学，具体化为智力和智商的研究。人文学科领域，科幻小说开启了人类对于智能的原初认识，甚至引领了科学领域里智能的研究方向，比如对于智能机器和智能生物的幻想性描述，并非完全主观化凭空臆造，而是建立在科学发展基础之上的、带有预言性质的合理推论。人文学科领域对于智能最具代表性的研究，集中在哲学方面，即有关智能的哲学思考。事实上，智能的快速物化，已经引起了哲学界的普遍关注。不管智能作为人类的属性还是作为机器的功能，都与人这个主体，有着千丝万缕的联系，是哲学家和思想家们忧虑和思考的原点。人类智能完全赋予机器，智能机器赶超人类智能和人类智能机器化的可能性还需要进一步论证，而且这一过程会持续伴随着人类在精神和心理上的挣扎，有关伦理和道德的争论会不绝于耳，将人类引向一个矛盾的未来。因此，有关智能的定位就显得格外重要。将智能放在有限的情境和范畴内进行思考，以人的本质需求和价值判断，作为智能物化的根本，明确客体智能的辅助地位，而非以取代主体的核心地位为出发点。这就需要用设计思维去不断调整智能物化的过程，把握智能在人文层面的发展方向。

智能进入设计的视野，与信息设计相互影响，不仅是设计发展和创新的结果，也是设计发挥社会调节作用的需要。智能为设计注入了新的可能，设计扶正了智能物化的前进道路。通过产品中智能"设计阈值"的调整，不断修正产品智能化的大方向，深化智能产品的核心价值体系和产业应用前景，提升信息价值、促进人机自然和谐交互，才是智能化信息设计的本质及核心思想。

第四章 智能化
信息设计

第一节 智能化信息设计的原则

智能化信息设计方法需要遵循基本的设计原则和规则，包括创新原则、功能原则、质量原则、工艺原则、效益原则和社会原则等，通过原则的指导而非指挥，来完成设计过程。在这些原则基础之上，结合信息社会的时代特点和设计创新思路的变化，着重论述理想化思路、批判性视角和平台化理念这三大原则。

智能化信息设计更加注重未来性和超前性，决定了智能产品在遵循传统产品设计思路，以用户研究为起点的同时，更应该加强引领性、超前性和理想化，以引导需求和消费为己任，而非一味迎合需求。当然，这并不是本末倒置，抛弃用户研究和以用户为中心的设计，而是一种创造性结合和灵活性变通。智能的引入，使信息设计面临升级与更新，而智能程度的高低和智能在解决现有设计问题时的作用，则需要以一种批判性的眼光去审视和研究，才能更加有效、高效、合理地利用智能，为信息设计服务，创造具有优秀用户体验的智能产品。基于网络技术和各种传感技术的智能产品，其所提供的体验方式和服务内容，更加接近于一种网络化、开放性设计理念，是力求利用平台化思维去创造一种平台或者接近于平台的设计模式。

一、理想化思路

在科学研究领域，理想化方法是一种最基本的创造性思维方法。由前苏联著名研究人员联阿特舒勒（G.S.Altshuler）提出的TRIZ理论[1]，在解决问题之初，首先，不考虑各种客观限制条件，通过理想化来定义问题的最终理想解（Ideal Final Result，缩写为IFR），以明确理想解所在的方向和位置，保证在问题解决过程中沿着此目标前进并获得IFR，从而避免传统创新设计方法中缺乏目标的弊端，提升创新设计的效率。理想化主要是在大脑中设立理想的模型，把对象简化、抽象，使其升华到理想状态，通过思想实验的方法来研究客体运动的规律，以最优的模型结构来分析问题，并

[1] 来源于俄文，英文为theory of inventive problem solving，缩写为TIPS，即发明问题解决理论。该理论是自1946年开始，是在分析研究世界各国250万件专利的基础上，提出的一套具有完整体系的发明问题解决理论和方法。

以取得最终理想解作为终极追求目标。

科学研究中的理想化和理想解是以理想模型为基础的对于理想状态的追求。在信息设计方法中，对于理想化状态的追求，体现在两个方面：一是运用天才设计去创造理想化设计成果，二是运用乌托邦式的理想主义去引领设计趋势。

"天才设计也称之为快速专家设计，是依赖设计师的智慧和经验来进行设计决策的方法和设计思路。天才设计是在有限的用户研究基础之上的设计师潜能的最大化发挥，使设计师可以选择他们认为合适的方法，去追随自己的设计构想，以开阔的思路和自由创造去实现设计过程。"苹果系列产品是史蒂夫·乔布斯（Steve Jobs）依靠天才设计的典型结果，在某种程度上，是很难被模仿和超越的。天才设计过于依赖设计师的能力，其普适性意义比较少，但对于理想化状态的追求和设计者理想化情结的挖掘，则可以支持设计者去不断推陈出新、超越自己、超越时代，以面向未来的设计思路去发挥想象力和创造力，完成对于概念产品和未来生活方式的设计。

法国学者维克特·斯卡迪格力（Victor Scardigli）在《数字化社会》中曾指出，"人们之所以暂时臣服于机器，并不是由于某些心术不正的被动消费者的操纵，而是因为大多数公民参与了同一个乌托邦：'通过技术可以造就一个更好的社会'。这一社会理想继续动员和调动着某些人的能量，正如我们看到的，每当一种新的发明提供给整个社会使用时，就会激发出新的希望和恐惧。当这一新发明变成一种日常技术时，它也就参与到构造这种乌托邦新世界的活动中。这一想象或理想赋予工人、公民和消费者的行动以意义，不管他们是在为这一乌托邦奋斗，还是反对它，都是如此。"

维克特的乌托邦理想正是驱动社会不断进步的人类理想。人类思维的本质属性之一就是联想，对理想生活状态的向往，对价值和目标的追求，成了人类精神生活不可或缺的一个关键组成部分。马斯洛需求层次理论将人的最高需求层次定格为自我实现，甚至是超自我实现，在某种程度上，也带有一定乌托邦的色彩，尤其是超自我实现的需求，更加接近一种忘我的艺术化状态。事实上，一切技术通过设计，艺术化地进入人类生活的过程，均是要造就一种趋于美好的生活状态，满足人类持续增长的物质与精神追求，创造人类追求自由的本质，实现个人价值和社会价值的高度和谐统一。

对乌托邦式理想生活状态的不断追求、对人的价值和人的本质的不断挖掘，及执

着于对人自身高层次物质与精神需求的动态满足，成为各种智能成果不断涌现的源动力。当极端完美主义者乔布斯以近乎疯狂的状态研发"iPhone"，将其对于极简主义和美的极致追求，物化成一个理想主义色彩浓重的精致产品后，乌托邦式的梦想得以照进现实，引起了几乎所有人的共鸣。正是这种专注的理想主义乌托邦情结，感染着乔布斯的追随者，甚至影响到他的反对者，几乎所有人都围绕在乔布斯理想主义梦想的周围，点燃了以"iPhone"为平台的持续探索。此外，对理想化生活方式的追求，诞生了康宁的"A Day Made of Glass"和微软的"Future Vision"；对于理想化自然人机交互方式和沉浸式体验的追求，促成了MIT米斯特里设计出概念性作品"第六感"和英特尔"Realsense 3d"的出现；对于理想化交流和使用方式的追求，产生了"Google Glass"和"Sifteo Cubes"；对于改善老龄社会现状和残障人士生活质量的理想化追求，使基于"脑机接口"的"智能轮椅"成为热点；对于理想化儿童学习和教育形式的追求，帮助乐高（Lego）设计了"头脑风暴（Mindstorms）"可编程机器人等。

因此，精神层面的乌托邦式理想化情结和研究层面的理想化、理想度和理想解，成为面向智能化信息设计方法的重要参考原则之一。设计者任何创新和创意的初衷都或多或少地需要乌托邦式的思考和理想主义的激情做支撑，既要感染自己，也能调动他人。这样才能坚定自己的选择，坚持自己的执着，不断动态地观察和修正自己的思路，以创造近乎完美的产品和服务为目标，以促进和谐为己任，设计出真正意义上的智能化信息设计成果。

二、批判性视角

1. 批判性的含义

"批判性（Criticcal）"反映了一种古希腊的观点。在《韦伯斯特新世界词典》《Webster's New World Dictionary》中，"批判性"一词意为"以仔细的分析和判断为特点的，尝试对事物的好坏进行客观的判断。" 苏格拉底（Socrates）提出的"探究性质疑"和实用主义哲学家约翰·杜威（John Dewey）提出的"反省性思考"都是在试图建立一种思维模型去探寻解决问题的根本性方法，通过对问题系统地分析和评价，力求准确、清晰、有深度、有逻辑地把握问题的内涵与外延，从本质上客观

地认识问题，找到合理的解决之道。

知名批判性思维权威专家理查德·保罗（Richard Paul）指出，"批判性思考是建立在良好判断的基础上，使用恰当的评估标准对事物的真实价值进行判断和思考。"保罗的总结中，提到了判断、思考、评估标准和真实价值等概念，体现了"批判性"的核心。价值是一个哲学范畴，是指主客体之间客体能否满足主体需求、与主体保持一致和谐的关系。主客体之间价值的辩证关系，除了强调客体的服务关系之外，也决定了主体必须基于客观、公正的评价标准，才能形成正确的思考和判断，才能做出正确的决策，认识客体的真实价值。主体判断、选择的过程就是利用"批判性"视角进行思考和执行的过程。

乔布斯是灵活运用批判性视角的典范，他的成功就是源于其超人的批判性理念和判断、决策能力，每次面对危机和转折的关键点时，他总是能做出最明智的选择和判断。从成立苹果到离开苹果后买下"皮克斯（Pixar）"，再到重回苹果再创辉煌，依据的是乔布斯惊人的判断力。然而，乔布斯并未陷入不公正、自我中心的思维自负的境地，在面对NBC的采访时，他指出："一件事圆满成功之后，就应该考虑如何圆满地去做另一件事，别在荣誉里流连太久。"乔布斯非常推崇苏格拉底式思维，他曾公开表示"我愿意用我知道的所有技术换取与苏格拉底相处一个下午。"苏格拉底的思维就是一种批判性整合思维，旨在培养有力的论证需求，从而理性地监控、评估和反思人们的思维、感受和行动。运用这种思维时（图4-1），人们需要不断探究问题之间的连贯性和各观点间的联系，理解问题的根基和主要矛盾，聚焦于思维标准的评估和论证元素的分析上，动态地把握情境和思维的进程。

因此，批判性视角就是一种整合和可扩展的开放性思考方式，其核心特点可以概括成：思考的公正、客观、清晰、准确、精确、相关、深度、广度、逻辑和自主，是一种有目的、全局化、动态化的思考过程。

图4-1 苏格拉底的思维方式

以带有批判性的视角来研究智能所带来的利与弊，才能更加全面和系统地把握在智能化信息设计过程中，可能遇到的各种问题及解决思路，才不至于一味崇尚智能。设计者在试图将智能带入产品和环境之前，应该深刻、客观、公正地判断和分析哪些能带来智能化的设备和应用可以被植入。哪些则不能植入。嵌入智能的产品，在哪些方面、从什么程度上可丰富或增强了用户体验，又带来了哪些困扰；借助智能产品，能否使用户变得更具智慧，或者在此产品基础之上，再次为其注入每个用户特有的智能。用户使用后的反馈是否能给设计者带来新的智慧思考等。基于仔细、深入的思考过程，设计者就会谨慎思索智能化与人的关系，在有选择、有判断的前提下，实现一种真正有价值的物化智能成果。

2. 隐私之争

目前，大量智能化技术内嵌入智能手机，手机的智能化程度在不断提升。然而，作为随身携带的必备物品之一，手机里储存的大量用户信息，在手机被盗或丢失后，随时都有被窃取的可能，个人隐私被公开和泄露的事件屡见不鲜。事实上，在手机第一次被赋予拍照功能时，有关个人隐私问题就曾引起过轩然大波。2000年9月底，夏普（Sharp）联合当时的日本移动运营商发布了内置11万像素CCD摄像头的J-SH04（图4-2）。这款具备96×130像素、256色液晶屏、16和弦铃声的手机，成为世界上第一款能照相的手机。

图4-2 第一款可拍照手机

一直以来，摄影都是围绕相机本身一蹴而就的，人们拍照时都会自然而然地拿起相机置于眼前，形成一系列连贯的动作。但手机中内置拍照功能的摄像装置之后，拍照之前的自然准备动作就瞬间消失了，人们拿起手机的同时就可以很自然的，在未经被拍照人允许的情况下，乃至在其毫无防备、不知不觉的状态下进行偷拍或者跟拍，这在很大程度上侵犯了个人隐私。

对于隐私的理解，多数停留在法学和法律范畴里，通过对隐私多角度的审视和理解，可以界定为4点。

（1）人的内心：包括个人情感、心理历程、生命体验、人生境遇和经历、生存状态、某些观点和思想等。

（2）人的生活：个人关系、健康、财产、社交、婚恋、家居、家庭、活动等远离社会公共生活的个人世界。

（3）能在有限的时间和空间范围内公开的某些片面个人信息：个人简历、个人资料等。

（4）不愿被他人知晓、搜集或干扰的，不愿公开的带有强烈个人化的事宜。

事实上，有关信息安全和个人隐私泄露问题，从来都是伴随着技术的发展而不断衍生的。从互联网诞生的那一天起，就注定世界将逐渐变得越来越透明，上至国家层面，下至普通用户，每分每秒都在面临着隐私被侵犯的风险。隐私作为人类从内到外隐秘的个人空间，从古至今，在任何社会形态下，都是不容侵犯和随意泄露的。但矛盾在于，对于他人隐私的窥探，已经成为人性黑暗面的一种集中体现，这无关科技的介入。问题在于，科技在物化过程中，一直在自觉与不自觉地，触碰人类这一敏感神经。大量传感技术、网络技术、智能技术和数据挖掘技术的应用，使得隐私保护进入了一个全新时代，隐私已成为信息社会人们最关注的问题之一。信息社会人们的隐私无时无刻都处在被暴露、被出卖的风险里，无论是使用技术性产品、上网、登录邮箱或商业账户、网购，乃至接收快递、打电话、发短信，甚至是走在大街上被"微博"，隐私公开的风险无处不在。这使得人们对于隐私问题也变得异常敏感、警觉，神经质、病态化的社会潮流和心态正在蔓延。

事实上，在一个非常有秩序的社会，隐私权和媒体的权利都要受到保护。人类不能因为惧怕隐私泄露而限制媒体的发展。首先，手机内置的摄影技术，已经成为人们无法割舍的革命性功能，但设计者给出的解决办法非常奏效，即通过强制手机拍照时发出声音，起到提醒和提示作用。时至今日，这一设计已经成手机厂商达成的一项必须履行的协议，任何手机都无法去除掉拍照时发出的"咔嚓"声。尽管之后产生了有很多譬如重置等人为破坏这一默认协议的不良行为，以及个别手机厂商为了追求少数用户特殊需求而放弃该解决办法的不良产品，但这种设计思路着实非常关键，看似简单实则有效的设计思路，成功地避免了由于手机内置拍照功能，而引发的侵犯个人隐私的问题。

其次，在解决手机丢失后被解锁，导致信息泄露、隐私侵犯的问题上，苹果给出

的设计方法更加出色。苹果手机"iPhone5s"将指纹识别技术与手机的主屏幕按键结合在一起，设计出一种全新的密码识别系统，取名"Touch ID"。用苹果资深设计师约翰尼·伊夫（Jony Ive）的话说，手机里储存着大量用户个人信息，而指纹作为全世界最高级的密码，具有独一无二的特性，而且与用户形影不离，用指纹作为登录手机解锁和网购交易时的密码就顺理成章了，这促成了设计者从软件和硬件紧密结合的角度设计出"Touch ID"。"Touch ID"以传感器为核心，通过手机按钮聚焦用户手指，以按钮周围不锈钢环监测手指，再通过电容触控技术扫描指纹。扫描后，指纹的高分辨率图像被输入手机，内装软件系统能智能地分析指纹数据，并将指纹归为三种基本类型（弓形、环形和螺旋形）中的一种，再继续通过不断智能化整合指纹信息，使"Touch ID"能进行精准匹配，从而形成简单自然且安全性较高的密码识别系统。"Touch ID"能多角度读取多个指纹，随着用户使用频次的增加，其识别效果会更出色。从设计角度，指纹识别的加入具备了天然的防护功能，对于用户而言，简洁实用，且具有很好的隐私保护性和防盗功能（图4-3）。

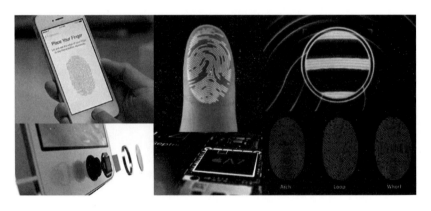

图4-3 苹果"iPhone"的"Touch ID"技术（彩图）

然而，就像马克思主义哲学强调的辩证性一样，虽然苹果一再强调"Touch ID"所收集的用户指纹信息都是经过加密的，只保存在手机内置的"Secure Enclave"中，而且是锁定其中，只有"Touch ID"能访问，不会存在苹果的服务器或者备份在云端设备中。但这似乎并不能平息用户的担忧和紧张。据报道，"美国参议员艾尔·弗兰肯（Alan Franken）已经致信苹果首席执行官蒂姆·库克（Tim D. Cook），希望就指纹识别技术的安全问题得到答案。"而来自知名安全研究人员查理·米勒（Charlie Miller）的论断则更加危言耸听，他说："优秀的黑客可能会在两

周内破解 iPhone5s 的指纹识别技术。一旦破解，他们就能获得存储在用户手机中的海量数据。"被苹果誉为史上首部将智能指纹识别技术运用到极致，化简为繁、臻于无形的智能手机"iPhone5s"，以及出于保护隐私而设计的"Touch ID"，也同样无法避免有关隐私问题的持续争端。"Touch ID"不是第一个，也绝不会是最后一个饱受隐私泄露问题的智能技术应用。

面对技术二元性的本质，以纯粹的科学技术乐观主义和悲观主义的观点，都无法避免人类的困惑与迷茫，笼统地将科学技术看成是"人类宝藏"还是"潘多拉之盒"，都是片面和缺乏客观根据的。技术工具化的属性，决定了其正面和负面影响，均取决于人的价值取向和人赋予它的意义。从技术中立论角度而言，技术本身是无所谓好与坏、错与对的，属于典型的中性事物。正如核技术既可以制造原子弹毁灭人类，也可以用来发电造福四方。科技异化的背后是人的异化和价值观的异化。在对待技术尤其是今日流行的智能技术时，无论是设计师、工程师，还是各个层面的用户，都应该以一种带有"批判性"的视角、立场和态度，来客观、公正、系统、历史地评价、判断及应用它们。任何狭隘、自我、自负、主观的思维方式都会带来对推理的质疑和正义的忽视，以至于陷入唯心主义、主观主义和经验主义的泥潭，带来各种潜在危机。在处理人类智能物化于产品的过程中，设计者尤其应该利用"批判性"思考方式，从最初的设计理念和设计观念入手，以智能循环背后的人本主义关怀为目标，建立一种良性机制，努力解决人与人、人与社会、人与自然的不和谐问题，才能形成系统、整体的面向智能化的设计方法。

三、平台化理念

1. 平台化的含义

"平台（Platform）"在中国古代，指地面上的夯土高墩。根据《现代汉语词典》的解释，"广义平台包含具象平台与抽象平台。具象广义平台指人类某种生活和工作所需的特定环境、条件，如学习平台；建筑上平整、宽阔的平面露台或台榭；也指生产或施工过程中的操作台或工作台。抽象广义平台指供人交流信息的，带有交互性质的舞台，如信息平台。狭义平台指以计算机软件或硬件为基础，搭建的操作环境或系统，如计算机平台。"著名英国戏剧家威廉·莎士比亚（William Shakespeare）曾说过"整个世界是一座舞台"。每个人都站在属于自己的舞台中央，这个舞台就是

供人腾飞的平台，它属于每一个人，也属于所有人。

平台化理念要求设计者从整体出发，以高屋建瓴的姿态，搭建设计产品的"生态系统"，维护该生态系统中各要素的稳定、动态平衡，以该系统作为一个大的平台，努力打造集信息交互、协作服务和社交互动的一体化综合平台。平台化理念是基于体验经济和服务型社会的产物，它需要整合全过程思维、分布式思维与聚合式思维相结合等思路，侧重用户生成内容的设计理念，即UGC，通过建立一个可供用户不断参与的、体验的巨大资源平台，来将用户与产品整合在一起，实现产品智能化过程。

法国专家菲利浦·莱姆奥耐（Philippe Lemoine）曾指出，"具有更大意义的是越来越多的例子中消费者参与了产品的设计和构思，因为他或她是作为唯一能制定产品规格的专家出现的。"菲利浦的论述极为中肯，任何市场营销人员、设计专家都没法了解用户最真实的想法，针对用户需求的调研虽然是必需的，但永远无法真正触及用户心灵深处。尽管在大数据时代，很多企业都能通过各种渠道拿到用户数据和个人信息，比如用户的网购记录和信用卡消费记录、社交圈和聊天记录等，并针对这些信息进行大量分析、挖掘隐藏在它们背后的用户需求和喜好。但不管怎样，最了解消费者的人永远只有消费者自己。这正如体验的不可复制性一样，"体验强调个体，其本质是个人化的，是当一个人达到情绪、体力、智力甚至是精神的某一特定水平时，他意识中产生的美好感觉。没有哪两个人能够得到完全相同的体验经历，因为任何一种体验其实都是某个人本身心智状态与那些筹划事件之间互动作用的结果。"因此，需求和体验的个性化和不可预测性，决定了信息时代的设计者必须用一种平台化思维方式，打造一个平台化产品或服务模式，换句话说，产品和服务模式应该具有一定的平台化理念。在以产品为核心的生态圈里，为用户提供一种开源的、可拓展、可延伸、能为用户提供个性化体验方式的平台。该平台的核心价值就是最大限度创造用户价值，满足用户在学习、探索、工作、生活、商业等领域的深层次需求，实现物质和精神价值的双向统一。在智能化信息设计过程中，面对物质和非物质的设计载体时，平台化理念需要有效结合全过程思维，以求将设计者与智能产品和用户结合在一起，建构合理的设计生态系统。

2. 谷歌分布式思维和聚合式思维相结合的启示

互联网是一个巨大的平台，而谷歌、"Facebook"等巨型网站又在想办法将自

己打造成另一个服务平台，帮别人创造价值。当"Facebook"允许用户或第三方在其平台上创建应用程序的一刻起，就预示着它必将成为全世界最大的社交媒体。谷歌的做法更为智慧和开放。谷歌提供的平台不仅创造了很多新产品，还创造了很多商业机会和商业模式。谷歌地图孕育出很多优秀的应用，这个平台极为开放，允许架构在谷歌地图内的其他网站，继续开发应用，以及加入用户的群体性智慧，不断丰富和扩展自身的维度。而且谷歌采取分布式思维（Distributed Thinking），"无论什么时候，以什么方式，它都能来到人们面前"谷歌利用可嵌入性设计和分布式网络技术，自己发行自己，使自己出现在任何浏览器的网页上。"谷歌永远把自己看成是中继站，它可以把用户带到他们真正想去的地方，并使用户在那里继续发现谷歌的价值"，这也是谷歌最为智慧的表现之一。同时，谷歌也不忘聚合式思维（Convergent Thinking），它会把用户需要的信息收集起来，集中发布在几个频道和专栏里；还会把大量用户的集体智能汇聚在一起，继续创造商机，挖掘价值。

技术起家的谷歌，几乎将设计思维贯彻到了极致。开放的平台化理念、人性化的服务与体验方式、巧妙地利用各种先进的技术，虽然谷歌在不断地追求技术进步，但其成功的背后，是科技与人文的并重、设计与技术的融合。西蒙在谈到设计解决问题的思路时指出：所谓"解决问题"，就是采取一系列行动，达到一种符合特殊限制的可能性世界。谷歌正是使工程师与设计师一道，以网络为平台，利用群体智慧，无限放大各种可能性的结果。

3. 维基百科协同智能开发的启示

得益于Web2.0的巨大潜力，维基百科（Wikipedia）以开放的互联网为平台，真正实现了由群体智慧构成的协同智能和集成智能。

广义的协同可以指人与人之间的协作，也可以指不同系统、不同资源、不同终端下的合作与共享。协同是元素之间的协调与合作，在此基础之上产生的协同效应（Synergy Effects），可以实现整体大于各部分相加之和的全局化效果。基于系统论的角度，任何一个系统都是要素与整体相互制约、相互联系所构成的有机整体。构成系统的各个子系统的协同作用，使整个系统产生有序结构。正是这一思想激发了德国物理学家哈肯（Haken.H.）创立了协同学。协同学以由大量子系统构成的系统作为研究对象，寻找系统的共性，不仅研究自组织现象，还研

究系统由平衡态从无序向有序转化的机制，具有普遍意义。协同学既适用于无机世界，也适用有机世界，如自然生态系统和社会系统，但作为最复杂的人类个体而言，人类之间的协同要难以精确描述的多。

维基百科通过遍布全世界的服务器以及不断更新的软件程序，将全世界的知识分子集合起来，以一种群体智慧共同建构一项巨大的知识工程。维基百科体现了一种极富智慧的、创造性运用技术的方式，有效地利用分布式网络和Web2.0的特性，通过共享协议和内容授权等组织规则和群体性守则，使来自世界各地的个体相互协调、友好协商、分工协作，成为一种"涌现的群体协同智能"，完成了看似不可能完成的任务。当利用互联网的开放性，成长为一个独立的平台系统后，维基百科开始在线上和线下同时扩张，"比如线上的大量连接和镜像站点、基于移动设备的应用程序、搜索引擎服务等；线下发行出版物和光盘等"。维基百科模式本身已具有很强的可拓展性，无论从推广方式、商业模式还是产业链构成上，都具有很强预见性和超前思维。

韩国设计师金泽勋曾指出，"文字不再是单纯的文字本身，印象不限于印象自身，语言、文字、印象、音乐，统统为了智能的思考而相互交汇，将不再允许内容和形式之间的区别。在某种意义上说，以前的设计，始终被认为是传达包装内容的物质形态和印象重于传达内容的媒介。与此相反，在电子空间，由于信息内容即非物质性的知识本身已形成结构，需要具有更多智能的设计人才。"维基百科正是利用这种设计者的思维，以非物质的媒介融合了内容与形式的界限，借助互联网软件程序搭建虚拟产品平台，利用可读可写互联网的特性，挖掘群体智慧，形成协同智能，并将这些智慧组织、集成在一起，进一步构建集成智能。通过协同智能将非物质化的成果反馈给设计者，由设计者再次进行开发，持续不断地丰富这些非物质财富，将它们逐渐物质化，成书出版。同时，做好非物质端的新媒体推送和优化搜索等工作。维基模式是信息时代，借助开放的互联网资源，利用平台化思维的最佳佐证。

四、案例分析：苹果——虚拟与现实平台相结合的全过程思维

苹果，作为全世界最重视设计的公司之一，全面找到了技术和艺术的结合点。乔布斯正是用一种全过程的设计思维打造了一个看似封闭，实则开放的苹果平台。乔布斯在接受《时代周刊》的参访时讲到，"在这个产业里，只有苹果设计了一套整合的

体系：从硬件、软件、开发管理到市场营销，整合了全过程。我认为，事实证明，这是苹果最大的战略优势。"

乔布斯的思维与英国学者雷切尔·库珀（Rochel Cooper）和迈克·普瑞斯（Mike Press）在《设计进程——成功设计管理的指引》中也反复强调的全过程思维如出一辙。库伯和普瑞斯认为："设计过程应更为广泛，更具整合性：设计过程的定义必须包含市场拉力及技术推力等指标，强调其多重专业及反复进行的本质，解释其目的在于生产产品或服务，并超越生产制造，而包含如产品废弃处理等议题，是一个能将市场研究、行销策略、工程、产品设计、生产计划、配售及环境监控等整合在一起的循环模式。"正是基于同样的理念，乔布斯将苹果创造的平台解释为：一个可以被任何客户或商业伙伴强化的基础性产品或体系（图4-4）。"iPod"和"iTunes"组合成了个人音乐库和播放列表管理平台；"iPhone"更是一个不折不扣的平台，它从内而外都如同一张白纸，只有与用户的人性化添加结合起来，才能形成完美的产品状态。在虚拟端，应用商店里有海量的应用程序，每个应用程序的出现和下载都代表了一种即可建立起来的合作关系，每个应用程序都在不断丰富着平台上的个性化用户体验。在物理端，围绕产品周边，产生了巨大的附加性装饰，光是手机外壳就多达几十种，集合了各种流行元素和时尚设计感。围绕"iPhone"内外的产品系统平台的建构，将开发者纳入了合作者的范畴，将融入了大量情感化因素的使用者，转变成了强有力的支持者。

图4-4 苹果"i"系列产品

荷兰设计师尤尼哈·帕拉斯马（Juhani Pallasmaa）指出，"体验不是物理的、几何的空间，而是一种所谓的'存在空间'，是一种通过个体的记忆和经验阐释出的独特的体验世界，是一种富有生气的体验性空间。"在苹果创造的体验性空间里，虚拟与现实、情感与理智并存，产品背后体现的是极为广阔的无限可能。作为搭建在虚拟世界和物理世界的连接性产品，以平台化理念和全过程思维，创造出集合硬件、软件和应用的完美体验方式。在精神功能方面，产品的审美功能进一步加强，造型和材质更符合当下用户的审美取向；情感功能进一步提升，在心

理、行为和经验等层面能给用户以更多的情感寄托和精神体验。比如"iPhone"有一款第三方应用程序可以根据用户游览时拍摄的照片，定制化生成一张用户游览足迹的可视化地图，通过照片拍摄日期和地点，有效记录旅游行程。这种带有人文关怀的情感化功能，能唤起用户回忆，增强对手机的情感寄托，而来自心理上的慰藉，使很多用户在使用手机多年以后，仍不舍得淘汰已经落伍的手机；在产品体验功能上，由于时代赋予了产品新特性和新的交互方式，使产品反馈给用户的更像是一种回应和响应方式、一种虚实混合的沉浸式体验，而不仅是单纯的物理表现形式。因此，正是基于这种将用户与产品整合为一体的全过程思维，以及可以永无止境地提供优秀用户体验的平台化理念，才使得苹果的"i"系列产品成为迄今为止全世界最伟大的产品之一，使苹果成为全世界创新型技术和设计企业学习、模仿、参考、借鉴和赶超的杰出代表，苹果的设计思维和设计流程也成为学术界和理论界分析和研究的重点。

第二节　智能化信息设计的特性

面向智能化信息设计的主要特性包括科学与艺术的融合、物质与非物质的统一。在面向信息化和网络化的信息时代，信息设计产品或多或少地具有一些游戏性和社会性的特点。游戏性或者称为游戏化是指产品以游戏机制为参考，将娱乐和行为方式相结合，构建一种游戏化特征，而不是成为一款游戏。社交性或者称为社交化是指在数字时代，用户社交本质的网络化倾向导致的虚拟社交的流行，从而影响产品设计的思路和服务诉求。产品在设计时，应该有效思考如何创造"线上线下"相结合的社交体验，以社交化和游戏化来促进产品的认知度和利用率等性能，以虚拟"黏性"来提升实体"黏性"，达到物质与非物质的内在统一。此外，面向智能化信息设计还具有未来性、交互性、交叉性、易用性、体验性、象征性、情感化、集成化、无缝化、简约化和人性化等其他常规特征。

一、科学与艺术的融合

信息社会是艺术与科学相整合的时代，正如世界著名物理学家、诺贝尔奖获得

者李政道先生所言"科学与艺术是不可分割的,就像一枚硬币的两面。"我国著名画家吴冠中先生也曾讲到"艺术与科学虽然具体形式有别,但艺术思维和科学思维的根本是一致的,都要探索,都要不断推翻成见、创造未知,它们可以相互影响、相互渗透。"艺术与科学的融合已经是大势所趋,并开始深刻影响人类的文明进程。而艺术与技术的关系亦是密不可分的。技术是艺术的本质属性,而艺术则是技术存在的最高形态。

现今,现代科学技术一体化的趋势越来越明显,科学技术化和技术科学化促使科学技术连续体的逐渐形成。这种一体化的现代科学技术正在对艺术形成前所未有的深层次影响,为艺术创造了诸多可能性与发展条件,艺术也正成为科技向生活转化的最佳通路。李砚祖教授指出"科学技术对社会和人生活的贡献和影响是通过产品设计和产品的形式实现的。在产品中物化着不同时代不同科学、技术的成就和技术方式。"在科学技术艺术地物化到产品的过程中,设计的重要作用变得更突出。设计成为科学技术与艺术结合的最佳产物,而艺术与科技的统一也成为设计最本质的特征之一。设计以艺术和科技融合为根本出发点,"整合二者,同时又超越二者,成为新的一极。"

在面向软件与硬件相结合、科学技术与艺术设计相结合的智能化时代,信息设计要从整个流程的开始,就要持续不断地关注科学技术与艺术表现的逻辑关系与结构模式。从建立目标、思考完善、观察研究、设计表现、实验开发,到最终呈现,每一个步骤都要经过精心的规划与设计。这期间渗透着科学的逻辑思维与艺术的形象思维的相互交叠,科学研究方法与艺术创作方法的相互融合,科学规律与艺术规律的更替变换,科学"范式"与艺术"图式"的间歇替换,科学联想与艺术想象的交替上升,科学实验与艺术构想的交织萦绕,情感与理智、物质与思维、虚拟与现实、概念与形式、表现与再现、抽象与形象、智慧与身体的密切结合与互相作用。在深刻挖掘科技内涵与艺术想象力,巧妙融合科技成果与艺术创造力的循环过程中,重塑功能与美学、主客体价值观、科学技术进步与艺术设计发展的辩证关系。

二、物质与非物质的内在统一

从美国著名未来学家阿尔温·托夫勒(Alvin Toffler)的《第三次浪潮》开始,

到尼葛洛庞帝的《数字化生存》和马克·第亚尼（Marco Diani）的《非物质社会》，再到库兹韦尔的《奇点临近》，围绕信息社会的性质，众多学者都给出了一致的答案：高度物质化与非物质化共存的服务型社会。

英国著名历史学家阿诺德·约瑟夫·汤因比（Arnold Joseph Toynbee）曾提到，"人类将无生命的和未加工的物质转化成工具，并给予它们以未加工的物质从未有的功能和样式。这种功能和样式是非物质性的，但正是通过物质，才创造出这些非物质的东西。"汤因比所谓的"非物质"（Immaterial）是与"物质"（Material）相对应的一种相辅相成的关系，这也是有关"非物质"最早的说法之一。非物质性已经成为信息社会最重要的属性之一，这取决于知识、信息等非物质元素在生产和消费中所占的比例越来越高。人类的文化遗产、知识、思想、行为，乃至自然和社会关系都在不断被数字化处理，随时随地被存储、复制、计算和传输，从而使整个社会在迅速被"软件化"。社会的非物质性转型，为设计提供了各种崭新的课题。

正如马克·第亚尼在《非物质社会》中所说的"后现代设计，重心已经不再是一种有形的物质产品，而转移到一套抽象的关系。大量无物表面形式、多功能异种杂交、丢失产品身份及不再被归类于某种单一东西的产品不断涌现，以及正在以一种更加有机而不是机械的方式出现的智能产品，占据了人们的视野。"第亚尼道出了信息时代设计的重点，即面对大量融合信息和知识的多功能、多模态产品和服务模式，形成以关注用户体验方式和交互方式为目标的非物质化设计风格。在信息革命构建的信息空间中，计算机和网络所造就的数字化、非物质、虚拟方式，成为人类交流、传达和表现的新中介。这种以软件和服务为基础的非物质性，反作用于设计，极大地改变了设计的目标、程序、要素、手段、表现方式和最终呈现结果，其中一个重要影响就是形式的非物质化和功能的形式化。非物质化使设计的形式与功能逐渐融合，产品可以是具有物质性的实体，也可以是非物质化的信息，这样一来，负载信息的形式本身就能传达某种功能，从而使功能表现为某种数字化形式，并向人类的精神层面不断渗透。

然而，社会的转型和结构的调整，并未使信息社会的物质性减弱，相反，由于工业技术的不断成熟，无论是生产规模，还是消费规模，都有增无减。物质生产能力的提高是信息社会保持物质性的先决条件之一，而新技术提供的物质功能转移与融合，才是保留物质性的本质原因。内嵌计算技术导致的智能化，逆转了众多传统产业的命运，促使传统行业积极转型，将有形的物质产品继续保留在高速运转的历史舞台。比如智能电

视挽回了电视即将被淘汰的命运，智能手机使传统手机行业重新焕发生机，智能手表使传统手表行业再次受到关注等。"高技术的信息社会，机器与设备仍然占据主流，仍需'情感和符号化的外衣'，社会仍然是建立在大规模物质基础之上的系统。"不同的是，嵌入了高技术以及带有智能化硬件的物质系统，需要用全新的观念、思维和方法进行设计整合。在当下"创客"文化流行的硬件创新年代，设计的物质性不仅没有被削弱，而且还与非物质化内容和服务形式叠加，形成具有内在天然联系的统一体。

信息设计在围绕智能进行思考和设计时，既要面对来自物质层面的设计实体，还要考虑来自非物质层面的体验性内容，需要同时处理来自物理空间和数字空间的诸多关系及变化。非物质的数字空间已经成为人类一种新的、更高层次、更抽象的表达和表现中介，成为现实空间的映像图式。尤其以虚拟现实和增强现实为代表的混合现实技术，更是使人置身于亦真亦幻的情境之下，形成了以人为中心的"3I"环境。从立体眼镜、头盔显示器、数据手套到虚拟视网膜显示，人造虚拟环境正在一步一步地叠加在现实空间中，形成物理空间与数字空间无缝融合的效果。面对虚拟与现实加速融合的大趋势，以及中间涉及的大量技术、艺术、观念和价值等问题，信息设计需要以前瞻性视角，重构物理和数字时空的逻辑关系，完成人类设计方式的一次重要革新。动态性稳定与平衡、时空对立的消除、表现与再现的真实、体验性智能与和谐，成为信息设计物质性与非物质性内在统一的集中体现。

三、游戏化与社交化的内在统一

（一）游戏化

人的精神活动随着环境、情绪等刺激，呈现出高低起伏的不稳定状态，当一个人将精神力完全投注在某种活动上时，即接近能力极限时所达到的投入状态，在心理学上称之为"心流（flow）"。"心流"的提出者，心理学家米哈里·希斯赞特米哈伊（Mihaly Csikszentmihalyi）指出："心流产生时会有高度的兴奋及充实感，一旦进入了心流状态，人们就想长久地停留在那里，不管是放弃还是争取，两种结果都同样无法让人心满意足。"希斯赞特米哈伊是"幸福科学"的开拓者，1975年他发表了名为《超越无聊与焦虑》（Beyond Boredom and Anxiety）的学术报告，指出作为"心流"的特殊幸福形式就是："创造性成就和能力的提高带来的满足感和愉快感"。经

研究发现，日常生活中极度缺乏"心流"，可在游戏和游戏类活动中却到处都有它的身影。他指出，"在这种高度结构化、自我激励的艰苦工作中，我们有规律地实现了人类幸福的最高形式——紧张、乐观地投入到周围的世界。我们感到活得更完整了，充满了潜力和目标感，也就是说，我们彻底激活了身为'人'的自己。"结论就是，"游戏能带来最出类拔萃的心流体验"（Jane McGonigal）。

游戏的历史可以追溯到3000多年以前，希罗多德（Herodotus）在《Historie》一书中最早阐释了游戏，认为游戏是一个巨大的系统，是让整个文明更具适应性的设计。经济学家爱德华·卡斯特罗诺瓦（Edward Castronova）更是将"全民游戏现象"称之为向游戏空间的"大规模迁徙"，认为游戏是有目的的逃脱、经过深思熟虑的主动逃离。更重要的一点在于，它是极为有益的逃生。简·麦戈尼格尔（Jane McGonigal）在《游戏改变世界》一书中认为，游戏是经过精心设计的快乐和强有力的社交联系，她总结了游戏的四大特性。

（1）目标（Goal），指的是玩家努力达成的具体结果。

（2）规则（Rules），为玩家如何实现目标做出限制。

（3）反馈系统（Feedback System），告诉玩家距离实现目标还有多远。

（4）自愿参与（Voluntary Participation），要求所有玩游戏的人都了解并愿意接受目标、规则和反馈。

麦戈尼格尔道出了游戏设计的真谛，指明了游戏的核心机制，这些正是游戏在全球蔓延的重要原因。这些游戏机制带有很强的普适性，它们不仅能构成游戏系统，还适合日常工作等广泛领域，我们因此称之为"游戏性"或者"游戏化"，一种提升人类幸福感和唤起积极情感的"心流体验"。游戏创造的体验具有极强的"黏性"，可以在人类的心理和生理层面，产生实实在在的影响。

首先，健康的游戏不仅可以满足用户的各种心理和精神等高层次需求，还能给人以积极向上的幸福感。人们在玩游戏的时候，往往全情投入，内心充满一种虚拟却又无比真实的成就感，这种感觉是人们很少能在日常工作和生活中体会到的。

其次，游戏的深度体验感可以使人脑内分泌一种名为多巴胺的物质，这是一种可以使人上瘾的，构成人类产生爱情的主要物质。此外，兴奋的刺激会促进肾上腺素的分泌，使人持续处于亢奋的状态。

游戏化的目标就是将一种虚拟的真实，带入人类的日常生活中。虽然有关游戏

还有很多误解和负面因素，但游戏化并不是要将所有应用和内容都变成游戏，信息设计师需要的是像游戏设计师一样，用游戏化的方式去思考、创造和完善用户体验，以最大化满足用户需求和提供优秀体验为根本目的，才能把握游戏化的精髓。游戏创造了一个巨大的虚拟与现实结合的世界，一个极具扩展性的、供人类体验的"第二自然"。从这个意义上讲，"游戏化"应该成为一种普存机制，成为创造优秀体验的必备属性。设计师在创造优秀体验时，最应该参考的就是游戏体验，将最能代表游戏特点的核心特性抽离出来，以游戏化的方式与各种应用、内容和服务模式设计结合起来，创造真正意义上的沉浸式用户体验。

（二）社交化

"从社会学角度看，人口增加使生物人密度增加、联系加强，从众和趋同使自然人变成社会人，人作为社会元素之间的联系性增强，产生了社会文化、民族精神和宗教信仰。""社会人通过社会知识的内化和知识的学习，逐渐适应社会，使社会结构趋于稳定、社会文化得以传承、人的个性得以完善，这就是人的社会性本质。社会性决定了人与人之间，出于共同活动的需求，需要不断进行交往、社交，从而构成一种特定的社会联系，建立起一种社会关系，即人际交往关系。"心理学认为，交往是"人与人之间心理接触和沟通所达成的一定认知关系"；哲学认为"交往是人特有的、与他人相互往来的一种存在方式"。社交形成的特定人际关系是人的根本性社会需求，是人与人、人与群体或群体与群体之间，"借助语言、文字及其他符号进行的交互作用、交互影响的社会交往活动，是社会关系产生的基础"。

人对社交的需求几乎是从生到死、伴随终生的。社交在某种程度上可以深化人的自我认知、实现人的社会价值。社交虽然是社会发展的产物，但同时又成为社会继续发展的重要前提，人既在社会关系中充当着各种角色，构成社会网络关系，又是社会之所以成为社会的基础因子，不断深化社会的社会化发展进程，二者构成了互为依存的双向关系。在信息社会，社交互动的内涵正在不断扩大，并被赋予新的内容，呈现互动系统网络化、互动方式多样化、人际沟通频繁化等特点。在Web2.0时代，社会化网络和社交媒体的兴起，使基于"六度分隔理论"的社会化网络服务成为时下最流行的概念和服务模式。数字化时代的用户，已经习惯在网络世界里维系和管理自己的社会关系，结交朋友、共享信息、分享体验，从而实现带有一定社会意义的网络社会关系的聚合优化。

社交网络是用户线下社会关系的线上移植，具有用户信息真实、社交关系清晰、关系网络稳定、用户资源管理人性化等特点，使以用户为节点的、自我中心网络（Egocentric Network）逐渐形成。自媒体时代，各种碎片化时空关系重新进行整合，网络的去中心化越来越明显，长尾理论导致的利基市场正悄然兴起，都源于社交网络本身的社交属性。社交的本质是"人们运用一定的方式（工具）传递信息、交流思想，以达到某种目的的社会活动"。人类只有通过不断地互相进行交往和信息沟通，才能不断地丰富自己、发展自己。信息传递需要传播媒介，作为一种新媒介，社交网络是基于技术进步引起的媒体形态的变革，其"传播内容更加丰富、传播途径多样、传播速度即时、传播模式新颖、传播效果卓越。"社交网络"使人具备了传者和受者的双重身份"，从而使人际传播方式变得越来越流行，进一步突出了人的社交化本质。现在，社交网络正在形成以开放的互联网为平台的用户社会关系链的"网聚效应"，以及由极强的用户参与度和关注度引发的深度体验效果。

社交媒体影响下，尤其当下，又恰逢大数据时代的火热登场，"社会化"这一特征也已经实实在在地内嵌入智能化产品的核心，成为建立人性化、情感体验的核心要素之一。人类社交的目的是信息交流与共享，最直接的人类交流方式就是面对面的沟通，而不是对着屏幕或者话筒。计算机和网络的发展，在人与人之间形成了一种屏障，使人际交流变成了人-机-人的交流。这种方式的优点，上文已经详细论述过了，它的缺点也是显而易见，即使它无限地丰富了交流的方式、打破了空间、时间、地域、文化等界限。信息设计通过"社交性"，丰富设计内容的维度和沉浸感，可以有效增强用户体验、聚拢用户，而引入智能的设计方法和思路则是要进一步强化社交的本质，减少用户之间交流的隔阂，换句话说，用户与界面和平台之间的交互，越简单、越少越好。透过屏幕，与对方用户的交互，则越多越好。用户是关注彼此的言行，而不是网络和计算机。"去界面化"、自然和谐、人性化的人际交流，才是信息设计引入智能，来增强其社交属性的根本之道。

四、其他常规特征

1.未来性（Futuristic）

设计是面向未来的，信息设计也如此。智能化信息设计的本质就是以未来的思

维、未来的形式，体现未来的特征。超前、理想、希望、预知，是面向智能化信息设计的核心思考原点，审视过去、立足现在、面向未来，是智能化信息设计的最完整概括。

2.交互性（Interactive）

几乎所有与人有关的产品都涉及人机交互和人因工程学，体现出一种交互性本质特征。在信息化时代，智能化交互更是可以涉及多感官乃至自然交互，同时，体现出人机交互背后的人人交互，乃至人与社会、自然交互的本质。

3.交叉性（Intersectional）

功能的智能离不开以自然科学为基础的技术条件，服务的智能离不开以人文社会学为基础的文化思维，这两个条件又通过美学、设计学的整合，有机地融为一体。在信息化时代，多学科的交叉与融合已经在所难免。

4.易用性（Usable）

智能化产品的可用性是第一前提，通过不断地测试、评估、反馈与纠错、修缮、调整、完善之后，体现出的易用性和用户友好才是本质特征。

5.体验性（Experiential）

不可否认，所有成功的产品、服务模式，乃至商业模式，几乎都是在力求创造一种与众不同的体验。人们经常会觉得创造一种体验是很困难的，因为虽然人们都在经历体验，但体验的优劣却千差万别，究其原因就在于体验感源于每个人的内心，带有极强的主观化因素和自我化特征，这种个性化很强的身心感受是很难被量化和客观评价的，但却毫无悬念地成为所有设计者和卓越产品与服务模式追求的终极目标。

6.象征性（Symbolized）

情感体验的直接结果就是带来产品的象征意义，品牌的内涵和形象力，是塑造产品象征地位的最佳元素。智能化信息设计就是力求使智能成为一种符号化象征，一种带有普适性内涵的产品内在逻辑关系和用户精神依托。

7.情感化（Emotional）

自从唐纳德·诺曼（Donald Norman）的知名著作《情感化设计》面世以来，

"情感"和"感情"已经成为多元文化和价值观下、信息泛滥和大数据冲击下、个性缺失和追求本真的自我膨胀时代下,设计者和消费者最关注的特征之一。在人际关系冰冷的年代,人机关系的和谐与其中流露出的点滴默默真情,更是成为人们趋之若鹜的追求原点和智能所寻求的温情一面。

8.集成化(Integrated)

集成是面向智能化信息设计最基本的特征之一。自从苹果将"All in one"的概念发挥至极致以来,时下很多流行的智能化产品都或多或少地继承和发扬着这种观念。比如谷歌眼镜,就是集大成的结晶,集合了众多技术和应用服务。有效地集成需要的是出色的设计,在力求将新技术和新型服务模式集成到一款产品中去时,设计者需要的是不断筛选、比较,以便去粗取精、去伪存真,将真正易用、实用、可用和有用的技术与功能,有机地集合在一款产品之中,形成完整的产品结构和出色的用户体验。

9.无缝化(Seamless)

智能就是要提供一种无缝体验,通过自然、流畅的体验,可以有效消除用户的信息危机,促进虚拟世界与真实世界的融合。当用户以触控、手势等自然姿态控制产品和界面时,模拟真实感、流畅的反馈与转场、平滑的过渡、实操性的隐喻、增强现实感的交互方式设计等,都会令用户产生脱离现实束缚的欣喜,这种愉悦的沉浸体验,可以极大地增强用户对于产品的依赖和情感寄托,使品牌形象深入人心。

10.简约化(Simplified)

从德国建筑师路德维希·密斯·凡·德·罗(Ludwig Mies van der Rohe)的"少则多(Less is more)",到德国设计委员会主席迪特·拉姆斯的"少而精(Less is better)",再到由乔布斯带动的极简主义(Minimalism)盛行一时,有关简化、简约的设计思路已经渗透到设计的方方面面。MIT媒体实验室教授前田约翰(John Maeda)指出,"随着集成电路在微型化,科技试图缩小一切。在可预见的未来,复杂的科技会继续入侵我们的生活和工作场所,因此,'简单'势必成为一种新的产业。"他也因此以"简单哲学"为基点,撰写了"简单法则"。诚然,产品的形体在缩小,功能在隐藏,这就需要设计从根本上将科技感、产品形态和用户体验,有效地整合在一起,负载更多的价值和情感因素。简约是背后大量复杂设计的结果,是降低用户操控难度和学习成本的最佳手法,是智能化信息设计始终追求的理想结果。

11.人性化（Humanized）

智能源于人类，在被赋予到产品设计的过程中，它同样保留着人类的某些属性。以人为中心的智能化信息设计思路，更是将人的生理、心理、行为以及价值、意义等都列入考虑范围之内，以人性化的设计程序和产品开发方法，将人性化物化和量化至智能产品设计的全过程之中，反映在智能产品的操作、认知和交互的各个层面，形成一种由内而外、由表及里的全方位人性思考维度。

第三节　智能化信息设计的内容

从应用层面讲，智能化信息设计的范畴非常广，通过在智能环境、智能化产品和智能辅助残障人士、老年人和儿童的娱乐与学习等方面的扩展，智能化信息设计在更为广阔的人文和社会价值层面，发挥着重要作用。此外，在教育、医疗等方面，智能化信息设计同样具有不可替代的重要意义。智能化信息设计的普适性和通用性特征，以及与信息技术的天然联系，使其设计成果具备了极为广泛的应用前景，是学术价值与产业价值、理论价值与实践价值的多重、有机结合，在未来将会具有更大的发展空间。

一、智能环境/空间设计

智能化信息设计的核心是影响人，无论是智能硬件、可穿戴设备、APP应用，还是交互投影、虚拟现实、增强现实、实体交互，所有这些信息设计涉及的范畴和领域，其产品形态绝大多数是独立的个体，这些个体性产品只有融入大的环境中去，并与人产生密不可分的关系时，才能成为中坚力量。因此，在信息设计里，最主要的应用领域之一就是智能环境。智能环境连接起所有的智能化产品，并将它们与价值的本体——人，进一步联结起来。

艺术设计领域的智能化环境/空间设计（Smart Environment/Space Design），就是目前最流行的智能空间（设计）或者称之为智能环境（设计）。智能空间是各个领域研究的热点问题。智能空间是以普适计算为基础的物理空间与数字空间的整合。智能空间在物理空间上实现信息智能，其开放性所要求的自适应能力是智能空间的本

质体现。智能空间是普适计算的典型系统，呈现出异构性、非线性、多维性、多感知性、可移动性、可变性、直观性、体验性、真实感、沉浸感、自然感等特点，是诸多学科研究的重要问题。

在艺术设计领域，智能空间研究主要体现在信息设计在营造具有智能化、交互性、沉浸感、体验式环境上的作用和影响，也就是智能环境。

未来人类生活和工作的空间，将朝着信息化和智能化方向迈进，形成以自然交互技术为基础的智能化、交互式、沉浸式、体验式、混合现实的智能环境，并最终达到"和谐自然、人机合一"（Harmonious Nature, Human-Computer Integration）的境界。

智能环境或称智能空间的普及趋势，理论上会按照图4-5中的顺序进行发展，其大趋势是从公共环境到个人环境。其中，公共环境可以分为专业环境、商业环境和公益环境，个人环境分为高端别墅、高档公寓和普通住宅。专业环境含专业博物馆、展览馆、科技馆、体验馆等大型科普场所，商业环境含大型商场、购物中心、舞美布景、建筑外观等，公益环境含教育机构、医院及军事机构、大型企事业单位场地等，个人环境含高档别墅、高端公寓、普通住宅。当然，这一过程并非完全循序渐进、按部就班，中间很可能出现跳跃、重叠或个别顺序变换，但其总体发展方向会保持不变。

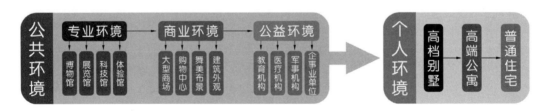

图4-5 环境智能化的过程和顺序

1.各种多媒体技术和设备最先出现在专业展示环境里

比如2010年上海世博会和很多大型博物馆中。但截至目前，这些环境还称不上智能环境，多数是以显示技术和嵌入式系统、集成控制为主的多媒体视听效果展示，比如借助大型高流明投影设备进行展示。由于投影显示时需要黑暗环境以突出显示效果，因此，在这些相对封闭、黑暗的展示环境里，投影的运用就相对普遍。同时，由于专业展示环境多为临展或中短期展示行为，不会常年甚至几年持续展

示，而且一次性投入比较大，因此，也比较适合采用高流明投影这些昂贵的展示设备：不计成本、突出效果、即时拆装转运等，为投影显示在这些环境中的大量运用提供了可能。例如上海世博会中的"清明上河图"（图4-6）和遵义会议博物馆中的会议场景全息呈现等，都是先进的投影展示系统，结合其他信息技术，如红外感应互动技术、全息技术等的设计化呈现。此外，在大型展示环境里，为了突出主题、营造视听效果、创造互动体验等，设计师还会根据需要适当加入一些交互技术和声光电一体化技术等。比如嵌入式系统的接入，利用集成控制、单片机和其他多种传感器等，就可以完成声光电一体化的呈现，甚至与观众简单互动，以丰富展览内容和展示效果。随着增强现实和虚拟现实技术的不断成熟与完善，借助多种尺寸的屏幕，如手机、平板、大型显示器和液晶电视等显示设备，乃至虚拟现实眼镜盒头盔等，设计师完全可以为观众营造一个更加完美的展示环境，不仅可以全方位展示展品的各种虚拟信息，而且可以为观众提供如身临其境般的沉浸式体验，进一步向智能环境靠拢。通过外设的多种显示媒介，可以为观众提供展品的各种虚拟信息，将虚拟与现实融合——虚拟信息结合实物展品，可以全方位、立体化呈现展品的历史性风貌、材质和人文背景等多种信息，同时，也可以借助3D打印等方式，复制出若干展品复制品，供观众直接接触体验，这样一来，不仅信息量大、体验感增强，还能实现多维度、多角度、全方位展示效果，一举多得。借助虚拟现实技术，展馆可以为观众提供场景式环境，将观众融入历史长河中去自行体验，印象深刻、过目不忘。借助先进的网络技术和传感技术，可以为观众推送各种定制化展品信息，随着观众在馆内移动，展示信息会自动更新以便符合观众个性化参观路线和需求，真正做到实时、交互和人性化。

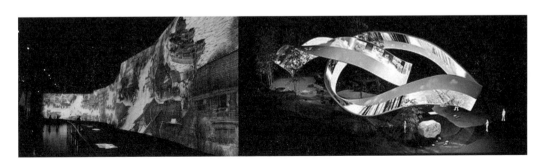

图4-6　2010上海世博会"会动的清明上河图"和湖南馆"魔比斯环"（彩图）

2.商业环境最易受新技术和新观念的影响

对于价值和利润的追求以及迎合宣传推广的需要，商业环境对于新鲜事物从来都不会排斥，只要切中要害，新鲜事物会顺利进入商业环境，并且一发不可收拾。从最早出现在商场中的交互投影，到后来的互动橱窗、电子试衣和全息影像，到现在的增强实现、虚拟现实，乃至马上出现的智能机器警察（美国加利福尼亚一家科技公司已经研制出具有很高安全性的安保机器人K5），到未来真正意义上的"O to O"互动等，商业环境永远是新技术、新观念、新设计形式的最佳呈现场所（图4-7）。此外，各种商业演出和晚会也大量采用新技术手段来呈现令人叹为观止的视觉效果，比如央视春晚和鸟巢29届奥运会开幕式（图4-8），就大量运用先进的显示技术和设备，配合出色的音响和舞美，达到声光电一体化的震撼效果。同时，通过与演员的反复预演，还能达到天衣无缝、整齐划一的互动效果。

图4-7 商场智能环境设计效果图（彩图）

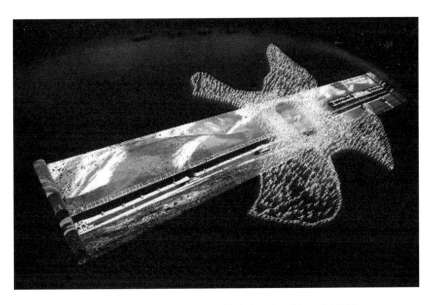

图4-8　2008年北京奥运会开幕式魔幻光影效果（彩图）

3.教育领域智能环境应用

从电子白板和iPad进课堂开始，教育这个自古商家必争的领域，开始了信息化的道路。教育信息化是这个时代世界范围内的永恒主题，信息化并不是终点，智能化才是。虽然，到目前为止，教育信息化的道路才刚开始，到很可能不久的将来，教育智能化的大门会快速敞开，并迅速成为全世界教育工作者、学校、学生、家长们趋之若鹜的"圣经"。事实上，在各种高技术巨头的想象里，教育智能化已经开始，真正寓教于乐、深层次开发孩子潜能、将孩子被动学习变为主动探求的各种设计产品和方式，正不断出现，并处在持续优化、升级、更新中。这是一个iPad和交互白板永远做不到的事情，这是一个影响几代人乃至关乎人类未来的事情，任重道远，但意义重大，前景光明。无人教室、教师、课堂的学校已经在欧洲的"乔布斯学校"出现了，但很明显，这还远远不够，在人类被植入可记忆芯片之前、在人工智能全面辅助孩子学习之前，我们还有一段很长的路需要摸索、探索和发现。虽然颠覆现有教育模式、全面更新现有教育设备、完全打破现有教育观念的产品和形式还未出现，而且看似遥遥无期，但这种创想和变化的意识可以先期植入我们的大脑。真实地解决孩子们乃至成年人的学习负担、发自内心的激发学习兴趣、节约学习成本、节省教育资源、合理分配教育资源等有关未来教育的几大重要主题，是需要政策制定者、教育工作者、设

计师和、技术工程师和教育主体的通力合作、不断探索，才能逐步实现和完成的。相信，不久的将来，这一梦想可以随着中国梦的实现而变成现实。这个环境可以提供几乎所有知识的电子化资源，因为它具备一个巨大的电子教材库，这个姑且叫作电子教材库的数字化资源，可以提供各种声光电一体化的显示和交互信息，允许用户（既可以是学生，也可以是教师、家长）随意截取并自由编辑；它可以无缝、实时显示在各种设备上，背后连接互联网等更大的云资源平台，提供巨大的用户数据和学习反馈数据，能够自组织、自更新并根据用户需求智能分类、分配、优化等。学生可以根据兴趣选择合理的线上社交模式进行学习，也可以随时随地获取一切有关学习效果的数据和信息，将身边周围的一切有形物体变成可学习、能学习的工具，在虚拟信息与现实媒介、学生和计算机之间直接达到交互和融合的一个新境界（图4-9）。

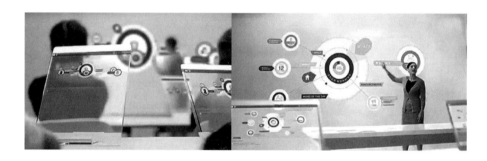

图4-9　智能化教学环境（彩图）

4.医疗领域的智能环境应用

医疗作为智能环境的另一理想应用环境，担负着巨大的社会责任和民生的需求。医疗信息化的道路同样由来已久，但离科技巨头想象中的智慧医疗还相去甚远，中间存在着少则几年，多则十几年、几十年的差距和发展空间。早在20世纪末，人工智能为肝病病人看病的案例就出现了。计算机专家将全世界肝病病人病例和中西医治疗肝病的专家数据集成到人工智能系统中，通过专门的算法和专家系统，让人工智能为肝病病人看病。当人工智能系统为病人开出诊断单和治疗方案后，再给中西医专家审阅，几乎所有中西医专家都认为这个诊治方案没有太大的问题，因此，事实上，人工智能参与到医疗诊治中并发挥巨大作用已经是迟早的事情了。未来，在5G网络环境下，当所有医疗设备联网，可穿戴设备将人体数据实时反馈给医疗机构，各种数字化三维扫描装置使人体病灶一览无遗时，人体的几乎所有化学变化和生理结构都能以数

据和信息的形式出现在医师面前时，人工智能中的医疗专家系统强大到可以轻松突破图灵测试时，当远程医疗完善到智能机器人可以像专家一样操刀手术时，当所有医疗行为都几乎可以精确到以数字化形式可量化时，人类生活将是多么的无比美好和令人憧憬（图4-10）。

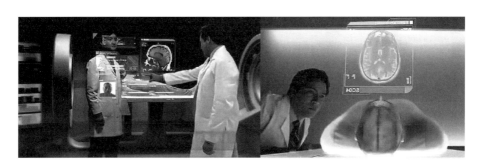

图4-10　智能化医疗环境（彩图）

5.军事领域的环境智能应用

军事领域的数字化之争由来已久，从原子弹诞生之日起，到现在的太空战、卫星竞争、实施作战系统、虚拟训练和军演、军用手机应用、无人机和智能机器人士兵等，军事领域的智能化道路更加彰显了一个国家的综合实力和竞争力。相信，在保家卫国的动力下，军事领域的智能化进程，会随着技术的不断成熟和观念的不断更新而不断加速。目前，各国都在抓紧研究智能化实时作战系统，就像我们在《战狼1》中看到的一样（图4-11），吴京设想出一种智能化作战指挥中心的场景，士兵在前线的各种情形，都会实时传送至作战指挥中心，方便军事高层做出即时判断，并第一时间将指令转给前方士兵，

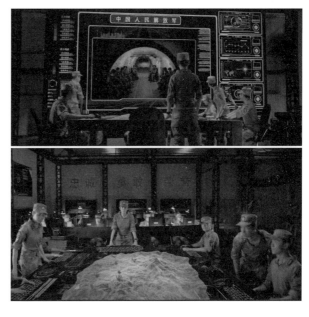

图4-11　《战狼1》中设想的智能作战指挥中心的效果（彩图）

形成一种实时有效的配合机制，帮助前后方及时做出正确判断并迅速执行，以便形成有利形势，扭转战局。

6.大型企事业单位的智能环境应用

在大型企事业单位内部，智能环境的设计和出现会紧随教育、医疗和军事等领域，快速出现并发展壮大。源于宣传和展示实力的需要，大型企事业单位会选择在自己的活动空间内，有计划、有目标、有选择、有规划地设计智能化宣传和展示功能，作为自身综合实力的象征和宣传展示的需求。目前来讲，很多企事业单位的展厅、资料室、会议室等场地，离智能环境的要求还相去甚远，仍然是展板、投影幕布、大量纸质资料的情境。集合声光电一体化的多媒体展厅，囊括大量电子化数据、具备多平台传达的资料室，远程智能会议室、会商室、中控室等几乎很少。随着以微软和英特尔为代表的高技术公司推出的远程、虚拟会议系统的推出和不断完善，以多人、多平台、实时互动、数据自动收集为特点的、支持虚拟与现实相结合的智能会议环境会逐渐普及开来。这种结合了大数据、云技术、物联网、传感技术、最新的显示技术和智能交互技术的沉浸式环境，不仅可以成为企事业单位装点门面的利器，事实上，还是提高办公、办事效率，增强管理和运营效果，统筹兼顾、整体划一的良方。无论从展示、组织协调、管理等功能上，从效率、权益、权利、利润等经济指标上，从于公于私、社会责任等社会意义上，智能化企事业办公和经营环境都是那些正规、严谨、专业、追求效率、不断进取、致力于创新和发展的团体，应该着重思考和优先发展的关键一环。

7.智能环境将进入寻常百姓家，造福大众

在个人环境中，智能环境会首先进入高档别墅。事实上，有关别墅的智能化装修与装饰，即所谓的智能家居，很早就已经进入人们视野中了。别墅的智能化进程从若干年前的综合布线，到现在流行的智能家居系统，并没有太多实质性变化（图4-12）。在这一问题上，作者认为，作者的观点具有普遍性和大众化，相信，几乎所有人都明白，真正意义上的智慧家居、智能家居、智能环境绝非仅是用智能手机来控制屋内设备和电器那么简单。从回家前提前开启空调、进屋后自动挂上窗帘、自动播放音乐，到用手机远程遥控冰箱、洗衣机等一系列家电，到目前流行的智能烟感传感器、智能插座、智能音箱、智能电视自主选择播放内容和定制化观影方式等，智能

家居始终脱离不开"虚"智能、"假"智能的不智能范畴。当然，这在很大程度上，与目前的技术实现手段有着极大的关系，技术的限制决定了智能家居目前智能原地踏步，更多的是炒作概念和用理想去映射现实，距离实现真正意义上的智能家居还有很长的路要走。作者认为，不能因为目前智能家居的诸多问题存在，比如智能家电基本不智能且造型蹩脚、功能繁复；不会操作智能手机的老人和孩子基本无法参与；联网的移动设备容易遭黑客攻击，使智能家居变成开放的环境，任陌生人远程进入或操控；智能电视盒子、智能电视和相关捆绑内容收到诸多限制，比如准入制度和权限等。这些问题的存在和解决并非一朝一夕的事情，需要大量技术更新和设计思路的共同参与，但我们不能因此丧失对于智能家居的渴望与希望，毕竟智能化的生活环境而非工作环境才是普通人最向往的居住概念。当大数据、云计算和物联网的影响足以扩展到寻常百姓家时，一个真正意义上的自感知、自适应、自管理、自完善、自学习、自进化，甚至自繁殖的智能家居环境才能到来。

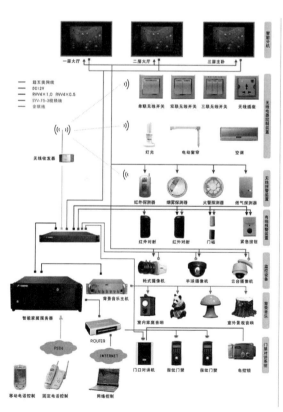
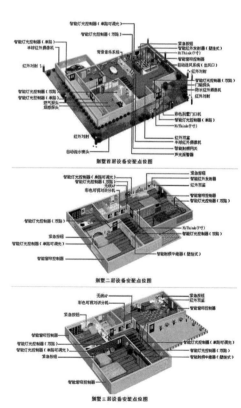

图4-12　智能家居的现状（彩图）

库兹韦尔的预测还在持续生效、摩尔定律也在一直应验着，科技巨头在不断地提出新的设想的同时也在加大智能化建设的投入，从"谷歌大脑"，到"百度大脑"；从富士康机器人组装线建设，到亚马逊无人机配送系统；从无人驾驶、智能交通，到智能机器人产业化进程加速，智能技术带来的智能化环境最终将惠及所有人，实现个人环境的智能化。也许从高档别墅的智能化到高端公寓，最后到普通住宅的智能化进程不会一帆风顺，时间跨度可能会很长，但我们有理由相信，一切以智能化为切入点的硬件创新、内容和应用创新、围绕人体的可穿戴创新，都是要为塑造一个真正可持续、自然和谐、智能交互的体验式环境、智能环境而产生的，都是为了惠及百姓、造福人类、解决世界范围内的诸多问题而产生的，是为了人类不断进步、探索未知与未来、逐渐步入更加高级的生命形态而产生的。从这个意义上讲，智能环境、智能空间的发展与普及，是利大于弊的朝阳产业，是面向未来的支柱性产业，是协同创新的交叉产业，是影响社会进程和人类生产与生活的基础性产业，是创新与创造的本源与动力。

环境智能化、交互化的设计范畴可细分为室外和室内两大类。室内又细分为公共空间和个人空间，进一步细分如图4-13所示。

室外	室内空间					个人空间		
	公共空间							
建筑物外观：互动硬件装置、楼体立体投影、大型户外显示系统设计 大型活动开幕式：声光电一体化设计、3D投影、全息影像、环幕投影、增强现实、体感控制、大型显示装置及播放内容设计	商业环境		非营利性环境		大型活动开闭幕式	发布会/推介会	晚会/舞台等	智能家居
	商场：智能交互宣传媒体装置、互动橱窗、虚拟体验系统、增强现实系统、全息影像展示系统、多点触控展示系统设计	医院：医患实时交流平台订制化设计、虚拟会诊、远程智能手术、信息化病房设计	声光电一体化设计、3D投影、全息影像、环幕投影、增强现实、体感控制、大型显示装置及播放内容设计	移动屏幕虚拟产品展示系统、增强现实产品演示系统、实体交互系统设计	智能交互式舞台美术设计、声光电一体化设计	在云计算、大数据、物联网和移动互联网的支持下的全智能家居环境总控布线设计、智能家具、智能家电、智能用品设计		
		学校：虚拟实验室、智能科学室、智能化教学软硬件系统设计、大型数字化智能教材库设计						
	酒店：交互吧台设计							
	餐厅：智能点餐系统、大数据定制化配餐系统设计	军队：虚拟作战环境模拟、虚拟驾驶室、实时作战系统构建						
	专卖店：智能交互展示系统、自感应服务系统设计	博物馆：以增强用户参与感、营造沉浸感体验为主的、智能化、交互性混合现实系统设计、科学可视化设计						
	服装店：虚拟试衣系统设计							
	售楼处：增强实现电子沙盘设计							
	银行：贵宾等候区智能交互环境构建、业务讲解多点触控系统设计	单位：智能远程会议系统设计、在线虚拟漫游、智能交互式企业展示整体设计						

图4-13 智能环境在室外和室内空间中的体现（彩图）

二、通用设计

通用设计（Universal Design，缩写为UD）也称为共用性设计或普适设计，于

1985年由美国设计师罗纳德·梅斯（Ronald L. Mace）首先提出。其核心思想认为设计从初始阶段就应该以所有人能使用为基础，使环境、产品和空间适合大众，不需要做出特别调整。通用设计源于20世纪初盛行于建筑界的无障碍设计（Barrier-free Design）。无障碍设计指通过建设和改造，消除残疾人在现有建筑物中行动时所遇到的障碍，从而将建筑环境打造成为无障碍的环境，使身心有障碍人士回归主流。很显然，相对于无障碍设计，通用设计的用语显得更具普适性，也避免了歧义，因此，逐渐取代无障碍设计而变得更为流行。与通用设计理念接近的概念还有全民设计（Design for All）、包容设计（Inclusive Design）、可及性设计（Accessible Design）等。

通用设计旨在通过设计行为，不仅影响正常人和青年群体，同时也对老人、儿童和残障人士的身心提供了人文关怀和设计解决策略，体现了设计的社会性意义和价值。通用设计通过满足特殊人群的特殊需求，为他们排除各种生活障碍和不便，为实现一个人人独立、平等的理想化社会而努力迈进。正如意大利著名设计师马可·赞诺索（Marco Zanoso）所言："过去，设计活动一向被看成是艺术与技术、文化与生产、经验表现与实际探索等两方面的平衡发展。现在，这种二元论的观点有必要突破了。在现代工业社会中，设计需要有广泛的、不断变化的技术、科学和人文科学的支持。除了创造能力以外，设计师必须有一种特殊的能力来把这些不同的因素和知识加以综合。在复杂的社会中，设计师的责任不是将各种个别的研究成果加以翻译，也不是将经济因素和制造因素调节到最佳的联系状态，而是通过有创见的工作，传达各种建议、各种倾向性意见，以及判断和表达各种历史的和社会的因素。这便是设计的社会性的充分体现。"设计最根本的任务是为大众服务、为社会服务，也是设计师的根本责任。这决定了设计师的视角不应该只关注常人，而更应该关注那些确实需要帮助和关怀的弱势群体，以便充分体现设计的安全性、公平性、便利性、适应性、实用性等本质特征。当环境恶化和意外事故导致残障人士的数量在不断增长时、当人类社会逐渐进入老龄化阶段时、当儿童成长受到普遍关注时、带有通用性和普适性的设计理念和设计行为就更珍贵了。

智能化信息设计的特点是有效利用智能，去解决人类面临的各种问题，促进人与环境的和谐。源于设计和智能本身的普适意义，决定了智能化信息设计在通用设计层面必将发挥巨大作用，成为解决特殊人士生活障碍、帮助弱势群体获得正常和谐生活

的重要手段。比如智能化产品的强感知能力，非常适合身体机能退化的老年人和身体某些方面存在缺陷的残障人士。此外，智能产品的对于开发儿童智力、促进学生提高学习能力等方面，也具有天然优势。信息设计利用智能，可以有效地关注弱势群体的情感沟通和交流，解决他们的使用平等和心理平等问题，通过智能化方式增强他们的感知能力、生存能力、适应能力和信息处理能力，从而由内而外、由表及里地给予弱势群体最需要的心理尊重和行为正常化的帮助。

智能化信息设计从解决残障人士所面临的肢体功能障碍为入手点，以最大限度恢复残障人士所丧失的功能为主要目标，寻找解决手段和解决途径，从而帮助残障人士解决实际问题、提升生活质量、提供心理慰藉、抚平性格障碍，使他们重获人格尊严。在为残障人士设计智能化信息产品时，在产品结构模型中，应该有意强调产品结构和功能层面的设计内容，从"设计阈值"的角度，审视智能程度的高低和智能技术的介入层次。所有智能辅助产品均要以最大限度地满足残障人士的本质化需求为出发点，从灵活性、便捷性、实用性等角度，选择合理的交互方式和产品感知方式。

以智能假肢设计为例，不同传感器的不同组合使用、不同材质和不同结构的选择，可以带来完全不同的设计结果。设计者应该综合策略层、组织层、交互层和传达层等不同层面的设计方法，在组织和交互这两个核心层面，加强不同程度残障的个性化接受形式，才能使产品的智能化程度达到合情合理、适宜适当的地步。

残障人士使用的智能化产品应该严格遵循智能化信息设计流程，从问题求解开始，逐层逐步拆解问题并仔细分析，从提升价值的角度选择合理的设计概念，再经过大量研究与分析形成设计方案。通过对设计原型或设计模型的评估与评价，找出需要改进和完善的部分，完成立体化设计循环，设计出真正具有实际使用价值和社会价值的完整产品。

三、案例分析：为儿童提供智能服务的智能娱乐产品设计

儿童身心处在不断成长的阶段，因而，在认知和行为层面表现出很多独特性，比如儿童对于材质和造型的安全性需求强烈，这种安全性不仅体现在无害等生理层面，也体现在对于儿童成长发育的心理层面。儿童对于鲜艳色彩和新奇造

型的向往，以及对于趣味性和互动性的追求，使儿童玩具和相关产品的设计，朝着交互、智能化和体验性方向广泛延伸。为了培养孩子的想象力和创造力，在设计儿童产品时，还要仔细思索在满足儿童好奇心、发挥其想象空间等方面的独特需求，以可塑性、易操作性和情感化等设计特征为着力点，充分发掘儿童的各种天赋和成长乐趣。

智能化信息设计在辅助儿童成长方面主要体现为：为儿童设计智能娱乐化产品和实现智能化教学。传统儿童娱乐产品的设计多数仅借助机械结构或电子电路，智能化程度低、交互性差。智能技术与信息设计的结合，使新型儿童娱乐产品在智能化和交互性以及情感化和体验性等方面大幅提升，不仅成为益智和交流的理想伴侣，还成为儿童心理和情感体验的新方式。儿童智能娱乐产品以智能玩具和智能化游戏为主要代表，在益智和学习等方面为儿童提供各种有价值的帮助和积极的体验。

智能化教学是教育走向信息化、数字化、网络化的主要表现方式，通过智能化信息设计可以有效提升教学质量和效果，实现教与学的真正双向互动和同步增长。教学的智能化是一个循序渐进的过程，不能一蹴而就。从植入互联网和电子白板、引入"iPad"辅助教学，到教育环境的全面智能化，需要经过不断更新、进步、发展和迭代的过程。这其中不仅是信息技术的内嵌和更迭，更重要的是，在新的教育理念和教育观念的影响下，如何设计出更好的教学方式和模式，用信息化、交互性、智能化的设计思维去引导教育体系朝着更加人性、自由、开放的方向发展，使教与学实现真正的良性互动，将教师的教授过程与学生的学习过程紧密协调，变被动学习为主动学习，实现教师与学生的深层次心理愉悦和满足。

作为智能玩具的代表形式，智能机器人一直是最受儿童欢迎的智能娱乐产品。世界知名的智能机器人设计公司"沃威（WowWee）"，一直致力于设计、研发、销售和创新高科技消费型娱乐智能机器人。

沃威产品均置入了智能技术，包括大量传感器和微处理器。机器生物（RoboCreatures）是机器生物系列产品，包括机器熊猫、机器恐龙、机器蟒蛇等。它们综合使用动力机械技术和交互技术，能够感知环境，比如红外视觉和听觉感知、智能声控和触摸反应等。用户可以通过简单遥控装置，为它们选择多种情境控制模式，实现智能交互（图4-14）。

图4-14 WowWee的智能机器人系列玩具"RoboCreatures"

史宾机器人（RoboSapien）系列产品在国际上获奖无数。它的智能化程度相对较高，能够智能自由漫步并模拟人类复杂动作（通过预设的超过一百个程序功能模块），辨认声音和色彩，回应环境刺激和用户指令并做出反应，提供用户自己编程设定动作的功能，被欧洲"Duracell Survey"评为"年度最优秀玩具"（图4-15）。

图4-15 WowWee的史宾机器人系列玩具（彩图）

"RoboMe"是与移动设备相结合的机器人系列，它允许用户通过"iPhone"或者"iPod"来定制化一张卡通面孔，将移动设备放置在"RoboMe"的卡槽内后，就可以与它进行实时交互了。"RoboMe"利用多个传感器可以实现自动巡航和躲避障碍、感知环境。用户通过在应用商店下载APP，可以实现完全个性化定制，设置"RoboMe"的视觉和听觉感知功能，并可以利用其他移动设备对其进行远程控

制（图4-16）。

图4-16 WowWee的智能机器人玩具"RoboMe"（彩图）

智能巡航机器人"Rovio"是全新的WIFI巡航机器人，拥有自由行动的轮子和可以灵活扭动的脖子，并装有摄像头和麦克风。"Rovio"通过WIFI接入互联网，能够自动智能巡航，感知自己的位置和周围的物体，并将信息远程传输给用户，同时，用户也可以通过智能设备对其进行远程遥控（图4-17）。

此外，WowWee旗下"AppGear"的"Burbz"是创造性地将实物道具和平板设备结合起来，设计出虚拟与现实结合的增强现实游戏。"Burbz"属于策略型游戏，提供了4个人物实体道具，道具类似游戏控制柄，内置识别标记。用户可以将它们放置在平板设备上，一手控制这些道具在虚拟地图上移动，另一只手通过点击虚拟画面直接控制游戏进程（图4-18）。

机器人公司"米坎诺（Meccano）"的"SpyKee"系列产品是巡航智能机器人，用户可以通过WIFI和蓝牙对其形成远程控制。"SpyKee"造型独特、设计感强，可以播放音乐、录制视频、拨打网络电话，最主要的是，它可以通过LED灯和导光线实现灯光特效（图4-19）。

图4-18 WowWee旗下"AppGear"的增强现实游戏"Burbz"

图4-17 WowWee的智能巡航机器人玩具"Rovio"

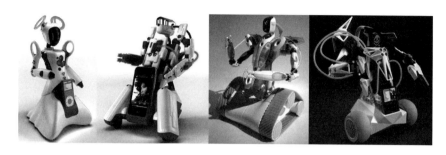

图4-19　Meccano的巡航智能机器人系列玩具"SpyKee"（彩图）

信息时代的儿童产品设计更加强调智能化、交互性、情感化和趣味性，智能化信息设计在这些方面具有得天独厚的优势。从产品结构方面看，通过内嵌传感技术和微处理器，可以使玩具具备较高的智能化程度和交互性，以"WowWee"的"RoboCreatures"中的"RoboPanda"为例，玩具可以感知用户的部分情感并作出适当的回应，通过声控和触摸感知，使它变成了儿童的一个启蒙式学习伙伴。"RoboSapien"的智能化程度更高，能做出各种复杂动作，其独特的程序设计还允许用户自己写入控制程序，来实现更加高级的智能化互动。"Meccano"的"SpyKee"和"WowWee"的"RoboMe"是通过与用户手机相结合，形成联动机制。用户对于智能手机的操作和设定，可以直接反映在玩具上，而且经过玩具的处理和转化，会呈现出更具人性和个性的反馈，如实现复杂动作和声光电综合展示的炫目效果。从产品交互和造型设计方面看，智能化信息设计使玩具表现出很高的情感化特征和新奇的娱乐形式，如"WowWee"的"RoboSapien"不仅能感知情感，在造型设计上还附着了更多的情感化因素。它造型美观、材质讲究，符合儿童的高层次审美需求，使人过目不忘，形成强烈的回忆感和心理慰藉。同时，智能化的交互机制，又使它从多方面进一步强化了其情感化设计思路，在精神层面和身心上，双向构建了满足主体各层次需求的多重价值体系，是内容和形式上的内在智能和外在表现的完美合一。

新型的智能化娱乐方式实现了实物玩具与数字游戏的结合与互动，基于实体交互界面的玩具形式，也正成为目前流行的娱乐方式之一。智能化信息设计在实物交互层面的探索，将真实物理媒介与触控屏幕有机地结合起来，从"WowWee"的"Burbz"到英国设计师罗宾开发的实体桌面游戏，均体现了这一趋势和方向。儿童对于实物玩具的天然倾向性出于某种本能，尤其在虚拟游戏和网络化盛行的今天，儿童对于实体玩具的兴趣变得更为渴望，使儿童回归游戏的物质本源，增加儿童对物质

世界的认知与感受变得极为迫切。以物质实物触发数字世界反馈这一设计思路和表现方式，不仅能增加儿童对于物理世界和虚拟世界的认知，还能实现思维和行为的双重训练，丰富感知模式和想象力、创造力。儿童在同时操作实体玩具和数字游戏时，需要调动各种认知模式和思维方式，实物与数字界面、游戏进程与用户等丰富的交互形式，使儿童完全沉浸其中，其体验感和沉浸感所形成的"心流体验"，是儿童学习和娱乐的最佳工具，是调动儿童积极性和主动性的最佳方式。

四、案例分析：智能助理产品设计

对于普通用户来说，智能化信息设计的普遍性和通用性也具有巨大的潜力和价值。从智能化产品对普通用户带来的颠覆性影响可知，智能化信息设计对于用户的日常辅助和管理价值，将随着技术的深入发展变得日益突出。智能手机、智能手表、智能眼镜、智能汽车等在不同层面，不断帮助普通用户改善生活质量、提升社会价值，在人机环境和谐层面，发挥着重要作用。目前，随着信息化的加深，在更广阔的范围内，担当智能辅助的重要角色。

以本田（Honda）公司的智能行走辅助设备为例，本田借助"阿斯矛（ASIMO）"机器人的"i-WALK"技术，实现了预测移动控制行走，使双足机器人能够智能、实时、灵活、快速、顺畅、自然地行走。这一技术被本田公司进一步开发深化，形成了全新的移动文化，设计师不断开发出"U3-X""体重支撑助理（Body Weight Support Assist）""行走助理（Walking Assist）"等一系列"步行辅助装置"，来辅助和提高普通人的行走乐趣（图4-20）。

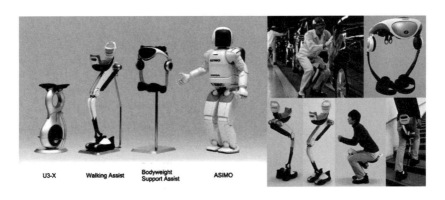

图4-20 本田围绕"ASIMO"机器人"i-WALK"技术的智能行走辅助设备设计

本田在"2008年无障碍展会（Barrier Free）"上展出了"Body Weight Support Assist"装置，用以辅助流水线工作人员和腿部力量较弱的人士进行行走。"Body Weight Support Assist"装置与"ASIMO"同样采用了本田独创的协调性控制技术。步行者在行走时，该装置可通过髋关节角度传感器获得行走数据，在此基础上进行步行协助控制，然后通过CPU控制内置的电动马达，使步行者获得最佳的辅助力量，从而走得更加轻松愉快。此外，产品还采用了超薄型电动马达和控制系统，实现了体积的小型化。它的背带型简易结构，不仅极大减轻了佩带时的身体负担，还可适合多种体型的佩带者。本田的辅助行走装置增加了座椅、腿支架和鞋等设备，使用者穿上鞋、坐在座椅上、开动装置，不仅可以行走，还能用它从事更多活动，如半蹲等。本田公司将辅助行走装置配备给汽车生产车间的员工，使员工在组装汽车过程中，节省腰腿部力量、缓解疲劳，增加工作效率，体现出一种人文关怀。本田的"步行辅助装置"设计通过"内嵌在产品中的传感器"，接受行走数据、解读腿部角度、计算行走节奏，根据不同用户的不同特点，对屈膝、迈腿、落地、蹬地等一系列动作予以辅助，动态化调节步速、频率、步幅、力量等步行因素，实现个性化、智能化、科学化行走，体现了来自人文关怀层面的普通用户智能助理的角色。

众多的"人体外骨骼系统"，已经渗透到各行各业，并发挥着越来越重要的作用，如在进入火场时更好地保护消防员不受伤害，帮助普通人增加承重能力，帮助残障人士在世界杯赛场上，顺利开球等，如图4-21所示。

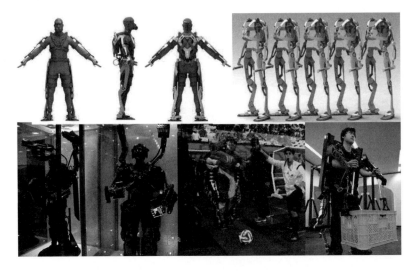

图4-21　智能机器人人体外骨骼系统（彩图）

技术以物化形式进入人类生活的过程，其实就是使技术无限趋近于艺术，不断向艺术靠拢的过程，这一过程就是设计发挥作用的过程。面向智能化信息设计应该更加注重设计的人文价值和哲学思考，以人文本，而不是流连于形式和指标，以用户利用智能产品发挥自身价值。当面对普通用户各种层次的需求时，智能化信息设计通过不断融合软硬件技术和计算能力，发挥其工具性意义，帮助、辅助和协助用户，对用户的生活方式、工作方式和行为方式产生各种潜移默化的影响，使用户在一定的道德和伦理体系下，发挥主观能动性，以自身的适应力和创新力为驱动，最大限度地实现和创造个人价值和社会价值。

五、智能化教育软硬件产品设计

在以新型信息技术丰富教学手段、以新型教育理念指导教学过程的教育信息化进程中，数字化、体验式教学逐渐成为教育领域的热点。信息设计将以智能化手段，从教学方式和教学内容等教学软硬件层面，全面促进"体验式"教学的普及与发展。

1. 学习理论支持体验式教学

从行为学习理论、认知学习理论、人本学习理论到观察学习理论，都强调学习过程中的结构核心要素，即动机（报酬）、情境（刺激）、反应、主动和强化。学习理论强调，学习必须有一个积极的学习动机，这种动机产生于对学习结果的了解，比如以获得知识作为报酬或奖励。学习结果的信息和动机共同作用在心理学中的是强化，强化有积极和消极之分，内外之分。行为主义学习理论中，联结学习理论认为，学习的实质是形成刺激与反应之间的联结，这种刺激指来自外界和大脑内部的情境，反应则包括生理和心理反应。需求消减理论认为学习是以激励为起点，提示引发个体反应，反应后获得报酬，需求得到满足而消减，整个过程就是学习。

未来以构建学习情境、发掘内部直觉、创造主动式学习机会为起点，使学生在亲力亲为中建构知识体系、发展能力、付诸情感、生成意义的体验式教学方式，必将成为信息时代教育教学的重点发展方向。通过精心设计的体验式教学情境，学生们可以直接或间接地去主动体验，在体验过程中体会心理感受、情感变化和行为模式等方面的深层思考，内化知识、能力和意义的知觉构建，形成积极、主动的学习观念和学习动机。

2. 技术升级促进体验式教学

现代教学环境正在朝着以网络为基础，以多方位教学内容呈现为方式，以提高学生的多感官参为手段的体验式教学方向发展。

以技术构建体验式教学平台的优势体现在，新型显示和交互技术在师生之间搭建了良好的互动和展示平台，为互动教学模式的发展提供了基础和媒介。教师可以通过生动、直观的动画演示、过程模拟等手段讲解学生难以理解的抽象内容和复杂变化过程，在一定程度上提高了学生的学习兴趣，在教学中起到事半功倍的效果。单纯依靠技术升级的弱点也是十分明显的，那就是教学内容设计不能与技术升级同步，从而导致教学软环境的缺失。鉴于教学软硬件缺乏配合，使得各个学校花巨资购置的电子白板设备等多媒体教学硬设备长期得不到有效利用，尤其电子白板的智能化和交互性等特点完全得不到开发，最终仅仅成为普通白板、打印机和电脑硬盘的简单结合体。

六、案例分析：荷兰"史蒂夫·乔布斯学校"的启示

2013年，由荷兰阿姆斯特丹研究员莫里斯·德洪德发起的史蒂夫·乔布斯学校正式开学。学校采用了全新的教学模式，完全抛弃了传统教学方式，学校没有黑板、粉笔、教案、课程、座位表、钢笔、铃声，学生不再使用书本和书包，全部用'iPad'，并允许玩游戏。学生们可以根据自己的爱好和时间自主选择想学的课程，只需接通'iPad'上的应用程序即可，此时的'iPad'就变成了一种交互式多媒体教学工具，配有声音和动画，学习也变成了类似游戏的快乐体验。学生们自己掌握学习进度、调整学习内容，老师的任务是帮助他们适应这种学习方式，而不是传授知识。通过'iPad'，学生在家里、周末或休假时均可学习。教学程序不仅提供尽可能多的自由和连续性，还配备了大量的监控组件。老师和家长能时刻了解孩子们在做什么、学到了什么、学习的进度。而在苹果的应用程序商店，教育项目软件的供应永远不会枯竭。对于学生长时间盯着屏幕的问题，发起人给出的回答是，孩子们并非整日坐在屏幕前，而是拥有跟其他正常孩子一样的生活。绘画、手工、玩耍和体育活动都是学校日常生活的一部分（图4-22）。

图4-22 荷兰"史蒂夫·乔布斯学校"（彩图）

乔布斯学校以"iPad"为教学工具，利用苹果在线商店的丰富教学资源，学生在类似游戏的学习程序中，通过触摸屏来学习，完全打破了传统教学方式，初步实现了无纸化教学。宽松的学习氛围和机动灵活的学习进度相结合、体验式学习环境与多重互动式学习状态相结合、生动的视觉化教学内容与快速准确的反馈机制相结合，实现了教师角色转变以及随时随地学习的目的，帮助学生有效利用各种学习资源，减轻学生学习负担，真正做到寓教于乐。在构建体验式学习环境的理想上，"史蒂夫·乔布斯学校"迈出了重要一步。

七、案例分析："康宁"基于无缝显示的智能化教学环境设计的启示

康宁在"玻璃构成的一天（A Day Made of Glass）"中大胆设想了未来基于智能化教学的教学环境和教学内容设计。在"A Day Made of Glass"中，教学环境是一个无缝、一体化的智能空间，大量的显示设备包括平板和大型显示器，将环境打造成大规模无缝显示环境，以触控技术、网络技术为主，实现近场传输和实时同步。同时，这个环境还能实现物质、能量和信息的自由交换，比如各种硬件设施、灯光和能源以及信息之间，都可以通过人的控制，实现自由交换和互动。此外，大量经过精心设计的教学内容，丰富和充实了智能软硬件环境，真正实现了智能化教学内容的更新与升级。图形化的界面、丰富的动画效果、快速反应的交互机制，结合同步的无缝显示装置，完全打造了一个沉浸式、体验式教学环境，做到了本质化的寓教于乐和教学互动（图4-23）。

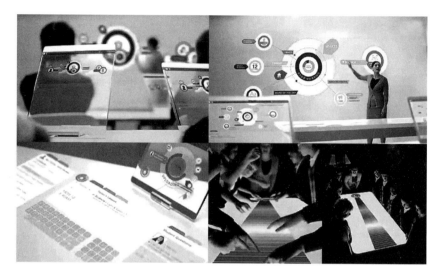

图4-23　康宁以无缝显示为基础的智能化教学环境设计（彩图）

　　智能化信息设计在设计体验式教学环境时，以平台化思维为基础，力求使教学环境成为一个教学相长的智能化平台，结合新型显示和智能控制技术，并对教学内容做颠覆性的调整，以可视化、形象化和图形化的动态表现方式，替代原有的文字和静态图片，形成学生和教师的双向控制与互动。康宁在这方面做出了有益的探索和尝试，充分证明，教学环境和内容设计是智能空间设计的一个最佳实现情境。通过适当内嵌感知和计算系统，实现环境硬件智能。通过设计大量相关教学内容，如设计智能生物课、智能物理课、智能化学课和智能劳技课等数字化课件和教学资源库，来形成环境软件智能。通过用户，即教师和学生的使用以及对内容的不断丰富、扩展，完成智能人机交互式体验教学情境的设计，发挥教学内容的价值和意义，建立现代教学体系、实现教学本质目标。

八、智能化信息设计在构筑体验式教学模式上的作用

　　体验式教学应该以设计思维来整合教学资源，力求采用全球领先的面向教育的专业化平台，设计出一套行之有效的集合多媒体、智能化、交互式、体验式的教育教学系统，真正实现教师与学生的双向教学互动。在设计新型教学系统时，设计者以综合利用各种智能化设备为手段，结合多重交互理念，全面整合设计智能、用户智能、产品智能和学习过程本身的智能，实现沉浸式、体验式、交互式智能教学模式设计。

1.设计目标

帮助教师突出教学重点、淡化难点，顺利完成教学任务、贯彻教学原则，强化教学成果，从根本上优化教学过程、提高课堂教学的质量和教学效率。从本质上实现师生双向互动，并能做到多层次、多角度、多维度的因材施教，从根本上激发学生的学习兴趣、求知欲，培养学生的思维能力，激发学生学习的积极性、主动性和创造性，提高学生自主学习的能力，进一步强化学生分析问题、解决问题的能力以及自我检测的能力。而一切教学手段的丰富和教学模式的变化的根本目标是，激发师生对于教学和学习方式的思考，全面提高师生的创新精神和创新能力，培养出综合型、开拓型人才。

2.技术

深度整合计算机软硬件技术、显示技术、网络技术为核心的信息技术，根据软件接口特点开发出更经济、实用的软硬件相结合教学平台，并使系统具有阶段性、分层次、分级别、开放性、共享性等特点。通过研发基于不同终端的软件程序，最终将互动投影（交互电子白板）、教师终端（笔记本电脑、智能手机或者平板电脑等）与学生终端（笔记本电脑、智能手机或者平板电脑等），通过网络连接起来，真正实现同一教学环境下，不同终端、不同平台间的实时、互动交流。乃至加入体感控制技术，如微软的Kinect技术，使教师可以通过身体语言自由控制授课内容，同时，也可以邀请学生参与到整个课堂教学中，增加师生间的互动和情感交流。

3.优化整合各种教学资源和学习资源

建立完善的电子教材库。教材库中存储有大量教学flash、PPT资源及其他的兼容性的多媒体资源。比如采用Adobe的flash中flex开发平台的ActionScript语言，对教学动画流程进行精确控制，同时对教学素材中的2D图像进行设计和制作，并对3D部分进行建模，将其导入到flash中进行整体控制，从而形成生动和完整的教学动画相关展示视频。动画中有不同的控制点，以配合老师的讲课进度。允许老师随意编辑、提取、更新电子教材库中的动画和图片等资源。生动形象的多媒体效果相比以往的静态书本书字、图片更容易吸引学生注意力，提高学生对学习的兴趣，扩宽学生思路和视野，加深对整体知识体系的理解。通过文字、图片、动画、影像、声音、光效、虚拟环境、模拟真实等手段的综合运用，通过软件环境和硬件设施的结合，帮助学生建立全

方位、立体化知识体系。

4.设计流程

首先，以全过程和平台化思维构建理想化教学环境设计构想，判断智能化技术的"设计阈值"和最终呈现效果，通过物质化与非物质化手段和艺术与科学相结合的方式，完善体验式教学环境设计的本质和目标。其次，以智能硬件配合操作系统，建构体验式教学环境的基础架构，实现教学功能的合目的性。在这一过程中，"设计阈值"将发挥重要作用，从交互和表现层面，充分挖掘产品在感知和情感化等方面的特征和传达形式，完成产品整体结构设计。再次，为了搭建视觉化学习内容环境，需要设计者建立带有游戏化、社会化、互动性的学习机制和学习内容，以激发学生内心的学习动因为根本落脚点，以教师的辅助作用为大前提，完成体验式教学内容设计。动态化教学内容结合图形化视觉表现，会丰富课程的趣味性和表现力，但形式化的传达方式与教学内容的本质耦合，才是设计和目的性的根本所在。只有真正触及学生内心的学习内容，才能发挥智能化软硬件环境的价值，这需要大量心理学中有关学习问题的理论和教学实践做支撑，是由信息设计统筹，教学工作者、设计者、教学专家、学生、家长、工程师等共同努力和研究的结果。最后，通过问题求解的方式，以概念和方案设计的形式，再通过真实教学环境中的实际使用，做出正确的设计评估和改进方案，以师生的真实反馈完善多重交互的体验式学习情境设计。

作者结合多年研究的心得、体会与成果，将教育教学领域信息化和智能化设计大方向分成如下几类。第一，是辅助儿童学习和娱乐的智能化设计，即寓教于乐型智能玩具及相关产品设计；第二，是课堂教学软硬件系统设计；第三，是以增强现实和实体交互为代表的体验与互动式教学产品及内容设计；第四，以交互书籍为主的数字化出版，即交互式、电子化教材设计。

九、案例分析：体验与互动式教学产品及内容设计

2017年作者结合自己多年设计实践，首创了"全智能交互体验式教室设计方案"，并得到了众多学校的认可与赞同（图4-24）。该方案以目前最流行的各种智能化、交互性、体验性软硬件为基础设施，通过大量数字化内容的植入，为中小学提供一站式智能多媒体教育环境设计解决方案。这种以增强现实和实体交互为代表的体验

与互动式教学产品及内容设计，力求在如下几方面取得突破性进展。

设计：是针对教学内容的定制式智能化交互式内容与服务应用设计。

技术：是以实体交互、虚拟现实、增强现实、互动投影、触控桌面、体感控制为主的技术解决方案。

核心：实现体验式和互动式教学。

方式：借助新媒体来呈现寓教于乐（Education with Entertainment）的教学内容。

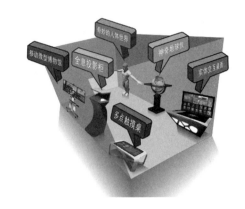

图4-24　作者设计的全智能交互体验式教室方案（彩图）

特点：艺术（Art）+科学（Science），设计（Design）+技术（Technology）。

结果：信息化、数字化、智能化、交互性、体验式、沉浸感、混合现实的智能空间效果。

具体方案如图4-25～图4-31所示。

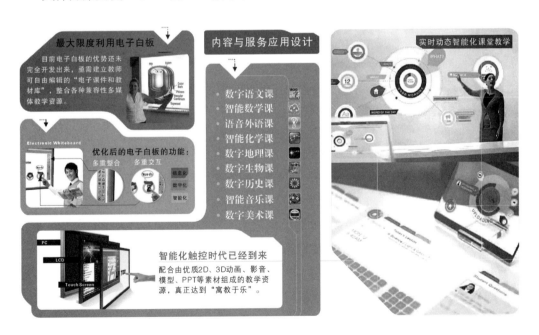

图4-25　基于电子白板的智能化内容与服务设计（彩图）

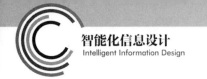
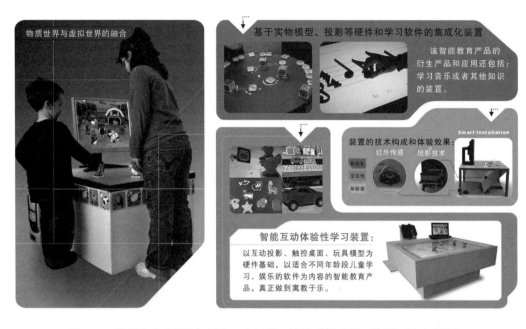

图4-26　基于实体交互的智能化、交互性、体验式娱乐学习装置设计（彩图）

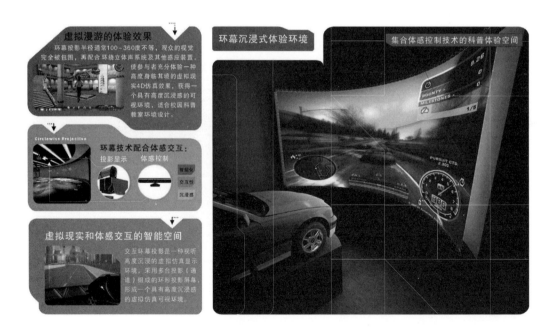

图4-27　基于环幕投影、仿4D影院效果的体验式、沉浸感科普教室空间设计（彩图）

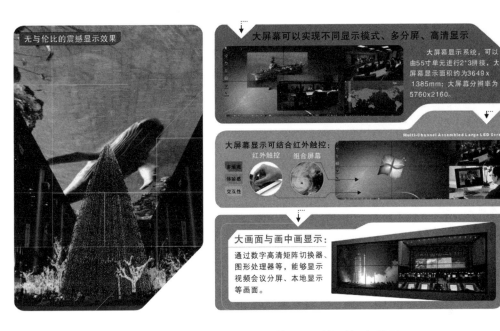

图4-28 多通道组合LED大屏幕显示系统设计（彩图）

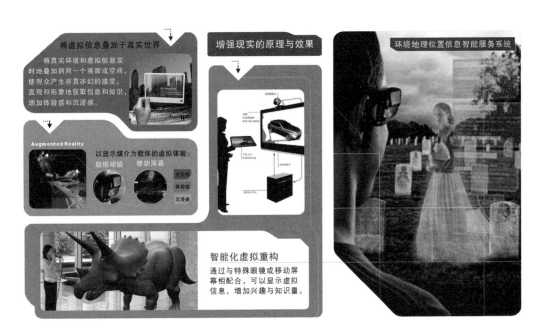

图4-29 基于增强现实技术的装置和产品设计（彩图）

图4-30　基于触控技术的大型桌面系统设计（彩图）

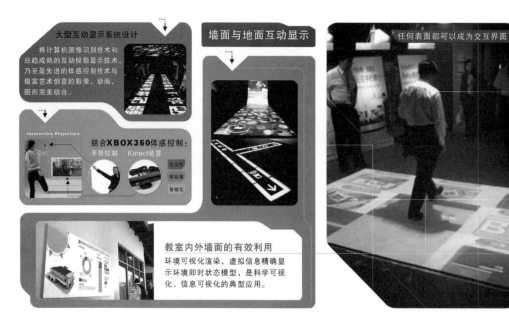

图4-31　基于互动投影技术的交互墙面、地面设计与体感交互产品设计（彩图）

十、案例分析：以交互书籍为主的数字化出版物设计

目前以电子图书为主导的数字化出版物的研发不仅是教育行业的重点，也是出版行业未来发展的重点。"十三五"期间，新闻出版总署将把如何保证现有的重要出版单位数字化转型列入考虑的重点之一，传统出版业的数字化转型需求越发迫切。

教材电子化、数字化的意义极为重大。我国已经制定了5项教育信息化标准，并正在为"电子课本"和"电子书包"终端建设制定系列标准。"电子书包"的出现使教育正在进入"无纸书籍"学习的新时代，并成为教育应用的必然趋势。未来，学生随身携带一座微型"图书馆"已不再是梦想。随着"班班通"工程的逐步完善，基于"云计算"和"4G"网络的虚拟课堂，将会成为现实课堂的辅助工具，从而使网络学习、在线课堂、远程学习、互动学习成为新的流行趋势。

数字化书籍是传统书籍载体在新时期呈现出的新形态，是人类阅读行为发展的必然结果，是历史和文明发展的大势所趋。传统书籍与电子化书籍出版相结合，为出版业寻求更大的生存与发展空间提供了新的机遇与挑战。出版行业发行电子化书籍对于整个国家文化、知识的传承和保护都有着非常重要的意义。在数字化时代的大背景下，传统书籍应该与电子书籍有效结合、相互借鉴、共谋发展。优秀的智能化、交互性电子书籍设计、教材设计必将对教育领域和出版行业产生意义深远的影响。

以2015年人民音乐出版社设计的一套交互电子教材方案为案例，详细分析一下交互式电子书籍的设计思路与呈现效果（图4-32）。

"交互式、电子化书籍"指的是利用计算机技术、网络技术等前沿信息技术，将一定的文字、图片、声音、影像等信息，通过适当的动画、游戏等交互操作方式，记录、呈现在以光、电、磁等介质的设备中，以备读取、研究、复制、传输，并带来书籍形态、阅读载体、阅读思维和阅读方式的重

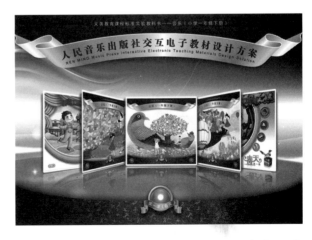

图4-32　人民音乐出版社交互电子教材设计方案（彩图）

要转变（图4-33）。交互式电子书有两个重要特点。

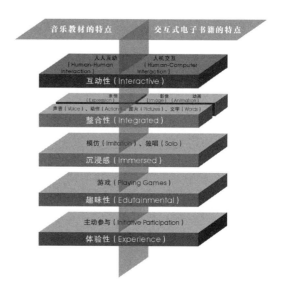

图4-33　人民音乐出版社交互电子教材设计方案（彩图）

1.交互式传播，个性化选择

"电子书"通过合理、有效地利用人机交互原理，使其传播方式具备了广泛的交互性和智能化特点，读者可以更加轻松、个性化地选择阅读内容和阅读方式。

2.平台广阔，功能齐全，阅读简洁化

基于计算机和网络技术的"电子书"，其应用平台更加广阔，包括个人电脑、在线网络、移动终端等设备。同时，在新型技术的包装下，"电子书"的功能更加齐全、丰富、完善，从而使得阅读变得更加简洁、轻松、明了。

好的音乐教材应该具备以下两个特点。

1.将内容与形式完美结合

音乐教育内容丰富、形式新颖多样，而且极具灵活性、参与性和互动性。小朋友们需要学习和掌握相关的乐理、乐谱、音符、节奏、曲调、声调，需要学会跟唱、清唱、模仿，需要将肢体语言和声音结合起来，需要参与相关的游戏并与教师互动。在道具和乐器的配合下、在语言、文字、声音、影像、动作的配合下，去体验、感受音乐和歌声的魅力与张力。

2.真正做到寓教于乐

音乐知识的学习应该是开放的、轻松的、充满美感的寓教于乐的学习过程。因此，应该通过有效利用各种学习资源、教学手段和教学模式，帮助学生建立全方位、立体化知识体系，减轻学生学习负担。这样才能从根本上激发学生的学习兴趣、求知欲并培养学生的思维能力，激发学生学习的积极性、主动性和创造性，提高学生自主学习的能力，进一步强化学生分析问题、解决问题的能力以及自我检测的能力，进而

全面提高学生的创新精神和创新能力，培养出综合型、开拓型人才。

因此，音乐教材这些与生俱来的独特特点非常适合制作成交互式、电子化书籍。

方案的原型是"义务教育课程标准试验教科书——音乐"中"小学一年级下册"的第一课《春天》。小学一年级音乐下册注重一年级学生"亲近自然、喜爱大自然"的特点，内容以自然为主题，涉及人与自然小动物、爱劳动，少年儿童生活等题材。第一课《春天》以"春天"为主线，由4个音乐构成，分别是：《杜鹃圆舞曲》《小燕子》《布谷》和《小雨沙沙》，旨在让学生通过"听、看、想、唱、动"来体验春天的旋律，给予人的美感，从而将对春天的渴望和喜爱转化为对音乐的渴望和热爱中。

通过先进的信息技术和精彩的设计，将传统纸质教材转换成交互式电子教材，并将不同种类、不同年龄段使用的教材整合在"电子书架"中，形成虚拟"电子书包"，做到一目了然，方便选择和阅读（图4-34）。

在方案设计中，作者选择其中的《小燕子》和《布谷》来完成整个设计提案。力求以点带面、以小见大，通过典型环境、典型乐曲的典型处理，让人对整个交互电子教材的设计思路有一个大致把握。考虑到儿童天真和爱幻想的本质，结合音乐美好而

图4-34　重新设计的场景与情节（彩图）

自然的主题，方案以唯美的、带有浪漫和幻想色彩的、精致插图为主体，进行整个界面的交互设计、动画设计。整体风格清新、独特，符合当下少年儿童的审美取向和娱乐化本性。

方案有三个场景。场景1是《小燕子》，场景2和场景3为同一个主题《布谷》，但分别采取了不同的风格和处理手法。再配以四款"学习型游戏"，让小朋友在欣赏歌曲、学习音乐知识的同时，能够在娱乐中掌握相关的乐理知识，真正做到"寓教于乐"（图4-35、图4-36）。

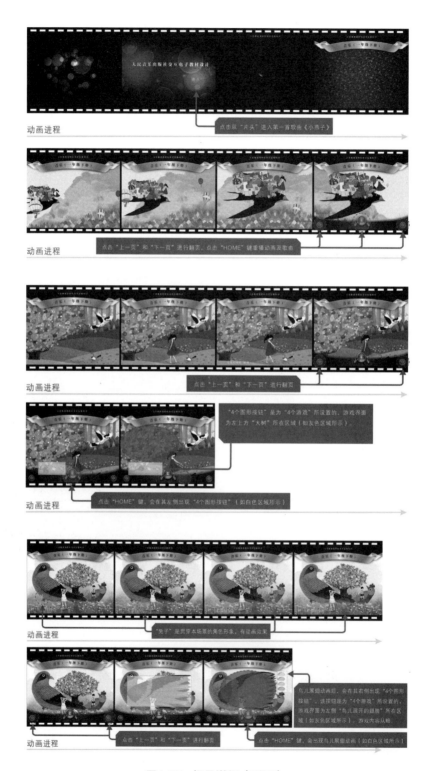

图4-35　场景详细（彩图）

方案以系统、整体解决问题的思路，使教材呈现出生动、精彩的交互和视觉效果，整合了现今最流行的设计思路和技术理念。

综上所述，智能化信息设计涵盖智能环境设计、通用设计和智能化教育软硬件产品设计，其中智能化软硬件产品设计是作者多年来的项目实践，并积累了大量第一手设计资料（图4-37~图4-39）。从体感电子

图4-36 备选方案（彩图）

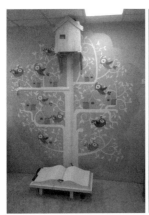

图4-37 作者智能化教育软硬件产品设计项目实践——体感电子书（彩图）

图4-38 作者智能化教育软硬件产品设计项目实践——互动地面投影系统（彩图）

图4-39 作者智能化教育软硬件产品设计项目实践——互动地面投影系统（彩图）

书、互动地面投影到智能绘画墙面投影系统等，作者不仅为孩子们提供了丰富寓教于乐的体验内容，丰富了老师们的教学手段，还为教育环境植入了更多有价值、高信息量、智能化、沉浸式体验装置。教育无小事，作为教育行业从业者，我们为孩子们所做的每一件事都兼具意义和价值，都是为了让孩子拥有更美好的明天。

第四节　智能化信息设计的价值

智能化信息设计是对传统设计理念、设计思维、设计经验和设计知识的更新与发展。随着信息时代，人类在生存方式、生活方式、工作方式上的不断变化，以及信息文化、生态文化、可持续文化等新观念、新理念的不断介入，常规设计理念和传统设计方法正在经历前所未有的巨大冲击，因而，不断催生出更加符合时代特征和大众审美取向的合理设计理念和观念。面对技术革命和设计价值观的更新，设计行业必须随之变化与升级，以接受信息革命带来的洗礼。智能化信息设计带给传统设计观念的变化，来自于其不断动态发展的个性化、人性化、多元化、智能化、情感化的体验方式和设计形式，以及不断融合最新的科学技术成果与人文社会学观念的兼收并蓄之势。以科技视角观察设计行为，以设计行为引领科技潮流，兼顾经典与创新，兼具科学与人文关怀，不断以面向人类未来的思考和研究态度审时度势，就是面向智能化信息设计为现有设计理念注入的新鲜活力。

智能化信息设计在设计价值方面的探索涉及众多层面。

1.双向促进的社会价值

体现在智能化信息设计成果兼容文化创意产业和高科技产业，是对二者的双向促进与融合。而这两者又是建设创新型社会的核心与关键，因此，智能化信息设计的社会价值潜力巨大。

2.虚实结合的体验价值

智能化信息设计涉及物理世界与数字世界的融合，提供的是虚拟体验和真实体验相结合的体验效果。因而，在挖掘体验价值方面，智能化信息设计既可以提供工业化时代的真实体验，也可以提供数字化时代的虚拟体验，是兼具二者特征的混合体验方式。

3.动态交互的艺术价值

智能化信息设计涉及移动网络技术、交互技术和其他动态合成技术，可以为设计作品提供动态交互效果，实现艺术价值的多样与多元。

4.心物合一的情境价值

智能化信息设计成果带有极强的沉浸感、参与性和体验性，涉及不同时空维度下的个性化情境建构。用户、实物以及实物在虚拟世界的数字化化身，共同在用户内心构建了情景合一、触景生情的心境体验。

5.技术化媒介的科学价值

智能化信息设计是科学与艺术融合的结果，其科学价值体现在大量利用新媒介，而这些新媒介又普遍具有技术敏感性，成为一种技术化媒介，体现时代技术特征和前沿科学成就。

6.游戏化思维的娱乐价值

信息时代，发达的网络、移动互联和社会化倾向，使游戏化机制的普存性变得日益突出。处在时代前沿的智能化信息设计，以游戏化和社交化为潜在助推力，为体验内容提供一种设计化"黏性"机能和娱乐性价值，可以促进具有"设计心流"价值的极致体验方式的形成。

7.创新化模式的商业价值

智能化信息设计与高技术行业的天然联系，使技术型创业与创新，以及商业模式创新等商业化概念与方法，向设计行业不断靠拢与移植成为可能。因而使智能化信息设计在应用前景方面具有很高的创新价值和商业价值。

智能化信息设计在设计理念、设计原则、设计特征、设计要素、设计结构、设计流程、设计语言和设计表现形式等方面，与常规设计和传统设计均存在变化，因而，在设计方法上形成了带有时代特点的微创新。智能化信息设计方法涉及的不同层面和不同元素，是一个辩证统一、互相联系、互为依存、不可分割的有机整体。设计理念创新是设计结构和设计流程变化的前提和基础，设计结构创新是设计流程和设计理念的支持和依靠，设计流程创新是设计结构和设计理念的表现和途径，三者共同构成了智能化信息设计方法的根本框架和架构基础。因此，面向智能化信息设计方法在不同设计层面均有微调与变化，是对传统设计方法的有益补充和适度延展。

DIWUZHANG ZHINENGHUA XINXI SHEJI DEJIEGOU MOXING

第五章　智能化信息设计的结构模型

第一节　智能化信息设计结构模型的构成

一、模型

模型是能够合理地抽象和真实地描述原型本质特性的替代物。在研究过程中，为了特定的目的对研究对象进行一种抽象性和理想性的描述，描述的结果即所谓的模型。模型具有客观性、抽象性、简化性、通用性和适应性等特点。根据模型代替原型的方式分类，可分为实体模型和抽象模型两类。根据模型描述原型的性质分类，可分为结构模型、过程模型、可靠性模型、价值模型、决策模型等。

二、结构模型的构成

结构模型是研究复杂系统的有效手段，是反映系统结构特点和因果关系的模型。在设计智能化信息设计的结构模型时，需要运用定性与定量分析的方法，将抽象思维和形象思维有机地结合在一起。在结构模型中，抽象思维与形象思维构成了一个信息交流、信息转换的反馈系统。形象思维接受抽象思维所提供的概念、数据等信息，从而展开想象，形成相应的图像；抽象思维接受了形象思维提供的图像信息便更加富有活力，进一步去获取新的概念、数据。这样循环反馈就一次比一次准确地把客体在思维中复制出来。运用结构模型方法，可以有效地规避主体在认识客体的过程中，来自主体自身条件、客体系统复杂性、客体运动的时间和空间以及社会实践水平等的限制，突破主体对客体认识的深度、广度和速度，形成主体对客体更加深刻的认识和理解。

智能化信息设计以智能为切入点，从设计学角度，综合利用系统论、信息论、心理学和哲学等学科的交叉性知识与研究成果，构建了

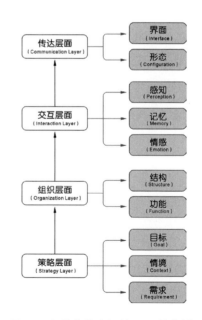

图5-1　智能化信息设计SOIC结构模型

一个带有物质模型方法与思想模型方法相结合的结构模型。这个结构模型分为4个层面，由下至上、由内而外、由里及表、由抽象到具体分别是：策略层面（Strategy Layer）、组织层面（Organization Layer）、交互层面（Interaction Layer）和传达层面（Communication Layer），简称SOIC结构模型（图5-1）。

（1）策略层面：是智能化信息设计的本质核心，以信息时代用户的真实需求为出发点，考虑设计情境，形成设计目标。

（2）组织层面：是智能化信息设计的关键形成框架要素，当设计有了目标和定位之后，可以具体化为各种功能，在功能基础之上搭建物理结构和数字结构，形成智能产品的原型。

（3）交互层面：智能化信息设计以自然和谐的人机交互为导向，涉及感知、记忆和情感层面的智能化交互实现。

（4）传达层面：智能化信息设计的表现形式由底层和内层的结构、功能、交互层面决定，以物理形态和数字化内容与界面相结合的形式传达给用户，实现物质与非物质化的自然融合。

智能化信息设计的设计思维、结构和流程区别于以往的、常规的、传统的设计方法最本质的差异就是，需要设计师在设计产品时，不仅要考虑硬件实现条件，还要考虑软件平台，比如开放的操作系统，更要系统、全面地思考运行于该软硬件平台的内容和服务模式，如共享的应用程序等。以面向未来的战略眼光，综合考虑人们沟通方式以及使用科技方式的转变，以人性化和情感化的角度，为用户提供全方位、沉浸感体验方式。

第二节　策略层面

策略层面是智能化信息设计SOIC模型的最内层和出发点。信息时代，用户独特的需求与信息化设计情境相结合，形成设计目标。在这一过程中，智能化信息设计需要面对不同于以往常规设计方式所面临的各种设计要素和情境，包括大数据和移动互联网等技术性因素，以及人的心理、生理、行为和认知等人文因素，还涉及时空观等抽

象化、非线性要素。这些充满时代性的元素，通过不同层次和维度的渗入、交融，使智能化信息设计在策略层面表现出独特的一面和较强的时代性特征。

一、信息时代的需求

需求主要指人对某种目标的渴求和欲望。需求产生动机，行为由动机支配，因此，需求是产生人类各种行为的原动力。需求和动机是行为的原因，行为均有一定目的性，期望达到某种结果，因而行为成为需求与目的之间的过程和中介。人类满足自身需求的生活活动形式和行为特征的总和就是生活方式，是人在一定社会条件制约下以及一定价值观引导下形成的。不同的社会和时代，人的生活方式存在着广泛的差异，在信息时代，人的需求与生活方式及信息工具之间形成了强烈的互动关系。人的需求与社会生活方式之间是一种双向互动关系。人的需求对于生活方式的建立与发展起着能动的促进作用，而特定的生活方式又影响人的需求的层次和范围。信息社会，作为生活方式主体的人，由于主观条件不同，其需求也呈多元化和个性化方向发展。比如在信息大环境一致的情况下，人的信息意识、信息获取能力、信息利用和生存能力不同，从而产生信息个性化需求，影响人对于生活方式的选择。而反之，信息社会的生活方式一经形成，有具有相对独立性，其延伸的消费方式、交流方式和文化习惯等内容，又使人的需求向情感化、体验性的"共生、共感、共创、共融、共享"等趋同化方向发展。

李砚祖曾指出：生活方式可以理解成是由一定价值观所支配的主体活动形式，在一定意义上表现为一种消费方式。人的生活方式变化与人们生活习惯和使用习惯上的改变息息相关，比如现在年轻人更注重数字化生活和虚拟体验，喜欢虚拟社交、在线游戏、网络分享和评论、搜索、电子商务等。人的持久性关注下降，喜欢读图和视频，手机游戏流行等。同时，人在心理方面的变化也十分明显，比如认知水平不断提高、精神和情感需求变得越来越强烈、审美取向趋同性明显、价值观呈现多元化、追求全身心投入和多感官体验、对服务的响应速度和质量要求进一步提高，人的行为则更果断、更有主见、更自我，评价尺度进一步呈现立体化、多维度、多角度和整体全面等特点。这些来自生活方式和心理层面的变化，将直接影响用户研究、用户体验和用户需求。

智能化信息设计除了借助传统手段来有效收集用户需求之外，还要利用最新的信息技术手段，不断动态化发掘用户需求。尤其在大数据时代，信息设计师应该充分利用互联网和移动设备不断收集用户数据的能力，进行数据挖掘，了解和掌握数据背后的有价值用户信息和真实用户需求。大数据的核心是建立在相关关系分析法基础上的预测，这种预测带有极强预见性和创新性的。相关关系是量化两个数据值之间的数理关系，相关关系强是指当一个数据值增加时，另一个数据可能也会随之增加，比如谷歌流感趋势：在一个特定的地理位置，越多的人通过谷歌搜索特定的词条，该地区就有更多的人患了流感。相反，相关关系弱就意味着当一个数据值增加时，另一个数据值几乎不会发生变化。因此，通过找到一个现象的关联物，相关关系可以帮助人们捕捉现在和预测未来。当大数据将一切量化、数据化时，世界上就只剩下想不到，而没有信息做不到的事情了。大数据使人们发现，信息才是一切的本源，世界是由信息构成的，是一个数据构成的海洋，生活在计算世界的人类，正在用数据和信息构筑一个新的解释世界的观念。开放的数据需要重新被利用和挖掘，才能实现数据背后信息价值最大化。数据的潜在价值在于人们的选择，在于设计者的选择和利用，以智能电视为例，用户每一次拖拽进度条和关闭视频的数据，都预示了数据背后的信息，即用户对内容不感兴趣或者感到无聊。对于智能电视的内容设计者来说，这就是最直接的用户需求。一旦通过技术手段了解和分清了各种直接需求、潜在需求、常规需求、可变需求、普遍需求和特定需求，设计者就能及时调整内容乃至体验方式，更准确地把握智能化信息设计的基本定位和大方向。

二、情境

情境是人们使用产品时主观与客观因素之间形成的耦合关系，心理学理解的情境是指一定模式组合的刺激引发的主体内在心理状态，是人的行为与环境的关联关系。德国心理学家利文（K.Lewin）认为：人的行为是在心理需求和周围环境的相互作用下产生的，这正是情和境的主客观交融关系，即触景生情。

情境涉及主体心理、行为和客体环境，将产品的使用限定在一定人的认知和环境的时空范围内，使产品成为连接主客体之间的桥梁和媒介。智能化信息设计在力求创造心境合一的智能产品时，必须以人与环境所构筑的情境为依托，使人通过使用智能

产品来获得有关生命的整体感悟，形成一种注入了生命意识和感性力量的、充满意义的体验。

（一）人的认知和行为

1.人的认知

认知是人脑的高级功能之一，其层次复杂、形式多样，如感觉、知觉、记忆、学习、思维、推理、语言、意识等。认知既是内容也是过程，它包含了人们获得外界知识并利用它形成和理解自己的生活经验的全部内容，认知涉及心理过程的规律和法则，成为改进产品可用性的重要依据。认知心理学作为以信息加工理论为核心的心理学，其内容被广泛应用于设计心理学中。

赫伯特·西蒙认为，一切人造物活动均是问题求解的过程，而这一过程涉及人的心理机制，即信息输入-加工-信息输出的过程。西蒙基于物理符号系统，将人和机器的信息加工分为具备了输入、输出、存储、复制符号、建立符号结构以及条件性迁移等6项功能，称为智能。智能程度越来越高的现代产品的使用和控制依赖于人机之间的交互过程和结果，如何创造良好的人机交互过程成为评价交互产品优劣的核心标准，其关键在于人机协同的信息加工处理问题。良好的人机交互结果，能产生出色的用户体验。追求极致用户体验正是智能化交互设计的核心和主题。

西蒙的物理符号系统中，将用纸笔书写作为简单物理符号系统，认为通过手握笔在纸上的运动，形成输入功能，人阅读纸上的文字符号成为输出功能，纸张保留文字符号成为存储功能，经过认知的进一步加工形成建立符号和条件迁移的功能。相比而言，人和计算机的物理符号系统则更为复杂和智能。人通过感受器和各种行为、记忆完成问题求解过程；计算机通过键盘、鼠标、显示器和硬盘完成该过程。然而，智能化信息设计的复杂性则进一步增强，其设计结果，即智能产品，完全将简单物理符号系统和复杂的人机系统结合起来，在人的认知层面提出了更高要求。以智能笔为例，美国Livescribe公司发布了一款新的数码智能笔（Sky WiFi Smartpen），它的最大特点是，当人在纸面上书写时，内容会以数据形式同步上传至网络，然后，用户就可以在任意电子设备上进行查看了。同时，"Smartpen"允许用户通过其LED显示屏设置密码保护隐私。用户还能边写边录音，音频文件会随同文字一起上传、下载收听（图5-2）。

图5-2 智能笔Sky WiFi Smartpen

智能笔属于智能化信息设计的典型产品，它既有传统纸笔的简单物理符号系统，又具备人机复杂物理系统的特点；既借助人的常规认知模式进行信息加工处理，又在产品和设计行为上，完全将人和计算机的信息处理模式混合在一起，形成了极强的智能化体验和认知系统升级。因此，智能化信息设计面对着更为复杂的交互方式和人的认知模式的更迭，智能产品的复杂性也进一步升级，从而影响一些有关产品定位模式、结构模式和行为模式的变化与重新整合。

2.人的行为

《辞海》中将行为解释为：生物以其外部和内部活动为中介与周围环境的相互作用。行为与行动都是动作，但行动是有意识的动作，一切行动都是行为，所有行为未必都是行动。在日语中，行动指人和动物全体观察可能的反应和行为，行为则指人类的所有动作。与行为相关的科学包括：行为科学、行为社会学、行为人类学和行为地理学等。

美国的约翰·沃特森（John.B.Watson）在《行动主义者看心理学》和《行为比较心理学序说》中，主张通过客观行为的观察和计测来进行心理学研究。英国的动物学家德斯蒙德·莫里斯（Desmond Morris）在《人类的行为学》一书中认为，"通过若干概念可以显示行为的特定类型，或者行为发生、发展或变化的特定途径。了解这些概念，就可以明确认定行为的类型，掌握动作背后的深层意义。人类行为学把人类行为的体系从生物学水平上升到包含社会行为在内的多重构造来看待，即人类行为是在自身的内部环境（身体和心理状态）和外部环境（物理性和社会性）的作用下，通过其变化使自身得以存续，使集团得以维持和发展的活动的总体。其理论系包括了物质过程、生态（生理）行为、个体（心理）行为、个人行为、集团行为、社会行为等诸多课题。"

有关行为与设计的关系，赫伯特·西蒙给出了中肯的解释，他指出，人造物科学

所要研究的，主要是如何使内部环境适应外部环境，而其关键就在于设计。设计科学涉及的是比人的思想更复杂和更重要的东西，那就是人的行为，人行为的复杂性又多数来自环境，来自人对更好的设计的寻找。因此，对人类最恰如其分的研究就来自设计科学。设计"物"实际上就是在设计"行为"，当使用者的行为与设计意图出现某种倾向化差异时，便构成了人与物的一种新关系，这种新关系的物化结构就是产生新的设计行为。产品行为和设计行为，均与用户行为模式有关。用户行为模式有助于理解产品使用方式，揭示用户目标和动机，这样一来，借助行为模式和用户目标可以建立用户角色（Persona）模型，即用户原型（User Archetype）。再进一步通过环境和时空关系，就可以建立场景（Scenario）模型，从而形成设计框架（Framework），为设计产品行为，优化用户体验打下基础。

智能化信息设计行为与智能产品行为，以有效和公平地对应不同地区和民族的生活方式与使用习惯、满足用户的行为模式背后的心理和心理需求为出发点，有着丰富的人性化内涵。以智能汤勺"iEat Diet"设计为例（图5-3），当用户的节食与饮食相矛盾时，多数节食者难以抵抗和控制对饮食的欲望，一方面是节食的强烈需求，另一方面是食物难以抗拒的诱惑，这决定了多数有节食需求的用户，在行为模式上有比较明确的目标。智能汤勺的产品行为则是在这种矛盾性目标之间巧妙地掌握着动态平衡。通过预设的程序，当汤勺中的食物达到一定重量时，在勺柄和勺子中间的传感器开始发挥作用，通过调节勺子角度的变化，自动倾泻掉勺子中的部分食物，从而有效地控制用户的进食量。这种优雅的智能化设计行为，确保设计价值的发挥，体现了设计正直、有效、巧妙、可行、方便和富有情感的价值理念，其表现形式简洁、拥有内在和谐、能够调动认知和情感，是一种极为出色的以人的行为为目标的设计行为的体现。

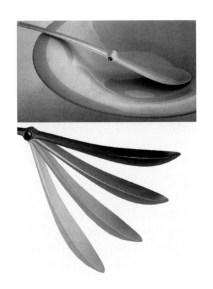

图5-3 "iEat Diet"智能汤勺设计

（二）时空

谈到"时空"就会让人联想起"时空观"。时空观是有关时间和空间的认识。

可以分为物理时空观和哲学时空观。阿尔伯特·爱因斯坦（Albert Einstein）在相对论里表达了他对于物理时空观的看法。在首先创立的狭义相对论里，爱因斯坦认为时间和空间是不可分割的四维连续，时间和空间的量度与物质运动密切相连，从而推翻了牛顿的绝对时空观。随后，在广义相对论里，爱因斯坦又把空间和时间与物质引力联系起来，认为表征引力作用的空间时间的几何性质要由物质的能量、动量规定，进一步密切了空间时间与物质的关系。哲学时空观则体现了辩证唯物主义对于时间、空间和物质运动的不可分关系：时间是物质运动的连续性，空间是物质运动的广延性，物质和时空都是绝对和永恒的。时空是物质的本质属性和存在形式，物质本身就包含时空。

信息时代，时间不仅摆脱了线性维度和不可逆的特点，还体现出非线性特点；空间也不再仅限于物理空间，进一步延伸到信息空间、数字空间。所谓非线性是相对于线性而言的，均借用自数学用语。科学界将描述复杂事物变化规律的方程称之为非线性。在研究复杂事物时，通过理想化的方式来简化复杂事物，有时被称为还原法，也叫线性化。而实践证明，理想化方法，即线性化方法有很大的局限性，因而，以非线性为研究对象的交叉学科——非线性科学逐步诞生。非线性科学以各门科学中的非线性问题的共性为研究对象，其主体包括孤立、分形和混沌，揭示了人类认识自然及其规律的动态化进程。

时间的线性体现在时间性关联（temporally relevant）和时间层域（temporal horizon）等方面。时间层域决定了时间的线性走向，从过去、现在到未来，无法逆转也无法倒退。而现代信息技术的发展，明显地压缩了时间并强化了时间的非线性特征。各种实时技术使行动和反应趋于同步化，致力于把获取信息、学习、决策、行动、资源配置等社会活动所需的时间压缩到最小。同时，网络技术等高科技手段，使时间呈现出非常明显的非线性特点。在非物质化世界里，时间完全没有了层域的划分和所谓的关联性，使用者可以自由穿梭在过去与现实之间，完全忽略掉了时间的不可逆性，各种操作的重复和反复，打破了时间域的束缚，将试错成本和产品的容错率均降低到一个相对低廉的程度。正如法国哲学家、建筑设计师保罗·维里利奥（Paul Virilio）对于时间压缩导致的信息极速传播，给出的思考一样：时间被"暂时性压缩"，甚至完全消失。他认为各种传播媒介的引入和呈现形式的多样化，则进一步瓦解了设计物的真实形体，取而代之的是虚拟的大量存在，逐渐消解了人们的真实感受

和物化生活。设计师所面临的首要任务也不再是如何延长设计对象的持久力，而是如何将短暂、真实、鲜活的时间融入设计，并能够被人们所感知。

在时间被无限压缩的过程中，空间也在伴随着逐渐扁平化和被压缩的变化。德国哲学家马丁·海德格尔（Martin Heidegger）指出：时间和空间中的一切距离都在缩小，人类在最短的时间内走过了最漫长的路程，把最大的距离抛在后面，从而以最小的距离把一切带到自己面前。马歇尔·麦克卢汉（Marshall Mcluhan）提出的"地球村"，也是基于时空压缩结果的一种表述。戴维·哈维（David Harvey）将时空压缩比喻为时空客观品质革命化，表明了现代人对时空的体验，即时间加速和空间扁平化甚至时间和距离消失的体验，但这种体验，已经不单单是因技术进步而引起的自然时间和空间的变化，而完全是社会时间和社会空间的演变及其社会表征和意义。

站在信息设计角度，时空压缩体现在信息空间的侵入性和渗透性上。网络技术的大量植入，使信息化产品大量依靠网络构建生存模式。互联网构建的数字化、非物质化、虚拟空间不断渗透，打破了物理空间上距离、幅度、场所等概念，形成一种带有间接体验的经验性建构空间，是一种典型的抽象空间和符号化空间。这种符号或者称之为文化空间，与物理空间和人的空间知觉有着本质的联系。比如在交互界面的设计中，三度空间（即三维空间）所产生的立体感极为重要，尤其在使用触摸感应的用户界面设计上，从布局、反馈、隐喻等方面，优化各元素在Z轴的各种层级关系，使用户在使用时，有如进入到界面构成的虚拟空间之内，显得尤为关键。对于无形的信息来说，视觉和记忆各元素之间的空间关系，形成一种耦合式联结状态是多么关键。无论是层叠、阴影还是纵深感的叠加，细节处理上的空间感和体积感带来的探索性体验效应，都会使人过目难忘。

信息空间与物理空间的认知关联，又与人的认知互动密切相关。美国社会学家尔文·戈夫曼（Erving Goffman）甚至将时空观定义为互动，他指出，"互动可分为过去的行动和现在的互动。过去的行动被称作惯例或情节片段，现在的行动被称为互动。具体的单个性质的面对面互动被定义为个体对直接性身体在场的他者行动产生的互惠性影响，个体的活动要么属于焦点时间，要么属于非焦点时间，而个体的社会性活动时间往往分为前台时间和后台时间。"戈夫曼从社会学角度强调了时空与互动的紧密关系，而这种交互关系正在被智能化技术的发展进一步拉近。

智能化信息设计面对的空间主要是物理空间和信息空间的不断融合。计算设备的

不断植入、交互方式的自然化趋向，使物理空间与信息空间的界限变得越来越模糊，数字化的信息空间可以无缝地叠加在物理空间中，用户可以随时随地透明化地访问信息空间，享受数字化服务。在传统交互设计范畴内，物理空间与信息空间只能通过人为操作计算机才能实现两者的绑定，是一种隔离式人为驱动的交互形式。而面向智能化信息设计涉及的智能产品，本身就具有计算能力，乃至内嵌了感知和通信能力，已经成为一个贯通物理空间与信息空间的直接入口，有时甚至不需要用户操作，就可以实现自由绑定和交互。以实体交互界面设计中的实物为例，它可以被形象地比喻为"Tangible Bits"，即信息空间的基本单位"比特"，就像物理空间中的基本粒子"原子"一样，看得见摸得着，将物理空间与信息空间直接连接起来，使"信息空间成为物理空间的数字化表现形式"。这种界限的消失，使人类可以随时随地访问数字空间，同时，将计算机和网络中的数字化信息、数据、服务、计算、通信的总体内容，无缝地映射在物理空间中，实现用户与信息的透明融合和自然交互。这种融合不仅涉及空间，也涉及时间，是一个时空整体融合的过程，成为智能化信息设计的主客体情境要素。

三、目标

目标是要达到的境界和目的，目标不等于任务或者行动（Activity），它是所期望的最终的情况，而任务和行动只是有助于达到目标的中间步骤。艾伦·库伯（Alan Cooper）提出了"以目标为导向的设计（Goal-Directed Design）"，并指出为了理解目标导向设计，首先需要更好地理解用户的目标，以及这些目标如何有助于设计适当的交互行为，进而形成设计目标。

了解用户的真实目标，有助于帮助设计者消除现代科技中完全不需要让用户来执行的不必要的任务和行动。

布兰达·劳拉（Brenda Laurel）曾提到：设计目标实际上依赖于具体的情境——谁是用户？他们在做什么？他们的目标是什么？一味地遵循规则，而不联系与你所设计产品的用户的目标和需求，是无法创造出优秀的设计的。哈格·拜尔（Hugh Beyer）和凯伦·豪尔特泽布劳特（Karen Holtzblatt）在其著作《情境设计》（Contextual Design）中，着重论述了"情境调查"（Contextual Inquiry）的重要

性。他们列举了从事人种学调查（Ethnographic Interviews）的4个基本原理，包括情境环境、协作、解释、焦点，并进一步阐述了进行一个合理的情境目标研究，可以为成功的设计创造更好的条件。

智能化信息设计的目标从用户需求出发。根据智能产品使用的情境，可以概括为几点：首先，设计者需要思考智能的本质及其与自然、社会和人类的关系。其次，从用户角度去研究智能化产品到底会为其生活带来哪些实质性影响，拥有智能化的生活是否更加方便、愉悦等心理和生理上的实际问题。再次，从哲学和社会学角度考量产品智能化过程中，可能遇到的各种伦理和道德问题，以求最大化智能的价值和意义。最后，力求以设计方式有效地将智能赋予产品，将智能产业化和产品化，研究如何能更加合理、有效地利用智能来增强用户体验，增加产品的易用性和社会价值，乃至商业价值和潜在市场规模。

第三节　组织层面

组织层面是智能化信息设计SOIC模型的本质属性，只有建构在以智能化为属性的功能和结构之上的产品、环境和服务模式设计，才能具有智能化倾向，成为智能化设计。组织层面的结构是本书提出有关智能化"设计阈值"的关键所在。智能化信息设计的结构和功能是以计算的介入为大前提，以系统论和控制论等相关理论为依托，以"设计阈值"为核心的体系化构建。智能化信息设计所特有的物理结构和数字结构的集成化设计架构，成为体现设计智能程度和设计价值高低的重要本源。

一、计算的介入

毕达哥拉斯学派认为万物的本源是数，对于数值分析和运算速度等问题的持续研究，使计算进入人类的视野，并迅速拓展了世界的维度。计算以数为本，用数来表示信息。目前计算的主体——计算机通过由1和0做算术来转换信息，跨越时空来传递信息，通过网络、通信和控制来形成对世界的解释。今天的信息时代、数字化时代的简化理解就是，由计算机、通信和控制系统构成的网络世界，通过产生、处理、传递信

息，完成了绝大多数人类活动，成为人类赖以生存的支撑手段之一。

计算模式的演变是一个动态的进化过程。在经历了主机计算（Mainframe Computing）、小型计算机（Mini-computer）、微型计算机（Microcomputer）、因特网（Internet）之后，网格计算（Grid Computing）和普适计算开始提上日程。普适计算是面向传感资源和施动资源的共享，认为计算的主体应是机器服务于人类，以人为中心的计算，并能自适应人类需求和工作内容的变化，这种对于理想化计算状态的愿景，使之迅速成为计算机科学界的研究热点。普适计算不仅是简单的计算复杂化，而是复杂计算阶梯式上升，不过目前，普适计算面临的问题是，虽然嵌入式技术、网络技术、移动计算、中间件技术和传感器技术都已存在，但将它们无缝集成还有很大挑战。

普适计算的核心是以人为本的计算，体现了人性化、自然化和智能化等特点，与设计的本质不谋而合，科学技术与设计的共同追求再次殊途同归。设计的对象是产品，但目标不是产品，而是满足人的需求，即为人的设计。计算科学的对象是计算，但目标也是以人为本，两者的出发点相同，方式不同，比如设计运用造型、装饰、审美，计算则运用感知计算、可穿戴计算、游牧计算等。站在设计学的角度，如何运用科学技术的成果，实现面向智能化的设计，才是本书的初衷。当计算形式发生迁移（也有人称之为计算的民主化），软硬件技术配合的默契程度不断提高，并逐渐内嵌至产品中去时，必然会影响设计的思考维度和实现方式，成为设计创新，尤其是面向智能化信息设计创新，必须考虑的重要因素。

二、功能

系统论认为系统与之构成要素之间互相依存、互相制约、互相联系，是一个对环境表现出特定功能的有机整体，通过系统中各个子系统的协同效应，产生有序结构。几乎所有系统都与环境之间不断进行物质、能量和信息的交互，因而表现出整体性、层次性和动态性等特点。系统论除了关注环境因素之外，更重要的是阐述了系统结构和功能的关系，系统论指出：一切系统都有结构和功能，系统是结构与功能的统一体。结构是系统诸要素在空时连续区上相对稳定的联系方式或秩序。功能是指系统与环境的相互作用中所呈现的能力，是系统内部固有能力的外部表现，反映着系统在与

外环境相互作用的输入或输出过程中，对外部环境施加影响和作用的功效。

系统的功能与结构是相对应的基本概念，反映了系统的内外关系。它们之间的关系体现在：对一个系统来说，结构是功能的内在根据，功能是结构的外在表现。一定的结构总是表现为一定的功能，一定的功能总是由相应结构的系统产生。没有结构的功能和没有功能的结构都是不可能的。系统的结构决定着系统的功能，结构的变化可引起功能的变化。系统结构一旦形成，它就对环境产生整体效应，或是适应环境，或是改变环境，呈现出特定的功能。系统结构发生变化，系统的功能也随之变化。系统的功能可反作用于结构，功能的充分发挥既是结构的条件，又是结构变化的前提。一方面，系统如果能很好地适应和抗拒外界环境的变化，系统的结构可以持续较长的时间，系统就能维持较稳定的状态。另一方面，功能与结构相比，功能是相对活跃的因素，结构是比较稳定的因素。在环境不断变化的影响下，功能不断调整，积累到一定的时候，就必然影响结构，引起结构的变化。

从产品设计角度讲，功能是产品或技术系统的特定工作能力的抽象化描述，是产品设计的依据和关键，是作为产品自身状态变化过程的行为的抽象，也是产品与环境相互作用的体现。

信息设计师要以用户需求为标准，选择设计对象（有形的产品还是无形的服务），确定用具备何种功能的嵌入式系统来设计产品的结构，以实现产品的功能。这一过程需要设计者具备产品经理的思维，从宏观、全局、整体角度，把握产品的设计思路、流程和呈现方式等问题。

三、结构

系统由子系统之间相互作用构成，子系统本身也是系统，由元件和操作构成。系统的更高级系统称为超系统，子系统、系统和超系统形成了阶梯式组成关系（图5-4）。正如汽车作为交通系统这个超系统的组成部分一样，产品作为一种技术化系统，是其使用情境乃至整个社会环境这个超系统中的一个组成部分，其内部的子系统和元件的不断更新、改进，使产品整个系统的功能得以不断完善，实现了升级和进化。借鉴系统论的原则，设计者在设计产品时，首先应该将产品看成是一个完整的系统，由若干子系统和要素构成，体现一定的功能和结构。同时，产品系统又与人（设

计者和用户）构成了另一个更大的系统，以此类推。在产品系统中，我们往往以用户需求为出发点，来设置产品的功能，用以引导和设计产品的结构体系。功能作为一个综合集，可以被分割成若干子功能，这些子功能再互相协调成一个综合功能，形成功能结构，来抽象地表达产品及用户对它的需求。在此意义上，功能实际上是对所涉及对象的一种抽象、明确而简洁的表述，独立于任何特殊的、用以达到预期输出的物理系统之外。功能、子功能与系统、子系统虽然相互关联，但并非一一对应，可能出现一个子系统包含若干功能或几个子系统实现一个功能的情况。从功能角度讲，所有产品都应是有用途的，设计的期望值为：输入－运行－输出。根据系统论，产品系统的输入与输出，同样基于物质、能量和信息的循环，产品通过功能结构网络，转换三个要素，形成所需输出物。功能作为一种结果，是产品的运行或活动，而结构则着眼于考察产品功能实现的使用过程本身。因此，在开始设计产品功能和结构时，应该把功能分类集合，再进行结构布局，考虑如何实现抽象功能到具体形式的转化，并将这种转化定义为建立一个产品结构体系的过程。

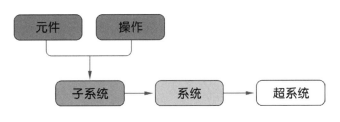

图5-4　系统的构成关系

　　传统产品设计方法会首先根据产品功能要求，做出产品整体在物理结构上的布局与分割，进而将功能体系中的元件与这些物理结构匹配和协调。然而，随着大量计算设备和操作系统内嵌入产品结构之中，在设计产品系统时，如果仅考虑或者说重点考虑物理结构，以物理组成部分定义系统，是明显不够的，必须将虚拟的操作系统，乃至将来可能植入的开放式应用程序等非物质系统全盘考虑进来，才能形成完整的产品结构系统，适应产品逐渐具备计算能力的变化。事实上，产品结构中物理层面和数字层面并没有一个明确的划分界限，两者互相依存、缺一不可。比如微处理器和单片机等硬件设备嵌入产品物理环境下的同时，也必然需要诸如操作系统和应用程序等数字层面的支持，进而形成集合硬件和软件、物理结构与数字结构的集成式产品结构体系。这就使得产品内部的物质、能量和信息交换变得越发复杂。

以智能手机内部的陀螺仪传感装置为例，陀螺仪作为物质存在于产品结构的物理层面，负责监测用户翻转手机时所产生的力（一种能量表现形式），并以信号（附带信息）的形式传递给位于数字层面的程序进行处理，再反馈给用户，这种反馈可能是一种直接反应（比如翻转画面），也可能是一种更为复杂的信息运转机制（比如增强现实应用）。这样一来，一个看似简单的传感器植入，就已经促成了产品结构内部从物理层到数字层的联动机制形成，才得以实现一系列物质、能量和信息的交换，而这一过程其实极为复杂。

生物的感受主要是通过"传感"和"施动"完成的，因而形成了"传感器"和"施动器"。人体的神经反射过程大致包括：感受器-感觉神经-中枢-运动神经-效应器。当感受器（相当于传感器）将所接受的刺激转变为神经冲动并经感觉神经传入中枢部时，中枢部内的有关中枢对此刺激进行整合（相当于数据融合）自此发出冲动，经运动神经传至效应器（相当于施动器），对该刺激做出一定反应。因此，基于模仿人类神经反射系统活动的计算传感-施动模型就形成了。计算的资源来自传感信息，计算的目的在于施动信息。传感-施动模型是一条从多传感器通过嵌入式数据融合机制到一个或多个施动器的单方向数据流，它通过被控环境实现闭环调整，由三类模块构成：传感模型、施动模型和融合模块。这一过程构成了计算感知系统的基本构成方式，但依据应用不同，设备对于感知的内容也不同，比如是感知用户的位置、还是表情、心跳、血压，还是感知温度、光线或者某种"力"等。对于来自不同传感器的数据进行实时处理与融合，成为这类技术的关键问题，尤其在智能环境的普适计算情况下，实时感知与不确定建模以及系统的自适应、自组织等问题，仍然处于技术瓶颈的位置。

事实上，上述原理已经超出设计师的考虑范围，属于技术人员和工程师要解决的科研问题。因此，本书认为，设计作为一项整体协调和思考的综合过程和方法，并不需要设计师变成精通硬件构造和软件程序的角色。在面对可以有效提高产品功能和性能以及智能化程度、完善用户体验的技术型元件面前，设计师要做的就是带着批判性的视角，以客观、理性、全过程的态度，仔细思考和斟酌产品设计中科技成分"度"的问题，也就是科技含量的多少。产品设计中融入科技含量应该有一个限度，这一限度正是产品表现出一定智能化程度的高低，符合本书提出的"设计阈值"概念。

四、设计阈值

随着大数据时代、智能技术时代的来临，有关设计中融入、体现科技和人文价值的问题，将会越来越引起人们的重视。设计阈值可以理解为设计中智能含量阈值，而智能程度的高低，除了受到设计的影响之外，另一个关键因素就是，产品中科技含量的多少。因此，设计阈值在此细化为科技含量限度标准，将评价产品中科技的艺术化表现和人文价值体现作为衡量嵌入科技成分是否合理、有效的评价体系。前苏联著名符号学家巴赫金曾指出：形式只有表现审美活动主体的具有价值规定性的创作积极性，才能非物化和超越作品作为材料组织的范围。巴赫金从符号学审美和形式层次论述了艺术性成为技术完善的标志之一，规范的形式与主体自发的情感化组织之间的密切联系，成为技术性活动的"美感阈值"的界限。同样，在产品设计的过程中，功能美与技术美是密切联系在一起的：形式由功能决定，材料是为功能结构服务的，功能是结构的力，同时也是技术的力；技术美既是一种过程之美，又是一种综合之美，一种表现生产技术形式和结构功能的综合的美。科技存在于产品功能和结构设计之间，游离于产品形态的内外层之间，形成一种艺术化状态，一种审美价值，是客体属性与主体审美需求和审美心境的合一关系。因此，当融合最新科技的新材质与新形态设计已经为设计者所掌握和熟知之后，产品内部结构体系中涉及的有效科技成分，就顺理成章地成为设计者关注的下一个焦点。

新科技的嵌入是零星点缀还是泛滥成灾，是信息时代信息设计者最应该考虑的重点问题。这其中夹杂着大量有关科技成果物化和设计伦理价值等多方面因素，构成了一个"设计阈值"。设计需要满足人的需求和市场需求，关注人的自然尺度与精神价值。精神价值包含知识价值和道德价值，是以物质价值为基础并超越物质价值的产物。比如体现在产品中的科学知识价值和合目的、合规律的道德价值等。德国设计学家克劳斯·雷曼（K.Lehmann）曾说道：我们生活在一个交流和信息时代。对信息进行思索是挑战未来的关键。但我们必须认识到，信息并不意味着知识。知识是我们通过个人努力、信息资讯、经验与判断而掌握的。在未来时代，只有知识才是坚固的。知识是人类认识世界的经验总和，学习是获得知识的最佳途径。在产品设计中，知识价值是由产品从设计到制造完成以及产品本身所包含的科学技术知识所体现的。鉴于此，产品中科技植入的精神价值很重要的一点就在于产

品的知识价值，产品中不仅体现了科学技术的知识价值，还体现着社会科学和哲学知识的价值，更为重要的一点是，在主体客体化和客体主体化的互动过程中，产品是否能够有效提高主体的知识获取和学习能力，也是产品知识价值的一种集中体现。比如乐高的"头脑风暴"可编程机器人设计，就很好地体现了皮亚杰建构主义学习理论的精髓。建构主义认为学习应该是一个主动建构的过程，而非被动反映。建构过程中，主体动态化的认知结构变化，发挥着重要作用。乐高玩具正是切中了其中最精彩的部分，通过有限的技术升级（加入传感和微处理器处理等计算设备），摆脱传统乐高玩具完全主体单一流向的被动局面，使客体（玩具产品）具备了一定的交互属性和智能化倾向，从而有效地强化了主体的知识获取方式和主动学习的动机，实现了科技在产品中的人文价值。

因此，以价值体系和精神尺度作为产品中科技艺术化的标准和临界值，是摆在设计者面前一个重要课题，尤其在当下，智能技术大量涌入设计视野的进程中，批判性地看待科技带来的利与弊、善与恶，有限度地、适度地利用科技成果，才是信息社会中，使新科技为人类所用的唯一途径。一味地排斥与追捧，都会使人陷入无尽的迷茫和怀疑之中。信息设计师应该以自身对于科技的了解程度为"设计师阈值点"，这种了解来源于对于新科技的关注和知识的动态化更新，以用户需求、产品功能及体验内容为初衷，在设计产品过程中，始终关注并历史性地把握科技与人文关系的"阈值带"（即一种设计状态到另一种设计状态的变化过程），力求在科技、艺术和人文等方面找到最佳平衡点，才能设计出合理、完整、人性化的智能化信息设计产品。

现阶段以计算为代表的嵌入式技术，通过逐渐微型化植入产品结构系统内的设计方式，均属于改良设计（又称为综合设计），属于对现有的已知系统进行改造或增加较为重要的子系统的设计活动。改良设计可能会产生全新的结果，但它基于原有产品的基础，并不需要做大量的重新构建工作。这种类型的设计是设计工作中最为普遍和常见的。在智能化信息设计中，改良型设计占有绝对的比重，这其中可以分成两种思路：一是适当内嵌技术元件，保持原产品特性并做适量智能升级的改良设计，设计阈值合理，与设计价值并不一定成正态分布，更注重设计的人文价值以及利用科技的尺度感，乐高可编程机器人属于这种设计思路。二是以追求自然交互和最大限度利用互联网平台为目的，大规模植入微处理器、传感器和无线网络等新

兴信息技术，以至几乎颠覆产品本来面貌、改变产品属性的智能化全面升级的改良设计，设计阈值偏高，同样与设计价值不一定成正态分布，更加注重市场和商业效应，并在此基础之上体现设计的未来性，智能手机、智能电视、智能眼镜等智能终端属于这种思路。

适当内嵌技术元件的适量智能升级是以追求合理的"设计阈值"，以最大化设计人文价值和合理科技尺度为目标的改良设计。这类设计虽然智能化程度并不算高，但并不意味着设计成果的价值不高，相反，合理的智能升级反而能带来设计价值的大幅提升和增值，这些均取决于产品智能化结果对于人和环境的正面影响，以及由此带来的和谐自然的设计生态建构和人本价值的提高。

五、智能升级促进设计升值

（一）乐高——适当智能升级设计形成的教育平台

乐高玩具通过改良设计创新，创造了一个巨大的市场，并促使教育行业向着体验式教学目标迈进。乐高玩具以其经典的插接、组装结构，单纯的色彩符合，丰富的但极为规律的塑料形态，早已形成了一套完整的符号系统。用户"DIY"的过程又极富体验性，借助想象力和创造力，可以实现无数种拼装可能，可以说，乐高将"符号"的工具性本质及其功能发挥到了极致。

从符号学角度讲，乐高玩具本身是一种极强的符号化产品。

人类创造符号的最初动机，是为了认知。所谓认知，就是人们去探究客观事物的有关信息。通过信息的编码和解码的过程，可以实现人与人的交流和信息的传播，形成愉悦的体验过程。客观世界作为符号的本源，为人类创造符号提供了一切可能。这就成为乐高创造属于自己的"人工符号"的哲学化本源。在乐高设计师看来，世界既是物理的又是符号化的，在认知客体被符号化的过程中，设计师将万事万物简化至几何形态，以最本质的形作为元基因，并赋予它们组合能力，形成基本符号系统，再通过不断变化，形成大系统下的成千上万的符号化造型。接下来，设计师将符号的认知功能和交际功能赋予用户，让用户在自由组装的过程中，进一步最大化玩具本身的符号化意义，并通过体验等主观感受，体现符号的情感化价值。

乐高的追求显然永无止境，作为最重视设计的企业之一，基于"乐高创新

模式"，在面向智能化的时代，乐高以准确的切入点和集体智慧，创造出了整合式玩具的经典"头脑风暴（Mindstorms）"可编程机器人（图5-5）。乐高公司的可编程机器人玩具已经更新至第三代。从第二代NEX机器人开始，乐高就已经找到了推广其创新模式和商业模式的最佳途径，实现了在公益、教育、设计、创新、创业和商业价值等方面的多赢局面。

图5-5　乐高"头脑风暴"可编程机器人设计

可编程机器人就属于典型的改良设计，改良后的产品将认知、学习、创造、体验等要素完美地结合在一起，而这一切都源于乐高设计师将智能概念引入原本毫无技术含量的塑料玩具中。一直以来，乐高玩具的几何化符号形态就具有很强的扩展性，这使得设计师可以将代表信息技术和智能技术的核心元件——传感器及微处理器，巧妙地嵌入玩具中。在第二代机器人NEX中，乐高为其嵌入了32位微处理器、各种传感器和电动马达，并且把最复杂的编程工作图形化，开发出视觉化的程序编辑工具。用户只需把代表各种程序逻辑的"积木"，在电脑中组织好、堆在一起，再传给机器人就大功告成了。这种在物质世界里借助实体玩具进行组合，在虚拟世界里借助隐喻性质的图形化程序组合，一致连贯、协调统一的设计思路，使"头脑风暴"本身就成为结合数字与物理世界的最佳体验途径。正如派恩和吉尔摩在《体验经济》中指出的一样：体验是使每个人以个性化的方式参与其中的事件。自由的个性化组合、想象创造、参与其中，就是乐高机器人带给用户的最佳体验。在第三代机器人EV3中，乐高将"智能"进一步发挥，用"智能砖（Intelligent Brick）"代替了传统编程方式，用户无需电脑就可以编辑各种指令，控制机器人的行动（图5-6）。

瑞士著名心理学家、儿童认知发展学派创始人让·皮亚杰（Jean Piaget）的建构主义思想认为：知识习得是学习者在一定情境下，借助帮助与协作，乃至会话，利用学习资料，通过意义建构的方式获得的。德国著名教育家迪斯德惠也提出：知识不应传授给学生，而应当引导学生去发现它们，独立地掌握它们。顺着这一思路，美国著

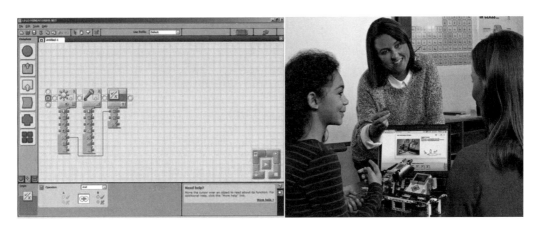

图5-6 乐高"头脑风暴"可编程机器人的图形化编程界面设计

名心理学家杰罗姆·布鲁纳（Jerome Seymour Bruner）提出了"发现式教学法"，主张以主动的发现式思维去掌握知识，这样便于理解和能力发展。乐高玩具掌握了这些理论的真谛，促使用户在实际动手构建属于自己的物质世界的过程中，将真实世界与乐高符号化的物质载体紧密联系起来，同时在头脑中构筑相应的知识系统。这种知识形成过程不同于传统的知识获取，完全是取自于实践中的对于客观世界的认识成果，融合了极为复杂的体验过程和人的情感因素，是个体理解动作与动作、动作与思维之间相互协调的综合性结果，因而也更加牢固、开放、记忆深刻。通过在个体头脑中的回忆和进一步理解、反思，可以创造出更多、更好的解决问题的思路和方案，衍生出更多技能和相关知识，以一种良性自增的循环过程体验更多操作的乐趣。更为重要的是，乐高进一步以可编程机器人为平台，以用户为根本，发展出一个教育生态系统。首先，乐高在全世界建机器人学校，鼓励以机器人组装为平台，开发学生的智力、动手能力、思考能力和合作精神、探索精神，做到寓教于乐，体验式学习。其次，组织各种竞赛，比如2008年的"破解能源"、2009年的"气候影响"、2010年的"智能交通"、2011年的"生命科技"和2012年的"食品安全"，通过竞赛的形式进一步拓展用户对机器人的理解和开发，丰富机器人的功能，拓宽乐高机器人玩具在机器人教育大潮中的影响力。再次，基于教学课程，使机器人对课堂教学产生直接影响，辅助数学、物理、化学、生物和劳动技术课等不同领域，全面深化开发机器人的各种潜在功能。上述竞赛和课堂教学与用户及玩具形成双向互动，构成了一个完整的系统（图5-7）。

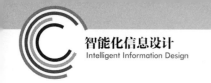

图5-7　乐高可编程机器人的设计生态系统

乐高可编程机器人通过改良设计，在原塑料玩具的基础上，通过信息技术在物理结构层面的有效介入，结合一些图形化程序语言，发展出一整套全新的设计思路。传统乐高玩具除了训练用户的动手能力之外，在沉浸式体验方面以及人与玩具的互动方面做得并不到位。改良后的产品，给玩具注入了新的活力，乃至生命力。这种创造性地利用技术完善产品设计思路的方式，收到了很好的效果。开源的创意方式、无尽的设计和体验，使用户可以通过组装融入整个设计和建构过程中，理解电子元件和机械结构的关系，将物理、艺术、机械、电子等领域的知识融合在一起。用户直接设计机器人的各种表现，直观、生动，通过"蓝牙"技术，用户可以用手机或PDA远程控制机器人，整个过程完全将技能、创意、教育和娱乐结合在一起。事实上，该玩具的目标用户虽然是学生和儿童，但很多成年人也被这种极富参与感的形式吸引，并乐此不疲，很多技术型成人用户，甚至还在不断完善玩具的编程语言，以便使之更加专业化、更加丰富。

可编程机器人的设计者派力·诺曼·彼得森（Pelle Norman Petersen）、约翰·K·托马森（Jorn K.Thomsen）和泰恩·凡格斯博（Tine Vangsbo）说：我们只是想设计一款技术型、体验式、更直观、符合大众和市场需求的创意产品。鉴于此，可编程机器人完全是在设计师可控的范围内，最大化挖掘技术的价值，而且，考虑到用户普遍编程能力有限，将程序语言以图形化和视觉化方式呈现，不仅直观、简易，

而且与玩具的几何化形态形成连贯整体的家族式美学风格。机器人本身不具备感知环境和用户需求的计算能力，而是通过用户赋予它的功能，动态地实现用户的设想和意图，将话语权交给用户，体现用户价值、塑造个性化用户体验。试想，如果玩具机器人智能化程度过高的话，用户的智能和想法就不会发挥得淋漓尽致，在用户的体验性、参与性、主动性和能动性上，将大打折扣。这种巧妙的设计思维，体现了设计者的智能和人性化立场，从而在把握科技参与尺度、参与深度和广度上，实现了合理的平衡。

（二）Nike+——智能升级形成的社交平台

耐克公司早已脱离了一个运动品牌的限制，完全将自身打造成一个提供健康服务的新形象。在设计创新方面，耐克正在进行不断尝试，而且收效颇佳。其中比较典型的利用新技术并结合增值服务的产品，就是知名的"Nike +"（全称是：Nike + iPod）运动配件。"Nike +"是耐克与苹果公司强强联合的结果，它由一个微型压力加速电子传感器和一个接收器构成。传感器植入耐克运动鞋内的专属凹槽中，接收器则与"iPod nano"或"iPod touch"相连。传感器负责采集、监控运动状态，并把有用的数据传给"iPod"，由于很多人都有在运动时收听音乐的习惯，这样一来，用户就能随时监控其运动状态，比如速度、距离、卡路里燃烧程度等信息，做到了如指掌、运筹帷幄。

"Nike +"从诞生之日起，就具备了天然的社交属性和服务意识。"Nike +"可以让用户把数据导入电脑，随时观察自己运动记录的可视化曲线，并按照自己的需求和习惯私人定制，但这些卓越表现远未达到耐克的要求，事实上，耐克已经嗅到了"社交"的味道，并将"社交化"概念很好地植入到产品中。耐克建立了一个网站，名为"www.nikeplus.com"，用户可以将自己的运动数据上传至此网站，来与其他运动者分享和讨论，并借以联络感情和分享快乐体验。此外，基于交互技术里"用户创作内容"（UGC）的概念，很多用户在网站里张贴自己的内容，比如有人张贴了一张绘制着所有会员喜爱的跑步路径的地图，就颇受大家喜爱而且实用；还有人张贴了一些训练和跑步的小贴士，非常温馨和体贴。这些设计使"Nike +"迅速成为最受用户欢迎的产品之一，虽然这款产品只售29美元，但却为耐克公司创造了巨大的价值。截止到2010年，已有超过200万跑步者登录网站，累计上传1.9亿英里路程。同

时，"Nike +"帮助耐克在全美市场份额的占有率从48%提高到61%。更为重要的一点，"Nike +"成功地帮助耐克公司由运动品牌向服务型公司转型。耐克在这个基础上，陆续加入了"Nike +SportWatch GPS"和"Nike +Runing"等，构成了"Nike +"家族式系列产品线（图5-8）。

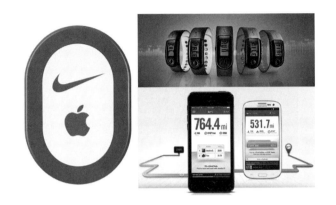

图5-8 "Nike +"家族式系列产品线设计

按照现在流行的"可穿戴计算"和"大数据"的理念来说，耐克公司无疑成了先驱。虽然"Nike +"远没有"可穿戴计算"那样，看上去华丽复杂，也不及"大数据"对于数据量的过分追求与依赖，但它着实是一件实实在在的、卓越的产品，体现着优秀的设计理念和创意概念，有效地利用了前沿的技术理念和面向未来的创新设计观念。"Nike +"并未大规模地将新型技术全部集成在一起，也没有费尽心思地将运动鞋变成"智能跑鞋"，它只是在运动鞋的基础上，外接了一个无线传感器，通过和iPod nano、iPod touch、iPhone及更新的苹果设备配合使用，来获取用户运动的实时数据，再通过社交媒体形成分析运动体验。

这是一种典型的适当植入计算设备的产品智能升级设计，不仅保留了运动鞋原有的特性，还衍生出独特的数据挖掘和社交共享的服务模式，其简约的设计风格体现了以人为本的设计思想。正如意大利设计史学家克劳地亚·都娜（Claudia Dona）谈到的：在今天，设计不仅是人身体的映射，同时是人类自身（包括思想）的直接体现。新设计的价值正在于创造物品与主体的亲密关系。今天，当可穿戴计算设备不断想尽办法遍布人体时，当几乎一切人类活动都变成大数据的来源时，技术所创造的产物与主体的距离不仅没有像克劳地亚所说的亲密，相反正逐渐变得疏远。用户数据在商业价值和经济利益面前，变成了商家和企业窥探消费者的工具，变成了广告商推销产品的依据。如果用户成了产生于自己的数据的俘虏，几乎享受不到数据带来的直接价值，这种由于技术进步所带来的所谓的智能，必然助推人类异化的步伐。"Nike +"用智慧的形式有力地回击了智能的异化现象，以设计的人

文关怀和对于产品价值的冷静思考，诠释出"设计阈值"的真正含义，那就是不要为了智能而智能，保持适度智能。

自然交互指人可以用最自然的交流方式与机器互动，确切地说，"自然"其实是用户与产品交互和感知的方式，即使用产品的过程和感受，是通过严谨的设计以及利用现代技术潜能更好地模仿人类本能的全新设计范式。自然交互所生成的界面，就是自然用户界面（Natural User Interface），是一种经过全新设计的界面，使用新的输入操作方式和自解释功能。自然交互的自然性肇始于操作者和操作系统（也就是使用环境）之间的共生关系。这种共生关系是设计的起点、评估的试金石、成功交流的决定因素。因此，自然交互旨在设计一种无缝体验的过程，使"用户欣然接受并迅速熟练操作"。

自然交互方式是人机交互的发展方向，正是基于人类一直以来对于人机自然交流方式的追求，才促成大量依靠触摸感应技术的新产品不断出现（图5-9）。智能手机通过电容式触控屏，成功地向自然人机交互迈出了第一步，这一突破也为传统电脑进入触摸时代奠定了基础，导致一系列依靠触摸感应的设备出现，比如"谷歌眼镜"和智能手表等。

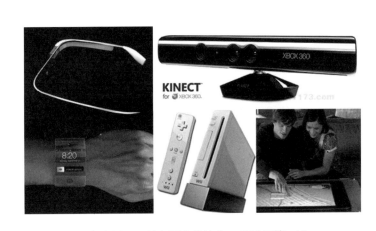

图5-9　自上而下，从左至右依次为：谷歌眼镜、Kinect、智能手表、Wii和微软Surface界面

对于自然交互和产品智能的向往，是产品大量内嵌微处理器、触控技术的动因之一。另一动因则来自互联网的普及，所导致的大量无线网络技术的接入。互联网作为最大的资源平台，网罗了全世界范围内的各种信息资源。为了最大限度地利用互联网的价值，一系列网络接入设备内嵌至各种产品中，与来自产品数字结构层面的各种应用程序和内容服务，构成一种整体化、智能体验系统。以自然交互为目的、以互联网应用为核心的产品全面智能升级，不仅成为改变产品原有面貌的手段，还成为引领整个产业发展方向的一盏明灯。如图5-10所示，我们可以看到，通过对电脑的模

仿，促使传统手机、电视等设备，以置入芯片、网络、传感和触控等硬件为出发点，以实现联网和应用程序开发为目的，向智能终端方向转变；基于对智能手机部分功能的模仿，又促成智能眼镜和智能手表的出现；对于全方面、沉浸式体验的追求，使电脑正在将更多自然交互方式集成在一起，形成具有某种感知能力的智能终端。

上述设计思路确实在一定程度上，体现了设计面向未来的本质，通过一种人们准备接受或即将接受的新型设计范式，来引领设计的潮流变化和大趋势。不过，不得不承认，自然交互可能带来计算业的一场革命，但不太可能全面取代传统的图形界面（GUI），而是可能通过降低学习成本，进化成适应特定环境和商业细分市场的亚种，比如智能车载触控仪表板和追求深度体验的游戏行业等。此外，一直以来，互联网都是伴随着大量商业模式和经济效益出现的，免费资源的背后，是建立在多方商业战略的考量之下。在运营商、供应商、广告商、第三方开发者和用户之间，始终保持着一种微妙的虚拟生态链。当然，这并不是否认科技进步对产业界和设计界带来的革命性影响。毕竟，在文化多元发展的今天，各行各业都需要维持一个动态平衡的生态价值链，只是需要从更加全局化、系统、和谐的角度，更多的人文关怀和价值取向上，把握好科技带来的各种智能影响（图5-10）。

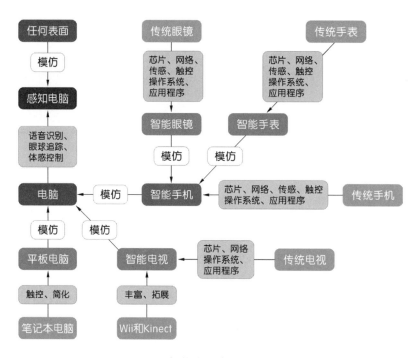

图5-10 智能化影响下的终端变化

（三）智能电视

很早之前就曾有学者预言，电视将成为下一个消失的物质媒体。据统计，目前电视的开机率下降非常迅速。与迭代迅速的互联网相比，传统电视毫无用户体验而言，更加缺乏产品经理思维，尤其基于大数据时代，电视在内容更新方面更是落后于网络视频。机顶盒为传统电视带来了计算能力和接入互联网的可能，从而促成智能电视的前身——交互电视（Interactive Television）的诞生。交互电视使电视具备了一些计算机的功能，可以连接互联网应用，最主要的是，为用户观看节目提供了更大的控制力和选择性、灵活性。不过，交互电视并未改变电视逐渐落魄的命运，原因在于，与技术的快速进步相比，交互电视在内容和服务上，以及为用户提供的极致体验等方面明显落后，完全无法与更为灵活网络电视相提并论。比如，知名视频网站'优酷'，通过大数据等技术手段，可以掌握用户在观看视频时的耐心度，以及在何时何处会拖拽进度条乃至关掉视频。有了这些数据，优酷就可以随时调整节目，同时，将用户对节目的意见反馈给制作方，使制作方在制作节目时，对于节目内容的拍摄、剪辑和后期制作做出及时调整，以增强观赏性和吸引力。这些优势是传统电视以及交互电视无法比拟的。

然而，网络电视的问题也很突出，就是受到带宽和显示分辨率的限制，其图像清晰度、画质和视听享受很难满足用户需求。而智能电视则刚好填补了交互电视和网络电视两者的空白。得益于新型信息技术的发展，有效地解决了电视在技术和内容上的致命缺陷，促使电视朝着智能终端方向转型。事实上，据报道，在中国，智能电视从概念到落地仅仅用了一年时间。智能电视掀起了产业浪潮（图5-11），促使传统电视厂商积极与互联网企业合作，不断推出各种品牌的智能电视，努力将电视打造成家庭娱乐中心的角色。但问题接踵而来，那就是互联网企业紧握用户数据不放，致使电视厂商不能

图5-11　智能电视

完全按照用户需求去定制化电视服务，从而使智能电视流于表面，成为概念空壳。

从设计角度而言，电视作为家庭公共娱乐中心，有自己的生态和应用开发原则，智能技术的介入，不应以削弱这一原则为目标，而应该以体现这一原则为己任。智能电视为家庭用户搭建了一个平台，利用互联网，使电视背后的设计者和内容供应商通过收集用户数据来了解用户需求，生产出更合理的节目内容，设计出更适合家庭消费的娱乐化应用程序。这种在大数据时代，通过利用传感和网络技术，实现的智能产品延时反馈功能，进而对其提供的内容和服务进行及时调整和优化的方式，是传统产品所不具备的，不仅体现了设计者、智能产品和用户之间的动态和谐，还深刻改变了设计的方式和维度，将设计过程无限地延伸到整个产品生命周期之中，成为无时无刻、无处不在的普适设计。

从批判性视角而言，有关交互电视和智能电视在收集用户收看习惯和个人兴趣爱好等方面，同样存在信息安全和隐私泄露以及用户频繁遭受广告骚扰等问题。比如各种针对性广告的投放，会给用户带来诸如手机垃圾短信一样的骚扰问题和信息干扰；而更为严重的是，用户会面临个人信息泄露和遭遇网络攻击等信息安全问题。此外，带有定制性质的节目和大量游戏化娱乐性内容，虽然会增强用户黏性和体验感，但同样会使电视进一步沦为负面传播工具，尤其是电视处在客厅娱乐主体的位置上，可能会深刻影响电视的主要受众——老人和儿童的身心健康，再次出现尼尔·波兹曼（Neil Postman）在《娱乐至死》（Amusing Ourselves to Death）中所描述的电子传媒时代的人类生存危机等问题。

智能电视所面临的价值取向问题，是传统产品智能化进程中都或多或少会遇到的带有普遍意义的问题，设计的调整和导向作用就变得愈发突出了。智能化信息设计方法的核心，就是在肯定传统产品全面智能化升级的前提下，通过设计原则和"设计阈值"的导向性功能，以及设计结构和设计流程的控制，来有效规避异化并使设计价值增值，以顺应时代发展潮流并做到趋利避害。

（四）谷歌眼镜

谷歌眼镜是对传统眼镜的全面智能升级，通过大量内嵌技术元件，完全改变了传统眼镜功能单一、结构千篇一律的面貌，成为极具发展潜力的智能终端设备。技术上，谷歌眼镜集成了语音识别技术、视频通话技术、透明显示技术、蓝牙与WiFi等

移动网络技术、触控技术、传感技术（探测倾斜的陀螺仪）、骨传导技术（第一代）等；服务上，则集成了拍照、上网、通信、搜索、保存和收听音乐、导航、用户提醒、天气查询、位置服务（LBS）服务、签到、社交等。事实上，谷歌眼镜就是力求将智能手机、GPS、数码相机等设备合成到一起，从软硬件和服务上为用户提供智能化服务和沉浸感体验，满足用户个性化和情感化需求（图5-12）。

图5-12 谷歌眼镜

谷歌眼镜最突出的特点就是增强现实。将虚拟信息透明地显示在用户眼前，与现实世界形成叠加，强化用户的信息获取能力，这些正是增强现实的核心功能。因此，谷歌眼镜只是简单借助了眼镜这一物质载体，其本质是架在用户眼前的一个拥有微型可交互头戴显示装置的智能手机伴侣，因为它确实在设计上与智能手机如出一辙。就像"iPhone"采用硬件按钮退出程序返回主界面，与用触摸感应启动应用相结合的多模态输入设计一样，谷歌眼镜的交互形式也是采取典型的多模态输入方式，将语音输入和触摸感应有机地结合在一起。谷歌眼镜随时处在待命状态，而激活它的方式，就是用户对着麦克风说："OK，Glass"。在各种基础操作中，同样是语音与触摸感应相结合的方式，这种设计被认为是已经经过验证、极大简化了的区分输入方式问题的结果，是很多智能设备的典型人机交互方式设计。谷歌眼镜作为一款可穿戴计算设备，围绕人体这一特殊环境，采用眼镜作为载体和媒介，实现增强现实服务，是合情合理和有理有据的。

然而，谷歌眼镜的问题也非常突出，最让人诟病的就是视觉干扰问题。调查表明，有三分之二的受访者表示担心谷歌眼镜会分散注意力，影响出行安全、干扰正常活动。这源于增强现实技术的使用情境及其提供的沉浸式体验状态。作为力求带来沉浸式体验，将虚拟与现实有机融合的增强现实，是一种用于特定情境下，用以完成特定需求的技术形式，并不适合所有使用环境。号称"电子狂人"的多伦多大

学教授史蒂夫·迈恩（Steve Mann）对谷歌眼镜的评论则更加中肯，他认为，"谷歌眼镜只是'初代产品'，如果设计不当，会造成人的视觉疲劳、眩晕、斜视、损害视力，进而毁掉眼睛。"这些评论来自于史蒂夫将近35年的智能装备体验。早在1980年，史蒂夫就开始带着自制的可穿戴计算设备出现在大街小巷了，并通过不断迭代，在早于谷歌近13年的1999年，他就戴上了自制的智能眼镜（图5-13）。因此，他对谷歌眼镜设计的不对称性（用户右眼长时间斜视屏幕）导致的两眼聚焦位置偏移，所造成的视神经损害等负面作用的评述是非常专业和准确的。史蒂夫根据自己多年的研究积累，给出了两个解决办法：增加偏振过滤器的双面镜和调整成像组件参数。事实上，任何虚拟现实、增强现实的相关设备或多或少都会给人身体产生相应的副作用，甚至产生一些永久性的伤害。这对于发育中的青少年来说尤其如此。因此，希望这方面的研究者致力于解决此问题。史蒂夫也希望谷歌不要故步自封，加紧解决这些潜在问题。

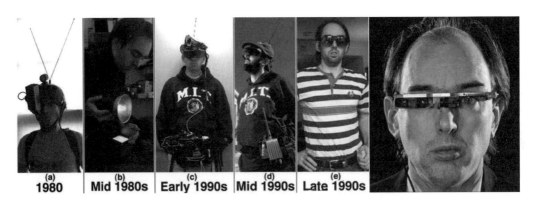

图5-13　史蒂夫·迈恩和他的可穿戴计算设备的进化过程

　　史蒂夫·迈恩对谷歌眼镜的评价体现了可穿戴计算设备面临的一个普遍问题，就是如何更加合理和人性化地出现在人体适当的部位，并发挥重要作用，规避对人的潜在影响。这是一个智能技术物化所带来的最直接问题，不仅涉及人的生理层面，如健康和肢体灵活性，还涉及心理层面，如情绪反应和观念意识，更涉及伦理、道德、法律层面，如隐私和信息安全等，这些均需要以设计思维和更加智能的方式加以解决。史蒂夫肯定了可穿戴设备发展的前景，认为谷歌眼镜的大众化设计思路，及将来可能出现的、植根于智能眼镜平台的、丰富的应用程序，将会有效地改变现有的尴尬状况，预示着智能化可穿戴设备的光明前景。

第四节　交互层面

交互层面是智能化信息设计SOIC模型的重要表现环节。几乎任何产品，尤其是智能化产品，均涉及人机交互方式设计问题，通过与用户和谐交互来实现产品的功能和设计目标。人类通过五感来获得外界信息，与现实世界进行交互，从而与产品在各个感知层面形成交集。而由于智能化信息设计产品大量部署传感装置和计算设备，在与人类的交互过程中，不仅表现出很强的可感知性，还表现出极强的、积极主动的感知性，即主动感知人类情感和动态反馈人类需求。

一、计算中的感知

感知是客观外界直接作用于人的感觉器官而产生的。在感知过程中，经历感觉、知觉、表象三种基本形式。感知表达了主客体之间的存在关系。主体能够接受客体存在的能力就是感；在感的基础之上，主体对客体所做出的一定信息变化反应及相应的接受行为就是知。感知能力是生物与生俱来的天然属性，物种不同、生存环境不同，生物的感知能力也不同，比如基于进化和自然选择等原因，人类的感知能力就与其他生物的感知能力存在很大差别。人类的五感（视觉、听觉、嗅觉、味觉和触觉）是基本感知器官，有了这些感知器官，人类就可以很好地与环境进行信息交互。从控制论角度讲，可以将人类的器官理解成信息接收器，通过外界刺激收集信息，转换成感觉信号，经由神经网络传至大脑，大脑对信息进行包含知识、情感、模式的处理，形成感知。因此，感知也可以理解为客观世界在人脑中的主观反映。感知又可以从哲学角度，理解为感觉和知觉的整合统一。

感觉是客观事物作用于感觉器官所产生的对事物个别属性的反映。知觉是一系列组织、解释客观事物所产生的感觉信息的加工过程，是对客观事物的整体认识。知觉是各种感觉协同活动的结果，受不同个体经验和知识积累影响，具有相对性、主动性、整体性、选择性、恒常性、组织性和意义性。因此。感觉是属于生理层面的，而知觉则来自更为复杂的心理层面；感觉是单一器官的活动结果，而知觉是多器官协同活动的分析结果；感觉是知觉的基础、前提条件和有机组成部分，而知觉是感觉的深入与发展，知觉不是感觉的简单相加，而是在主体知识、经验、情感等参与和影响下

的综合结果。表象是客观对象不在主体面前呈现时，在观念中所保持的客观对象的形象和客体形象在观念中复现的过程。表象在多种感觉通道上发生，是多次知觉概括的结果。

人类通过感官获得数据，再经由神经网络传至大脑，与以往的先验知识进行融合，最后做出判断。人类的感知过程无论从仿生学角度还是控制论、系统论角度，都具有可复制性。基于传感器的大量普及相关技术的发展，模拟人类的感知过程或者说人类的感知原理，正在被赋予机器、物品及环境。通过各种传感器获得多源信息，经由无线网络传至处理器，处理优化后成为融合信息，反馈给人类形成互动。这就形成了一个基于传感-施动的数据导向系统模型，即多传感通道通过嵌入式数据融合机制到多施动器的数据流。基于感知模拟的计算行为衍生出情景感知计算和社会感知计算等智能化计算模式。

（一）情景感知计算

情景感知计算也称之为上下文感知计算（Context Aware Computing），由普适计算发展而来，可以分别从情景、情景感知、情景感知计算、情景感知系统4个方面理解情景感知计算。

（1）情景：一种多层结构，包括计算情景（Computing context）、用户情景（User context）、物理情景（Physical context）、时间情景（Time context）和社会情景（Social context）。

（2）情景感知：利用人机交互或传感器提供给计算机设备关于人和环境的信息，并让计算机做出相应反应，包含主动情景感知和被动情景感知。

（3）情景感知计算：一种新的计算形态，是标示用户信息和服务，自动执行服务和标记情景以便日后检索的计算过程，涉及传感器技术、情景模型（context model）、决策系统（decision systems）、应用支持（application support）。包含近似选择（proximate selection）、自动情景重构（automatic contextual reconfiguration）、情景化信息与命令（contextual information and commands）、情景触发动作（context-triggered actions）等一系列流程，具有适应性、反应性、响应性、就位性、情境敏感性和环境导向性等特点。

情景感知系统是一个能够动态收集用户信息、自动采取动作、以便用户随时取用信

息的系统，包括情景获取（context acquisition）、情景生成（context generation）、情景处理（context processing）、情景表示（context representation）、情景使用（context use）、情景反馈（context feedback）、情景再加工（context reprocessing）的循环过程。

情景感知计算通过新型信息技术的介入，使计算设备具备了某种类似人类的感知能力，从而能在某种程度上获取人类的需求和任务目标，通过大量计算和分析，推送相应内容和服务，帮助人类集中精力完成任务、实现预期目标。因而，在情景感知过程中，会出现基于用户启动的人工式情景任务和基于事件触发（设置某个阈值）启动的半自动、全自动情景任务，衍生出两种情景感知计算的核心应用：基于物理情景感知的具体应用（LBS服务）和基于用户行为并予以抽象的情景感知应用（网络信息检索）。

（二）社会感知计算

随着计算设备的大量介入，人类生活的社会环境，尤其是微观社会环境正发生着变化，即大量覆盖有线与无线网络，遍布各种传感装置。此外，由于智能手机的快速普及，其内置的计算装置通过卫星定位，可以相对准确地把握每位用户的地理位置信息。因此，生活在通信网、互联网和传感网等相融合的混合网络环境里的人类，留下的数字足迹汇聚成为一幅复杂的个体和群体行为图景，这些图景对于理解并支持人类的社会活动有着极重要的帮助，从而出现了基于社会情境（Social Context）的社会感知计算（Socially Aware Computing）。社会感知计算是通过人类生活空间内部署的大量传感装置，实时感知社会个体行为，分析挖掘群体社会交互特征和规律，理解人类活动模式，为个体和群体交互提供智能辅助和支持，从而高速支持社会目标实现的研究。社会感知计算与时下最流行的大数据、云计算、社交媒体相结合，在人与人、人与社会的交互过程中，有效收集各种数据并实时判断社会热点，为政府和企业制定各种政策和措施提供帮助，对于社会管理和预测，如群体事件、公共安全、疫病预防来说，意义重大。

普适计算将感知计算发挥到极致，形成"无所不在的感知"，这种动态感知体现在对环境、用户和设备的感知上，极为复杂，超出本书论述范围，这里不再赘述。感知作为智能科学研究的重点范畴，通过感知模拟利用感知科学，进行的探索研究与实

255

际应用拓展，是计算机从人类诸多优秀品质中，获取的提升其智能程度的最佳手段之一。以计算为核心的感知模拟，是面向智能化过程中，信息设计面对的重要议题，感知成为面向智能化信息设计必须思考和利用的核心设计要素。

二、设计中的感知

感知纳入设计的视野，可以追溯到围绕视觉感知和心理感知的形式美学研究。以认知心理学和完形心理学为基础的形式美学，将人类的感知与产品的功能和形式联结起来，形成了基于产品符号和语义系统的理论框架。随着计算机技术的发展和信息化时代的来临，设计中的感知研究进入了一个崭新的阶段，以人类五感为基本交互元素的感知界面设计，成为面向智能化信息设计的一个重要思考维度和探索领域。

（一）形式美感知

感知引起艺术理论学家的关注，并纳入其研究维度，是艺术设计理论研究领域的设计艺术方法学发展的必然结果。设计方法学的目标总是解释设计的过程并为优化这个过程提供必要的工具，其中一个明确的重要任务应该是利用假设和经验去获得知识，以架构这门学科的基本框架。由于设计中包含的多元交互影响，仅仅在其核心创建一种美学的设计理论是远远不够的。方法学家在尝试建构学科基础并为其提供学院正统时，他们将重点转移到了技术、社会经济、生态甚至政治的范畴上来。

早期的感知研究要追溯到19世纪赫尔曼·赫尔姆霍特茨（Hermann von Helmholtz）对视觉感知基础的研究。对他而言，感知是个两步过程：基础是感觉，特征和强度是感觉器官与生俱来的特性并受其支配。这些感觉是在人类发展过程中由联想（体验）体现出内涵的符号。20世纪70年代早期奥芬巴赫设计学校提出了感观功能（可感知的和美感的）的概念，但后来被产品语言的概念所取代。接下来的研究主要集中在产品的语义功能方面，艺术理论家在产品形式美学功能方面进行了大量探索。以感知理论为基础的形式美学，注重感知在视觉层面的研究与影响，同时，关注产品语义功能和造型语言的表达形式。在认知心理学和完形心理学的影响下，产品语言的不同种类的表达形式，如维度、外形、表面物理结构、运动、材质、功能实现手段、颜色、声音、音调、味觉、嗅觉、温度和抗外力能力，所有这些信息都会对潜在购买者产生强烈的（主观或是客观）作用。

形式美学家马克斯·韦特海默（Max Wertheimer）揭示了感知如何通过一系列的组织原理服从于以形式术语建构的自发趋势。在这些规则下，他阐明了对象是如何在时间和空间上被分组并体验的。美国心理学家詹姆斯·J·吉布森（James Jerome Gibson）提出了"一个相对整体的视觉逻辑方法，超越了感知的原子理论"，他将感知定义为：朝自我环境意识发展的活动。吉布森划分了环境的三个主要特征：媒介（大气）、实质（物质和气体）、外表（作为媒介和实质的边界被定义，感知存在的指导）。因此，颜色、外表的排列（形式）和给定的阐述成为感知的重要元素。吉布森在逻辑的层面上定义环境，包括周围事物、物体、事件甚至其他生物，这些都是在交互作用中被感知的，而视觉的符号化语言通过感知将物体与环境联结在一起。

有关产品形式和功能的感官（可感知的和美感的）形式美学，塑造了设计中产品的意义，完善了产品中科技、人文和艺术融合的特性，突出了设计的传达性本质。在人与物的关系上，基于主体的感知能力，感受客体的形式和功能的符号化意义，赋予客体的人文维度，重塑对象的感官体验，体现了主体的能动性和对客体的影响。这是一种基于时代的感知的艺术设计研究方式，现在，当客体自身逐渐具备感知主体的能力时，主客体之间的感知关系将进一步改变和调整，新的美学范式将就此展开。

（二）感知界面设计

由人的感知通道所衍生形成的界面可以称之为感知界面（PUI）。与人的五感对应，感知界面的研究领域包括与触觉对应的实体界面（TUI）、触摸感应界面和体感控制；与听觉对应的语音识别；与视觉对应的眼球跟踪、面部识别等其他多通道交互形式（嗅觉和味觉的研究成果还比较少）。感知界面的形成是计算机技术发展的必然结果，是普适计算和情景感知计算的典型应用，代表了未来人机交互的发展趋势。

英特尔进一步发展了与人类感知相关的设计思路，提出了一种集合眼球追踪、面部识别、手势控制、语音命令等自然交互方式的'感知计算'概念，并力求将这种概念形成的产品微型化、标准化，内嵌至未来的计算机里，改变现有计算机的人机交互方式。其最新推出的"Realsense"3D摄像头，就是基于这种理念的一款集成化产品，它可以与3D打印、虚拟现实等技术相配合，将真实环境与虚拟场景相结合，形成沉浸式体验效果。通过"Realsense"，用户可以实现在空中挥手控制计算机界面，用语音命令打开用户应用程序、发送消息、切换计算机状态等，利用眼球研究运动控

制鼠标箭头，用头部转动控制'谷歌地图'转动等功能。此外，"英特尔还积极筹划未来'Realsense'在工作、娱乐和教育领域的应用，比如通过与Skype合作，推出身临其境感的视频电话和视频会议体验；与全球儿童出版教育与媒体公司Scholastic 合作，推出提高儿童学习兴趣、植入学习内容的游戏；与梦工厂合作，推动动漫人物和内容创新体验等。"

三、 感知在智能化信息设计中的运用

科技的进步，使感知越来越从一种抽象的概念、一个科学研究的范畴，转换成具体、可感的应用。作为智能科学研究的重点内容之一，感知是构成智能化产品和环境的核心要素之一。感知随着人类智能的物化转移，被逐渐赋予到产品和环境中，从而使传统哲学意义上的感知主客体关系发生了巨大变化。客体具备感知能力可以更加有效地帮助提高主体的信息生存能力，丰富主体的感知能力、生活能力、工作能力、交流沟通能力，乃至决策和判断能力，在一定程度上，扩充了客体的价值体系。主体在利用客体的感知能力时，则应该始终以批判性视角，本着人文关怀的精神，以符合主体需求及构建和谐人机关系、人际关系为立足点，力求达到由感知能力带来的主客体智能状态，设计出理想的产品和服务模式。

以模拟人类感知能力为基点的不同研究领域，均指向两个关键目标：一是使人机交互沿着自然和谐的方向发展，减少人类学习成本和时间精力投入成本，增强个体基本信息处理能力，以便更好地融入信息社会和信息文化中；二是不断促进虚拟的数字世界与现实的物理世界走向融合。基于这两个目标，智能化信息设计在思考如何利用感知这个设计要素时，应着眼于以下几点。

（一）以人为本

以人为本，以用户真正需求为出发点，考虑智能化设计中感知对于人类的重要影响。举例说，比如从传感器技术中对于残障人士的帮助入手，考虑为残障人士设计智能化辅助工具。以微软的"Kinect"装置为例，其意义远不止游戏设计与开发和体验式应用设计，由微软亚洲研究院开发的手语识别软件，通过"Kinect"将盲人手语动作转换成正常人能读懂的内容，方便常人与盲人的沟通与交流，不仅能有效发挥技术的潜在效能，还从设计上体现了一种对于残障人士的人文关怀。以"Google Now"

和"Siri"为代表的智能语音助理，将感知中的语音识别和语音合成技术，与搜索技术、知识库技术和问答推荐技术有机结合起来，通过移动网络和智能化读取关键词，为用户推送语音信息服务，形成了一款极具人性化和个性化的智能应用。"Google Now"和"Siri"从发音、响应速度、记忆、智能判断、主动响应等诸多方面，升级了感知技术在产品中的智能化表现，让用户在使用感觉更加舒适、贴心，甚至带有心有灵犀的感觉，人性化程度和个性化服务方面变现极为出色。

可穿戴计算的介入，使人体信息更容易被采集，为设计者创造了绝佳的、施展才华的天地。智能手表、智能眼镜、智能衣服、智能鞋帽、智能配饰等，都应该是以人体数据为依据的，关注人本身健康、情绪、心理等状态和情况的设计。比如"谷歌隐形眼镜"的设计思路就是，通过采集泪水并进行分析，来实时监测糖尿病的血糖状况，不仅免除了病人通过不断扎破手指采血检测血糖的痛苦，还可以做到血糖状况的及时更新，避免低血糖或血糖居高不下等情况出现。这些人性化的设计思路，结合有效的技术手段设计出的产品，不仅能成为病人和医生的助手，事实上，还能扩展到普通大众，体现设计为人类、为社会服务的本质和设计师的责任良知。正如芬兰著名建筑设计师阿尔瓦·阿尔托（Alvar Aalto）所言：设计应为大众服务，应包含生活中的所有对象。唯有如此，设计师才能走出相对狭小的设计领域和日渐僵化的思维模式，以一种全新的视角为公众创造和谐的生活环境。这便是设计师所有应具有的责任感。他的出发点根源于人类自身的发展价值，并在进行具体设计的过程中充分考虑到社会群体的和谐共融与整体需求。设计应该成为人们道德与自由的保证。

（二）设计以解决问题为本质属性

明确设计是为解决问题而生的本质属性。从批判性角度而言，在面向智能化信息设计的过程中，感知要素不应该成为衡量设计尺度唯一手段，而且不应该被片面夸大和过分强调。体现在产品上的智能是智能化，体现在设计者身上的智能，是一种智慧。设计者有效地利用感知要素，并不是要设计出一鸣惊人和完美出众的作品，而是以解决实际问题为主。"第六感"的设计者就指出，他的成功得益于有效地将艺术与科学思维相结合，他所有的设计都是建立在他充分理解科学和艺术共同规律，深度挖掘科学与艺术想象力和创造力，巧妙结合科学研究方法与艺术设计方法的基础上的。

MIT众多优秀学子的成功经验告诉我们，设计的初衷是解决问题，在此过程中，融

入设计者的智慧，合理利用各种资源，达到最佳解决途径才是智能化信息设计的根本。比如通过感知能力来设计交互进程中的反馈问题，很多时候炫酷的感知计算技术并不一定是最佳方式，最为直观的视觉反馈形式，动画效果就比普通图片、图形、图像和文字要好得多。在合适的时空条件下，以短小精悍的动画效果解决交互的反馈问题，不失为一条最佳途径。因为动画具有自然、平滑、目的性强等特点，是展示对象间关系、集中用户注意力、提高感知效应、创造虚拟空间假象、鼓励深度交互的最佳手段。动画效果相对于图片制作难度要大，尤其涉及编程的动画效果，但相对更加复杂的程序语言，还是简单得多，关键在于，动画是不是解决某一问题的最佳视觉呈现效果。

在利用触觉感知方面，高高在上的触控技术和实体界面纵然华丽精彩，但站在有效解决问题的角度，手机的震动功能反倒能解决大问题。在美国纽约爱乐与乐团演奏经典的《第九交响曲》时，因为前排一位观众忘记静音而手机铃声大作，导致演奏终止的尴尬情形。触觉作为一种交互感知型反馈，以震动的形式出现，非常适合用户贴身设备。通过微电机产生的蜂鸣振动，或是模拟平面纹理的更柔和的抖动，可以起到强化物理作用和提醒作用（比如在声音不可用或不适合出现的情况下）。尽管有研究称，人类通过触觉感知的信息只有通过听觉感知信息的1%，通过触觉传达复杂信息几乎不太可能，但在适当的情境下，以适当的震动设计来解决手机或其他产品的不发声问题，是非常合适的，属于合理的智能思维设计。

设计者应该以绿色、平衡的生态观念和可持续设计理念，来利用感知要素，促进自然和谐的境界出现。韩国金泽勋教授曾指出，设计的客体，应同其周围体系和整个社会、环境相互和谐；设计所追求的丰富多彩的美感，应具有以社会、环境整体角度或者伦理为底蕴的世界普遍性。设计者理应具备洞察社会与环境整体的广阔视野和社会责任意识，进而对设计作品随岁月流逝和自身变化而产生的结果（使用、维修、升级、报废）具有长期的责任感。金泽勋教授道出了设计师的根本责任，也道出了设计的核心价值，那就是以人为中心促进整体环境和谐。因此，面向智能化信息设计，要在合情合理的状态下，实事求是地利用智能及其各种要素，完成设计的使命和设计的重要责任。

四、记忆

记忆是在头脑中积累、保存和提取个体经验的心理过程。《辞海》中有关记忆的

解释为：人脑对经历过的事物的识记、保持、再现或再认识。识记即识别和记住事物的特点和联系，它的生理基础是大脑皮层形成了相应的暂时性神经联系；保持即暂时联系以痕迹的形式留存于脑中；再现或再认识为暂时联系的再活跃。通过识记和保持可积累知识经验。通过再现或再认识可恢复过去的知识经验。综合理解记忆，就是人们对经验的识记、保持和应用过程，是对信息的选择、编码、储存和提取的过程。记忆可以理解为一个动态、可变、可扩充的系统，它可以根据新的经验自动改变存储结构，还可以从大量的一般经验中抽象出重要的一般原则及例外情况来进行学习，因而可以从过往经验中获得智能，进行自动改变和增长。

记忆包括3个基本过程：信息进入记忆系统（编码），信息在记忆中储存（保持），信息从记忆中提取出来（提取）。记忆属心理学和脑科学的研究范畴，是人脑的特殊物质活动。既然是物质活动，理论上是可以用计算机模拟的。记忆是信息的存储和再提取过程。因此，从控制论角度，一个系统可以借鉴仿生学原理，首先配备一个具有信息反馈能力的自动控制装置，用以信息采集，模仿人的神经反射系统；再配备一个信息处理系统，模拟大脑的存储和调用功能，从而形成完整的信息控制装置。相对于人的记忆能力，计算机模拟记忆还能克服人类的遗忘问题，根本不存在"艾宾浩斯遗忘曲线"的问题。

记忆作为人脑智能的重点组成部分，很早以前就已经转移到产品之中了。计算机最强大的功能之一就是可记忆，通过大容量存储设备和相应数据库建设，轻松实现数据和信息记忆能力。随着芯片的微型化，比如由单片机构成的可编程脉冲计数器的内嵌，可以使很多小型产品具备记忆功能。以电子血压计为例，它可以记录用户的多次测量结果，从而形成对不同时间血压值的跟踪比对，这成为电子血压计的一项基本功能。最新的电子血压计不仅可以全自动智能测量、记忆，还具备语音播放功能，而且能通过网络将数据上传至专业体检平台，生成专业健康数据报告，更为人性化和专业化。

随着技术的进一步发展，产品的记忆能力变得越发突出，而不断强化产品记忆功能的结果，就是使产品本身更具智能化和人性化，记忆因而成为面向智能化信息设计的一个重要因素。巧妙地挖掘智能科学中有关模拟人类记忆功能的方式和手法，扩大产品记忆的范围和限度，是设计智能型产品的一种重要设计思维。以宝马（BMW）汽车的智能记忆系统设计为例（图5-14），它包括汽车记忆和钥匙记忆两种方式，它

们保证车主用钥匙打开车门后，立即自动将主要驾驶室功能恢复到车主的个人偏好位置。汽车记忆功能允许用户可以对很多设置进行编程，包括在车辆启动时自动开启行车灯和有用的驻车大灯功能，后者让行车灯在车辆驻车后持续照明约40秒钟，辅助用户走出黑暗的驻车位置。钥匙记忆功能则保存了车主钥匙上的个人设置。每次车主使用钥匙远程解锁BMW时，它自动将车辆恢复到用户偏好的设置：角度正确的后视镜，电动可调座椅，自动空调设备系统可以立刻设置到车

图5-14　BMW汽车智能记忆系统设计

主上次使用时的座舱温度和空气气流分配。钥匙记忆功能可以给两把钥匙编程，并且可以扩展到最多四个驾驶员，每个驾驶员都能通过各自的钥匙被自动识别出来。

　　这些人性化的智能记忆功能设计，来自于车载电脑和各种传感器的帮助，但最关键的还是来自于设计者的人文关怀。同样具备重要的人性化记忆功能的应用就是互联网。作为有大型服务器和数据库做支撑的互联网，其记忆功能更加完善。用户在网络上的足迹，包括搜素、浏览、访问等数据，都被自动收集起来，通过计算分析，以记忆的形式储存起来。等到用户再次出现类似或者相同操作时，系统会自动调用相关信息，从而在网页上智能化显示用户曾经的足迹和历史记录等。同时，网络还会智能分析有相同经历或者喜好的用户，将他们的历史记录进行比对，主动推送记忆化服务，或者针对一系列性质相似的商品，做集体促销等。因此，用户每次打开网页，都会发现自己的搜素数据等网络行为被记忆化，以至于互联网好像一夜之间成为最了解自己的专家，并成功地将一些商业行为直接或间接地推送或内置到消费者面前。

　　智能化信息设计在利用记忆这一人类特有的机能时，可以充分发挥自身大量部署传感、网络和计算设备等软硬件结构的特点，将记忆功能体现到位。同时，更为重要的是，需要提供一种更为人性化和个性化的记忆能力，而非无时无刻、无处不在的强迫性记忆功能。在用户需要记忆的时空范围内、在产品应该提供记忆的情境下，为使

用者提供人性化记忆功能和个性化记忆能力，才是智能化信息设计利用设计思维和方法，发挥交互作用意义和设计价值的关键所在。

五、情感

情感是与社会性需求相联系的主观体验，是人类所特有的，包括道德感、理智感、美感、成就感等，具有稳定性、持久性、深刻性、内隐性等特点。情感与情绪既有区别又有联系，它们彼此互相，它们总是彼此依存，相互交融在一起。稳定的情感是在情绪的基础上形成起来的，同时又通过情绪反应得以表达，因此离开情绪的情感是不存在的。而情绪的变化也往往反映了情感的深度，而且在情绪变化的过程中，常常饱含着情感。

情感是智能的一部分，与智能不可分离，人类拥有智能，必然具有情感，因此，情感成为心理学、智能科学和设计学等诸多学科研究的重点。面向智能化信息设计在思考过程中，也必然要考虑情感因素，这里的情感体现在两方面。其一，从科学技术角度，由于情感计算范式的产生，使计算机在逐渐被赋予类似人类的情感，产生了情感计算。情感计算是促进人机自然交互的关键之一。其二，产品设计本身就是汇聚人类情感的物化载体，而能唤起人类情感的产品并不一定具备智能化水平，因此，如果通过智能技术和设计思维增加新产品的情感感知能力，同时，又能在此基础之上唤起用户情感，增强用户情感投入和高峰体验，这才是面向智能化信息设计的最佳结果。

（一）情感计算

号称"人工智能之父"和框架理论的创立者MIT教授马温·李·明斯基（Marvin Lee Minsky）于1985年最早提出了让计算机具有情感的想法。后来，MIT媒体实验室的罗瑟琳德·皮卡德（Rosalind Picard）教授提出了情感计算（Affective Computing）一词，并给出了定义，即情感计算是关于情感、情感产生以及影响情感方面的计算。

情感计算研究的重点在于通过各种传感器获取由人的情感所引起的生理及行为特征信号，建立"情感模型"，从而创建感知、识别和理解人类情感的能力，并能针对用户的情感做出智能、灵敏、友好反应的个人计算系统，缩短人机之间的距离，营造真正和谐的人机环境。情感计算包括情感机理研究，情感信号的获取，情感信号的分

析、建模与识别，情感理解，情感表达和情感生成。目前，情感计算研究已经在人脸表情、姿态分析、语音的情感识别和表达等方面获得了一定的进展。

情感计算依靠传感技术获取人类情感信号，通过建立在人类心理和行为研究基础之上的分析与识别模式，形成情感理解模型，实现情感反应和表达。大量新型智能传感器的研发是情感计算的核心基础，脉压传感器、皮肤电流传感器、汗液传感器及肌电流传感器的出现，为情感计算奠定了坚实的前期信号采集基础。此外，人的情感表述通常是多方位的，这就要求情感计算必须采取多模态的方式来实现多通道人机界面综合感知。情感计算的应用领域广阔，在增加个性化内容和服务方面大有作为，比如通过情感主体（Affective Agent）建模替换应用程序中的传统模型，从而形成智能主体（Intelligent Agent），来实现人机自然智能、交互，拓展个性化、积极心理情感体验效果。

（二）设计中的情感

唐纳德·诺曼在《情感化设计》（Emotional Design：Why We Love or Hate Everyday Things）中，将情感和认知分为3种水平，由低到高分别是：本能的、行为的和反思的。这三种水平与设计中的情感表达紧密相连：本能水平的设计涉及产品外形、质地和手感；行为水平的设计涉及产品的功能、性能、可用性、效用和感受；反思水平的设计涉及产品的自我形象、个人满意和记忆，是关于长期关系的，与拥有、展示和使用产品时引起的满足感有关，是意识、情感、情绪和认知的最高水平，只有在此阶段才能体验到思维和情感全部的潜在影响。诺曼指出，产品可以不只是它们所实现的功能的总和。它们真正的价值是可足人们情感需要，而最重要的一个需要就是建立其自我形象及其在社会中的地位的需要。在这里，诺曼强调在设计中始终保持对于人类情感体验的专注与执着，认为产品形象依靠品牌和信任感来维系。产品与用户的情感交流至关重要，用户在使用产品时，不仅关注产品功能等低层次认知水平，还关心产品给自己带来的心理满足和情感表述，产品是否能彰显自我形象、获取认同感、唤起记忆，才是用户忠实于该产品的最主要原因。

诺曼进一步强调，人类先天倾向于把物品拟人化，把人类的情感和信仰投射到任何物品中。一方面，拟人化的反应可以给产品的使用者带来巨大的乐趣和快乐。如果每件物品都平稳地运行并且满足期望，那么情感系统就会做出积极的反应，使用者

将非常快乐。与此类似，如果设计本身是优雅美丽的，或者可能是幽默有趣的，那么情感系统也会做出积极的反应。在这两种情况下，我们都把我们的快乐归因于产品，因此我们赞扬它，在极端的情况下我们甚至会在情感上强烈地依恋它。但是当行为遭到挫折时，当系统出现反抗，拒绝正确的行为时，其结果是消极的情感，生气甚至愤怒。我们责备产品。设计人们和产品之间进行快乐有效交互的原理与支持人们之间进行快乐有效交互的原理是非常相同的。

诺曼的论述表达了在设计过程中利用情感因素加强产品与用户沟通的基本原则，事实上，任何经过精心设计的系统都应该是一个和谐的生态，这个生态在人的移情作用下，被赋予了更多人性化的东西。正如刘易斯·芒福德（Lewis Mumford）在《技术和文化》中讲道：我们超越机器的能力在于我们那种同化机器的力量。我们只有吸取了客观性、非人格性、中性的启示以及机械学范围的启示，我们才可能朝着官能更丰富、造诣更深的人的方向进一步发展。人与产品、人与机器之间的情感化交流一定程度上并不依赖于产品本身的客观属性，人的个性化和社会属性所导致的同化能力和改造能力，才是产品被拟人化的动力。在向人类靠拢的过程中，技术被一步步内嵌至产品内核，但只有通过设计的包装与处理，才使技术和情感、和人文联结在一起，形成了有情感的、甚至是能感知情感的产品。如果单纯地从技术层面模拟人类情感，其结果就像是MIT人工智能实验室的机器人专家凯斯亚·布瑞泽尔（Cynthia Breazeal）创造的"Kismet"一样，纵然具备一定的社交和情感感知能力，但丑陋的外形和半成品状态，是很难赢得人们的肯定，唤起人类的积极情感的（图5-15）。

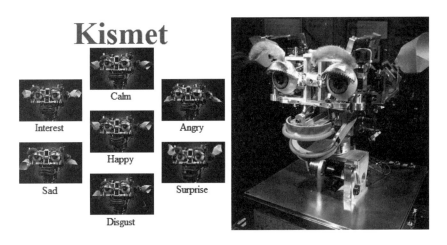

图5-15 MIT "Kismet"情感机器人的原初形态

"Kismet"能够感知与之交互的人类的情感状态，是一套精密复杂的解释、评估和反应系统。"Kismet"通过与人进行沟通，可以做出开心、生气、失望等表情和反应，当然，这些与人的共鸣只是基于环境变化的简单程序反应，以及对动作和语音的物理特征反应，具体的理解和感知还要靠人类自身。虽然"Kismet"是一个试验品，保留了原型机形态、系统复杂，但呈现的结果却相对简单，而且设计者明显只关注情感交流的结果，而忽略了情感交流的过程。"Kismet"粗糙的外形和未经修饰的造型，带来的只有恐怖和惊悚的体验，按照诺曼的说法，这是典型的情感计算的结果，算不上情感化设计的结果。从设计角度看，这一个反例，即使有朝一日"Kismet"被产品化，但碍于设计者最初只关注技术结果，而忽视了符合审美造型的形态设计原则，导致"Kismet"的形象很难再被赋予优雅的设计外衣和审美化造型，是很难做到彻底美化并符合大众审美特征的。因此，不得不说，从情感化设计角度而言，"Kismet"是一个"弗兰肯斯坦"式的技术性结果，无法在心理层面赢得愉悦的情感和审美体验。

（三）索尼"AIBO"电子宠物带来的启发

智能化信息设计对于情感因素的使用，应该以情感计算为基础，以情感化设计为思路，将两者有机结合在一起，形成既符合人的审美和心理预期，又融合科技元素的产品化结果。索尼的"AIBO"电子宠物就是一个很好的例证。

索尼的"AIBO"电子宠物是一只机器狗，是索尼公司于1999年推出的，后来连续推出五代升级版本。"AIBO"可以感知环境和用户，具备个性和习惯养成功能。它的自进化系统能设定它的成长和学习，发展它的情感表现和接近真实动物的本能反应。在被植入蓝牙接口之后，用户更是可以通过终端与"AIBO"交互，其记忆功能和识别能力也变得更强了。

"AIBO"具有超强的语

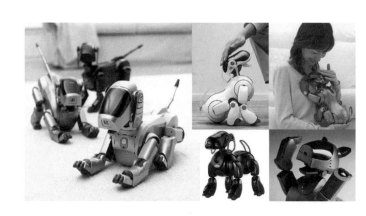

图5-16　索尼的"AIBO"电子宠物

音识别和图像识别能力，开放的平台允许用户通过自己编程，为"AIBO"添加新的动作和反应程序，无线网络接受能力使它的娱乐功能不断增强，"而配合设计大师河森正治的前卫设计风格"，"AIBO"的价值得以进一步放大（图5-16）。

"AIBO"是一个真正意义上的具备情感感知能力的电子产品，通过大量内置的传感技术和计算能力，部分地感知人类情感并能做出适当的即时反应，结合其内部的记忆与存储系统，实现阶段性成长和学习能力。"AIBO"的娱乐功能和人文情结，已经远超它的实用价值，它的感知能力和经典的设计造型，本身就具有极强的情感化因素，可以直接捕获用户的芳心。而它进一步强化的情感表达能力与持续升级带来的心境体验，进一步耦合在一起，不断冲击用户的心理和精神防线。当产品的自感知能力、情感交流能力和出色的造型美感巧妙结合起来时，设计所呈现出的强大影响力，从物质需求和精神需求层面，强烈控制住用户，形成高峰情感体验效应，实现产品价值与用户价值观的高度吻合。

第五节　传达层面

智能化信息设计的产品表达方式分为物理形态和数字化内容两方面。物理形态是智能产品的物质表现，是以某种硬件设备为基础的产品实体化呈现，完全没有物理形式的纯数字化智能产品，未被列入本书的论述范围，尽管这些产品可能存在并有一定意义，但碍于篇幅有限和侧重点的差异，本书并未在此收录这些案例。结合本书内容，具备实体形态、内嵌了微处理器和传感器的智能产品，属于智能化信息设计成果的物理传达层面；运行在这些产品内部，以一定数字化内容和应用程序等方式展现出的非物质形式，属于智能化信息设计成果的数字传达层面，这两者共同构成了智能化信息设计的整体表现形式和体验方式。

一、形态

《辞海》中对形态的解释是：事物的形状或表现；生物体外部的形状；词的内部变化形式，包括构词形式和词形变化的形式。本书中的形态指的是事物的形状或表

现，是一种具体可感的物质实体。具体地说，形态指产品在一定条件下的表现形式和状态，是产品自身物理性质、化学性质的内在联系与外在因素相互作用的结果，具有空间和时间的特征。

"形"与"态"是密不可分的，它们共同构成物体的整体特征。另一方面，"形"与"态"又具有差异和个性特征。"形"是指物体在一定视觉角度、时间、环境条件中体现出的轮廓尺度和外貌特征，是物体客观、具体和理性、静态的物质存在。从认知的角度来看，"形"是对物体局部和片面的反映。"态"是由物体不同层次、角度的"形"的总和，指物体存在的现实状态，是对物体整体、动态的感知和主观意识把握，具有较强的时间感和非稳定性，并富有个性、生命力和精神意义。

从设计的角度看，形态离不开一定物质形式的体现。因此，在设计领域中的形态总是与功能、材料及工艺、结构、造型、色彩、心理等要素密不可分。人们在评判形态时，也总是与这些基本要素联系起来。因而可以说，形态是功能、材料及工艺、结构、造型、色彩、心理等要素所构成的"特有势态"给人的一种整体视觉感受。在产品设计中，形态是表达产品设计思想与概念的"语言和媒介"，通过形态不仅要实现产品的功能，还要传达精神、文化等层面的意义与象征，所以产品形态也是产品内部因素与外部因素的综合。产品形态和产品的功能、结构、造型、色彩等要素密切相关，一方面，功能、结构、造型、色彩等要素促成产品形态产生；另一方面，产品形态对产品的功能、结构、造型、色彩等要素具有启发作用。因此，产品形态应该是动态的、多维的、综合的和整体的产品表现方式，所涉及的不仅是视觉，还包括触觉等其他感觉，它们共同组合成一种情绪，给用户不同的感受和体验，从而影响用户的心理和行为。

智能化信息设计的产品物理形态涉及造型、材质、工艺等要素，其设计初衷要有一定的超前性，并力求使产品性能变得更加出色，易用性、可操作和人性化进一步增强。以"iPhone"的形态设计为例，用触控玻璃显示屏代替原初的塑料屏，不仅使触摸功能得到进一步提供，还从整体上提升了手机的档次和美感。此外，多点电容触控屏与应用程序几乎合二为一，其操控性更强、更容易上手。

智能产品为了实现更多的智能化功能，往往需要内嵌入很多传感器和元件，有的甚至要植入单片机等集成电路，这就需要产品在结构设计上力求精巧、合理。因而，设计师对于产品形态的设计往往需要依附于内部结构，设计师不得不为了工程师提供

的内部结构来调整产品形态设计，在产品内部结构完善的基础上，进行产品形态设计，而这种设计程序经常导致，为了适应产品结构而导致产品形态在审美上的缺失。对于极致审美和完美设计形态的追求，使乔布斯在设计产品时，就曾经责令工程师为了产品的美观造型来调整产品的内部结构，成为一个经典的极端案例，说明乔布斯极其注重产品美观的造型设计和对于美的极致追求。虽然最后乔布斯的逆向操作没有成功，他提出的为了造型调整结构的方案不只是成本大幅提升、功能难以实现，而是根本行不通，后来只有作罢，但乔布斯以做出"让人想舔的按钮"的想法，从一个侧面证明，产品尤其是智能产品，其核心不仅是来自数字表现层面的体验，还有来自物理层面的形态美感设计，两者的有机统一，才能构建智能产品的整体审美感受和认知体验。正如早在德国乌尔姆大学时期，其创始人之一马克斯·毕尔（Max Bill）提出：优秀的设计必须做到产品的形式与功能和谐统一。智能化信息设计的产品一定是兼具物质与非物质性的统一，任何过于强化非物质层面，弱化物质层面的设计思路，都会带来片面的结果。

在设计智能产品时，有关人的自然尺度的准确把握和适度考量，通过产品物理形态中的材质、工艺等要素，来回应人在自然尺度上的观察和接收方式，以直接生理感知体验来引导人的心理尺度，才能整体上把握造物的审美尺度和形态节奏，设计出优秀的智能产品。

二、界面

界面是一个设备与其他事物交流的方法。常用的用户界面是界定计算机与人类用户交流的方法。作为系统与用户交互和信息交流的媒介，用户界面实现了信息的内部形式与人类可接受形式之间的转换。因此，用户界面包含了硬件和软件，其中软件又包含连接系统硬件的操作系统和连接用户与系统交互的应用程序。本书着重论述的是应用程序软件和基于不同硬件载体的数字化内容。

智能化信息设计的数字传达层面，是以界面为主要传达形式的内容（Content）和应用软件。作为内部连接网络的智能设备，必然会面对一个巨大的资源型界面——互联网。互联网可以提供大量以资讯、图片、视音频为内容的信息源，随着Web2.0的发展，这些内容正在向以满足用户个性化需求的UGC方向发展。用户通过UGC来表达

自己的看法，与他人互动、社交，从中获得存在感，实现自我存在心理诉求和个人生存价值。这些源于人类本性的社交需求和娱乐化潜质，要求面向智能化信息设计在构建产品时，必须为用户预留一个虚拟交流平台，以便用户与网络世界进行有效沟通，并创建自己的个性化内容。

应用相对于平台而言，具有一定业务逻辑独立性，可以插件化与平台轻度耦合的软件系统。比如出现在"Facebook"平台上的应用程序是Web方式，而出现在智能手机平台上的应用是可以独立运行的软件方式。基于智能手机的APP商店已经汇聚了巨大数量的第三方应用程序，这些应用是一种典型的出现在智能产品上的拓展性开发，是进一步融合智能产品与用户关系的关键。应用程序的题材选择极为宽泛，内容伸缩性巨大，其持续的生命力甚至与产品生命周期相当。用户通过应用互动，强化了关系链黏性并扩展了自身的关系链。与互联网的应用特性相似，智能产品的非物质化应用和内容，也同样符合长尾理论，在面对细分市场、小众市场、特定用户时，表现出很强的针对性和适应性，其规模化可以与主流用户相抗衡。

智能化信息设计的界面以和谐自然的交互方式设计为出发点，向着以积极的交互性、体验性、沉浸式设计影响人们生活方式的方向发展，以创造出更多带有极强参与性、体验性和娱乐性的内容和服务应用设计为己任，不断加强用户的体验感——形成用户对于产品或品牌的记忆和积极性联系，通过界面内容在用户和设计者之间建构有机关系。同时，设计者需要明确各种各样的用户关联点，内容和服务的框架以及它们是如何被感知、获悉和使用的；需要研究智能产品的范畴、目标受众、平台、功能和技术要求，努力寻找用户需求和商业目标之间的巧妙结合点；需要考虑用户与产品互动时所涉及的界面设计的所有元素，确保连贯性和品质，才能创造出最完整的、跨平台体验方式。

第六章　智能化信息
设计的流程

第一节　智能求解设计流程

任何设计活动均需要一定的流程，这涉及设计的本质和属性。英国学者雷切尔·库珀（Rochel Cooper）和迈克·普瑞斯（Mike Press）在《设计进程——成功设计管理的指引》中指出了设计的本质，即解决问题以及解决问题的过程。英国皇家艺术学院的布鲁诺·阿克（Bruce Archer）教授谈道：设计是一种目标导向的问题解决活动。日本通产省根据众多日本企业的设计活动指出：设计不只是风格或精明的概念想法，也不是一项孤立的活动，而是一种程序。设计将企业的潜能与消费者需求联结起来，它是位于创新核心的过程。唐纳德·诺曼（Donald Norman）认为：任何设计问题都包含追求各项需求的平衡，设计是一种过程，是使世界变得更有用或者更无用的过程。布扬·劳森（Bryan Lawson）在《设计师们如何思考》（How Designers Think）一书中将设计创造过程界定为五个阶段：萌芽期（形成问题）、准备期（了解问题）、培育期（放松让潜意识思考）、启发期（概念涌现）和确定期（概念发展和测试）。大卫·沃克（David Walker）将设计的进程分为内在创造过程和在外生产过程。内在创造过程五阶段模型包括：定义问题、了解问题、思考问题、发展概念和细部设计及测试；外在生产过程模型包括：概念（发展符合设定目标的概念）、具体化（最适宜概念的结构性发展）、细部设计（确定精确的特点及生产过程）和生产（制造产品或提供服务）。

面向智能化信息设计遵循的设计流程，即符合设计本身的流程，又具有自身独特的特点。智能成为信息设计的关注点是基于智能对于信息设计中交互和信息两个范畴的本质化影响。信息设计以人机交互和信息取舍为立足点，以优化交互方式、提供人性化体验、创造信息价值为出发点和最终落脚点。因此，在完成这些根本性目的的过程中，信息设计需要有效借助多种手段和行为，去最大化设计价值，完成设计任务。智能的引入，在某种程度上，正是为了帮助信息设计解决这些问题的。

以智能为求解的设计流程，即智能求解设计流程。所谓智能求解并不是说以智能为根本核心，而是以信息设计所需要解决的问题为起点，由智能引出设计求解的过程，遵循解决问题的设计思维，循序渐进地完成设计流程。一切试图"智能化"的设计思路，均是以解决问题和以人为本为初衷的，均是要解决信息设计中有关交互方式

和信息价值的问题的，均是对上文提到的诸多设计过程和方法的一种延伸和丰富，而不是改变或者颠覆。结合信息设计引入智能化视角，将智能求解的设计流程模型归纳为4个阶段，如图6-1所示。

以智能技术中的可穿戴计算技术为例，详细论述智能化信息设计的流程和方法。具体逻辑结构和框架如图6-2所示（图中文字可参见图6-5）。

信息设计的核心问题就是交互方式和信息价值。首先，如何使用户获得高品质的体验过程，以自然和谐的方式实现与产品的交互，是信息设计需要解决的首要问题。

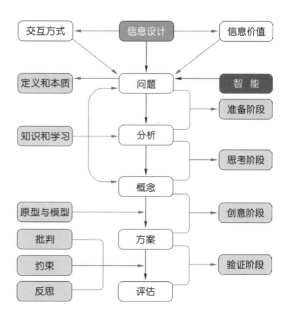

图6-1　智能求解设计流程

图6-2　可穿戴计算技术的智能求解设计流程

一个人同外部世界的交互通过信息的接收和发送（输入和输出）而发生。同计算

机交互时，用户接收计算机输出的信息，并响应以对计算机提供输入——用户的输出成为计算机的输入，反之亦然。因而使用输入和输出这两个术语可能会导致混淆，但我们不需明确区分，而将注意力集中在涉及的通道上。比如尽管某一个特定的通道在交互中原先的任务是输入或者输出，但是更可能是既输入又输出。以眼睛为例，可能起初用于接收来自计算机的信息，但也可以利用眼动识别向计算机提供输入信息。

交互方式涉及人的感官系统，人和周围环境的交互是多感官的，每种感官提供完全不同的信息，多感官交互代表了人类的本性。多感官输入能改进人类与现实世界的交互，利用多感官通道的交互式系统将提供丰富的交互体验。此外，这样的多感官或多模型系统支持通用设计需要的冗余原理，能使用户应用最适合自己能力的交互模型访问系统。

多通道输入与输出、多感官交互是信息时代，信息设计和交互设计面临的最重要问题之一。人类在与机器和产品交互时，已经不再仅限于常规交互通道，正逐渐扩展到非常规交互通道，比如眼动识别、体感控制、意识控制等方面。因此，以人类的声音、触控、身体、动作乃至情感作为交互通道的多感官设计思维或者说具备多感官交互系统，已经成为信息时代产品的一个重要特征。

其次，人的信息接收、处理、转化、发布能力有限，在信息爆炸的知识经济时代，面对海量信息，人类表现出了前所未有的焦虑与饥渴，如何最大化信息价值、实现信息价值的增值或升值，是信息设计面临的第二个问题。

理查德·索尔·沃尔曼（Richard Saul Wurman）在《信息饥渴》一书中，首先了内森·谢德罗夫（Nathan Shedroff）提出的信息焦虑的表现形式：

① 不能与生活中存在的数据量保持同步而产生的尴尬。

② 存在于我们所接触东西的质量方面的障碍。

③ 由于没有"良好时事知识"、脑袋里没有能够装上足够数目的所谓信息而引起的罪恶感。

④ 存在一种以"先知先觉"为自豪的危险风气。

沃尔曼指出，数字时代带来了数字解放，使人们对信息的渴望远超过去任何时候，但对于每秒都在扩展的知识资源，人们还存在着如何消化的烦恼，即信息过载。因为误导信息和有害信息无处不在，而且得益于互联网的飞速发展，一个简单的操作就可以是错误信息传遍世界。由于在我们真正能够理解的信息与我们认为应该理解的

信息之间存在着持续增大的鸿沟，对信息的焦虑感就产生了。事实上，信息焦虑是数据和知识之间的一个黑洞，在信息不能告知人们需要了解的东西时，它就会出现。伟大的信息时代其实也是一个无用信息爆炸的时代，或者说是数据爆炸的时代，是机遇与风险并存的时代，机遇是指信息的丰富性，风险则是指这些信息的百分之九十九是没有意义或者难以理解的。

沃尔曼极为强调信息的理解，认为不能理解的信息只是数据，没有意义和价值。同时，理解是一个极为个人化的过程，一个人能理解觉得有用的信息，对另一个人来说，就可能只是数据，没有价值。因此，信息价值可以说是集个性化和共性化于一体的复杂范式，体现了主体和目的的需求和实践本质，也是主体个人价值和群体价值、社会价值的综合体现。个人作为人类群体中的一员，对于信息具有普遍性需求，但同时，不同的个人又呈现出不同的信息处理和信息化生存能力以及不同的内化信息文化价值观。因此，信息又要迎合一种极为个性化的需求，塑造个人价值。

上述两个问题合二为一，共同构成了信息设计的核心问题，即如何以自然的交互方式，发挥信息的价值。以这个问题为起点，经过对问题的分析与求解，构成了智能化信息设计的基本设计流程。在准备阶段，设计者需要对问题进行定义、建模，发现其本质，引入智能；在思考阶段，设计者要将解决思路转化成切实可行的设计概念，进而在创意阶段发展出设计方案，并顺利进入验证阶段。通过综合利用知识库，进行资源配置，以批判、约束和反思的方式，对设计方案进行有效评估，进而完成整个设计过程。

第二节　问题求解

心理学里将问题求解的方式分为机械式问题解决、理解式问题解决、启发式问题解决和顿悟式问题解决。其中，启发式主要用于解决结构完整的问题，顿悟式主要解决结构含混的问题。

认知操作的任何一个有向目标的序列叫作问题求解。需要做出新的过程的问题求解称为创造性问题求解，而采用现存的过程的问题求解称为常规问题求解。思维过

程总是体现在一定的活动中，这种活动主要表现为问题求解。因此，通过问题求解过程的分析，研究思维过程。整个解决问题过程中事实上包括记忆、学习、技能以及情绪、动机等许多环节，是一个复杂的心理活动，即高级心理过程。

如果推理是从已知的事物推出新信息的一种方法，那么问题求解就是运用我们掌握的知识对一个不熟悉的任务找出解决办法的过程。人们解决问题的特点是，能够用已经掌握的信息处理新的情况。可是，解决办法通常看起来都是新颖的和创新的。关于人是如何解决问题的，存在许多不同的观点。最早可追溯到20世纪上半叶的完全形态理论，认为问题求解既包括知识的重用，也包括洞察力。另一个主要的理论是由尼威尔和西蒙在20世纪70年代提出来的，叫作问题空间理论，认为人的头脑是一个有限的信息处理器。

完全形态学派认为，问题求解的方法既与生产性重构有关，又与再生产性洞察力有关。问题空间理论认为，问题求解位于问题空间的中央位置，问题空间由许多问题状态组成，并且问题求解的过程包括应用合法的状态转移算子来生成这些状态。问题有一个初始状态和一个目标状态，人们利用各种算子从初始状态到达目标状态。这中间可以利用手段目标分析的启发式，选择合适的算子来达到目标。手段目标分析法需要先有一个目标，该目标与人当前状态之间存在着差异，人认识到这个差异，即需要选择某种活动来缩小差异，这其中的活动就是手段。此外，在问题求解中可以应用类推，通过将类似的已知领域的知识映射到新问题来实现的方式叫作类推映射，人们注意到已知领域和新领域之间的相似性，并且把已知领域的算子转变为新的算子。

在智能求解设计流程中，信息设计问题是如何有效解决信息设计中交互方式和信息价值的问题，其问题求解的过程可以利用手段目标分析法，来进一步明确和清晰化。通过问题空间理论，交互方式和信息价值本身是两个子问题。每个子问题都可以通过手段目标分析来寻找相应的解决办法。手段目标分析法需要首先寻找差异性，再通过相关手段（活动）来缩小差异。首先，交互方式的差异性体现在，多数产品并不具备多感官交互的能力，需要设计手段来改变。以传统手机为例，其并不具备语音和触控输入方式，因而，在与用户交互时，无法做到自然和谐。随着智能技术的介入和设计思维的变化，手机具备了触控和语音输入的多通道方式，因而，在与用户交互时，表现出较高的智能化倾向和更为自然的交互状态。因此，模拟人类感官并能通过多感官通道与人类交互，成为产品智能化的重要原因之一，也是智能产品的本质属性

之一。这就以智能求解的方式解决了手机的交互方式问题。其次，信息价值的差异性体现在，目前，多数产品并不能直接将大量数据转换成人类所需的有用信息，需要设计手段来改变。以传统服装为例，其并不具备采集人体数据的能力，因而，仅作为遮风挡雨的外在形式，无法实现数据的增值。随着可穿戴计算设备的介入和设计思维的变化，衣服内嵌入各种传感和计算功能，具备了即时采集人体数据，并通过网络上传和分析的能力，因而，就能将人体的数据，比如心跳、血压、脉搏等，转换成对用户有价值的信息，使用户和医疗结构随时随地监控人体状态和动态性变化，实现了人体信息的价值。因此，获取、处理、发布数据并将之转化成人类所需要的有用信息，成为产品智能化的另一重要原因，也是智能产品的另一个本质属性。

上述信息设计问题求解的过程，是智能介入或者信息设计引入智能的结果，但在求解之前，设计者还要首先对问题进行定义并深刻挖掘问题的本质。

一、问题定义

问题的定义直接影响下一步解决问题采用的策略和方法是否合适，关系到正确解决方案的生成。设计者首先要找到一个合适的角度，去研究到底需要将问题扩大化还是缩小化。同时，不仅需要考虑问题本身，还要考虑问题所处情境和影响问题的各种因素等。

在选择好问题之后，设计者应该对问题有一个整体性描述。心理学通常使用操作性定义。所谓操作性定义，就是研究者用准确、详细的描述来说明人们该如何检测和测量所要研究的特殊现象的一种方法。操作性定义在心理学界流行的原因，是心理学常使用假设构念。所谓假设构念是指一种抽象概念，指研究问题虽不具有直接的可测量性和可观察性，但可以提出具有可测量性的现象和数学模式。例如，心理学家推断智力的假设构念的存在，就是建立在测验分数和各种特殊行为的基础之上，从而使智力模型成为心理学理论中最重要的部分之一。操作性定义界定了问题研究的范围，属于研究者自己拟定的问题范畴，因而，可以使以后的读者按照研究者的定义去解释和考查研究成果。

在选择了描述、揭示和监控问题的方式之后，研究者根据给定问题的定义，就可以进一步深化和挖掘问题的本质。问题的本质涉及用户、目标、系统和任务等因素。

用户方面，设计者需要思考产品的用户定位以及用户行为。目标方面，则需要将设计目的进一步具体化、规范化、系统化。系统方面，要了解系统的实现方式和衡量尺度。任务方面，要明确用户使用产品的目的是能够更高效地完成他们所期望完成的任务，而不是在于使用产品本身。产品的价值在于其对于用户完成任务过程的帮助。只有通过这些要素的思考和分析，才能进一步发掘问题的本质，看清支撑问题背后的庞大系统。

信息设计面临的是交互方式与信息价值的问题，通过分析这两个问题背后的本源，可以发现，信息时代信息技术的发展及其对于信息设计的影响，是造成问题产生的根源。

首先，信息技术改变和扩展了信息设计的媒介，使信息设计媒介正在从静态媒体、向动态媒体和交互媒体过渡。以前的纸媒体变成了新型显示媒体，如平板设备（Tablet Devices）、触摸屏、LED拼接屏和大型无缝拼接环幕投影，抑或是任何表面（Surface），如桌面、墙面、地面、楼体。交互媒介的变化促使交互方式发生质的改变。

其次，信息技术扩大了设计者的创作空间、改变了创作手段，毫无疑问地，也改变了设计的表现方式和呈现状态。信息时代的设计师必须学会选择和组合那些帮助加强设计效果的技术，才能完美地呈现出最佳的设计表现形式。

再次，信息技术改变了设计者和用户的关系。交互技术使信息设计作品和用户之间成为双向交流，用户不再是被动的信息接收者，相反，他们成了主动的、甚至是能动的信息载体和艺术创作媒介。用户不仅能与作品互动，还能参与作品、修改作品、重新创作作品，从根本上颠覆了设计者和用户、艺术家和观众的位置与关系，从而将信息价值延展到了各个层面。

最后，也是最为重要的一点，信息技术无限地放大了信息设计的应用范围和可能性，使设计创意、创新乃至设计创业向更加宽广的领域延伸，极大地提升了信息设计的层次和价值，使艺术与科学的融合、文化创意产业与高科技产业的整合成为可能。信息技术尤其是智能和交互技术的发展，使信息设计的疆域从信息可视化、信息图表设计扩展到交互设计、体验设计等领域，形成一个庞大系统。移动互联网和无线网络技术的介入、感知计算和情感计算的影响，使设计者和用户的焦点均聚焦于自然和谐交互方式和最大化信息价值这两个核心方面，从而将两者推至前端，成为问题的表征

和内涵的外延。然而，设计者只有深刻挖掘问题本质背后的深刻根源，才能从整体上、系统上、全局上、宏观上把握问题的来龙去脉。

二、信息价值

（一）信息价值的分类

沃尔曼在《信息饥渴》中谈到了信息爆炸带来的信息量的巨大增加，但信息之于人的价值却并未得到显著提高，这主要是因为对于信息的理解力并未发生质的改变造成的。沃尔曼列举了设计师内森·谢德罗夫对于信息理解力的论述，指出：理解应该被看作是从数据直到智慧的一种连续过程。该过程不同阶段之间的区别虽然不是分得很清，但在某种程度上确实存在。这里的区别就是指的数据、信息、知识和智慧之间的区别。

数据的不同表达和组织会带来完全不同的意思，而信息则是数据被排列和表达的不同形式。数据并不是新概念，只是在信息社会，随着信息技术的发展，数据的量变得越来越大，即大数据时代。数据的价值相对于信息来说，要小得多，这也是为什么要进行数据挖掘、数据分析的原因之一。信息具有更大的价值，在创造和交流信息时也花费更大的精力。知识是比信息更进一步的理解力层面的表现，传播知识的经历更加复杂。知识经常与经验相关，是一个广泛、复杂、抽象甚至模糊的概念。知识和信息是创造力的源泉和动力，灵活地运用知识和信息的能力，是创新能力的根本。而理解力的最高层级是智慧，是人们能够理解各种模式并举一反三的能力。智慧的获得需要人们不断进行反思、模式识别、深思熟虑以及体会等过程，这需要以极大的勇气和内心斗争力，不断剖析自我才行。

从数据、信息到知识、智慧，是一个逐层递增的渐进式学习和理解过程。作者认为，这其中信息的角色最为关键，起到了承上启下的联结作用，要想将数据转化成对主体有用的信息，乃至知识和智慧，就必须经过信息这一模式，体现信息的价值。

价值是一个哲学范畴，体现了主客体的普适性关系，即客体的属性对于主体需求之间的满足关系，是客体是否同主体一致，为主体服务的状态性关系。信息的价值可以理解为信息对于人需求的满足性和服务性关系。

从信息的文化性和商业性角度，将信息价值分为文化价值和商业价值两大类（图

6-3）。文化价值又可以分为实用价值和象征价值，象征价值也可以理解为情感价值和审美价值。商业价值可以分为业务价值、内嵌价值、累积价值、协同价值、扩散价值。

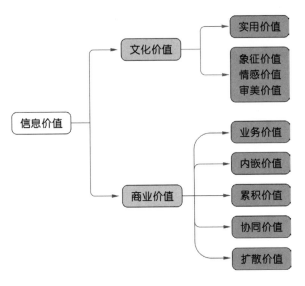

图6-3　信息价值分类

（二）文化价值

文化价值是价值的核心，是客体对规范和优化主体的生命存在具有的价值，即人为了优化自己生命存在追求的文化意义和理解确定。人类文化活动的终极价值是对于人的全面发展具有的意义和价值。文化价值中实用价值是重要组成部分，是为了满足人类生活与进行社会实践的实用需求这一根本目的而被创造的，是不以人的意志为转移的客观存在，是文化现象的理性内容。文化价值中象征价值是人类追求情感满足的价值取向。人类的这种情感的满足，既可表现在低层次的、形式对官能驱动的形式美感上，也可表现高层次的、感受对象所具有的象征意义上。它是基于人们的自由联想与主观心理认知规律对该物质文化审美客体诠释所得的情感内涵，往往因审美主体的不同、主观心理状态的不同而有不同的诠释，所以，象征价值具有多义性。由于象征价值是一种非功利的情感的满足，所以也称为情感价值。由于情感价值往往都表现为一种审美的欢愉，所以也称审美价值。

（三）商业价值

商业价值是信息对于商业系统的效应，"通过作用于企业流程层面和组织层面,对组织绩效产生包括效率方面和竞争方面的积极有效的影响"。商业价值中，业务价值是指信息能有效地支持企业提升运营管理效率和降低其成本；内嵌价值指组织内部信息与企业组织和流程等融合在一起而产生的价值；累积价值指由信息积累并加以深层次分析和利用而产生的价值；协同价值是指跨组织信息系统的扩散而引起组织之间因信息共享协同工作而产生的价值；扩散价值是指那些与信息采纳和扩散有关的间接的

无形价值。这5种信息商业价值并不相互独立，而是相互联系。

信息设计的目的就是最大化信息价值，在设计流程中引入智能，可以帮助实现信息价值的升值，这主要体现在智能产品可以帮助提高主体信息的处理能力，简化主体学习过程、降低学习成本，优化主体将信息转化成知识和智慧的能力，从而更好地利用信息，发挥信息价值。有关智能在信息商业价值领域的研究，有研究人员针对传统组织在信息采集、存储和传输等方面存在的缺陷以及在自组织、自学习、自适应方面的不足，提出了仿人智能型管理系统的组织管理模型——仿人型组织的概念，并以人体宏观结构和动觉智能为基础，建立了具有分层递阶特点的组织结构模型，并结合系统设计思想，提出了智能化企业资源计划系统的结构流程和基于多智能体的企业动态建模和分布式对象技术创建智能化ERP的途径等研究。

三、智能用以提升信息价值的途径

从认知论的角度，知识就是认识（意识），这种定义把知识和认识（意识）等同了起来。从本体论的角度，知识是生命物质同非生命物质相互作用所产生的一种特殊资源。从经济学的角度，知识是人类劳动的产品，是具有价值与使用价值的人类劳动产品。从信息论的角度，知识是同类信息的积累，是为有助于实现某种特定的目的而被抽象化和一般化了的信息。因此，知识的本质是人类在实践中获得的有关自然、社会、思维现象与本质认识的总结。信息是知识的载体，其中一部分需要借助于物质载体才能保存和流通。从静态来说，知识表现为有一定结构的知识产品。从动态来说，知识是在不断流动中产生、传递与使用的。

学习能力是人类智能的根本特征。人从出生开始就不断地向客观环境学习。人的认识能力和智慧才能就是在毕生的学习中逐步形成、发展和完善。心理学家西蒙对于学习的定义是：系统为了适应环境而产生的某种长远变化，这种变化使得系统能够更有成效地在下一次完成同一或同类的工作。学习的原理是学习者必须知道最后的结果，即其行为是否能得到改善。最好他还能得到关于在他的行为中哪些部分是满意的，哪些部分是不满意的信息。对于学习结果的肯定的知识本身就是一种报酬或鼓励，它能产生或加强学习动机。关于学习结果的信息和动机共同作用在心理学中叫作强化，其关系是：强化 = 结果的知识（信息）+ 报酬（动机）。

人类通过学习获得知识、积累经验、发展智慧，将数据转换成为己所用的有用信息，使信息的价值得到逐步提升。在信息转化成知识、智慧的过程中，人类需要不断投入大量时间、精力来学习，对信息进行组织、处理、消化、吸收，这中间还夹杂着记忆、决策等思维过程，是一个复杂的心理和行为过程。那么，智能化信息设计的目的之一就是要通过设计行为简化或者降低学习和获得知识的成本，帮助人在知识获取和学习中，不断提升效率和频率，以辅助性方式来强化学习结果，使用户在愉悦的身心状态下，主动地、能动地、积极地获得过程和结果的双重满足。

为了实现信息向知识的快速转化并降低学习成本，信息设计师在设计产品或服务时，需要仔细地贯彻智能化思维，归纳和利用智能技术，这体现在：首先，由于系统和产品都在向微型化方向迈进，就使得很多产品可以共享核心技术，成为本质相同、功能和用途多样的复合产品，集共性与个性化于一身。其次，基于互联网和移动通信的结合，产品的网络化、计算化和便携性使用户可以随时随地获取信息，通过身边的计算设备分析和处理信息的能力增强，这样一来，信息可以迅速与过往的经验相结合成为知识。比如"第六感"设计装置中，设计者设计的一项功能是，通过扫描商品信息上传至互联网进行搜索和比对，再将处理过的信息及时反馈回来，就能迅速了解商品涉及的相关信息和所用到的知识，对商品形成整体、客观的评价，帮助用户进行选择和判断。再次，多感官智能交互使得用户在使用产品时，可以以完全自然且毫无障碍的方式来进行操控，随心所欲、自由敏捷。虚拟现实和可穿戴计算技术甚至使用户在足不出户的情况下，就能享受具有无限延展性的极致感官体验，这在无形之中增强了信息的情感价值和象征价值。

以目前流行的可穿戴计算设备的设计为例，在解决有关人体数据和信息价值提升问题时，可穿戴技术提供了很好的方式和途径，使实时采集人体数据成为可能。比如人的心率和血压、血糖等数据，必须经过定时、定量的动态分析和研究，才能形成对医学和个人有用的信息，仅凭一两次采集到的数据，价值并不大。因此，日本开发的一种具备计算能力的可穿戴纺织材料，内芯采用合成纤维，外包导电聚合物，电极柔软，穿着舒适，可以用于长期监控用户心率（图6-4）。通过长期监控收集到的大量用户心率数据，医学人员可以进行有效分析、比对，从而有效解决用户健康和治疗的需求。这种设计思路首先是建立在医疗需求的基础之上，再结合技术的发展，比如使用已知的可穿戴计算技术，然后通过设计思维将它们整合在一起发展而成的。

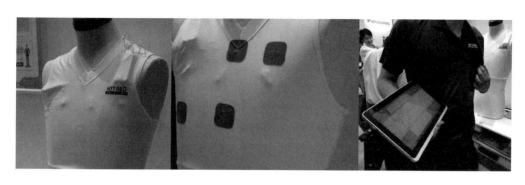

<p style="text-align:center">图6-4　日本开发的具备计算能力的可穿戴纺织材料</p>

信息设计通过智能设计解决人体信息的价值增值这一问题的提出，使可穿戴计算技术进入设计者的视野，形成围绕可穿戴计算的设计概念。设计概念生成之后，下一步就是进行选择和设计方案阶段，进一步展开智能求解的设计流程。

第三节　概念生成

经典概念选择法指出，概念的形成是整合（分析）过程和发散思维（综合）过程的交替进行。随着推理的不断进行，设计者出于合理原因而精简概念，同时新的概念又不断迸发。这是一个生成（创新）与选择行为不断交替进行的过程。这种方法的本质特征便是把每种概念和其他对等概念逐一对比，并且采用固定的标准或准则来判断出不可行的概念。

概念的生成必须经过筛选，而概念的选择必带有一定风险，因为概念并不是完全的技术，这构成了设计中概念选择的一个特点。为了使选择更有效，设计者可以使用逻辑归纳的方法，对概念进行大量分析，在此基础之上选择适当的概念形成设计方案。我们继续以可穿戴计算概念介入信息设计为例，要想将可穿戴计算与设计方案，最终的设计产品有效结合，首先要对可穿戴性可能涉及的属性、优缺点等做一个详细的论证和梳理、分析，进而生成不同的设计方案。

可穿戴暗示着利用人体作为物体的支持环境，社会已经历史地进化了它的工具，使产品形成更轻便、更机动和可穿戴的形式。可穿戴性被定义为人体和可穿戴物体之间的交互活动。动态可穿戴性需要考虑运动中的人体。可穿戴性还必须考虑物体的外

形与人体的形状之间的活动关系和历史、文化的影响，以及生理学、生物力学的理论。有关可穿戴性的属性与优缺点总结如下（图6-5）。

属性性能	要求与优缺点
区域部署	确定安装在人体何处，区域大小及活动性
人文形式	动态吻合性和舒适性
人类运动	考虑运动的自由性，如关节的机械运动、身体移动、肌肉弯曲与膨胀等，需要为设备设计更灵活的活动范围和空间
人类感知	大脑的感知区域和范围
大小调整	考虑静态人体测量数据，采用严格固定面积与曲面相结合
附件包裹	舒适度考量
空间容量	考虑系统元件和电池等物的内嵌
体积重量	不妨碍身体的运动和平衡，体积接近人体重心，使总重小
可到达性	指软件使其各组成部分便于选择使用或维护的程度
交互活动	主动与被动传感器与系统的交互应该简单、直觉化
热量敏感	身体需要透气和呼吸，因而对热量的敏感性提出要求
人体影响	长时间使用时需要监测对人体的不良影响
使用环境	决定是在特殊环境还是在日常生活中使用
任务要求	执行特殊任务还是普通任务
美学价值	文化氛围提示使用适合用户和环境的外形、材质和颜色等
价值价格	昂贵的价格使其价值大打折扣，影响产品化和产业化

图6-5 可穿戴性的属性与优缺点

可穿戴计算技术要想与人体紧密契合，必须在可穿戴性上保证与人体的生理特点以及相关的人文、心理等相符合，甚至还要保证在价值和价格上的公平、合理，才可能做到量产，这些因素综合导致可穿戴设备进展缓慢。目前，多数还处在实验性和科研性阶段，停留在概念深化、方案设计阶段。比如已经面世的可穿戴设备智能手表和智能眼镜，在体验性和个性化等方面表现并不完美，仅仅成为移动互联设备的有限延伸，并未出现颠覆性应用拓展和革命性变革。究其原因主要是因为可穿戴计算技术并不是独立发展的技术性产物，需要与普适计算和情景感知计算等计算形式结合、互相

促进，才能最大化可穿戴计算技术的特点，如非限制性、非独占性、可觉察性、可控性、环境感知性和交流性等，形成人的真正意义上的"信息包裹"，可实现对信息的过滤、调整、干预和增强。现阶段，普适计算和情景感知计算等新型计算技术还有待进一步发展和开发，因此，可穿戴计算技术的应用也相应地步履维艰，除了已经产品化的智能手表和手环之类的小型配饰之外，其他均处在完善与发展阶段。

可穿戴计算在技术普及上的相对滞后，决定了选择可穿戴性概念进行智能化信息设计时，要有效地对概念进行不断深化和探讨，推陈出新、谨慎抉择。在将概念进一步具体化、延展成设计方案的过程中，准确选择适当的着力点。设计者需要仔细思考，是选择人体外设和配饰作为方案载体，还是以衣物本身作为载体；是仅执行简单采集数据分析，还是辅助治疗等特殊任务；是以功能为主，还是以应用体验为主等。这些概念的具体深化和清晰化，将为下步设计方案并进行评估打下坚实基础。

第四节　设计方案

概念需要转化成现实的系统，满足用户需求、适应各种环境，将错误率和故障率降至最低，这样才能成为具有竞争力的产品。在概念向产品迈进的过程中，概念的具体化，即形成设计方案的过程极为重要。既然是设计方案，就证明其还有进一步改进和提高的空间，它离实际生产的设计成品、产品，还有一小段距离，还需要测试和评估。设计方案的三种表现方式为草图、原型、模型和部分准商品。

一、草图

草图作为设计的原型活动，已经持续了很久了。草图是设计者表现概念，设计方案的最佳手段之一，具有迅捷性、及时性、廉价性、可弃性、丰富性、清晰、姿态独特、细节最小化、精致度适宜等显著特点。草图虽然以"草"字开始，但并不意味着"潦草和粗糙"，相反，草图是表现设计思想，将设想可视化的主要途径。比尔·巴克斯顿将草图称为：在设计思维和学习中占据中心地位的设计活动。草图模糊的表现风格赋予其更多的内涵，不会凡事一一说明，却能鼓励人们对创作者未曾意识到的部

分进行多样阐释。而且，随着技术水平的提高，草图的表现方式也不在仅限于纸张，计算机绘图的参与，大大增强了草图的表现力，交互技术的进一步融入，将草图的形式由自动向互动转化，加深了草图的直观性和交互性，成为概念和方案表达的首选。

二、原型

原型是设计者构想的最终体现，是把设计模块聚合到一个整体单元中的设计活动。原型以清晰的视觉效果和仿真的交互体验，成为完成概念向设计方案转化的最佳手段，设计师托德·扎克·沃菲尔（Todd Zaki Warfel）甚至认为制作原型是设计师最有收获、最有价值的设计行为。原型可以分为低保真原型和高保真原型。低保真原型是快速组合在一起，未经加工、较为粗糙的原型形态，它可以是纸面原型，也可以是物理原型（包含简单电子化）。高保真原型更加接近真实产品，拥有大量细节和极为仿真的交互方式，需要投入的时间、精力和资源也比较多，是最接近产品真实状态的高仿真模拟。

三、模型

模型是能够合理地抽象和真实地描述原型本质特性的替代物。模型是用来研究原型的手段，所以它必须能够在某种程度上反映系统的本质特征，否则就不能作为原型的模型。模型虽然是对原型的真实描述，但它不应该是对原型完整无遗的描述，一是因为任何原型都有非常复杂的特性和层次，实际上很难做到完整无遗，二是因为研究原型的目的总是特定的，无需面面俱到，因此在建立模型时必须进行合理的抽象。模型是研究原型的依据，如果过于复杂，将无法充分地发挥模型的作用。因此，在合理抽象和真实描述系统特性的前提下，模型应尽可能简化，以利于模型的运用和调整。模型要尽量采用标准形式或准标准形式，这样不仅能利用原有的相关成果，也可供他人方便使用。模型在原有建模条件发生变化时，不做修改或少做修改，就能做到仍是原型的合理抽象和真实描述。模型主要分实体模型和抽象模型，实体模型是用实体去替代原型，抽象模型是用语言、符号、图表、数学公式等去替代原型，还可以分为动态模型和静态模型、结构模型和过程模型、定性模型和定量模型、确定模型和不确定模型等。

草图、原型和模型均是变现设计方案的有效手段，分别从不同层面，对概念进行具体化发展。在信息设计利用智能解决设计问题的过程中，应该有效地结合这3种方

式，对设计概念和设计方案进行全方位描述和表现，力求在交互形式和体验内容上，全面、整体把握设计思路，做到有理有据、生动直观、简洁明了，确保最终设计成果令设计者和用户满意。

韩国发布了一款名为"K-Glass"的可穿戴式头盔显示设备设计方案（图6-6）。我们可以看到"K-Glass"的高仿原型设计走的是智能外设和配饰的设计思路，其实就是在模仿"Google Glass"，但相对"Google Glass"，"K-Glass"在功能和呈现手段上均有了变化和突破，比如规避了"Google Glass"的斜视小屏幕设计，取而代之的是微型箱体式显示器，避免了用户长时间用右眼紧盯眼镜右上方而导致的视疲劳。但相比"Google Glass"小巧的机身，"K-Glass"的计算核心位置的设计，明显要复杂和笨重得多。不过，作为高保真原型设计方案，"K-Glass"已经达到了方案视觉成型的而设计目的。

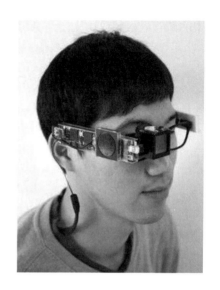

图6-6 韩国K-Glass设计原型

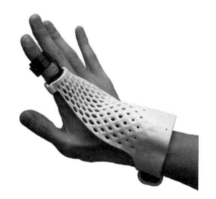

图6-7 日本智能手套设计原型

日本富士通公司开发了"智能手套"设计原型方案（图6-7）。该智能手套通过陀螺仪和加速计等传感设备，可以进行手势识别，并通过蓝牙与手机相连，同步接受周围物体信息，使用户可以边干活边使用智能设备。这款智能手套比"K-Glass"的概念更进一步，没有选择在外围设备方面发展设计方案，而是选择在距离人体更近的包裹物上发展设计概念，形成设计方案。从设计原型上看，该方案属于低保真原型设计，在材质、造型、审美等方面有待进一步提升。但这并不影响原型在交互和信息获取等方面的表现，同样可以用作测试和评估的模型来使用。

通过上述两个以可穿戴技术在设计中的概念选择和方案设计案例可以看到，智能在解决信息设计中信息价值提升的问题上，具有很强的收缩性和可拓展性。正如意大利设计史学家克劳地亚·都娜所言：在很长的一段历史时期内，人工化总是作为自然

化的模仿或自然化的对立面表现出来。现在，我们正进入一个新的时代：高度的人工化以模仿的形式，与自然界部分重叠，但这种模仿与其说是在其结果，还不如说是在其过程。可以说，最新的技术成果已把我们送到了原起跑线上——智慧。现在我们已把物品变为微型化、更强有力、更简约化，它们不得不再次把决定权交给我们，并且它们见证了人工化和自然化之间的相似性。都娜所说的人工化和自然化的界限，正是被以人体为媒介的可穿戴计算技术所打破，呈现出一种重叠和融合的智慧状态，也是人类以智能化的方式在不断颠覆传统和自然、拓展人类自身能力的表现之一。在这一过程中，信息设计承担着重要的作用，通过设计行为将技术与人文相连接的趋势日益明显，设计担负着将新兴技术内嵌成社会所需要的特定产品中，从而创造出非凡的用户体验，并逐渐影响人的生活方式和行为模式的任务和功用。

第五节　设计评估

设计评估是对设计方案的进一步评价和测试。事实上，设计评估应该延续于产品的整个生命周期的始终，它是设计不断修改、进步和升级的保证。有关设计评估的方法有很多，比如专家分析、用户参与、认知与启发式评估、经验主义、询问与观察、监控生理反应、实验与响应、定性与定量相结合等。

批判是本书的核心观点之一，是客观公正思考和判断的标准，以批判性视角来考查智能以及"设计阈值"，是智能化信息设计方法的根本。再以在可穿戴设备的设计为例，在"Google Glass"以半试验性准成品发布的一年左右时间里，有关它的负面性评价很多，比如对于视力的影响、引起大脑疲劳甚至痉挛、信息干扰、应用程序单一等。当面对褒贬不一的评论与反馈时，设计者应该学会仔细思考、公正判断、正确选择，掌握筛选确能提高和改善产品功能与效果的中肯建议，以便为后期再设计、改良设计和修改设计所用。同时，学会理解和挖掘负面信息和负反馈价值的能力，最大化一切有价值的信息源。

约束指限制设计者思维、产品功能和用户使用的多种约束性条件，是设计要突破的边界也是设计有所为、有所不为的界限。没有约束是可怕的，有太多约束也是寸步

难行的。以可穿戴为例，从可穿戴到能穿戴，再到适宜穿戴，需要一个循序渐进的深化发展过程。技术和设计创造力、想象力对于设计者的约束；产业化和统一标准、易用性强、用户依赖程度不断提高对于产品的约束；真正的智能化、杀手级应用、内容为王与完美体验性对于用户的约束等，这些均是促进与限制并存的矛盾共同体。既想穿戴舒适，享受信息增值，又想毫无干扰和潜在损害，这本身就是矛盾的哲学命题，需要不断强化以人为本的设计初衷和生态和谐的设计理念。

反思与诺曼的反思水平异曲同工，均是来自用户情感和回忆等深层次心理需求层面的反映。人类的情绪、心境、特质和人格是人类心理活动的不同操作方式的所有方面，这些心理活动是激发产品良好体验感的基础，同时，产品的良好体验又会反作用于这些心理活动，形成良性互动。派恩和吉尔摩在《体验经济》中将体验分成：娱乐、教育、逃避现实和审美，它们相互兼容，形成独特的个人体验。教育体验和逃避现实体验更加具体，而娱乐和审美体现则具有普适性，可以有效地融入其他体验模式中去。其中，审美体验更加关注人的心理。有关主体审美体验的代表学说"移情说"，用心理学观点来分析美感和审美体验，把"移情作用"称为"审美的象征作用"，这种象征作用即通过人化方式将生命灌于无生命的事物中。德国心理学家、"移情现象"的提出者弗兰德瑞迟·赛尔德·维斯克（Friedrich Theodor Vischer）认为：审美感受的发生就在于主体与对象之间实现了感觉和情感的共鸣。移情说最主要的代表人物德国心理学家赛奥德立普斯（Theodor Lipps）认为：美感的产生是由于审美时我们把自己的情感投射到审美对象上去，将自身的情感与审美对象融为一体，或者说对于审美对象的一种心领神会的"内模仿"，即"由我及物"或"由物及我"。因此，在设计评估的最高层面，设计者应该有效利用由用户的审美与情感需要体验形成的反思效应，将智能产品与使用者的关系变成真正的心贴心的伙伴关系。

附录　艺术设计院校信息设计专业课程设置参考建议

年级	学期	课程	学时	学期	课程	学时
大一	上学期	素描	64	下学期	设计学	64
		色彩	64		设计史	64
		三大构成	64		技术发展史	64
		艺术概论	64		艺术与科学概述	64
		美学和艺术研究	64		学科交叉概述	64
			320			320
大二	上学期	信息设计概述	64	下学期	认识人工智能	32
		信息设计作品赏析	32		信息技术概述	64
		影视特效分析	32		界面设计	32
		动态表达基础	32		信息图表设计	32
		程序语言基础	64		交互设计	64
		视音频设计基础	64		信息可视化设计	64
		新媒体艺术	64		网络设计基础	64
			352			352
大三	上学期	影视语言基础	32	下学期	交互媒体研究	32
		摄影	32		体验设计	64
		影视拍摄与后期编辑	64		服务设计	64
		影视特效设计	64		游戏设计	64
		互动广告设计	64		移动互联网设计	64
		动画设计	64		软硬件技术支持	64
		APP应用设计	64		产品经理的素质与能力培养	32
			384			384
大四	上学期	数字娱乐设计基础	64	下学期	设计实习与项目开发	192
		信息架构与结构设计	64		毕业设计	192
		智能交互产品设计与开发	128			
		智能环境设计	128			
			384			384

参考文献

[1] 钱学森,戴汝为.论信息空间的大成智慧——思维科学、文学艺术与信息网络的交融 [M].上海:上海交通大学出版社,2007.

[2] 涂序彦,马忠贵,郭燕慧.广义人工智能[M].北京:国防工业出版社,2012.

[3] 李砚祖.外国设计艺术经典论著选读[M].北京:清华大学出版社,2006.

[4] [美]比尔·巴克斯顿著.用户体验草图设计:正确地设计,设计得正确[M].黄峰,夏方昱,黄胜山,译.北京:电子工业出版社,2009.

[5] [美]劳拉·斯莱克著.什么是产品设计[M].刘爽译.北京:中国青年出版社,2008.

[6] [意]罗伯托·维甘提著.设计力创新[M].吕奕欣.中国台北:马克博维文化,2011.

[7] 容旺乔.多媒体互动艺术设计[M].北京:高等教育出版社,2005.

[8] [美]詹妮弗·布瑞斯,伊万尼·罗格斯,海伦·夏普著.交互设计——超越人机交互[M].刘晓晖等译.北京:电子工业出版社,2003.

[9] 赵海,陈燕.普适计算——计算混沌形式[M].沈阳:东北大学出版社,2005.

[10] [德]理查德·A. 巴托著.设计虚拟世界[M].王波波,张义,译.北京:希望电子出版社,2005.

[11] [美]雷·库兹韦尔著.灵魂机器的时代:当计算机超过人类智能时[M].沈志彦,祁阿红,王晓冬译. 上海:上海译文出版社,2006.

[12] 李思益,任工昌,郑甲红,张彩丽.现代设计方法[M].西安:西安电子科技大学出版社,2007.

[13] 蔡莜英,金新政,陈氢.信息方法概论[M].北京:科学出版社,2004.

[14] 陆秀红.数字化变革中崛起的新信息文化[M].北京:人民出版社,2007.

[15] 钟义信.信息科学原理[M].北京:北京邮电大学出版社,1996.

[16] 游五洋,陶青:信息化与未来中国[M].北京:中国社会科学出版社,2003.

[17] 刘昭东,宋振峰.信息与信息化社会[M].北京:科学技术文献出版社1994.

[18] [美]Hlinko,J.著,社交媒体营销:信息有效传播的方法和案例[M].蒋斌译.北京:电子工业出版社,2013版.

[19] 唐孝威,孙达,水仁德,代建华,马庆国,李恒威编著.认知科学导论[M].浙江:浙江大学出版社,2012.

[20] 史忠植.认知科学[M].安徽:中国科学技术大学出版社，2008.

[21] 钟义信.信息科学与技术导论[M].北京:北京邮电大学出版社,2010.

[22] 陈平,张淑平,褚华.信息技术导论[M].北京:清华大学出版社,2011.

[23] 郑建启,李翔.设计方法学[M].第2版.北京:清华大学出版社,2012.

[24] 黄平.现代设计理论与方法[M].北京:清华大学出版社,2010.

[25] 李四达.交互设计概论[M].北京:清华大学出版社. 2009.

[26] 马克·第亚尼编著.非物质社会——后工业世界的设计，文化与技术[M]. 滕守尧译.四川：四川人民出版社，1998.

[27] 骆斌主编，冯桂焕.人机交互：软件工程视角[M].北京：机械工业出版社，2012.

[28] [美]比尔·莫格里奇.关键设计报告——改变过去影响未来的交互设计法则[M].许玉铃译.北京:中信出版社,2011.

[29] 许继峰,张寒凝,崔天剑.产品设计程序与方法[M].南京:东南大学出版社,2013.

[30] [加]丹尼尔·维格多,[美]丹尼斯·威克森,著.自然用户界面设计：NUI的经验教训与设计原则[M].季罡译.北京：人民邮电出版社,2012.

[31] 飞利浦设计集团.飞利浦设计实践:设计创造价值[M].申华平译.北京:北京理工大学出版社,2002.

[32] 史忠植.智能科学[M].北京：清华大学出版社，2013.

[33] 朱宝荣.心理哲学[M].上海:复旦大学出版社,2004.

[34] 刘白林.人工智能与专家系统[M].西安:西安交通大学出版社,2012.

[35] 何金田,刘晓旻.智能传感器原理、设计与应用[M].北京:电子工业出版社,2012.

[36] 陈黄祥.智能机器人[M].北京:化学工业出版社,2012.

[37] 赵小川.机器人技术创意设计[M].北京:北京航空航天大学出版社,2013.

[38] 张晓彤主编,班晓娟.无线传感器网络与人工生命[M].北京:国防工业出版社,2008.

[39] [美]凯文·凯利,著.失控[M].东西文库译.北京:新星出版社,2013.

[40] [英]玛格丽特·A·博登著.人工智能哲学[M].刘西瑞,王汉琦,译.上海:上海译文出版社,2006.

[41] [英]维克托·迈尔·舍恩伯格,[英]肯尼思·库克耶著.大数据时代[M].盛杨燕,周涛。译.杭州:浙江人民出版社,2013.

[42] [美]霍华德·加德纳著.智能的结构[M].沈致隆译.北京:中国人民大学出版社,2008.

[43] [英]亚当·罗伯茨著.科幻小说史[M].马小悟译.北京:北京大学出版社,2010.

[44] [英]布莱恩·奥尔迪斯,戴维·温格罗夫著.亿万年大狂欢:西方科幻小说史[M].舒伟,孙法理,孙丹丁,译.安徽:安徽文艺出版社,2011.

[45] 王安麟,姜涛,刘广军.智能设计[M].北京:高等教育出版社,2008.

[46] 李衍达. 信息、生命与智能[M].北京:清华大学出版社,2012.

[47] 钟义信.信息科学与技术导论[M].北京:北京邮电大学出版社,2010.

[48] 李彦,李文强.创新设计方法[M].北京:科学出版社,2013.

[49] [法]马克·第亚尼.非物质社会——后工业世界的设计、文化和技术[M].滕守尧译.成都:四川人民出版社,1998

[50] 彭剑锋,周禹,杨黎丽.苹果:贩卖高科技的美学体验[M]. 北京:机械工业出版社,2013.

[51] [美]理查德·保罗,琳达·埃尔德著.批判性思维工具[M].侯玉波等译.3版.北京:机械工业出版社,2013.

[52] 张晓辉.大众媒介变迁中的隐私公开现象研究[M].北京:中国传媒大学出版社,2012.

[53] [美]乔治·比姆著.乔布斯产品圣经[M].南京:江苏文艺出版社,2012.

[54] [美]杰夫·贾维斯著. Google将带来什么? [M].陈庆新,赵艳峰,胡延平,译.北京:中华工商联合出版社,2009.

[55] 李以章,乐传新,周路明.系统科学——基本原理、哲学思想与社会分析[M].武汉:华中师范大学出版社,1991.

[56] [美]约翰·埃德森著.苹果的产品设计之道:创建优秀产品、服务和用户体验的七个原则[M].黄喆译.北京:机械工业出版社,2013.

[57] 董雅.设计·潜视界:广义设计的多维视野[M].北京:中国建筑工业出版社,2012.

[58] [美]丹·奥沙利文,汤姆·依格著.交互式系统原理与设计[M].张瑞萍等译.北

京:清华大学出版社,2006.

[59] [美]简·麦戈尼格尔著.游戏改变世界:游戏化如何让现实变得更美好[M].闾佳译.杭州:浙江人民出版社,2012.

[60] 李德昌.信息人社会学:势科学与第六维生存[M].北京:科学出版社,2007.

[61] [美]李·奥登著.优化:高效的SEO、社交媒体和内容整合营销实践及案例[M].北京:电子工业出版社, 2012.

[62] 靖继鹏,吴正荆.信息社会学[M].北京:科学出版社,2004.

[63] 梁晓涛,汪文斌.社交网络服务[M].武汉:武汉大学出版社,2013.

[64] [美] 乔·拉多夫著.游戏经济:以社交媒体游戏促进业务增长[M].汤韦江,赵金华,邢之浩,译.北京:电子工业出版社,2012.

[65] 张博颖,徐恒醇.中国技术美学之诞生[M].合肥:安徽教育出版社,2000.

[66] 曹少中,涂序彦.人工智能与人工生命[M].北京:电子工业出版社,2011.

[67] [美]前田约翰著.简单法则[M].黄秀媛译.北京: 中国人民大学出版社,2007.

[68] 黄群著.无障碍·通用设计[M].北京:机械工业出版社,2009.

[69] [英]罗伯特·斯彭思著.信息可视化交互设计[M].陈雅茜译.北京:机械工业出版社,2012.

[70] 罗仕鉴,应放天,李佃军.儿童产品设计[M].北京:机械工业出版社,2011.

[71] 秦志强,李昌帅,许国璋.智能传感器应用项目教程——基于教育机器人的设计与实现[M].北京:电子工业出版社,2010.

[72] [荷]斯丹法诺·马扎诺著.飞利浦设计思想[M].蔡军,宋煜,徐海生,译.北京:北京理工大学出版社,2002.

[73] 周晓军.多媒体智能教学系统研究与设计[M].北京:北京语言大学出版社,2009.

[74] 中国教育技术协会技术标准委员会.多媒体教学环境工程建设规范（第四册）——多媒体智能控制系统技术规范[M].北京:清华大学出版社,2011.

[75] 郭建军.活动建构教学体系下多维互动教学模式探索[M].山东：山东大学出版社,2005.

[76] [美]乌德瓦里·索尔纳,[美]克卢兹著.快乐教学：如何让学生积极与你互动[M].李珂译.北京：中国青年出版社,2011.

[77] 郑金洲.新课程课堂教学探索系列——互动教学[M].福建：福建教育出版

社,2005.

[78] 邓胜利.基于用户体验的交互式信息服务[M].武汉:武汉大学出版社,2008.

[79] [美]约翰·赫林科著.社交媒体营销:信息有效传播的方法和案例[M].姜斌译.北京:电子工业出版社,2013.

[80] 世界平面设计师协会.设计就是与众不同[M]. 常文心译.沈阳:辽宁科学技术出版社,2011.

[81] 柳沙. 设计心理学[M]. 上海:上海人民美术出版社,2012.

[82] 范圣玺. 行为与认知的设计——设计的人性化[M].北京:中国电力出版社,2009.

[83] 林夏水. 非线性科学与决定论自然观变革[M]. 北京:社会科学文献出版社,2013.

[84] 景天魁,何健,邓万春,顾金土. 时空社会学：理论和方法[M].北京:北京师范大学出版社,2012 .

[85] 沈洪,吕小星,朱军等.多媒体计算机与虚拟现实技术[M].北京:清华大学出版社,2009.

[86] [美]艾伦·库伯,罗伯特·瑞宁,大卫·克洛林著.About Face 3交互设计精髓[M].刘松涛等译.北京:电子工业出版社,2012.

[87] [美]凯文·N·奥拓,克里斯丁·L·伍德.产品设计[M].齐春萍,宫晓东,张帆,译.北京:电子工业出版社,2011.

[88] 李砚祖.造物之美——产品设计的艺术与文化[M].北京: 中国人民大学出版社,2000.

[89] 王蔚.电子游戏与多元智能培养[M].北京:电子工业出版社,2009.

[90] 黄华新,陈宗明.符号学导论[M].郑州: 河南人民出版社,2004.

[91] [法]罗兰·巴尔特著.符号学原理[M].王东亮, 译.北京: 三联书店, 1999.

[92] [美]约瑟夫·派恩,詹姆斯·H·吉尔摩著.体验经济[M].夏业良, 曹伟等译.北京: 机械工业出版社,2008.

[93] [加]丹尼尔·维格多,[美]丹尼斯·威克森著.自然用户界面设计: NUI的经验教训与设计原则[M].季罡译.北京: 人民邮电出版社,2012.

[94] 罗兵,甘俊英,张建民.智能控制技术[M].北京:清华大学出版社,2011.

[95] 陆秀红.数字化变革中崛起的新信息文化[M].北京:人民出版社,2007.

[96] 李玲玲,李志刚.智能设计与不确定信息处理[M].北京;机械工业出版社,2011.

[97] 高兴.设计伦理研究:基于实践、价值、原则和方法的设计伦理思考[M].合肥:合肥工业大学出版社,2013.

[98] [德]伯恩哈德·E·布尔德克著.产品设计—历史、理论与实务[M].胡飞译.北京:中国建筑工业出版社,2006.

[99] [美]龙尼·利普顿.信息设计实用指南[M].王毅,刘小麓,译.上海:上海人民美术出版社,2008.

[100] [美]丹·塞弗.微交互:细节设计成就卓越产品[M].李松峰译.北京:人民邮电出版,2013.

[101] 崔华强.网络隐私权利保护之国际私法研究[M].北京:法律出版社,2012.

[102] 王奇.乔布斯:产品制胜法则[M].北京:清华大学出版社,2013.

[103] 柳冠中.中国古代设计事理学系列研究[M].北京:高等教育出版社,2007.

[104] [美]克里斯汀·M·彼得罗夫斯基著.设计师解决问题方法与批判性思维[M].邹怡译.北京:电子工业出版社,2013.

[105] [美]唐纳德·A·诺曼.情感化设计[M].付秋芳,程进三,译.北京:电子工业出版社,2005.

[106] 徐恒醇.技术美学[M].上海:上海人民出版社,1989.

[107] [美]斯蒂夫·琼斯著.新媒体百科全书[M].熊澄宇,范红,译.北京:清华大学出版社,2007.

[108] [美]杰夫·莱斯肯.人本界面——交互式系统设计.史元春译.北京:机械工业出版社,2004.

[109] [美]阿伦·迪克斯,詹尼特·菲尼雷,格雷格瑞·D·阿伯伍德,罗思尔·比勒著.人机交互[M].蔡利栋,方思行,周继鹏,张庆丰,译.北京:电子工业出版社,2007.

[110] [美]理查德·索尔·沃尔曼著.信息饥渴——信息选取、表达与透析[M].李银盛等译.北京:电子工业出版社,2001.

[111] [希腊]康斯坦丁·斯蒂芬迪斯,[美]盖沃瑞尔·斯莱文帝著.人机交互——以用户为中心的设计和评估[M].董建明,傅利民,饶培伦,译.北京:清华大学出版社,2010.

[112] [美] 马格·乐芙乔依,克里斯蒂安·保罗,维多利亚·维斯娜著.语境提供者:

媒体艺术含义之条件[M].任爱凡译.北京:金城出版社,2012.

[113] [英] 罗伊·阿斯科特著.来就是现在:艺术,技术和意识[M].周凌,任爱凡,译.北京:金城出版社,2012.

[114] 董焱.信息文化论[M].北京:中国图书馆出版社,2003.

[115] 张宪荣.工业设计辞典[M].北京:化学工业出版社,2011.

[116] 韦东方.面向复杂企业的仿人智能型管理系统[M].镇江:江苏大学出版社,2013.

[117] [美]丹·塞弗著.交互设计指南[M].陈军亮,陈媛媛,李敏,译. 北京:机械工业出版社,2010.

[118] 张烈. 以虚拟体验为导向的信息设计方法研究[D]. 清华大学.设计艺术学.2008.

[119] 詹炳宏. 建构与转换——信息视觉化设计方法研究[D]. 清华大学.设计艺术学.2007.

[120] 黄海燕. 信息导引模式与设计研究[D]. 清华大学.设计艺术学.2009.

[121] 吴琼. 情境设计方法研究——信息艺术设计的新方法[D]. 清华大学.设计艺术学.2009.

[122] 刘月林. 信息艺术设计语言——动态交互形式研究[D]. 清华大学.设计艺术学.2011.

[123] 关琰. 自然界面——后PC时代交互设计方法研究[D]. 清华大学.设计艺术学.2008.

[124] 覃京燕. 文化遗产保护中的信息可视化设计方法研究[D]. 清华大学.设计艺术学.2006.

[125] 吴诗中. 虚拟时空——信息时代艺术设计教育特性研究[D]. 清华大学.设计艺术学.2004.

[126] 余为群. 情境体验:信息时代空间设计的核心价值[D]. 清华大学.设计艺术学.2009.

[127] 张宝鹏. 普适计算环境中的情境感知的服务发现与合成研究[D]. 清华大学.计算机科学与技术.2007.

[128] 索岳. 智能空间自适应软件平台研究[D].清华大学.计算机科学与技术.2009.

[129] 秦伟俊. 智能空间情境感知计算研究[D].清华大学.计算机科学与技术.2009.

[130] 张艳. 可拓智能设计方法及其应用研究[D]. 哈尔滨工业大学. 机械设计及理论.2008.

[131] 李继云. 智能款式设计系统研究与实现[D]. 东华大学. 控制理论与控制工程.2003.

[132] 赵燕伟. 智能化概念设计的可拓方法研究[D]. 上海大学. 机械电子工程.2005.

[133] 鲁晓波. 信息社会设计学科发展的新方向[J]. 装饰. 2001（12）.

[134] 付志勇. 信息设计中的感性研究方法[J]. 装饰. 2002（06）.

[135] 鲁晓波. 信息设计中的交互设计方法[J]. 科技导报. 2001（07）.

[136] 鲁晓波. 关于设计伦理问题的一点思考[J]. 观察家. 2003（06）.

[137] 鲁晓波，姜申. 使命与转型——云计算时代与信息设计 [J]. 设计艺术研究. 2011（10）.

[138] 鲁晓波，姜申. 新媒体时代的物联网信息设计与展望 [J]. 物联网技术. 2012（05）.

[139] 鲁晓波，姜申. 文化创新与信息设计的"共赢" [J]. 设计艺术研究. 2012（10）.

[140] 鲁晓波，黄石. 新媒体艺术——科学与艺术的融合 [J]. 科技导报. 2007（13）.

[141] 鲁晓波，孔凡文. 工业设计中的优化设计方法 [J]. 装饰. 2003（06）.

[142] 滕晓铂，苏滨. 从"新媒体艺术"到"信息艺术"——访鲁晓波教授 [J]. 装饰. 2004（12）.

[143] 鲁晓波. 飞越之线——信息艺术设计的定位与社会功能[J]. 文艺研究. 2005（10）.

[144] 鲁晓波. 回顾与展望：信息艺术设计专业发展[J]. 装饰. 2010（01）.

[145] 童天湘. 智能技术创造未来社会 [J]. 杭州师范学院学报. 2003.（06）.

[146] 郭凤海，徐才. 智能唯物论——从经典哲学到智能哲学 [J]. 理论探索.1993（04）.

[147] 黄明理. 知识经济与智能哲学 [J].自然辩证法研究. 1998. Vol. 14, No. 9.

[148] 黄明理. 论智能哲学[J]. 自然辩证法研究,1997.5.

[149] 童天湘. 从信息革命到智能革命 [J]. 中国信息科技. 1996.（03）.

[150] 黄明理. 论智能哲学 [J].自然辩证法研究. 1997. Vol. 13, No. 5.

[151] 童天湘. 论智能革命——高技术发展的社会影响.[J]. 中国社会科学. 1988.（09）.

[152] 杨茂林. 从"第六感"看人机交互的发展方向.[J]. 装饰. 2013.（03）.

[153] 杨茂林.动物的结构特征对包装形态设计的启示 [D]. 清华大学.设计艺术学.200.

后记

本书从策划到出版历时五年，其间有诸多感慨和回忆，不胜枚举。但凡事皆有辛酸与欣慰，均是泪水与汗水的结晶。回想起自从2007年第一次在清华大学美术学院信息设计系听课，第一次接触"信息设计"这个陌生词汇开始，到现在已经整整11年了，相信"信息设计"将成为伴我终生的不解之缘。

首先，请允许我对所有帮助过我的人予以最诚挚的感谢。

感谢我的母校——清华大学美术学院。从光华路中央工艺美院的4年本科，到清华大学的两年硕士、3年博士，母校给了我太多。母校对于我人格的塑造、专业素质的培养、学术价值观的历练，使我有幸站在了这个学科的前沿，有能力从理论高度和实践层面去撰写这样一本真正意义上的书籍。

感谢我的工作单位——北方工业大学！这里有西山美丽的风景、融洽的工作环境、和谐的人际关系，最重要的是，这里有我为之热爱和奉献终身的教育事业，成为我在学术上不断追求的根本动力。

感谢我的家人！大象无形、大音无声、大爱无疆，父母的爱是无私、无声，但最为有力的，有了他们默默的支持和深深的教诲，才有了我今天的一点点收获。感谢我的爱人，她的支持和理解是我不断前进的动力；感谢我的女儿，她纯真的笑容永远是我最宝贵的财富。

感谢我的博士生导师、清华大学美术学院院长、长江学者鲁晓波教授。鲁老师严谨的治学作风和学术态度以及他对于本领域前沿研究的动态把握、敏锐的洞察力和积极务实的学术思考，都使我终身受益。

感谢北京思昂教育董事长、国家"千人计划"专家马列伟博士，马老师融合学术精神和商业气质于一身，是我学习和奋斗的榜样。

感谢我的硕士生导师、清华大学美术学院视觉传达设计系华建心教授。她是我见过的最温文尔雅、博学多识的女性学者，她是我专业学习路上的启蒙老师和终身益友。

感谢我的前院长周洪老师。没有他的支持和鼓励，就没有今天呈现在读者面前的这本书。

感谢清华大学美术学院信息艺术设计系、视觉传达设计系的全体教师，为本书提

出的宝贵意见和建议；感谢郝凝辉、李云、张帆、李承华、刘立伟，感谢我的兄弟李飞，好友边锋、杨晓明、贺楠、付琦女士，他/她们在本书出版过程中，给了我很大的帮助；感谢我的同事何裕老师、白传栋老师及其他好友同事，他们的远见卓识和积极的人生态度，为我进行科研工作树立了良好的榜样。

感谢给我们生活带来翻天覆地变化的互联网，感谢让搜索和信息获取变得如此方便的互联网公司。感谢书中所有案例的作者、公司，由于书中案例均来自开放的环境并且作者加入了自己的分析和观点，因此，笔者未以电话或者邮件等方式一一致谢，在此表示歉意。大恩不言谢，盼与您共同见证此书为读者带来的一点点启发，以聊表心意。

此外，本书的撰写目的是基于国内该领域相对空白的现状。因此，在编写过程中，始终力求全面、系统、概括、不拘小节、求"广度"稍带"深度"，且为了能早日与广大读者见面，以求为黑暗中痛苦摸索的同仁以点滴帮助，笔者有意加快了撰写速度，这些均导致书中一些观点和内容仍有需斟酌之处。不过书中核心观点皆来自笔者原创，尤其加入了笔者领导和参与的一些实际设计案例，个性十足。书中部分理论性知识点只是作为作者推荐给读者的引子，让想投身此领域的有志之士了解，原来真正的"信息设计"还需要了解这么多科学技术、艺术设计层面的理论和观点，如有不妥，还请相关作者和读者谅解。笔者在此真诚地向书中提到的所有宝贵文献的作者予以由衷的感谢。

最后，笔者以个人观点为起点，以个人思考为桥梁，以家国理想为己任，以匹夫之责为动力，向所有读者朋友大声疾呼：让我们用中国设计、中国创新、中国创造的正能量，以设计创新推动文化创新，以文化创新促进社会创新，为实现设计界、教育界、文化创意产业界的"中国梦"，而自强不息、努力奋斗。

君子守缺！本书在编写过程中还有很多不尽如人意的地方，很多观点完全属于个人思考和研究的结果，如有不妥，敬请谅解。对于书中的不足与瑕疵，还请各位专家、学者、同仁不吝指教！不胜感激！

"小胜凭智，大胜凭德"，望与国内同仁一道团结一致、同心同德，共同为新世纪设计创新、文化创新的胜利奋斗终生。

杨茂林 博士
2018年8月18日于北京西山